中国音乐美学原范畴研究

杨 赛 ◎ 著

华东师范大学出版社

图书在版编目(CIP)数据

中国音乐美学原范畴研究/杨赛著.—上海:华东师范大学出版社,2015.7
ISBN 978-7-5675-3882-5

Ⅰ.①中… Ⅱ.①杨… Ⅲ.①音乐美学－美学范畴－研究－中国 Ⅳ.①J601

中国版本图书馆 CIP 数据核字(2015)第 165816 号

本书由上海文化发展基金会图书出版专项基金资助出版

中国音乐美学原范畴研究

著　者　杨　赛
项目编辑　曹利群
特约审读　李　娟
责任校对　邱红穗
装帧设计　卢晓红

出版发行　华东师范大学出版社
社　　址　上海市中山北路3663号　邮编200062
网　　址　www.ecnupress.com.cn
电　　话　021-60821666　行政传真 021-62572105
客服电话　021-62865537　门市(邮购)电话 021-62869887
地　　址　上海市中山北路3663号华东师范大学校内先锋路口
网　　店　http://hdsdcbs.tmall.com

印刷者　常熟市文化印刷有限公司
开　本　787×1092　16开
印　张　24.25
字　数　352千字
版　次　2015年10月第1版
印　次　2015年10月第1次
书　号　ISBN 978-7-5675-3882-5/B·964
定　价　58.00元

出版人　王　焰

(如发现本版图书有印订质量问题,请寄回本社客服中心调换或电话021-62865537联系)

目录

序一
序二

第一章 绪论

第一节 从西方到中国 ... 3
一、西方音乐美学的发展 ... 3
二、中国音乐美学的发展 ... 4

第二节 从史论到范畴 ... 6
一、中国音乐史论 ... 6
二、从史论到范畴 ... 8

第三节 范畴与理论体系 ... 9
一、儒家音乐美学范畴 ... 10
二、墨家音乐美学范畴 ... 11
三、道家音乐美学范畴 ... 12
四、音乐美学的争论 ... 12
五、理论体系的构建 ... 13

第四节 史料与理论 ... 13
一、史料汇编 ... 13

二、专书整理　　14
第五节　中国音乐美学的课题　　15
　　一、中国音乐美学的发轫　　15
　　二、中国礼乐理论与实践　　15
　　三、中国乐论与中国音乐　　15
　　四、中国音乐美学的转型　　15
　　五、中外音乐美学的对话　　16

第二章　全球化语境中的中国音乐美学

第一节　走向独立的音乐美学　　20
　　一、作为哲学和普通美学分支　　21
　　二、作为音乐学分支　　24
　　三、作为音乐学与美学交叉学科　　25
　　四、走向独立　　26
第二节　临响的音乐美学　　32
　　一、被视为实践学科　　33
　　二、被视为理论学科　　33
　　三、被视为理论与实践相结合的学科　　36
　　四、被视为实证学科　　37
　　五、临响的音乐美学　　40
第三节　音乐美学的边界　　48
　　一、绝对的音乐美学　　49
　　二、相对的音乐美学　　51
　　三、音乐美学的中心与边界　　55

第四节　音乐美学的未来　56
　　一、关注国外音乐美学研究成果　57
　　二、考察中国音乐美学与音响史实　58

第三章　中国音乐美学范畴

第一节　研究意义　64
　　一、凸显中国音乐美学学科特征　65
　　二、总结中国音乐美学思想发展规律　65
　　三、实现中西音乐美学对话　66
　　四、推动中国文化研究深入发展　66
第二节　发展史　67
　　一、先秦发轫期　68
　　二、两汉成型期　68
　　三、魏晋南北朝整合期　69
　　四、隋唐至清发展期　69
　　五、近现代中西融合期　69
第三节　理论结构　70
　　一、感觉与感知（声）　71
　　二、序化与象征（音）　71
　　三、礼乐制度（乐 yuè）　71
　　四、价值认同（乐 lè）　71
　　五、和　72
第四节　特点　74
　　一、元范畴地位重要　74
　　二、次范畴缺乏独立性　74

 三、音乐社会功能范畴发达　　　　　　　　　　　74
 四、音响结构范畴发展缓慢　　　　　　　　　　　75
 五、与其他范畴重叠　　　　　　　　　　　　　　75
 六、对音乐创作产生影响　　　　　　　　　　　　75
第五节　研究资料　　　　　　　　　　　　　　　　76
 一、乐谱　　　　　　　　　　　　　　　　　　　76
 二、乐志　　　　　　　　　　　　　　　　　　　77
 三、乐论　　　　　　　　　　　　　　　　　　　78
第六节　研究方法　　　　　　　　　　　　　　　　78
 一、作品分析法　　　　　　　　　　　　　　　　78
 二、历史考证法　　　　　　　　　　　　　　　　79
 三、学说参证法　　　　　　　　　　　　　　　　80
 四、纵横比较法　　　　　　　　　　　　　　　　80

第四章　诗、乐、礼

第一节　诗是礼与乐的基础　　　　　　　　　　　86
 一、诗和志是礼乐的基础　　　　　　　　　　　　86
 二、《诗经》是周礼乐的基础　　　　　　　　　　88
第二节　乐的渊源、性质与功能　　　　　　　　　　90
 一、乐的渊源　　　　　　　　　　　　　　　　　90
 二、乐的特性　　　　　　　　　　　　　　　　　91
 三、乐的功能　　　　　　　　　　　　　　　　　92
第三节　礼的渊源、性质与功能　　　　　　　　　　93
 一、礼的渊源　　　　　　　　　　　　　　　　　93
 二、礼的特性　　　　　　　　　　　　　　　　　96

三、礼的功能　　97
第四节　礼乐关系发展　　100
　　一、以礼合乐阶段　　100
　　二、以乐合礼阶段　　101
　　三、礼乐融合阶段　　102

第五章　乐由中出

第一节　中　　107
　　一、中的溯源　　107
　　二、周对中的继承　　109
　　三、孔子对中的提倡　　111
　　四、后代对中的发扬　　112
　　五、中的本义　　112
第二节　中和　　113
　　一、早期的乐教　　113
　　二、儒家的中和之道　　114
第三节　中声　　116
　　一、中声、和声、适音　　116
　　二、音乐与社会　　117
第四节　五声　　118
　　一、曾参的五声理论　　118
　　二、五声音义　　119
　　三、五声与五脏、五行　　120
　　四、五声与八音　　122
　　五、五声与伦常　　123

第六章　移风易俗　莫善于乐

第一节　乐本情性　128
　　一、制乐要从情性出发　128
　　二、情性本恶　129
　　三、化性起伪　130

第二节　移风易俗　131
　　一、风的形成　131
　　二、俗的形成　134
　　三、风俗与社会治理　135

第三节　莫善于乐　136
　　一、礼乐刑政与社会治理　136
　　二、乐是最有效的社会治理手段　137

第七章　礼崩乐坏

第一节　周公与礼乐　145
　　一、吸收前代礼乐成果　145
　　二、吸收地方音乐　146
　　三、吸收俗乐　146
　　四、吸收夷乐　147
　　五、周礼乐的衰落　148

第二节　礼崩　148
　　一、异族挑衅　148
　　二、诸侯国叛乱与失序　149
　　三、周属各诸侯国的二级、三级政权也陷入失控状态　149
　　四、价值体系混乱　150
　　五、礼乐典籍大量遗失　150

第三节　乐坏　151
　　一、乐的遗失　151
　　二、乐吸收能力锐减　153
　　三、乐的渎用　154
　　四、制乐停滞　154
　　五、乐资源流散　155
　　六、乐的僭用　156
　　七、地方音乐兴盛　157

第八章　老子"大音希声"论

第一节　关于"大音希声"的讨论　165
　　一、"大音希声"的争论　165
　　二、研究"大音希声"的方法　166

第二节　"大音希声"与道　168
　　一、"大音希声"的语境　168
　　二、"大音希声"的演绎　171

第三节　五音使人耳聋　173
　　一、大音与五音　173
　　二、五音与道　175

第四节 "大音希声"与音乐 177
 一、"大音"指钟鼓之音 177
 二、"希声"指疏击 179
 三、"大音希声"与音乐美学 180

第五节 "大音希声"与其他 180
 一、以"大音"论礼乐 180
 二、以"大音希声"论道 181
 三、以"大音希声"论佛法 182
 四、以"大音希声"论技艺 183
 五、以"大音希声"论人品 184

第九章 孔子"放郑声"论

第一节 郑国 189
 一、旧郑与新郑 189
 二、新郑周民 190
 三、新郑虢民 190
 四、新郑邻民 190

第二节 郑诗 192
 一、郑声非郑诗 192
 二、郑诗非淫诗 193

第三节 筳篌 194
 一、郑声非筳篌 194
 二、晋平公非空国之侯 195

第四节 淫 196
 一、以过为淫 196

二、以哀为淫　　197
　　三、以不合礼为淫　　199
第五节　放郑声　　201
　　一、对子放郑声的三个推测　　201
　　二、孔子放郑声的两个动因　　205
第六节　孔子正名论　　206
　　一、正名与卫国乱政　　207
　　二、正名与鲁国乱政　　207
　　三、从正名看乐教式微　　208

第十章　墨子"非乐"论

第一节　"非乐"的实质　　213
　　一、关于"非乐"的争论　　213
　　二、"非乐"的实质是反对儒家礼乐　　215
第二节　"非乐"的根源　　216
　　一、儒家的非乐一派　　216
　　二、夷族的非乐一派　　217
　　三、社会中下层非乐一派　　218
第三节　乐不中圣王之事　　220
　　一、非圣王之事　　220
　　二、圣王之事　　222
第四节　乐不中万民之利　　226
　　一、乐不能解决"三患"　　226
　　二、亏夺民衣食之财　　228
　　三、废治　　228

四、乐人待遇过高 　　　　　　　　　　　229
五、废事 　　　　　　　　　　　　　　229
六、天鬼弗式 　　　　　　　　　　　　230

第十一章　荀子"乐者,乐也"论

第一节　乐以为乐也　　　　　　　　　　235
　一、墨子误读"乐以为乐也"　　　　　　235
　二、儒家"乐以为乐也"本意　　　　　　236
第二节　乐者,乐也　　　　　　　　　　236
　一、乐与情　　　　　　　　　　　　　237
　二、乐与民　　　　　　　　　　　　　237
第三节　致乐以治心　　　　　　　　　　239
第四节　化性起伪　　　　　　　　　　　249

第十二章　庄子"天乐"论

第一节　对老子乐论的发展　　　　　　　255
　一、从"大音希声"到"无乐之乐"　　　255
　二、从"五音使人耳聋"到"皆性之害"　255
　三、从"阴阳之和"到"天乐"、"人乐"　257
第二节　"宾礼乐"——对儒家礼乐的批判　257
　一、礼乐非自古就有　　　　　　　　　258
　二、礼乐与性情相离　　　　　　　　　258

三、礼乐与常然相失　　262
　　四、"坐忘"——对儒家礼乐的批判　　262
第三节　非"非乐"——对墨家的批判　　263
　　一、庄子对墨子的借鉴　　263
　　二、庄子对墨子的批判　　264
第四节　心斋　　266
　　一、听之以耳　　267
　　二、听之以心　　267
　　三、听之以气　　269
第五节　至乐　　271
　　一、乐于道　　273
　　二、乐其志　　273
　　三、物化　　274
第六节　天乐　　277
　　一、天乐是质朴的　　277
　　二、天乐高于人乐　　277
第七节　庄子音乐寓言　　280
　　一、鲁侯以乐养鸟　　280
　　二、北门成向黄帝问乐　　281

第十三章　孟子"与民同乐"论

第一节　当务之急　　287
　　一、朱熹对孟子的推重　　287
　　二、朱熹对雅乐的提倡　　287

第二节　今之乐犹古之乐　288
　　一、今乐之好　290
　　二、古乐的传承　296
　　三、西方类似争论　298
　　四、孟子之时务　299
第三节　与民同乐　300
　　一、关注民　301
　　二、重视民生　302
　　三、乐与仁义　303

第十四章　嵇康"声无哀乐"论

第一节　秦客的儒家立场　307
　　一、情感与音乐的发生　307
　　二、情感与音乐的接受　308
　　三、陈诗观风　308
　　四、嵇康与儒学　309
第二节　东野主人的道家论辩　311
　　一、以音响史实立论　311
　　二、以圣人之言立论　313
第三节　越名教而任自然　319
　　一、嵇康与琴　319
　　二、嵇康与啸　322

第十五章 青主"音乐是上界的语言"论

第一节 最初的音乐当推源于上界 327
 一、神学的影响 328
 二、用音乐改良国民性 331
第二节 上界与内界 334
 一、"上界"即"灵界"与"内界" 334
 二、音乐是上界的语言 336
 三、"内界"与"外界"是自然与艺术的分野 338
第三节 中国音乐美学的现代转型 341
 一、西风东渐 341
 二、黄自与青主 342

结语 344

主要参考文献 350

后记 360

序一

韩锺恩

关于范畴问题的研究，在音乐美学论域中仅仅是个开始，甚至于可以说，学界同仁的关注度还十分不足。因此，杨赛博士将这份跟我合作的博士后工作报告以专著形式出版，对中国音乐美学学科而言，不仅有筚路蓝缕之功，某种程度上说，也是一件有填补空白意义的事情。作为他的合作导师，首先，当然是表示祝贺！

杨赛请我给他的新书写序，我想，就借此机会继续跟他讨论一些问题吧。

有感于传统史论方式：以论带史或者论从史出，以下有关事例姑且作为对历史与范畴关系予以定位的依据。

我最初关注音乐美学的范畴问题，是在 2000 年，我到中央音乐学院随于润洋教授攻读博士学位。期间，我选修了蔡仲德教授开设的中国音乐美学史课。上课伊始，蔡先生给学生提供了一份他于 1999 年 11 月编写的讲义，以《中国音乐美学史范畴命题的出处、今译及美学意义》命题，[①]作为课程的补充教材。其中，包括自先秦至明代中国古代音乐美学史诸多文献中的概念、命题、范畴 100 则。显然，这是在中国古代音乐美学史始终讨论的几个问题和中国古代音乐美学思想的特征中提取的相关范畴。[②]

2005 年 10 月 18—24 日，我应台北市国乐团邀请，参加 2005 年第四届民族

[①] 该材料 100 则，编者并没有明确标示哪些属于命题、哪些属于范畴，其中也包括某些类概念的概念。

[②] 参见蔡仲德：《中国音乐美学史》(修订版)中的有关叙事：中国音乐美学史中始终讨论的几个问题(一、关于情与德(礼)的关系；二、关于声与度的关系；三、关于欲与道的关系；四、关于悲与美的关系；五、关于乐与政的关系；六、关于古与今、雅与郑的关系)，以及中国古代音乐美学思想的特征(一、要求音乐受礼制约，成为"礼乐"；二、以"中和"、"淡和"为准则，以平和恬淡为美；三、追求"天人合一"，追求人际关系、天人关系的统一；四、多从哲学、伦理、政治出发论述音乐，注重研究音乐的外部关系，强调音乐与政治的联系、音乐的社会功能与教化作用，而较少深入音乐的内部，对音乐自身的规律、音乐的特殊性、音乐的美感作用娱乐作用重视不够，研究不够；五、早熟而后期发展缓慢)，北京：人民音乐出版社，2003 年，第 11—20 页。

音乐创作奖暨论坛。我提交论文《中国乐器的"声"况及其"情"况》,并在会上发表。会议期间,由相关问题引发,对音乐美学范畴有所思考。我惊奇地发现,音乐美学学科至今似乎还没有自身特定的理论范畴。为此,我特别在提交第七届全国音乐美学学术研讨会(2005.11.21-23,广州)论文——《音乐美学专业研究生教学设想以及相关问题讨论》中提出有关想法:①切入程序——通过艺术方式,面对音响敞开,开掘经验资源,复原感性直觉;关键事项——作品事实,经验实事,意向立义,先验存在。进一步,在此前提下拟以(声音乐情理意)结构音乐美学六范畴。② 后来,受杨赛博士博士后研究计划的启发,作了进一步调整,由原来的(声音乐情理意)六范畴扩充为(声音乐行象意情理神)九范畴,并进行了相应的构建。③

2009年9月25日,我再次受杨赛的博士后工作报告《中国音乐美学原范畴研究》启发,在其出站工作报告考核时与其讨论,提出相关中国音乐美学的十二范畴。④

① 载《星海音乐学院学报》,2006年第1期,第21—26页;后收入韩锺恩:《守望并诗意作业——韩锺恩音乐文集》,上海:上海音乐学院出版社,2007年,第149—163页。
② 参见韩锺恩:《音乐美学专业研究生教学设想以及相关问题讨论》中的有关叙事:【第一结构】【声况】声音状况;【音域】音响界域;【乐品】音乐品位;【情趣】情感趣味;【理念】理性观念;【意境】意义境界。【第二结构】【声音乐】艺术学范畴;【情理意】美学哲学范畴。【声音】声况写真;【乐情】情况叙事;【理意】意况陈述。【声音】声形;【乐情】情况;【理意】意态。【第三结构】【声情】情;【音理】知;【乐意】义(意)。【声音乐情理意】格物→致知→及意;声形→情况→神态;形而下→形而上;形→神。载韩锺恩:《守望并诗意作业——韩锺恩音乐文集》,上海:上海音乐学院出版社,2007年,第159—160页。
③ 第一结构/个别单元:【声况】声音状况;【音域】音响界域;【乐品】音乐品位;【行态】行径态势;【象征】象形表征;【意境】意义境界;【情趣】情感趣味;【理念】理性观念;【神蕴】精神蕴涵。第二结构/横向组合:【声音乐】艺术学范畴;【行象意】美学范畴;【情理神】哲学范畴。【声音乐】声况写真。【行象意】意况陈述。【情理神】情况叙事。【声音乐行象】客体相关;【意情理神】主体相关。第三结构/纵向组合:【声行情】情;【音象理】知;【乐意神】义(意)。【声行情】音响结构的现实存在;【音象理】形式结构的历史存在;【乐意神】意义结构的意向存在。第四结构/系列组合:【声音乐行象意情理神】格物→致知→及意;【声音乐行象意情理神】声形→情况→神态;【声音乐行象意情理神】形而下→形而上;【声音乐行象意情理神】形→神。载韩锺恩:《守望并诗意作业——韩锺恩音乐文集》,上海:上海音乐学院出版社,2007年,第162—163页。
④ 参见韩锺恩:《一个存在,不同表述——中西音乐美学中的几个问题》中的有关叙事:由相关的重要理念概括十二个具核心意义的中国音乐美学原(根)范畴——和乐:异物相杂阴阳相生(转下页)

无疑,前六后九的那些范畴基本上来自音乐美学的基本概念,再后十二范畴则是先以论提范(通过相关论述提取范畴),再以范断史(通过提取出来的范畴进行历史断代)。

2009年9月25日,杨赛的博士后出站工作报告在上海音乐学院通过考核。该报告以乐从和、大音希声、放郑声、非乐、乐者、乐也、天乐、与民同乐、声无哀乐、音乐是上界的语言等经典九论述为纲,先后关联先秦、老子、孔子、墨子、荀子、庄子、孟子、嵇康、青主等音乐美学思想。很明显,这是一种以重要经典辖范与替范的范式,或者说,是一种范由史出、以史带范的范式。

2007年10月15—25日,罗艺峰教授应邀来上海音乐学院,在第四届钱仁康音乐学术讲坛主讲"中国音乐思想史研究",演讲稿经整理修订,以《中国音乐思想史五讲》一书于2013年出版。该演讲在提出音乐思想史从何处开始的问题时,明确地指出:观念成为思想,必须有形态;思想之成为思想,必须有范畴。没有范畴,思想就不能思想。只有到范畴大量出现的时候,才可能说(作为动词的)思想开始活动了;有了思想的事件,(作为名词的)思想才开始有历史了。① 鉴于其对思想的界定——文化中的文化,②是否可以认为,这是一种以文化托史

(接上页)和谐的音乐;礼乐:文质彬彬尽善尽美合乎礼仪的音乐;非乐:无利民生的奢靡的音乐;天乐:有别于令人耳聋的自然天成的音乐;至乐:依天生籁的使其自己咸其自取的音乐;艺乐:著意生象经由艺术作业的音乐;美乐:无涉感性或者情感评价的音乐;声乐:得意忘言去声存意并丝竹肉渐进自然的音乐;器乐:通过指弦及其音意形神德艺的音乐;情乐:发乎情性出乎自然的音乐;心乐:乞灵于内界产生于上界的音乐;官乐:通过音乐厅临响并直接面对音响敞开甚至于纯粹声音陈述的音乐。进一步,由此十二个具核心意义的中国音乐美学原(根)范畴,再度提升四个中国音乐美学元范畴:声音乐(yuè)乐(lè)。再进一步,将其置于历史范畴之中,是否又能够看出这样四个转型:1.古代转型在乐象与哀乐,具音乐事项的艺术与美学指向逐渐明显。2.近代转型在琴况,针对并围绕声音概念的描写以及相应的感性经验表述形成。3.现代转型在上界,显然受西方影响以至于呈现朦胧的纯理性问题。4.当代转型在临响,在不排斥纯粹声音陈述的前提下复原感性直觉经验的本体存在。载《深圳大学学报》(人文社会科学版),2012年第4期,《深圳大学学报》,第16页。

① 罗艺峰:《中国音乐思想史五讲》,上海:上海音乐出版社,2013年,第35页。
② 其主要考量参见该书中的有关叙事:音乐实践形态的思想文化,包括经验、技艺、行为、操作等实践活动中包含的音乐逻辑意识、音乐目的意识、音乐价值意识;音乐知识形态的思想文化,包括概念、命题、解释、数理、律学、意识形态等方面反映出来的理论形态的思想文化;音乐哲学形态的思想文化,包括音乐信仰、形而上学、宗教意识、超自然性等方面反映出来的超越性质的思想文化。罗艺峰:《中国音乐思想史五讲》,上海:上海音乐学院出版社,2013年,第98页。

并拓史的写作范式。

参照美学学界相关范畴研究的情况——

[波]塔塔尔凯维奇·瓦迪斯瓦夫(Wladyslaw Tatarkiewicz)的《西方六大美学观念史》(*Dzieje Sześciu Pojeć/A History of Six Ideas*),①以艺术、美、形式、创造性、模仿、美感经验六概念作为书写西方美学观念史的范畴。

李泽厚的《美学四讲》,②则以美学、美、美感、艺术作为讨论美学问题的四概念,其实质,也可以视为提出美学理论的四范畴。

朱立元主编的《西方美学范畴史》,③提出存在、自然、自由、实践、感性、理性、经验、语言、艺术、美、形式、情感、趣味、和谐、游戏、审美教育、再现与表现和呈现、优美、崇高、悲剧和悲剧性、喜剧和喜剧性、古典与浪漫、象征、丑、荒诞、现代性和后现代性二十六范畴,并根据历史分期,划分哲学基础性前八范畴,审美活动和美学学科系统的主干中八范畴,具体审美后十范畴。似乎可以说,这是一种范—史互动的范式,一方面是以范述史,另一方面是以史定范。

王振复主编的《中国美学范畴史》,④以中国美学范畴史的动态三维结构:哲学意义上的道、人类学意义上的气、艺术学意义上的象,作为书写中国美学范畴史(自先秦至秦汉的中国美学范畴酝酿期,自魏晋至隋唐的中国美学范畴建构期,自宋元至明清的中国美学范畴完成期)的结构依据。是否也可以说,这是一种以范统史的范式。

反观杨赛的看法,他认为,研究中国音乐美学范畴,可以揭示中国音乐美学思想发展的内在逻辑与客观规律,可以凸显中国音乐美学学科特征。这是研究中国文化不可缺少的重要内容,是揭示中国音乐美学特点的重要方法,是实现中西音乐美学思想交流与共享的重要途径。就此研究目标而言,我在他的出站工作报告的指导意见上,作出了"已有部分实现,至少在主要线索、相关论述、文

① 刘文潭根据波兰科学出版社 2005 年版(Wydawnictwo Naukowe PWN SA, 2005)译出,上海:上海译文出版社,2006 年。
② 李泽厚:《美学四讲》,北京:生活·读书·新知三联书店,1989 年。
③ 朱立元主编:《西方美学范畴史》,太原:山西教育出版社,2006 年。
④ 王振复主编:《中国美学范畴史》,太原:山西教育出版社,2006 年。

献典籍、历史重点诸多方面呈现出基本的状态"的评价。尤其值得肯定的是,为了避免美学范畴研究的泛化,杨赛提出:中国音乐美学应该更加关注中介性范畴,既不同于性、理、气等普通哲学范畴,又区别于乐律、乐调等音乐技术范畴。在中介性范畴中,又特别关注那些具有原生意义的元范畴:声(相关感觉与感知)、音(序化与象征)、乐(yuè,礼乐制度)、乐(lè,价值认同),并将其作为书写整个中国音乐美学范畴的理论结构。

毫无疑问,研究范畴问题,首先必须对范畴这个概念有相应的认识。

王振复主编的《中国美学范畴史》,通过范畴与名词、术语、命题、概念、观念等概念的比较,[①]给出有关范畴这一概念的定义,即范畴是反映事物与现象之本质联系的基本概念与观念(理念),体现出较高层次之思维的严密性、稳定性、深致性、逻辑性与思想性,是思性或者思性与诗性相兼的一种思维凝聚状态,是一定的思想积淀在一定的思维方式之中,一定的思维方式负载且升华为一定的思想。[②]

而杨赛则认为:中国音乐美学范畴是中国音乐美学的基本结构单位,它以逻辑压缩的形式再现人们对音乐的认识。

当然,这些定义或看法,与一般有关范畴的共识,即理论网结,基本上是相应的。但问题是:这样一种理论网结究竟能否拴住历史的盲流或者网罗历史的碎片?这理应成为范畴研究的一个重要关切。我在写给杨赛博士后工作报告的指导意见中这样建议:该报告材料比较丰富,对相关对象的阐述比较全面系统,但是对不同历史时段乃至不同范畴之间的关系观照不足,相应的论述也比较欠缺,故而建议在此基础上,进一步发掘与钩沉史料中的逻辑链,进一步发挥古代典籍注疏释解的核心结构力,并通过现代学科意识成就新的研究方法。尤其针对杨赛的学历背景,更期待他在依托古典文献考据的过程中,包括字考、事

[①] 参见王振复主编:《中国美学范畴史》第一卷导言中的有关叙述:名词是一定事物与现象的称谓,术语是各门学科中具有约定俗成意义的专门用语,命题指具有明晰意义的一个词组或者判断的语句,概念是一定事物与现象之特有属性的逻辑形式,观念则是与一定的看法、见解、思想联系在一起。太原:山西教育出版社,2006年,第3页。
[②] 王振复:《中国美学范畴史》,太原:山西教育出版社,2006年,第3页。

考、理考等方面,在中国音乐美学范畴的后续研究中取得更为显著的成就。在此强调,一定意义上说,也是我和他今后在学业协作上的一个愿景。

余下,可关注的问题——

第一,特定术语概念的创立是否具有结构意义,并通过规模作业形成独特的范畴?

第二,在寻求存在本有性与折返理性论域建构相应力场的过程中能否形成学科范畴?

进一步延伸扩充——

第三,究竟依据史料悬置理念还原古代史,还是依托史识立足当下书写当代史?进一步设问:即使满足了在历史诠释学与哲学诠释学中间寻找平衡点的史学条件前提下,这样书写的历史还是原来那个历史吗?

第四,如何有效地区别古典范式音乐美学思想与传统音乐的美学问题?进一步设问:礼自乐出并相生成和、道器相依并体用不离、无中生有并心声本一、直白含蓄并同构完形这样一些古典范式的音乐美学思想,[①]是否可能在现有的范畴中间占有一席之地?

<div style="text-align:right">
2015 年 5 月 10 日

定稿于沪西新梅公寓

(作者系上海音乐学院音乐学系教授)
</div>

[①] 有关这些古典范式的音乐美学思想,可参见韩锺恩:《古典范式中国音乐美学问题研究》,上海音乐学院音乐研究所 2014 年度委约项目。参与作业者:与我合作的博士后研究员王晓俊博士(南京艺术学院博士,导师:刘承华教授)、吴丹博士(华中师范大学博士,导师:熊贤君、余子侠教授)、王维博士(中央音乐学院博士,导师:邢维凯教授),以及我的博士候选人赵文怡。

序二

汪涌豪

初次见到杨赛学棣，是在2008年11月的上海市社会科学界第六届（2008）学术年会复旦大学青年论坛上。他在会上作主旨发言，我担任评议人。他当时一袭风衣、一条红围巾，分外地显眼。

他讲述了从中文专业转到音乐专业从事教学与研究的过程，阐释了老子"大音希声"这一音乐美学范畴的内涵，以及道家音乐美学理论体系。我于中国文学批评范畴亦很有兴趣，对相关研究有一些体会，感到从音乐的角度来研究中国的范畴，是一件很有意义的事情。

我们知道，人类的口头语言比书面语言产生的时间要早得多，传播的范围要广得多，对人类社会的影响也要深远得多。书面语言诉诸视觉，有很强的逻辑性；口头语言诉诸听觉，有很强的音乐性。从这个角度上讲，音乐思想、音乐理论恐怕是文学思想、文学理论的源头。

随着书面语言的产生、发展和成熟，人类早期口语时代的音乐思想与音乐理论才被较为完整地记录下来。中国到了汉代中期，就已经比较完整地记录了较早时期的音乐思想与音乐理论，这在世界上算是比较早的。但是，问题随之而来。首先，汉代文献学家整理出来的音乐思想与音乐理论相当不完整，被分散在五经之中。其次，汉代经学家不能对中国的音乐思想与音乐理论作完满而充足的解释，曲解时有发生。再次，这些音乐思想、音乐理论缺乏音响作为支撑，很难说明问题。音乐本无国界，在中国碰到的这些问题，其他国家也都有。因此，在全球化视阈下研究音乐思想与音乐理论，是很有必要的。

杨赛学棣的这本专著，开篇就从西方音乐美学学科产生及其发展谈起，以西方音乐美学发展史为参照，来看中国音乐美学的发展。他从中国音乐美学史谈到中国音乐美学范畴，再论及如何建构中国音乐美学理论体系，并实现中西音乐美学的对话，这一思路清晰而合理。他描绘的这一学术理路与中国哲学研

究、中国文学研究走过的历程基本一致。我认为，是可行的。

我们做文学史、文学批评乃或文学理论研究，都要从作品出发，实事求是，切忌空谈。本书提出"临响"，坚持将音乐美学范畴研究与音响事实与音响史实结合起来，我是完全赞同的。然而，音响史实很难构建，需要较强的文史钩沉的能力。好在杨赛学棣以前攻读过古代文学的博士学位，在专人研究、专题研究、专书研究等方面有过扎实的学术训练。

诗、乐、礼很早就和合在一起。在后世文献中，礼乐基本上不分家，礼中有乐，乐中有礼。然而，究竟是先有乐，还是先有礼？乐与礼在功能上有何区别？这种区别是怎么造成的？礼与乐的分野又是怎样弥合的？论者采用分解相关论述、再合并同类项、最后分门别类说明的办法，对诗、乐、礼三者的关系作了蠡测，认为诗是礼与乐的基础，乐祭天神，礼祭地祇，乐与礼的关系经过以礼合乐、以乐合礼、礼乐合一三个阶段。这个推测，必须用考证与思辨相结合的办法才能核实。"乐由中出"论述了早期音乐思想与"中"、"和"思想的关系。"移风易俗，莫善于乐"的论述，对于我们理解中国的乐教传统，很有启发意义。本书还论述了儒家、道家、墨家、玄学重要的音乐美学范畴，并将这些范畴与相关学派的关系作了思辨，亦足见作者的思力。

当然，要完成中国音乐美学范畴及其理论体系的研究，还需要很多学者进行长期不懈的努力。本书已经作出了很好的示范，相信以后会有更多更好的成果涌现出来。

<div style="text-align:right">

2015年6月6日
（作者系复旦大学中文系教授）

</div>

第一章　绪论

中国音乐美学本是一门舶来的学问。具备现代学科性质的中国音乐美学,自1920年萧友梅在《乐学研究法》中对其进行学科界定至今,不过90年的时间。① 随着学科建设的不断推进,中国音乐美学已经完成由西学到中学的蜕变,其研究热点也由史的研究逐步过渡到范畴与理论体系的研究。中国音乐美学范畴体系研究的目标,是要建立一整套与中国音乐史实与事实相适应的理论体系,并不断地从其他音乐学科乃至人文学科中汲取养料,开辟新的研究领域,形成新的研究方法,以应对全球化背景下音乐学发展的机遇与挑战。

① 韩锺恩:《二十世纪中国音乐美学问题研究·前言》,韩锺恩主编:《二十世纪中国音乐美学问题研究》,上海:上海音乐学院出版社,2008年,第1页。

第一章 绪论

第一节 从西方到中国

一、西方音乐美学的发展

西方音乐美学可追溯至1784年,德国诗人、音乐理论家舒巴特(C. F. D. Schubart,1739-1791)在《关于音乐美学的思想》(*Ideen zu einer Asthetik der Tonkulst*)一文中提出了Asthetik der Tonkulst一词,"音乐美学"作为一门现代意义上的学科得以确立。① 从此,音乐美学在西方走过了很不平常的三个多世纪。

正如德国音乐学家卡尔·达尔豪斯(Carl Dahlhaus,1928-1989)所说,音乐美学起源于18世纪,但在20世纪面临解体。音乐美学主要是一个19世纪的现象。② 19世纪以来,欧洲学者沿着音乐美学的重要问题追根溯源,发现18世纪以来的音乐美学观点已经深藏在毕达哥拉斯(Pythagoras,约580 BC-500 BC)、柏拉图(Plato,约427BC-347 BC)为代表的古希腊哲学传统之中,并且持续影响至当代。达尔豪斯认为,18世纪的感伤主义者要求音乐给人以冲击或刺激,引起某种感官—心理上的运动或激动,他说:"认为音乐的目的是体现和唤起感情,这种观念其实是一种老生常谈的话题。"③这一观点与亚里士多德(Aristotle,384-322 BC)的净化论(catharsis)颇有渊源。经过达尔豪斯和恩里科·福比尼(Enrico Fubini,1935-)等人的努力,西方音乐美学界以音乐审美为线索,在西方音乐历史长河中考察出一系列特定的观念,描述出西方音乐美学的发展轨迹,构建出一个比较完整的西方音乐美学史。音乐美学取得了较为

① 张前:《音乐美学研究的对象与方法——音乐美学基础·序言》,张前、王次炤:《音乐美学基础》,北京:人民音乐出版社,2004年,第3—10页。
② [德]卡尔·达尔豪斯著,杨燕迪译:《音乐美学观念史引论》,上海:上海音乐学院出版社,2006年,第1页。
③ 同上书,第36页。

独立的学科地位,研究的中心得以确立。

达尔豪斯十分欣赏黑格尔(Georg Wilhelm Friedrich Hegel,1770-1831)、叔本华(Arthur Schopenhauer,1788-1860)、尼采(Friedrich Wilhelm Nietzsche,1844-1900)等人对音乐深刻、全面的理解,极力主张将音乐美学纳入整个人文学科研究体系。音乐美学研究的边界不断扩展,成为人文学科一个部分。

二、中国音乐美学的发展

跟西方音乐美学一样,中国音乐美学的发展并不顺利。首先,中国音乐美学的发展屡屡被中断。20世纪20年代初,萧友梅将发端于德国的音乐美学引入中国,经过近10年的停滞,直到20世纪30年代,才得到黄自、青主等人的呼应。对西方音乐文化的接受,30年代受到抗日战争的影响,40年代受到解放战争的影响,50年代后受到左的政治思潮的干扰,60年代到70年代"文革"时期又被扣上粪土与毒草的帽子。其次,中国音乐美学没有贴近中国音响事实与史实,没有得到音乐创作与表演界的重视。一些中国现当代作曲家赞同阿诺德·勋伯格(Arnold Schönberg,1874-1951)在《和声学》(1911)导论中对美学的严厉攻击:美学为多余的废话[①]。再次,由于缺乏较通畅的沟通平台,在相当长一段时期内,中国音乐美学界与西方音乐美学研究界并没有做深入交流,没有实现同步发展。中国音乐美学研究明显滞后于西方。

可喜的是,近20余年来,作为中国音乐学领域中最具基础性的、最富思辨性的新兴学科,中国音乐美学学科取得了长足的发展。[②] 第八届全国音乐美学学术研讨会的主题为"美在音乐,中国在学",概括了自20世纪50年代起,在引

① [德]卡尔·达尔豪斯著,杨燕迪译:《音乐美学观念史引论》,上海:上海音乐学院出版社,2006年,第9—10页。
② 于润洋:《音乐美学文选·序》,于润洋主编:《音乐美学文选》,北京:中央音乐学院出版社,2005年,第1页。

进西方音乐美学的同时,以《乐记》的争论为标志,中国音乐美学界开始自觉构建中国音乐美学学科体系。1959年,中央音乐学院音乐学系成立美学小组,编写《音乐美学概论》提纲。① 1979年,郭乃安发表《一个有待开发的宝库——中国音乐美学遗产》,最早提出把"中国音乐美学"作为一个学科来进行研究。1994年,蔡仲德发表了《关于中国音乐美学史的若干问题》,对中国音乐美学研究的许多重大问题作了高度的归纳,其专著《中国音乐美学史》在学界产生了重大影响,标志中国音乐美学史学科的基本建立。② 20世纪80、90年代,自律论、他律论、接受美学、符号论美学、现象学美学、阐释学美学、后现代主义等各种西方音乐美学思潮才大量涌入中国。③

近10年来,中国音乐美学进入了一个全新的阶段。从研究对象上看,中国音乐美学由一个纯粹的音乐学学科向综合性的艺术学科发展,并逐渐向人文学科④、社会学科渗透,学科独立性越来越明显,学科的包容性也越来越广泛。从学科格局上看,中国音乐美学由一个纯粹的科研学科,逐步向教学领域和实践领域拓展,形成了科研与教学、评论相互促进的良好局面。随着研究生招生规模的不断扩大与培养层次的不断升级,中国音乐美学在音乐学学科体系中扮演着越来越重要的角色。从学术交流上看,中国音乐美学与西方音乐美学的交流日益密切和深入。在今后20年内,中国音乐美学既要迅速适应全球化的趋势,又要保持鲜明民族音乐文化的特点,形成中国音乐美学学派,在弘扬中国优秀传统文化,重构国民精神,建设中国新音乐等方面发挥应有的文化张力。

① 范晓峰:《移植、萌生、解读——20世纪初至1978年中国音乐美学学科性质研究叙事》,《南京艺术学院学报(音乐与表演版)》,2006年第1期,第2—5页,2006年第2期,第20—25页。
② 叶明春、李浩:《20世纪中国音乐美学古代部分研究历史与现状疏略》,韩锺恩主编:《二十世纪中国音乐美学问题研究》,上海:上海音乐学院出版社,2008年,第92—134页。
③ 冯长春:《20世纪中国音乐思潮中的美学问题研究》,韩锺恩主编:《二十世纪中国音乐美学问题研究》,上海:上海音乐学院出版社,2008年,第167—213页。
④ 杨燕迪:《音乐的人文诠释·后记》,杨燕迪:《音乐的人文诠释:杨燕迪音乐文集》,上海:上海音乐学院出版社,2007年,第408—412页。

第二节　从史论到范畴

中国是一个有着伟大音乐传统的国家,音乐文化是中国文化的核心内容之一。

一、中国音乐史论

中国音乐文化存在于一个复杂的、不断扩展与变化的时空区间中。各种地方经验、本土信仰与普世价值相互交织在一起,经历了雅与俗、离与合、成与败的不断转换,相互渗透,相互融合,逐渐成为一个整体,影响着人们的思想、行为、观念、价值、判断等。在中国文化体系中,礼乐刑政合而为一,乐制与礼制关系密不可分,音乐与文学、哲学、史学关系密不可分。

中国音乐美学从先秦时代起,就十分发达。据《尚书》中的记载,在原始蒙昧时代,人们就懂得在祭祀、庆祝和教育等场合中大量运用音乐。周代继承了前代乐舞,总结了夏、商两代的音乐理论,形成了礼乐理论体系与制度体系。中国音乐美学的发展迎来第一波高潮。

到了春秋战国时期,周王朝走向衰弱,出现了礼崩乐坏的局面,礼乐体系受到学界的质疑。儒、道、墨、法诸家曾就"乐"与"非乐"这对命题产生激烈的争论。中国音乐美学的发展迎来第二波高潮。

在争论声中,一个领土完整、制度健全、意识形态相对统一的周王朝解体了。各诸侯国都努力建设地方的音乐文化,彰显本土价值。秦统一六国后,统一了文字,统一度、量、衡,举国都要在统一的法制下运作,当然不会允许地方音乐文化的兴盛。秦王朝试图将七国的音乐文化整合到咸阳,形成新的国家礼乐体系。秦的努力眼看已经取得了初步成效,但随着秦王朝的迅速瓦解最终付诸流水。与春秋战国时期灿烂的音乐美学相比,秦时代的音乐美学显得有些黯

淡，进入了低谷。①

汉高祖起用叔孙通制礼乐，经过数代人艰辛的努力，仍然无法恢复业已消失的周代礼乐体系，只能勉强构建出一套新的儒家礼乐理论体系。魏晋南北朝时期，佛学东来，道教兴盛，玄学大行，又促成了以"声无哀乐论"为代表的音乐美学思想的变革。宋代以后，整合了佛道两家音乐理论的理学家音乐体系被广泛运用到儒家民间音乐仪式中。道教与佛教仪式都吸收了儒家仪式的程式，并结合地方音乐、戏曲音乐的元素，获得大量信众的支持。音乐在佛教与道教的推广与普及方面起到了重要作用。民间吹鼓手们在各种仪式音乐场合流转，大规模的整体移民，都促进了音乐文化的广泛交流。到了明清时期，中国境内形成了各个民族复杂多样的民间音乐形态。

尽管中国传统音乐、民间音乐体裁变化多端，发展日新月异，但音乐美学理论体系却相对稳定。自先秦时代起，就形成了"移风易俗，莫善于乐"的理论，②并在此基础上建立了一整套乐教体制，逐渐渗透到民间仪式音乐之中，融入各种地域文化，成为中国思想、价值、行为统一的完整体系。③ 中国音乐美学理论体系，应该对中国的音响史实与事实做出有效解释，并由此奠定在世界音乐美学中的地位。

中国音乐美学理论体系是由一系列范畴组成的。我们知道，范畴是各种知识领域中的一些基本概念，是构成各门科学系统必不可少的、重要的、核心的组成部分。任何一门完整的科学，无论是自然科学、技术科学还是社会科学，都有自己独特的基本范畴。④ 亚里士多德在《范畴篇》(Categories)中将事物概括为十大范畴。康德(Immanuel Kant，1724－1804)认为，范畴是人类的一种先天理性。他认为，哲学家最希望把具体使用中零散遇到的种种概念或原则，从一个先天原

① 杨赛：《论秦乐》，《音乐艺术——上海音乐学院学报》，2013 年第 4 期。
② 《孝经·广要道》，四部丛刊本。
③ 曹本冶：《思想～行为：仪式中音声的研究》，曹本冶主编：《中国民间仪式音乐研究　华东卷上》，上海：上海音乐学院出版社，2007 年，第 1—45 页。
④ 涂途：《美学范畴论——系统研究和历史研究尝试·译序》，[苏]舍斯塔科夫著，理然译，涂途校：《美学范畴论——系统研究和历史研究尝试》，长沙：湖南文艺出版社，1990 年，第 2 页。

则里推导出来,用这种方法把一切都归结成为知识。从普通认识里找出一些不根据个别经验,然而却存在于一切经验认识之中的概念,而这些概念就构成经验认识的单纯的连结形式。亚里士多德拼凑了十个像这样的纯粹基础概念,名之为范畴。这些范畴又叫做云谓关系(Praeclikamente)。因为有了范畴,才有可能通过某种结构形成知识体系。① 列宁(Vladimir Ilyich Lenin, 1870 - 1924)说:"范畴是区分过程中的梯级,即认识世界的过程中的梯级,是帮助我们认识和掌握自然现象之网的网上纽结。"②范畴是最一般、最本质的基本概念。成复旺说:"中国美学的这种特殊旨趣就集中体现在它的一系列范畴之中。"③范畴研究可以最大限度地以纯净化的逻辑形式,再现中国古代理论家的认识发展过程,④探索传统音乐美学的规律和本质特征。但也有一些实证主义哲学家认为,美学范畴大多模糊不清,不符合艺术史的事实,纯属多余。⑤ 中国音乐美学范畴,即中国音乐美学的基本结构单位,它以逻辑压缩的形式,再现人们对音乐的认识。

二、从史论到范畴

中国音乐美学研究要完成由史到范畴的转换,有以下两种方法。

其一,借鉴、比较西方音乐美学研究的思路与方法。中国美学在发展之初,就曾借鉴西方美学的发展道路,在西方,"将审美范畴全面罗列出来,并以此涵盖整个美学领域,这是19世纪美学家以及20世纪一部分美学家的夙愿"⑥。美学范畴研究成果也在中国大量涌现。蔡仲德说:"我们应该弃东西音乐美学之短,取东西

① [德]康德著,庞景云译:《任何一种能够作为科学出现的未来形而上学导论》,北京:商务印书馆,1978年,第97—98页。
② [苏]列宁著,中共中央马克思、恩格斯、列宁、斯大林著作编译局译:《哲学笔记》,北京:人民出版社,1965年,第78页。
③ 成复旺:《中国美学范畴词典·引论》,成复旺主编:《中国美学范畴词典》,北京:中国人民大学出版社,1995年,第2页。
④ 蔡仲翔、涂光社、汪涌豪:《范畴研究三人谈》,《文学遗产》,2001年第1期,第105—119页。
⑤ [美]托马斯·门罗著,石天曙、滕守尧译:《走向科学的美学》,北京:中国文艺联合出版公司,1984年,第23,399页。
⑥ [波]符·塔达基维奇著,褚朔维译:《西方美学概念史》,北京:学苑出版社,1990年,第209页。

音乐美学之长,又借西方之经验,在彻底改造古代音乐美学的前提下进行新的创造。"①朱光潜研究诗学时,提出中西互证法:"用西方诗论解释中国古典诗歌,用中国诗论来印证西方诗论。一切价值由比较得来,不比较无由见长短优劣。"②

其二,探索建立中国音乐美学范畴体系。葛剑雄说:"改革开放以来,我国的人文社会科学取得了长足进步,但离建成与我国的悠久历史、灿烂文化、辽阔疆域、众多民族、庞大人口相适应的现代人文社会科学,离改革开放和建设现代化对学科发展提出的要求,离全国人民和世界人民对中国人文社会科学的期望,都还有相当大的距离。正因为如此,中国的人文社会科学工作者不能固步自封,必须不断创新,早日建立起中国自己的人文社会科学体系,向世界先进水平迈进。"③经过几代学者的努力,中国音乐美学史的基本轮廓已经比较清楚了,但中国音乐美学范畴体系还任重道远。中国音乐美学史料大量存在于各种史论中,中国音乐理论与哲学、政治、思想理论有千丝万缕的联系。中国音乐美学范畴及其体系应该作为中国传统音乐基础理论及学科建设的核心课题。我们理应在全球化语境中重新审视中国音乐美学的重大理论问题,与蓬勃发展的中国音乐史学和音乐人类学相呼应,④将中国音乐美学理论根植于中国音乐文化传统当中,与西方进行交流与比较,在全球化的语境中整合为新的理论体系,推进世界音乐艺术与音乐理论的发展。

第三节 范畴与理论体系

做范畴研究,首先得剥离那些似是而非的概念。克罗齐(Benedetto Croce,

① 蔡仲德:《关于中国音乐美学史的若干问题》,《中央音乐学院学报》,1994年第3、4期。
② 朱光潜著,朱立元导读:《诗论》,上海:上海古籍出版社,2007年,第4页。
③ 葛剑雄:《人文社科创新必须立足本土,面向国际》,《中国高等教育》,2006年第11期,第60页。
④ 洛秦:《音乐人类学学科性质及其课程设置(大纲草案)》,洛秦:《学无界 知无涯——释论音乐为一种历史和文化的表达》,上海:上海音乐学院出版社,2007年,第282—289页。

1866－1952)曾经将悲剧、喜剧、雄伟、动人等带有随意性,含混不清的概念逐出哲学研究领域。① 在三卷本《西方美学范畴史》一书中,编者力图区分哲学范畴、美学学科范畴和具体审美范畴三种。② 为了避免美学范畴研究的泛化,中国音乐美学应该更加关注中介性范畴,既不同于性、理、气等普通哲学范畴,又区别于乐律、乐调等音乐技术范畴。在中介性范畴中,又特别关注那些具有原生意义的元范畴。如"乐"与"非乐"就是中国音乐美学最核心的一对元范畴,先秦诸子关于音乐的争论,都是围绕着这对范畴展开的。宗白华说:

> 先秦诸子对这种艺术境界各自采取了不同的态度。一种是对这种艺术取否定的态度。如墨子,认为是奢侈、骄横、剥削的表现,使人民受痛苦,对国家没有好处,所以他"非乐",即反对一切艺术。又如老庄,也否定艺术。庄子重视精神,轻视物质表现。老子说:"五音令人耳聋,五色令人目盲。"另一种是对这种艺术取肯定的态度,这就是孔孟一派。艺术表现在礼器上,乐器上。孔孟是尊重礼乐的。但他们并非盲目受礼乐控制,而要寻求礼乐的本质和根源,进行分析批判。总之,不论是肯定艺术还是否定艺术,我们都可以看到一种批判的态度,一种思想解放的倾向。这对后来的美学思想,有极大的影响。③

一、儒家音乐美学范畴

儒家音乐美学的元范畴是"乐从和"。儒家主张践行"中"治,《礼记·乐记》曰:"中正无邪,礼之质也;庄敬恭顺,礼之制也。"④"中"与"和"相辅相成,"中"为

① [意]克罗齐著,朱光潜译:《美学原理》,北京:外国文学出版社,1983年,第99页。
② 朱立元:《西方美学范畴史·前言》,朱立元主编:《西方美学范畴史》,太原:山西教育出版社,2006年,第2页。
③ 宗白华:《中国美学史中重要问题的初步探索》,原载《文艺论丛》1979年第6辑,见《宗白华全集》第3卷,合肥:安徽教育出版社,1994年,第451页。
④ [清]阮元刻:《十三经注疏》,北京:中华书局,1980年,第669页。

外在律令,"和"为内在诉求。以孔子为代表的儒家极力主张践行先秦以来的中道,将带有浓厚原始宗教色彩的"中"赋予更多的理性内容,要求社会治理在各个层次、各个方面的活动都要把握一定的度,以维系整个社会的和谐与稳定。社会风俗千差万别,个人情绪千变万化,要力图实现外在律令的"中"与内在诉求的"和"相统一。儒家的五声理论体系,表现了尊卑伦理关系,既是人格养成机制,也是阴阳五行学说,同时也是雅乐的配器、填词、谱曲原则。儒家认为,"乐也者,圣人之所乐也,而可以善民心,其感人深,其移风易俗。"①如果诸国都能用礼乐,能就维持整个国家内部与外部、纵向与横向关系,实现天下的大治。孔子试图用雅乐来化解春秋末期礼崩乐坏的社会危机,然而,礼崩是西周社会发展的必然结果。自周王朝封邦建国之初到孔子生活的春秋末期,各诸侯国在相对封闭的环境下逐渐形成了自己的历史传统和价值理念,周王朝的影响力日益减弱。在礼崩的过程中,东周的音乐文化悄然发生变化,如卫、宋、赵、齐等国相继形成自己的地方音乐传统,一些与成周距离较远、亲缘关系较疏的诸侯国如楚国地方音乐文化更加发达。随着诸侯国势力的扩张,地方音乐文化逐渐向中原地区渗透,礼乐越来越世俗化,以"郑声"为代表的新兴音乐文化兴起。

二、墨家音乐美学范畴

儒家的音乐理论遭到墨家的反对,墨子提出的音乐美学元范畴是"非乐",他认为儒家礼乐"上考之不中圣王之事,下度之不中万民之利"。② 墨子并非反对音乐本身,主要反对儒家的礼乐。墨家的"非乐"论有很复杂的背景。首先,儒家本非铁板一块,那些来自社会中下层的儒生反对统治阶级打着礼乐的旗号淫乐。如晋平公好淫乐,导致三家分晋,受到儒家的批判。其次,那些中原以外的地区,没有接受过周王朝的有效统治,受周文化的影响也小,甚至与周文化格

① [清]阮元刻:《十三经注疏》,北京:中华书局,1980年,第678页。
② [清]孙诒让撰,孙启治点校:《墨子闲诂》,北京:中华书局,2001年,第251页。

格不入，自然不会赞成儒家礼乐。最后，墨子一派，来自社会中下层，不大可能参与王朝的礼乐活动，也无法理解儒家礼乐的意义，他们站在阶级立场上反对儒家礼乐。

三、道家音乐美学范畴

同样反对儒家礼乐，道家却是从情性不离、道我合一的立场出发的。老子提出"五音使人耳聋"、"大音希声"。老子认为对道的体认依赖主体本身，而不必依靠外在感官。继老子之后，庄子提出了重要的音乐范畴"天乐"。庄子认为，儒家的礼乐是人乐，礼乐不仅不能让人得到最大的快乐，反而使人的本性与情感分离，使人丧失本心，不能体认到大道。大道即"天乐"。

四、音乐美学的争论

为应对墨子的"非乐"论的挑战，荀子专门作了一篇《乐论》，开篇即旗帜鲜明地亮出儒家的观点："夫乐者，乐也。"荀子举了四种乐，葬乐、军乐、郑卫之乐和雅乐对人的情感产生不同的影响。荀子认为，音乐与情感有密切的联系，完全可以通过雅乐来调节情绪与行为，使人向善的方面转化。

作为儒家音乐美学思想转型的代表，孟子完全抛弃了儒家的古乐新乐论，对儒家礼乐理论作出了重大调整。他敏锐地观察到民已经作为一股重要的政治力量登上历史舞台，提出了"与民同乐"这一音乐美学范畴。"与民同乐"论为后代的宫廷音乐表演提供了一个理论基础，促进了宫廷音乐与民间音乐的交流与融合。这对于有严重复古倾向的儒家音乐美学是一个重要补充。

如果我们略加考察，便不难发现，这些元范畴之间，存在着某种联系，它们围绕着某个核心范畴——"和"。儒家主张"致中和"，认为通过音乐可以在情感上实现平和、安静，陶冶品性；在政治上构建一整套自上而下的合情合理的社会

秩序。道家主张"至平和",追求超然物我之外,与天地相参,体悟生生不息、动静相兼、对立统一的大道,与整个自然环境相协调。

五、理论体系的构建

构建中国音乐美学范畴体系是一项繁难的工作。达尔豪斯说:"美学的体系即是它的历史,在这种历史中,各种观念和各种不同渊源的经验相互交叉影响。"①我们首先要弄清楚哪种观念是原有的,哪种是后来的,又要确定哪种观念在发展过程中融入了什么观念?融入是怎样进行的?② 我们要考察元范畴的发展与演变,辨析不同范畴之间的关系,从其对立处、统一处和转关处入手,探索中国音乐美学的理论体系。

第四节 史料与理论

范畴研究不是空洞的理论建构,应该要以史料的搜集与整理为基础。

一、史料汇编

我们可以逐步将历代音乐理论材料汇编起来,尽量全面、可靠,并合理分类。这项工作需要一支既严格而又宽容的相对稳定的学术团队,用很长时间,经过反复尝试才能完成。

① [德]卡尔·达尔豪斯著,杨燕迪译:《音乐美学观念史引论》,上海:上海音乐学院出版社,2006年,第12页。
② 罗宗强:《中国文学批评范畴十五·序》,汪涌豪:《中国文学批评范畴十五讲》,上海:华东师范大学出版社,2010年,第2页。

二、专书整理

对于那些重要的音乐美学原典,可对其进行校注集注工作。《乐记》是一部具有世界影响的中国艺术理论原典。《乐记》作为《礼记》的一部分,有唐石经、唐钞本、宋、元、明、清诸多刻本。然而,诸本分节、分段不同,分标题各异,文本系统较为混乱,要辨析这些版本的价值,就需要从学术史上进行研究。司马贞、颜师古等人均有校勘成果存世。自汉以来,有刘向、马融、卢植、郑玄、皇侃、孔颖达、司马贞、颜师古、成伯玙、魏了翁、卫湜、吴澄、陈澔、刘濂、胡广、金溎、郝敬、赵僎、王夫之、万斯大、康熙朝臣、乾隆朝臣、纳兰性德、李光坡、方苞、江永、姜兆锡、任启运、吴廷华、汪绂、翁方纲、李调元、焦循、汪中、阮元、孙希旦、王聘珍、孔广森、王引之、俞樾、吉联抗、吕骥、蔡仲德诸家为之作注;清以来的研究与整理成果有孙诒让《周礼正义》、胡培翚《仪礼正义》、杭世骏《读礼记集说》、朱彬《礼记训纂》、孔广森《大戴礼记补注》、王聘珍《大戴礼记解诂》、秦蕙田《五礼通考》、黄以周《礼书通故》、孙希旦《礼记集解》等。然而,这些注释没有经过系统整理,《乐记》的传播、阐释、接受情况不易把握清楚。

我们可以利用目录学、版本学、校勘学的科学原理,在清代校勘大家所做工作的基础上,确定一个可靠的《乐记》文本,小标题、分段、断句、标点都有可靠的依据,作为中国音乐理论界参考、引用的译介。

我们可以将混杂的历代注疏清理出来,搞清楚注疏的作者及其学术背景,由此考察《乐记》在不同时期的传播和接受情况,在学理中见学派,在学派中见思想,在思想中看到一个时代的学术。

我们还可以考察《乐记》所使用的重要范畴及其体系,研究《乐记》对中国音乐的深远影响。①

① 杨赛:《乐记的整理与研究》,《南京艺术学院学报》,2014年第3期。

第五节　中国音乐美学的课题

一、中国音乐美学的发轫

先秦至两汉前期,诸子百家的音乐美学思想是什么？是怎样产生的？基于什么样的学术立场与阶级立场？基于什么样的音响事实与音响史实？诸子百家观点通过什么样的途径、经历了什么样的过程实现了对话与融合？

二、中国礼乐理论与实践

自汉代以来,儒家的礼乐思想包含了哪些内容？这些内容之间有何联系？礼乐思想的演变历程是怎样的？究竟是什么原因造成了礼乐思想与礼乐形式的融合与分裂？为何礼乐思想在士大夫阶层中影响深远,礼乐形式却逐渐淡出士大夫个人的音乐生活？

三、中国乐论与中国音乐

近三千年来,中国音乐美学思想是怎样体现在音乐表演中？又是怎样实现从庙堂音乐到民间音乐的拓展并在民间仪式音乐中得以传承和变异？基于考古和纸面材料的中国音乐史并不能完全解释中国音响史实本身,乐论、乐制、乐器、乐律、乐谱、乐歌之间有着怎样的关系？我们应该重构出一部什么样的中国音乐美学史？

四、中国音乐美学的转型

西风东渐中,中国音乐美学思想是怎样转型的？到底经受了怎样的内部裂

变,又受到哪些外部因素的影响？走过近百年的中国音乐美学,它是怎样与传统音乐美学结合起来的？它应该走向哪里？它能否在全球化、新媒体和音乐文化产业化大背景下,在中华民族伟大复兴的征程中,引领新音乐、新国乐的重建？新时期的音乐美学与当代音乐批评应该怎样有效关联？

五、中外音乐美学的对话

在古代中外文化交流史上,音乐是一项重要的内容,音乐文化的交流与中国音乐美学思想的发展变化有何关系？中国音乐美学思想对汉字文化圈产生了怎样的影响？

本章小结

中国音乐美学被引入中国以来,经历了诸多挫折,也取得了不小的进步,已经完成由西学到中学的蜕变,其热点也由史的研究逐步过渡到范畴及其体系的研究。中国音乐美学研究的目标是要不断地从其他音乐学科乃至人文学科中汲取养料,开辟新的研究领域,形成新的研究方法,最终建立一整套与中国音乐史实与音乐事实相适应的理论体系,以应对全球化背景下中国音乐学发展的机遇与挑战。

第二章　全球化语境中的中国音乐美学

　　在全球化语境下,将音乐美学置于近300年学科史中进行考察,紧扣20世纪中国音乐美学的发展与转型,对音乐美学的归属、性质、对象、方法、去向诸问题逐一作出回答,从而完成对音乐美学学科的重新定位,推动音乐美学的研究。

第二章 全球化语境中的中国音乐美学

1964 年,意大利音乐美学家恩里科·福比尼要写一部《西方音乐美学史》（*A History of Western Music Aesthetics*),他碰到的首要问题是音乐美学到底是什么,音乐美学到底能否归属于一般美学。他说:

> 音乐美学对我们来说含义是什么？试图在一种有关音乐的美学与思考艺术和美的更加普遍的背景当中所理解的美学之间加以区分是合理的吗？在这个领域当中音乐需要一个与其他音乐艺术形式不同的对待吗？①

而此时,起源于德国的音乐美学在西方已经走过整整 180 年的历程。1784 年,德国诗人、音乐理论家舒巴特在《关于音乐美学的思想》一文中提出了 Asthetik der Tonkulst 这个词。一般人都把这篇文章的发表看成是"音乐美学"作为一门现代意义上学科出现的标志。

1982 年,美国康奈尔大学教授威廉·奥斯丁（William W. Austin, 1920 - 2000)在翻译德国音乐学家卡尔·达尔豪斯的 *Musikästhetik* 这部书时,径直将书名译作 Aestheties in Music,他在前言中写道:

> 德语世界中,可以将两个原本已经非常模糊和抽象的词汇结合在一起,使之成为 *Musikästhetik*——达尔豪斯教授此书的书名。德语读者似乎用不着去追问达尔豪斯,他论述的究竟是"音乐的一种美学",还是"音乐的权威美学学说",或是"某些音乐的某些有意思的美学",还是"所有音乐的美学理论"。此书的译者可以将此书书名扩展成诸如"对欧洲音乐的主要美学理念的系统性综述和历史性批判"之类的东西,但这简直不像是个书名！我干脆将其直译成《音乐美学》（*Aesthetics of Music*),与原著的 *Musikästhetik* 靠近。②

① ［美］恩里科·福比尼著,修子建译:《西方音乐美学史》,长沙:湖南文艺出版社,2005 年,第 1 页。
② ［德］卡尔·达尔豪斯著,杨燕迪译:《音乐美学观念史引论》,上海:上海音乐学院出版社,2006 年,第 3—4 页。

奥斯丁试图用 Aesthetics of Music 这一个英文词来消除非德语世界的读者对 Musikästhetik 一词可能产生的歧解,似乎并没有取得什么实质性效果。近几十年来,国内外学术界对音乐美学研究对象的界定发生了很多的变化,存在着很大的差异。直到今天,人们对于音乐美学的认识,依然十分模糊。达尔豪斯所说:

> 音乐美学,至少在现在,并不是一个普遍被认可的常规学科。①

伊沃·苏皮契奇(Ivo Supicic,1928—)认为音乐美学不被认可,可能来自音乐美学缺乏与其他学科相区分的标竿性文献:

> 许多音乐史家否定音乐美学部分地是由于他们有时可能把某些寄生的美学文献与真正的音乐美学混淆了。②

1991年,《中央音乐学院学报》编辑部发表短评,提出对音乐美学的基础理论进行研究,主要包括:"方法问题、对象问题、哲学基础问题以及本体论问题。"③下面,我们就音乐美学的学科归属、性质与研究对象等三个问题进行探讨。

第一节　走向独立的音乐美学

我们试图将学术界有关音乐美学学科属性的各种观点分类列出,分析它们

① [德]卡尔·达尔豪斯著,杨燕迪译:《音乐美学观念史引论》,上海:上海音乐学院出版社,2006年,第2页。
② [美]伊沃·苏皮契奇著,周耀群译:《社会中的音乐:音乐社会学导论》,长沙:湖南文艺出版社,2005年,第17页。
③ 中央音乐学院学报编辑部:《加强并深化音乐美学基础理论研究》,《中央音乐学院学报》,1991第3期。

各自的立论根据,最后将这些争论融入音乐美学学科发展的进程中,结合时代的特点,从动态的角度考察音乐美学的学科归属问题。

关于音乐美学的学科归属,学术界大概有以下四种不同的观点。

一、作为哲学和普通美学分支

萧友梅说:

> 音乐美学是普通美学(或名美术哲学)的一部分,他的问题是研究音乐的艺术功用的特性。①

萧友梅的这种观点,与他本人的德国学统有关。康德、席勒(Johann Christoph Friedrich von Schiller,1759-1805)、黑格尔、谢林(Friedrich Wilhelm Joseph von Schlling,1775-1854)和叔本华等人的音乐美学无不与他们的哲学体系和美学体系密切相关,音乐美学只是哲学和美学的一部分。维尔纳·希尔伯特(W. Hibert)说:

> 只要康德通过音乐来传达美学的理念,他就是现实主义者;只要他将艺术判断追溯到由数学确定的、首先从情感作用中脱离出来的形式,他就是一个形式主义者……②

卡尔·达尔豪斯说:

> 康德的音乐美学必须从他批判系统的内在联系出发去加以理解。③

① 张静蔚编:《搜索历史——中国近现代音乐文论选编》,上海:上海音乐出版社,2004年,第106页。
② 转引自[德]卡尔·达尔豪斯著,尹耀勤译:《古典和浪漫时期的音乐美学》,长沙:湖南文艺出版社,2006年,第55页。
③ 同上书,第28页。

> 席勒的音乐经验毫不贫乏,他也是在意识到要试图构思自己的美学系统就必须考虑到音乐美学时才开始对音乐理论感兴趣的。①

> 散见于席勒论著中不多的音乐美学思考不是独立的,而是与论证结合在一起的,其目标远离音乐。②

恩里科·福比尼也注意到席勒的音乐美学与其哲学系统之间有紧密的联系。③ 德国音乐美学的传统根深蒂固,对世界音乐美学产生了重大影响。王宁一认为音乐美学是"一门特殊的艺术哲学"。④

茅原说:

> 音乐美学是美学的一个分支,是关于音乐的美学。⑤

王世德说:

> 音乐美学是艺术科学的一个分支学科。它与戏剧美学、舞蹈美学等并列,从属于艺术美学。艺术美学与文学美学并列,从属于文艺美学。文艺美学与生活美学并列,从属于美学。⑥

于润洋说:

> 音乐美学作为一般的美学的一个分支,是从音乐艺术总体的高度研究

① 转引自[德]卡尔·达尔豪斯著,尹耀勤译:《古典和浪漫时期的音乐美学》,长沙:湖南文艺出版社,2006年,第43页。
② [德]卡尔·达尔豪斯著,尹耀勤译:《古典和浪漫时期的音乐美学》,长沙:湖南文艺出版社,2006年,第43页。
③ [美]恩里科·福比尼著,修子建译:《西方音乐美学史》,长沙:湖南文艺出版社,2005年,第213页。
④ 王宁一:《关于音乐美学研究对象问题的思考》(上、下),《音乐研究》,1991年第3期,1992年第1期。
⑤ 茅原著,单林整理:《音乐美学的学科性质及其意义》,《艺苑》,1992年第1期。
⑥ 王世德:《论音乐美学》,《音乐探索》,1994年第3期。

该艺术不同于其他艺术门类的特殊本质的基础理论学科。①

我们姑且不论这种类分与类从是否准确,但我们应该强调,完全归属于哲学和普通美学,音乐美学就会丧失自己的特点和立场。这一点,我们可以从前苏联音乐美学家的偏失中得到些许警示。

克林列夫说:

> 音乐美学(跟其他的艺术美学一样)的基本问题,当然是艺术作品中思维对存在的关系问题。什么是第一性的——现实呢还是音乐?音乐是现实在人意识中的反映呢,还是与现实无关的人类心灵的流露?唯物论对这一问题的回答是:现实是第一性的,音乐表现人对这个客观的、存在于人类意识之外的现实世界的关系。而唯心论的回答是:音乐是第一性的,它的本质不是客观,而是主观,是人类的体验和思想本身的表现。②

我们看不出克林列夫所论的音乐美学与唯物论哲学之间有什么不同。

这种极端的倾向,自然要受到音乐美学家们的反对。野村良雄说:

> 如果仅仅把音乐美学当作是音乐美的哲学或科学,那只不过是抓住了声音的艺术的一个方面而已。③

伊沃·苏皮契奇认为,把音乐美学与纯哲学知识等同起来是错误的。④ 恩里科·福比尼说得稍微委婉一些:

① 于润洋:《音乐史论新稿》,北京:人民音乐出版社,2003年,第124页。
② [苏]克林列夫著,吴钧燮译:《音乐美学问题》,北京:艺术出版社,1954年,第7—8页。
③ [日]野村良雄著,张前译,金文达校:《音乐美学——日本〈新音乐辞典〉乐语篇》,何乾三、叶琼芳等译:《音乐美学——外国音乐辞书中的九个条目》,北京:中国文联出版公司,1984年,第12页。
④ [美]伊沃·苏皮契奇著,周耀群译:《社会中的音乐:音乐社会学导论》,长沙:湖南文艺出版社,2005年,第19—23页。

如果我们接受罗伯特·舒曼所声称的"美学原则在每一种艺术中都是一样的,只有材料是不同的",我们也许就不会试图写作这样一本书了。①

随后,他还批评了将音乐美学泛化为一般哲学的倾向:

如果我们把音乐美学狭义地界定为对音乐的系统的哲学考察,可以公平地说它现在正处在弥留之际。②

赫尔曼·克雷兹施马尔(Hermann Kretzschmar)曾试图将"音乐美学"和"哲学美学(Philosophon Aesthetik)"作区分,以抵制那些脱离实际的哲学思辨。

二、作为音乐学分支

音乐美学是音乐学一个不可分割的组成部分。③ 阿曼德·马查贝(Armand Machabey)把音乐学定义为:研究、系统阐述和解决与音乐史、它的美学和音乐自身以各种各样形式表现的问题。④ 持同样观点的还有萧友梅、于润洋:

乐学是研究音乐的科学,我已经说过了。我们大概可以分开五方面去研究它。若是依着研究科学的方法排列起来,当然第一是声学,第二是声音生理学,第三是音乐美学,第四是乐理(狭义的乐学),第五是音乐史。⑤（萧友梅）

① [美]恩里科·福比尼著,修子建译:《西方音乐美学史》,长沙:湖南文艺出版社,2005年,第1版前言第1页。
② 同上书,第423页。
③ [美]伊沃·苏皮契奇著,周耀群译:《社会中的音乐:音乐社会学导论》,长沙:湖南文艺出版社,2005年,第16页。
④ 同上书,第15页。
⑤ 萧友梅:《乐学研究法》,张静蔚编:《搜索历史——中国近现代音乐文论选编》,上海:上海音乐出版社,2005年,第104页。

音乐美学同时也是音乐学的一个子学科。①（于润洋）

将音乐美学视为音乐学的一个分支，似乎有些狭隘且有违事实。我们即使不重引卡尔·达尔豪斯上面的观点，也可用下面的事实来反驳：

到19世纪末，从事音乐评论的一般是音乐圈外人，即律师、神学家或作家，这就标志着技术判断与审美判断之间形成的差别程度：技术是专家们的事，而公众觉得要对审美上的事情负有责任，其代言人是起着批评家作用的音乐圈外人。②

三、作为音乐学与美学交叉学科

叶纯之、蒋一民说：

音乐美学是美学的一个部分，也是音乐学的一个部分，它是从美学角度来研究音乐中有关美学方面的最根本的一般规律的科学。③

张前说：

顾名思义，音乐美学就其性质来说，既可说是用美学的理论和方法来研究音乐的美和审美的部门美学，又可说是音乐学中侧重于研究音乐艺术基本规律与特征的一门基础性的音乐理论学科。音乐美学的这种双重属性，说明它是美学与音乐学之间的一门交叉学科，它的特点在于美学与音乐学的结合。一方面，音乐美学作为美学的一个分支，需要从美学的角度

① 于润洋：《音乐史论新稿》，北京：人民音乐出版社，2003年，第124页。
② ［德］卡尔·达尔豪斯著，尹耀勤译：《古典和浪漫时期的音乐美学》，长沙：湖南文艺出版社，2006年，第7页。
③ 叶纯之、蒋一民：《音乐美学导论》，北京：北京大学出版社，1988年，第9页。

来研究音乐艺术中的美学问题,使自己成为艺术哲学——美学的一个有机组成部分。……另一方面,音乐美学又是音乐学(Musicology)的一个部门。①

为了不偏向音乐,也不偏向美学,汪森提出了一种折中的看法:

> 音乐美学的研究对象应牢牢锁定音乐,但研究方法及其最终所表现出来的学术形态应为美学或哲学理论。②

有人担心这种说法会导致将音乐美学看作是音乐与美学简单地相加。茅原说:

> 这个新的质不能离开音乐和美学这双重属性,音乐属性与美学属性都是音乐美学的不可被代替的本质属性。离开了音乐,那就是一般美学,离开了美学,就谈不到是音乐美学。③

四、走向独立

伊沃·苏皮契奇认为,在"承认音乐美学在关于音乐知识的整体中的地位———一种地位,以超出音乐学学科自身的这个定义,考虑在音乐的美学理解中哲学思辨的重要性"的条件下,"音乐美学现在也是一个学术学科"④。

修海林、罗小平说:

① 张前:《音乐美学的历史与现状》,张前等著:《音乐学的历史与现状》,北京:人民音乐出版社,2003年,第267—268页。
② 汪森:《音乐美学问题史之根与蔓——2004年上海"音乐学科回顾与展望"学术研讨会上的发言》,《音乐探索》,2005年第1期。
③ 茅原:《未完成音乐美学》,上海:上海人民出版社,1998年,第2页。
④ [美]伊沃·苏皮契奇著,周耀群译:《社会中的音乐:音乐社会学导论》,长沙:湖南文艺出版社,2005年,第15页。

我们认为,就中国音乐美学这一门独立学科研究而言,是以音乐的存在和音乐美的存在为对象的。①

茅原说:

音乐美学这个学科,以专门研究音乐而区别于一般美学,以对音乐进行哲学美学思考而区别于一般音乐学。②

在讨论音乐美学学科归属这一严肃的问题时,我们并不想轻率地表示支持哪一类观点。但我们应该明确,已经用过的两种方法丝毫也没有从根本上解决问题。一种是语言学的方法,即从语言结构的层面来说明音乐美学的学科归属。"音乐美学"在德文中是一个合成词 Musikästhetik,在英文中也是个合成词 Aestheties in Music。用中文表述的"音乐美学"既可看作是"音乐的美学",也可以看作是"音乐和美学"。如果是前者,音乐美学就是美学的分支;如果是后者,音乐美学就是音乐和美学的交叉。这样的分辨,并没有什么学术意义,是一种静止的学科分析方法。如果我们截取康德、谢林、席勒、黑格尔等人的音乐美学来定性,音乐美学自然是普通美学体系中的一个分支;但如果我们截取李斯特（Franz Liszt，1811-1886）的音乐美学来定性,音乐美学又成为音乐学的一个部分。

从这一场持久的争论中,我们得到一个启示,只有将学科放到动态的进程中进行全面考察,才有可能揭示学科真正的归属,并进一步明确学科的研究对象和研究方法。这种尝试,见于卡尔·达尔豪斯的理论中。与一些片面的观点不同,卡尔·达尔豪斯的观点包含了更多的历史辩证法。首先,他追述了哲学音乐美学的渊源。他说:

① 修海林、罗小平:《音乐美学理论新构》,《文艺研究》,1996年第5期。
② 茅原:《未完成音乐美学》,上海:上海人民出版社,1998年,第1页。

> 18和19世纪伟大的德国哲学家和音乐的关系——尼采除外——所表现出的特点是音乐经验、哲学认识和音乐史作用之间极为不恰当的比例。音乐经验贫乏比如康德和谢林，或囿于成见比如黑格尔和叔本华，都没有阻碍哲学——迫于一定程度的系统压力——获得对音乐美学的认识，这些认识首先是被音乐家反抗，最后被接受和"过渡"到观念中，有时甚至是"进入"到音乐的观念中。①

卡尔·达尔豪斯并没有一味反对哲学音乐美学家的观点，他相信：

> 正是从最抽象的思辨中引发出了最明确的音乐史结论。②

H·库恩说：

> 音乐与哲学的关系在有突出成效的阶段期间本应该引起史学家们的注意，因为这种关系的表现，即美学，可以理解为以哲学为基础的音乐史现象。从哲学的症结所在而引申出来的音乐美学，作为音乐观对音乐在文化系统中进行了重新定位，它作为音乐思想不仅从哲学中借用了概念，而且本身就是哲学。成熟的哲学状态与特有的艺术家的创造力不谋而合，这一历史事实是美学作为一门哲学学科的前提，甚至是美学作为一个哲学症结的前提，因为美学必定要与哲学的中心问题从根本上联系在一起，才能成为哲学学科。③（《黑格尔对古典典美学的完善》）

学科是一个教育学的概念，它是依据一定的教学理论组织起来的科学基础

① [德]卡尔·达尔豪斯著，尹耀勤译：《古典和浪漫时期的音乐美学》，长沙：湖南文艺出版社，2006年，第180页。
② 同上书，第180页。
③ 同上书，第28页。

知识的体系。① 学科萌芽于人类教育实践中。在中国,西周中期就形成了以礼乐为中心的学科体系,当时的教育由六门学科组成:礼、乐、射、御、书、数。② 周代的大司乐还是主管教育的官员。到汉代,大司乐分为太乐和乐府两个部门。太乐署主要掌管雅乐,乐府负责收集民间音乐。在中国,音乐美学与音乐表演相对独立。音乐美学与天人合一的哲学体系长期共存,以哲学和政治伦理学的形式对音乐表演的形式和内容产生深刻而长远的影响。这点与卡尔·达尔豪斯的理论十分契合。《幸福园》中的哲学女神的左边写着:"七股智慧的清泉来自哲学,它被称为自由艺术";右边写着:"圣灵是七门自由艺术的创造者——语法、修辞、辩证法、音乐、算术、几何、天文。"③六艺和七艺是最早的学科的模型。在古希腊学者的眼中,哲学是一切认知的完成者,是所有学科的铺路人。在中世纪神学家眼中,自由艺术的创造者是圣灵。

真正的学科体系,却是市民大学与市民教育兴起的产物。卡尔·达尔豪斯说:

> 从整体上看,音乐美学体现了有文化教养的中产阶级音乐爱好者的精神(音乐美学遭到诋毁,此即部分原因所在),它起源于18世纪,但在20世纪面临解体。19世纪音乐美学的基本观念(音乐美学主要是一个19世纪的现象)认为,思考音乐、谈论音乐和实践音乐一样重要;合格的聆听必须具备哲学和文学的前提。④

在理性主义的学术氛围中,音乐美学逐渐获得独立的地位。恩里科·福比尼说:

① 陈侠:《学科》,《中国大百科全书·教育》,北京:中国大百科全书出版社,1985年,第454页。
② [清]阮元刻:《十三经注疏》,北京:中华书局,1980年,第707页。
③ [美]汉斯·亨利希·埃格布雷特著,刘经树译:《西方音乐》,长沙:湖南文艺出版社,2005年,第55页。
④ [德]卡尔·达尔豪斯著,杨燕迪译:《音乐美学观念史引论》,上海:上海音乐学院出版社,2006年,第1—2页。

在18世纪中,哲学家,知识分子和听众的兴趣开始更大的关注于真正的音乐问题;另外,评论和历史研究开始在那个时期变得重要起来。如果我们想要确定一个日期,在那时的音乐美学可以被认为已建立了我们今天仍然讨论的(在许多方面仍然等待确切的解决)观念和态度的体系的话,我们必须转到18世纪,因为在那一段时期中的音乐美学表现出在理性主义和笛卡尔唯理智论束缚下的辛苦劳作。后来音乐从艺术等级阶梯中所获得的提升,以及允许它宣布独立存在,并且在与其他艺术表现形式(以及其他更普遍意义上的人类活动)的关系当中获得首席地位,这一过程在浪漫主义后期达到了完全的成熟。①

毫无疑问,18世纪以后的音乐,已经走出了纯粹的哲学知识的范围之外,成为音乐科学的一部分。19世纪以来,人们沿着音乐美学的重要问题进行追溯,发现起源于18世纪现代音乐中的许多美学思想,一直都潜伏在源远流长的音乐文化中。于是,音乐美学顺着时间的隧道前后摸索,勾画出音乐美学在整个人类历史进程中的轨迹,并试图超越音乐本身,与音乐学之外的其他学科进行对话。这一阶段的音乐美学,已经是"既包括科学又包括哲学的音乐美学"了。②

　　我们讨论音乐美学的归属,还有一个隐性的目的,那就是试图回答这样一些问题:音乐美学究竟要走向哪里?将以什么样的面目在未来呈现?正如恩里科·福比尼在《西方音乐美学史》的第十一章所提出的"未来会怎样":

　　音乐美学将走向哪里?音乐美学仍然以任何有意义的观念形式出现吗?是否音乐美学具有像规律一样的真实性呢?③

① [美]恩里科·福比尼著,修子建译:《西方音乐美学史》,长沙:湖南文艺出版社,2005年,第1版前言,第3页。
② 茅原:《未完成音乐美学》,上海:上海人民出版社,1998年,第16页。
③ [美]恩里科·福比尼著,修子建译:《西方音乐美学史》,长沙:湖南文艺出版社,2005年,第422页。

我们不可能单纯地在哲学范围内回答这些问题。人类已经走出了含混的哲学时代,经过了实证主义和理性主义的洗礼,哲学的方法为我们提供了一些参考,但哲学的结论不能再作为我们演绎的基础。我们也不可能单纯在音乐学的范围内回答这些问题。学科划分越来越细,整体的知识一再被切分到不可知的地步。于润洋指出音乐史学和音乐美学领域存在学术视野过于狭窄的问题,他说:

> 音乐学与其他相关人文学科之间,音乐学各子学科之间、甚至子学科的内部相互疏离甚至隔绝的现象相当普遍。仅以我比较熟悉的音乐史学和音乐美学领域为例,音乐史学缺乏对当代中外史学理论的关注;在对中国的和西方的音乐历史研究之间缺乏相互沟通,甚至在中国的或西方的音乐历史研究中,将古代和近现代相互分割、忽视整体性研究,而相似的情况,在音乐美学领域中,在不同程度上同样存在。①

音乐学必须敞开大门,回到它作为人文学科的本质,②而音乐美学正是音乐学回归于人文的一个绝好的窗口。我们更不可能在哲学与音乐学的双重范围内来解决音乐美学要面临的问题。在音乐美学发展历程中,要么是哲学思辨,要么是音乐经验,纯粹的音乐学与纯粹的美学之间几乎没有出现过重叠。我们甚至不可能在18世纪以来的音乐美学传统中回答这些问题。恩里科·福比尼和卡尔·达尔豪斯等人的探索应该得到尊重,根据他们的看法,18世纪以来的音乐美学观点已经深深地藏在以毕达哥拉斯、柏拉图为代表的古希腊哲学传统中并且持续影响至当代。我们也不必拘泥于中国音乐美学自20世纪初就打上的德国学派的印记,在西方不断向古希腊智慧乞灵时,中国音乐美学也应该从中国的传统文化中追溯源头,东西方共同的智慧,可以更好地扩大我们的视野。

宋瑾曾经有一个很形象的比喻:

① 于润洋:《关于我国音乐学学科建设的几点想法》,《人民音乐》,2002年第11期。
② 杨燕迪:《为音乐学辩护——再论音乐学的人文学科性质》,《中国音乐学》,1995年第4期。

"音乐美及其相关"是一座房子,持各种态度的人们分别从"哲学之门"、"美学之门"或"科学之门"进入。中国学者的做法亦如此,定义表述虽各有不同,在对象的约定上却仍是"音乐美及其相关"这座房子;定义表述的不同只是对同一个对象的不同取景。所谓"横看成岭侧成峰"即如是。①

　　我们套用这个比喻,音乐美学是一条宽广渊深的河流,它曾经一度从美学、科学、哲学、社会学、心理学的大河里取水,但它一旦形成了自己的河床,就将浇灌自己的园地,不可能再回到其源头。因此,我们以学科发展的动态视野来看,音乐美学从夹缝中走出来,独立直面了大量的课题,既不可能重归于哲学,也不可能拘囿于一般意义上的音乐学,更不会是哲学与音乐学的交叉。音乐美学已经成为一门相对独立的学科,尽管还有待成熟,但它一直处在永无终结的进程中。

第二节　临响的音乐美学

　　始于18世纪的音乐美学,经过两百多年的发展,直面了大量课题,日益成熟,已经成为一门相对独立的学科。音乐美学的学科性质作为一个重要问题被许多学者提出,产生了不少争论,将探讨不断推向深入。但至今,此问题始终没有得到很好的解决。造成这一局面的原因,一是大部分学者都将它与其他音乐美学的问题放在一起泛泛而谈,很少有人真正系统深入地研究这一问题;二是没有认真分析不同观点背后的时代背景,并从学科发展的角度来动态地审视它。我们试图对众多观点进行归纳,分析观点背后的音响及音响文化背景,并结合音乐美学的当下存在,提出自己对音乐美学学科性质的判断。

　　关于音乐美学的学科性质,学术界大体有四种不同观点。

① 宋瑾:《约定·命名·定义——音乐美学及其对象》,《福建艺术》,1994年第1期。

一、被视为实践学科

茅原在《未完成音乐美学》一书中,把文艺复兴以来的音乐美学分为理论形态的音乐美学和实践形态的音乐美学,并将六百年来的著名音乐家纳入理性主义美学、感情美学、形式美学、现代美学四个类别中进行讨论。[①] 书中所言的实践形态的音乐美学即指音乐家的音乐美学主张。把音乐美学看成对音乐的观照,是德国音乐学家赫尔曼·克雷兹施马尔(Hermann Kretzschmar,1848-1924)的主张。他把音乐美学分为"哲学家音乐美学"(Philosophon aesthetik)和"音乐家美学",前者以理论体系为基础,后者以经验为基础。[②] 1795年,克里斯蒂安·戈特弗里德·克尔讷(Christian Gottfried Körner)发表《关于音乐中的性格描写》一文,揭开了古典主义音乐美学的序幕。[③] 此后,席勒、康德等人将古典主义音乐美学推向高潮。古典主义音乐美学家十分关注性格、道德和数学形式等范畴,由于他们一味地推崇在哲学体系内对音乐进行思考,到1800年前后,音乐美学和音响本身表现得互相违背。18世纪和19世纪早期,在推崇新教的德国部分地区,兴起了霍夫曼(Ernst Theodor Amadeus Hoffmann,1776-1822)、让·保尔(Friedrich Richter Jean Paul,1763-1825)、舒曼(Robert Schumann,1810-1856)等人的浪漫主义音乐美学,他们的审美结论都是从音乐体会中来,源于"观照"而较少源于"概念"。赫尔曼·克雷兹施马尔的理论正是在这种背景下产生的。

二、被视为理论学科

于润洋说:"音乐美学作为一般美学的一个分支,是从音乐艺术总体的高度

[①] 茅原:《未完成音乐美学》,上海:上海人民出版社,1998年,第276—290页。
[②] [德]卡尔·达尔豪斯著,尹耀勤译:《古典和浪漫时期的音乐美学》,长沙:湖南文艺出版社,2006年,第64,65,194页。
[③] Christian Gottfried Körner, Ueber Charakterdarstellung in der Musik (1795), In: W. Seifert, *Christian Gottfried Körner. Ein Musikäesthetiker der deutschen Klassik*, Regensburg, 1960.

研究该艺术不同于其他艺术门类的特殊本质的基础理论学科。"①这种看法源于作者对西方音乐哲学发展的整体思考。西方音乐哲学自公元前五世纪古希腊至今,已经有2600年的历史。但真正实现由普通哲学向音乐美学的转换,却是以爱德华·汉斯立克(Eduard Hansick,1825－1904)《论音乐的美》(*Vom musikalish-schonen*,1854)为标志的。②爱德华·汉斯立克有一个著名的否定性命题:"'情感的表现'不是音乐的内容。"他说:

> 音乐美学的研究方法,迄今为止,差不多有一个通病,就是它不去探索什么是音乐中的美,而是去描述倾听音乐时占领我们心灵的情感。这种研究是完全按照过去的一些美学体系的观点进行的,这些体系只是观察到美的事物所唤起的感觉,而且把美的哲学也称作感觉的学问。③

爱德华·汉斯立克矛头所向,正是赫尔曼·克雷兹施马尔所言的音乐家美学,包括从麦梯生(Johann Mattheson,1776－1841)到里查德·瓦格纳(Richard Wagner,1813－1883)等22人。④爱德华·汉斯立克理论的最直接的理论渊源是康德的《判断力批判》、赫巴特的哲学,⑤甚至还包括实证主义哲学。⑥他试图将音乐美学引向理性哲学的一路,他说:

> 有才能的作曲家,不管他更多地出于本能或者有意识地,对任何音乐要素的性质是具有实际的知识的。但科学地解释各种音乐效果和印象时,却需要有关这些性质的理论知识,从丰富复杂的组合到最后的可辨认

① 于润洋:《音乐史论新稿》,北京:人民音乐出版社,2003年,第124页。
② 于润洋:《西方音乐美学问题的文化阐释》,上海:上海音乐学院出版社,2005年,第160—172页。
③ [奥]爱德华·汉斯立克著,杨业治译:《论音乐的美——音乐美学的修改刍议》,北京:人民音乐出版社,2003年,第15页。
④ 同上书,第23—26页。
⑤ [美]恩里科·福比尼著,修子健译:《西方音乐美学史》,长沙:湖南文艺出版社,2005年,第270—277页。
⑥ 于润洋:《音乐美学史学论稿》,北京:人民音乐出版社,2004年,第9—48页。

的要素。①

要做到这点,必须"给音乐以哲理的基础"。②"只有把音乐独有的属性归纳到一般美学范畴下,把这些一般的范畴又总结为一个最高的原则",解释各个和弦、节奏、音程的心理上和生理上的影响才有可能。③ 这种理性主义的主张,在中国音乐美学界产生了重大影响。王宁一认为音乐美学是一门超经验的学科,④是从概念到概念的学科。⑤

韩锺恩说:

> 音乐美学作为一门形而上的思辨为主的学科。⑥
> 音乐美学是研究人的音乐审美活动(人是如何通过音乐的方式去创造——对音乐美与否的经验或判断所显示出来的审美状态或审美过程)及其结果(对音乐抽象概念和实体型态的演绎与归纳)的一门理论学科。"⑦

张前说:

> 音乐美学是以研究音乐艺术的美学规律为宗旨的一门基础性的理论学科。⑧

① [奥]爱德华·汉斯立克著,杨业治译:《论音乐的美——音乐美学的修改刍议》,北京:人民音乐出版社,2003年,第55页。
② 同上书,第56页。
③ 同上注。
④ 王宁一:《概念的漩涡:王宁一音乐学术论文集》,上海:上海音乐学院出版社,2004年,第69—79页。
⑤ 同上书,第80—111页。
⑥ 韩锺恩:《"音乐美学"的"取域/定位"——关于[Aesthetic in Music]的[语言/逻辑]读解》,《乐府新声》,1994年第1期。
⑦ 同上。
⑧ 张前主编:《音乐美学教程》,上海:上海音乐出版社,2002年,第4页。

杨和平说：

 音乐美学是以哲学为灵魂，以贯彻全局的音乐审美分析为中心，展开音乐美学那由局部到整体，由内部到外部的逻辑论证的一门系统科学。①

三、被视为理论与实践相结合的学科

韩锺恩说：

 音乐美学是人用哲学—美学的理论方式去研究人如何通过音乐的方式所进行的审美活动（用观念的方式去把握音乐和用经验的方式去把握音乐）及其结果（对音乐审美意识的意识和对音乐审美判断的判断）这样一种既理论又实践的现象。②

伊沃·苏皮契奇说：

 人们不应该论证音乐美学惟一地建立于或是哲学分析，或是具体事实的观察的基础上。③

他认为，音乐美学要实现哲学和音乐事实的结合：

 音乐美学的内容在于思想的对象，它们或是特定的音乐的历史时期、音乐风格、形式或作品的典型特征（"风格"和"形式"两个词这里取它们最

① 杨和平：《20世纪音乐美学在中国的传播与研究》，《中国音乐学》，2006年第2期。
② 韩锺恩：《"音乐美学"的"取域/定位"——关于[Aesthetic in Music]的[语言/逻辑]解读》，《乐府新声》，1994年第1期。
③ [美]伊沃·苏皮契奇著，周耀群译：《社会中的音乐：音乐社会学导论》，长沙：湖南文艺出版社，2005年，第16页。

广的含义），或是对于音乐或音乐文化的一些普遍的方面的典型特征。它来自于特定的音乐资料——由音乐学收集的事实，或是涉及音乐的历史的方面，或是涉及它的一些基本的特征——这些思想的对象被音乐美学归纳地提取。然而，这些事实应该与先前获得的涉及的它们的哲学真理相比较。科学的归纳和哲学的推论必须结合起来，以便恰当的音乐美学的内容能够出现。①

四、被视为实证学科

这种观点体现在 H·里曼（Hugo Riemann，1849-1919）的《音乐美学要义》(Grundlinien der Musik-Arsthetik & Wie hören wir Musik)一书中。他说：

> 对音乐美学所作的研究，不是向职业音乐家讲述音乐在理论和实践方面的法则，诸如作曲上基于数理、物理和心理方面的法则，以及属于再创造的演奏方面对作品的处理和对作家意图的准确解释，而是就有关音乐一般用以产生效果的手段（即要素）问题，用有修养的人所能理解的文体，提供一些简要的说明。②

译者认为，H·里曼接受了自 19 世纪以来孔德（Auguste Comte，1798-1857）和斯宾塞（Hebert Spence，1820-1887）的实证主义哲学、费希纳（Theoder Fechner，1801-1887）的实验心理学—美学，特别是赫尔姆霍兹（H. von Helmholtz，1821-1894）的《作为音乐理论的生理基础的音感觉论》(1863)的影响。柯克的《音乐语言》(1962 年)及稍后的 L·迈耶尔的《感情与音乐的意义》(1970 年)，尤其是前者，对音乐语言的情感"用法"作了大量具体的统计和归纳，

① ［美］伊沃·苏皮契奇著，周耀群译：《社会中的音乐：音乐社会学导论》，长沙：湖南文艺出版社，2005 年，第 16 页。
② ［德］H·里曼著，缪天瑞、冯长春译：《音乐美学要义》，上海：上海音乐出版社，2005 年，第 19 页。

为音乐美学奠定了实证分析的道路。①

赫尔曼·克雷兹施马尔所提倡的音乐家美学确实表述了一个现象:"从海顿到布鲁克纳,维也纳的音乐作为一种没有明确语言表达的美学的音乐体现出来。"②卡尔·达尔豪斯确认了这一事实,但并不同意赫尔曼·克雷兹施马尔的说法,认为音乐美学不能仅仅沉溺于观照之中,他举出了两条理由:其一,所谓的音乐家美学只在18世纪和19世纪早期存在于德国部分地区;其二,音乐美学的内省不可能缺乏哲学和文学这一前提。③ 费利克斯·沃迪契卡(Felix V. Vodicka,1909－1974)曾经批判过音乐接受中的主观主义倾向。④ 过多地强调音乐美学的实践性质,很可能导致相对主义和虚无主义,容易给人造成这样的印象:音乐厅中有多少听众,就有多少种不同的"英雄交响曲",音乐的美是相对的,每个人都有自己的音乐经验,不存在绝对的音乐美。"条条道路通罗马"的观点将破坏学术的严肃性,毫无方向地前行不仅会让我们达不到目的,还将最终迷失我们自己。我们宁肯相信:"你们要进窄门。因为引到灭亡,那门是宽的,路是大的,进去的人也多;引到永生,那门是窄的,路是小的,找着的人也少。"⑤

纵观18世纪以来的音乐美学史,要么是一些"按历史顺序不得要领的平铺直叙、不得要领的叙述方式",要么就是一些牵强附会的流派纷争。与哲学、普通美学和一般的音乐学相比,它还远远不是一门系统的学科。即使像康德、席勒、黑格尔、谢林和叔本华这样富于思辨的哲学家,他们在讨论音乐美学的时候,也只是将音乐附属于他们自己的哲学体系当中。一些学者很早就提出,音乐美学要有自己的理论体系。

爱德华·汉斯立克主张:

① 蒋一民:《分析美学与音乐美学》,《中国音乐学》,1986年第4期。
② [德]卡尔·达尔豪斯著,杨燕迪译:《音乐美学观念史引论》,上海:上海音乐学院出版社,2006年,第65页。
③ 同上。
④ Felix V. Vodicka, Rezeptions Asthetik, ed. R. Warning. Munich, 1975.
⑤ 《圣经》,新标准修订版,简化字和合本,中国基督教协会(南京爱德印刷有限公司),2005年,第12页。

要建立一个严格的科学结构和处理极其繁复的具体实例。①

杨和平说:

音乐美学的直接目标是建立一个由抽象到具体,历史与逻辑、理论与实际相统一的概述体系,并以这种存在的方式发挥它无可替代的作用。②

但音乐美学的理论化、体系化进程并没有得到音乐美学界的广泛认同,却受到了实证主义音乐美学家和社会音乐美学家的冷嘲热讽与迎头痛击。卡尔·西萧(Carl Seashore,1866-1949)说:

过去的音乐美学,大都是凭思考,而纸上谈兵。③

伊沃·苏皮契奇称之为"纯美学主义",他说:

必须把音乐美作为一种音乐科学和艺术价值的科学和哲学,与纯美学主义区别开来。纯美学主义只是美学上的一种推断,并且不承认社会学作为音乐研究的一个组成部分的科学能力。④

纯美学主义的音乐美学仅仅存在于体系里,远离了音响事实本身,必然失去其价值,变成了所谓的教条主义。

实证主义音乐美学也受到人们的质疑,作为人文科学的一部分,音乐美学

① [奥]爱德华·汉斯立克著,杨业治译:《论音乐的美——音乐美学的修改刍议》,北京:人民音乐出版社,2003年,第57页。
② 杨和平:《20世纪音乐美学在中国的传播与研究》,《中国音乐学》,2006年第2期。
③ [美]卡尔·西萧著,郭长扬译:《音乐美学》,台北:大陆书店,1981年,第11页。
④ [美]伊沃·苏皮契奇著,周耀群译:《社会中的音乐:音乐社会学导论》,长沙:湖南文艺出版社,2005年,第17页。

不可能像化学、生物那样得到确实的证明。爱德华·汉斯立克就明确反对实证主义,他说:

> 假如我们不去追求像化学或生理学那样一种"精确"的音乐科学的话,困难是可以克服的。①

从以上的引述中,我们不难发现,在不同的历史时期,人们对音乐美学的认识都不大相同。对音乐美学学科性质的确认,跟音乐学科的历史进程关系密切。我们不能站在静止的立场上支持或反对某种观点。将音乐美学视为实践的学科、理论的学科、实践与理论相结合的学科、实证的学科,都是在特定的学科背景中提出来的,各有各的道理,尽管它们受到持不同观点的学者的质疑,我们却不能完全否定它们的积极意义。

五、临响的音乐美学

那么,当下的音乐美学面临什么样的学科背景?我们应该怎样确定音乐美学的学科性质呢?

其一,音乐表现力受到人们的热切期待。斯蒂芬·戴维斯(Stephen Daveis)说:

> 音乐的表现力之所以引起哲学家们过多的关注,是因为表现力作为一个议题,它带来的困惑急需概念性的分析。②

作为表现性的符号,音乐与推理性的符号有着不同的表现力。音乐不是靠

① [奥]爱德华·汉斯立克著,杨业治译:《论音乐的美——音乐美学的修改刍议》,北京:人民音乐出版社,2003年,第56页。
② [美]史蒂芬·戴维斯著,宋瑾等译:《音乐的意义与表现》,长沙:湖南文艺出版社,2007年,前言。

逻辑关系在约定俗成的基础上获得其意义,而是通过"投射法则"(laws of projection)依靠无意识和生命直觉将音乐符号由他者向存在者、由他物向体验物迁移。在音阶、音程、和弦、变化音、小音阶、曲调、节奏、邻音、调与转调、对位①等传统音乐表现力的基础上,诸如力度、音长、音色、发音体等新兴的表现力要素越来越受到人们的普遍重视。音乐的表现力是一个很宽泛的概念,它还应该指音乐表现人类特有的生命体验的能力。我们把讨论的范围紧紧锁定在以上这些因素中,是远远不够的。

其二,音乐从音乐厅音乐到实验音乐的蜕变。王宁一说:

> 萧先生(友梅)刻画出的(音乐美学)蓝图是以音乐作品为中心,以曲式为线索,始终关注主客体的关系,并把它放在创作、表演与欣赏过程中去加以把握,并最终指向音乐的价值与功能的,真正是以音乐的特殊性为着眼的音乐美学观。②

音乐厅所指的,正是主客体的审美关系,它并非一种物质结构,而是表示音乐审美活动过程中,接受者与表现者之间的特定关系。法国哲学家狄德罗有句名言:"美在关系",审美主体与审美客体如果不达成某种关系,审美活动就不存在。

于润洋说:

> 音乐作品既是一个自身独立存在的、不以人的意识为转移的物态性客体,同时又是一个离不开接受者意识活动的、非实在的观念性客体。③

物态性客体和观念性客体的存在,都是建立在音乐厅的基础上的。音乐厅

① [美]柏西·该丘斯著,缪天瑞编译:《音乐的构成》,北京:人民音乐出版社,2001年。
② 王宁一:《概念的漩涡:王宁一音乐学术论文集》,上海:上海音乐学院出版社,2004年,第296页。
③ 于润洋:《音乐史论新稿》,北京:人民音乐出版社,2003年,第7页。

表示音乐、音乐家、听众三者同时在场,有效关联。音乐厅保证了音乐表演者与观众之间形成特定的音响关系。只有在这种特定的音响关系维系下,音乐表演者才有可能将自己的生命意识与乐谱上的音符相对应,并在表演中向观众恰当诠释音响。与此同时,音乐欣赏者在音乐厅中通过表演者的音响,进入自己的生命经验,成为一个真正的接受者。这样,作曲者、表演者、接受者之间就形成了生命互动,作为一种"上界的语言",音响让人类既得到了忠实于个体的生命体验,又适应了群体交融。从这个角度上说,没有音乐厅的音乐存在,是一种非音乐或反音乐存在。离开音乐厅的表演者,只是一个译音匠,或是一个技术的练习者。他们没有将音响与自己的生命体验相对应。没有生命体验的交流,就没有音乐的存在。失去交流功能的音乐就像刻在古埃及金字塔巨石上的古代语言,虽然精致,却已苍白。音乐厅不能达成这种功能,变成了非音乐厅,一些极端的音乐家不得不提出实验音乐的概念。失去音乐厅的音乐,试图摆脱交流的困惑,自说自话。但这就是音乐的最后归路吗?

其三,自1996年拉赫曼(Helmut Lachenmann)所言"音乐死了"之后的"音响在场",音乐退到了声音的底线,音乐的人文(humanitatis)含量被无限消磨。韩锺恩在《音乐意义的形而上显现并及意向存在的可能性研究》一书中,曾试图建立一种感性直觉与理性统觉的合式,来叙述音乐审美的方式。[1] 感性直觉所面对的是当下的音响事实,而理性统觉则对应于接受者的先验事实。所谓的先验事实,即音乐所对应的人文底蕴,即接受者在音响中移植的生命体验与生命经验的合式。这种思想的出现,不同于后现代试图割裂时间与空间的延续性,将生命活动纯粹归结为偶然存在本身,以直觉的方式直面音响。

为了应对这一背景,1996年,韩锺恩借用了医学"临床"的提法,原创了"临响"这一概念,用以表达"置身于音乐厅当中,把人通过音乐作品而获得的感性直觉经验,作为历史叙事与意义陈述的对象"[2]。他说:

[1] 韩锺恩:《音乐意义的形而上显现并及意向存在的可能性研究》,上海:上海音乐学院出版社,2004年,第188—258页。
[2] 韩锺恩:《临响乐品:韩锺恩音乐学研究文集》,济南:山东文艺出版社,2002年,第3—51页。

置身于"音乐厅"这样的场合,面对"音乐作品"这样的特定对象,通过"临响"这样的特定方式,再把在这样的特定条件下获得的(仅仅属于艺术的和审美的)感性直觉经验,通过可以叙述的方式进行特定的历史叙事和意义陈述。①

韩锺恩希望用临响引领21世纪的音乐美学上演一场出后现代纪与出古典纪。

这使我们联想到H·里曼的倾听(audire)理论:

职业音乐家却往往只关注音乐技术结构上的细节和一些专用术语,没有抓住音乐作品的实质,反而不如非职业的音乐家因多听音乐而受到锻炼,能理解整个作品中各个部分的实质关系,而不仅是了解音乐形式方面各个部分的结合。②

他希望用倾听理论引领20世纪的音乐走出概念的漩涡。音乐美学要直面音响本身已经成为许多学者的共识。

爱德华·汉斯立克说:

音乐的观念是属于音乐范畴,而不属于概念范畴,不是先有概念,然后译成乐音。③

卡尔·达尔豪斯说:

当今,传统的作品美学的合法性只能(如果说还有可能性)诉诸直觉试探法,而不能诉诸形而上学——即认为,任何具有雄心希望成为历史学家

① 韩锺恩:《临响乐品:韩锺恩音乐学研究文集》,济南:山东文艺出版社,2002年,第43页。
② [德]H·里曼著,缪天瑞、冯长春译:《音乐美学要义》,上海:上海音乐出版社,2005年,第62页。
③ [奥]爱德华·汉斯立克著,杨业治译:《论音乐的美——音乐美学的修改刍议》,北京:人民音乐出版社,2003年,第53页。

的解释者，其主要中介必须是作品，以及将作品当作艺术来聆听的要求；而不是解释者自己在历史中的位置和时代的偏见。①

周海宏说：

> 而目前广大听众最大的困惑与进入音乐艺术世界的最大障碍是不能用听觉的方式感觉音乐，没有这个基础，对音乐表现内容的理解无异于纸上谈兵。可以说文学化、美术化的审美方式是当前音乐普及工作的最大障碍，是横挡在广大听众与音乐艺术世界之间主要的屏障。这个观念不打破，领略音乐艺术广阔天地之美，对于人们来说就是神秘而不可企及的。②

除此以外，我们还注意到，二者都是从音乐接受的角度来讨论音乐美学的。贝塞勒说：

> 怎样听赏音乐，这在19世纪时成了一个学术问题。H·里曼是第一个看到这个问题的学者。③

卡尔·达尔豪斯也认为音乐美学必然要涉及听众：

> 音乐美学涉及的是交响曲及其严肃的听众，而不是自发的歌手和舞者。④

① [德]卡尔·达尔豪斯著，杨燕迪译：《音乐史学原理》，上海：上海音乐学院出版社，2006年，第227—228页。
② 周海宏：《走出用文学化、美术化方式理解音乐的误区——对普及严肃音乐的理论与实践问题的分析》，《人民音乐》，2000年第3期。
③ [德]克奈夫等著，金经言等译：《西方音乐社会学现状——近代音乐的听赏和当代社会的音乐问题》，北京：人民音乐出版社，2002年，第1页。
④ [德]卡尔·达尔豪斯著，杨燕迪译：《音乐美学观念史引论》，上海：上海音乐学院出版社，2006年，第5页。

但临响理论能完成音乐美学的全部使命吗？未必。临响的重心是感性直觉经验，即评论家在音乐厅的当下感受，它可以解决接受者"在场的缺席"（悬置）这一课题，摆脱纯美学主义倾向，却无法承载音乐美学的人文价值。

其一，临响所宣示的主体与客体处于共时状态，而忽略了音响的历时形态。菲利普·施皮塔(Philipp Sptitta，1841－1894)认为，将历史探究的"碎片"与审美享受的"断片"结合在一起，这种将无法调和的事物相混杂的企图是令人怀疑和专横武断的(Die Grenzboten，1893)①。这一观点遭到达尔豪斯的反对，他认为："许多审美判断是经由历史判断才得以建立的"，②甚至"未经任何简化的审美经验暗示着某些历史性的成分"。③ 他说：

> 没有人可以否认，如果发现一部19世纪或20世纪的音乐作品在语言上是派生性的，其重要意义（如黑格尔所言，它的"实质性内涵"）就会减小乃至消失，因为精明的审美感觉会鄙视一个作曲家偷窃另一个作曲家的语言。然而，承认独创性的存在与否就是审美的准绳，这其中就暗示着审美经验中包括历史知识，没有后者就没有前者，无论后者的作用是多么微弱或次要。④

音乐美学应该面对历时音响，它的每一个音响都发生在历史进行中，通过对历史音响的归纳与比较，找到真正属于音乐的美的规律。H·里曼说：

> 聆听时还要注意：努力用记忆和综合的心理使零散的各个片段不再互相分离，而互相支持、促进和提携，理解其对比或类比的性质；同时把乐曲

① 转引自[德]卡尔·达尔豪斯著，杨燕迪译：《音乐美学观念史引论》，上海：上海音乐学院出版社，2006年，第127页。
② [德]卡尔·达尔豪斯著，杨燕迪译：《音乐美学观念史引论》，上海：上海音乐学院出版社，2006年，第128页。
③ 同上书，第131页。
④ 同上书，第128—129页。

作为一个整体来理解。①

其二,临响主要对应个体的音响经验,只有在音乐表演者的意向存在与接受者的意向存在之间存在某种对应性时,音乐的接受行为才可能发生。而音乐美学意义上的临响却是接受者对整体音响的反应。这个整体表现在舞台上,指挥和乐队是一个整体,乐队成员的生命体验在指挥和乐谱的引领下,聚合为一个和谐完整的生命意志面向全体接受者,他们不是"自发的歌者或舞者"。音乐厅中的接受者,绝不是街头无谓的看客,他们以掌声、礼节、神情、呼吸与音响互动,整齐划一。在真正的音乐厅里,是找不到游离态的听众的,也找不到游离态的表演者。在音乐审美活动中,音乐厅将音乐的世界和非音乐的世界隔绝开来。音乐的节奏分隔音乐厅里的时间,旋律则造成一种空间的张力。音乐厅里的时间和空间与外界是完全不同的。在部落文化中,音乐厅被放大到整个部落的社会生活,部落里所有的人都是音乐人,部落里所有的活动都是音乐活动。有什么样的人,就会有什么样的音乐,从什么样的音乐里,就能看到什么样的人。采风入乐,陈诗观风,就是这样的理论:

大乐与天地同和。②(《礼记·乐记》)

甚至天地万物,浩淼环宇,都是一个和谐的乐章。在不立文字的史前时代,音乐就是人与人、人与天地沟通的重要语言。随着部落的兼并,音乐厅越来越大,听众越来越多,越来越杂,礼崩了,乐坏了,必然会出现许多不懂音乐的耳朵,也必然要出现许多寻找耳朵的音乐,这就是所谓的"新声"与"郑声",就会有赵、代、秦、楚之讴。阳春白雪、下里巴人、四面楚歌,无不是一种整体的对应关系。音乐美学的目的并不是将音响局限于音响本身、音乐本身、音乐厅本身,或者仅止于把音乐看成是瞬间的时间的艺术,而是要引导存在于音响本身、又超越音响

① [德]H·里曼著,缪天瑞、冯长春译:《音乐美学要义》,上海:上海音乐出版社,2005年,第62页。
② [清]阮元刻:《十三经注疏》,北京:中华书局,1980年,第667页。

本身并实现其永恒的审美价值与文化价值。

其三,临响只强调了直觉本身,没有强调直觉经验的过程。早在公元前3世纪,亚里斯托克森就指出,音乐所关心的是人耳朵可以听见的相互联系的音响。耳朵肯定需要记忆和脑子的帮助,但是记忆的作用是使持续的结构能够知觉到;对理性的要求,不是去直觉任何宇宙的或心理的基本现实,而是去掌握音阶系统内的音符的相互关系。① 赫尔德(Johann Gottfried Herder, 1744 - 1803)说:

> 存在两种彼此完全不同的审美态度,但不应误解两者,以使双方对立。其一是感官性的判断,一种有教养的天赋,在美的事物中见出完美或不完美,凭直觉感受,生气勃勃,异常彻底,忘却自我。……但另外一种审美态度——科学的审美——究竟是什么?它的注意力集中于已经过去的感觉,将个别部分剥离,将各个部分从整体(已不再是美的整体)中抽象出来;此时,在这一片刻,美的事物变得支离破碎、残缺不全。随后,这种审美态度又从个别部分开始,进行反思,将所有部分重新捏合在一起,以便重铸先前的整体印象,最终进行比较。它反思得越精确,比较得越仔细,也就能越坚实地把握美的概念。因此,一个清澈明晰的美的概念就不再显得自相矛盾,而是与先前模糊的美感全然不同的东西。②

赫尔德将审美判断的过程分为两步:直觉→反思。过程论使我们摆脱了相对的主观主义和不确定的直觉主义,但将音乐审美仅仅停留在反思阶段,又不免陷入经验主义的泥潭。卡尔·达尔豪斯说:

① [加]斯巴肖特著,叶琼芳译:《音乐美学——英国1980年〈新格罗夫音乐与音乐家大辞典〉》,何乾三、叶琼芳等译:《音乐美学——外国音乐辞书中的九个条目》,北京:中国文联出版公司,1984年,第45页。
② [德]卡尔·达尔豪斯著,杨燕迪译:《音乐美学观念史引论》,上海:上海音乐学院出版社,2006年,第149—150页。

审美的最高范畴则是凝神观照,其中观者或听者忘却自我和周围的世界。①

他对赫尔德的过程论进行了修订,他认为,完整的审美判断应该有三步,即:直觉→反思→直觉。他说:

然而,分析并不是最终目的,不是审美经验的目标,而是一种方法,(按其字面本意)是一种途径。而本能感觉,第一次印象,在其直接性中不能被稳定保持;它要继续深入反思;随后,像是完成一个循环,在第二次本能感觉的直接性中,反思倾向于消失。②

通过以上探索,我们试将新时期音乐美学的学科性质表述为:音乐美学是一门建立在历时的、整体的、动态的临响体验基础上的综合性学科。

第三节　音乐美学的边界

学科的研究对象,不是一个单一的指向,应该有中心和边界。确立哪些对象处在研究的中心,哪些对象处在研究的边界,是一个学科成熟的标志,属于学科本体论的范围。对于音乐美学学科而言,要确立音乐美学研究的中心,在新的文艺思潮面前,应尽量保持音乐美学的独立品格。③ 面对世界文艺研究的"去区隔"(de-differentiation)和"去界域"(de-teritorialization)的倾向,④音乐美学也

① [德]卡尔·达尔豪斯著,杨燕迪译:《音乐美学观念史引论》,上海:上海音乐学院出版社,2006年,第127页。
② 同上书,第150—151页。
③ 王次炤:《音乐美学在新文艺思潮面前的思考》,《人民音乐》,1987年第2期。
④ 金元浦:《当代文学艺术的边界的移动》,《河北学刊》,2004年第4期。

应该确立自己的学术策略。

一、绝对的音乐美学

早在1986年,卡尔·达尔豪斯发表《音乐美学观念史引论》时,就对音乐美学的研究对象进行了限定。在1998年出版的《古典和浪漫时期的音乐美学》一书中,卡尔·达尔豪斯又作了进一步的说明:

> 音乐美学几乎总被说成"绝对是音乐"(Musik schlechthin)的理论——争论和辩护性质的文章除外。人们抽象出音乐美学命题的对象,在18世纪本来是歌剧,而到了19世纪就成了交响乐,这个对象是潜在的、理所当然(latente selbstverstan-dlichkeiten)的,它保持着非表达性(unausgesprochen),也正因为如此才挑起不必要的争论。①

总括起来,卡尔·达尔豪斯所言的音乐美学是"绝对是音乐的理论",他对其对象作了三个限定:18世纪以来;歌剧和交响乐;从听众的角度。

将音乐美学的研究对象限定在18世纪以来的歌剧和交响乐,表现了卡尔·达尔豪斯的纯音乐取向。这与当时的一些西方音乐史学家的看法基本相同。汉斯·亨利希·埃格布雷特(Hans Heinrich Eggebrecht,1919-)在《西方音乐》一书中,就曾把18世纪到20世纪以来的音乐称为音乐,而把此前、此后的音乐分别称为旧音乐和新音乐。他认为,约斯堪·德普莱时代前后及1500年以后或者十七世纪海因利希·舒茨(Heinrich Schütz,1585-1672)时代的作品以其表情、旋律和音乐进行的方式称之为旧音乐,把20世纪以来阿诺德·勋伯格、安东·韦伯(Anton Weber,1883-1945)、阿尔班·贝尔格(Alban Berg,1885-1935)等人的音乐以其无调性而称之为新音乐,而将约瑟夫·海顿(Franz

① [德]卡尔·达尔豪斯著,尹耀勤译:《古典和浪漫时期的音乐美学》,长沙:湖南文艺出版社,2006年,第22页。

Joseph Haydn,1732－1809)、路德维希·凡·贝多芬(Ludwig van Beethoven, 1770－1827)、罗伯特·舒曼(Robert Schumann, 1810－1856)、约翰内斯·勃拉姆斯(Johannes Brahms, 1833－1897)的作品以其理所当然而称之为无形容词的音乐。①

这使我们联想到在中国音乐史上,也有古乐与新乐之分。② 与汉斯·亨利希·埃格布雷特的旧音乐与新音乐不同,子夏区分古乐与新乐的标准不是着眼于音乐本身,而是看它能否实现齐家治国平天下的社会功能。

从音乐史的角度来看,任何音乐现象都不是突兀而来的。旧音乐、音乐、新音乐之间,古乐与新乐之间,必然存在时间上的延续与逻辑上的关联。音乐是一个有丰富内涵的、不断发展着的概念。正如恩里科·福比尼所说:

> 音乐传达含义这一能力的核心问题在不同的时期具有不同的表现,并且导致了音乐和其他艺术之间一系列不同的联系,进而导致了艺术品评规律中音乐的地位、音乐的重要性、音乐的作用以及它要完成的任务等方面不同的观点。③

尽管起源于1600年左右的意大利歌剧致使15世纪和16世纪的复调音乐杰作很快就被人们遗忘,但罗曼·罗兰(Romain Rolland,1866－1944)依然能从中感觉到15世纪"圣剧表演"、"五月剧表演"和16世纪拉丁喜剧和古风戏剧的影响。④ 保罗·朗多尔米甚至直接将交响乐的起源追溯到古奏鸣曲。⑤ 孟子说:"今之乐犹古之乐也",⑥古乐与新乐之间并非存在不可跨越的鸿沟。

① [德]汉斯·亨利希·埃格布雷特著,刘经树译:《西方音乐》,长沙:湖南文艺出版社,2005年,第660页。
② [清]阮元刻:《十三经注疏》,北京:中华书局,1980年,第1538—1540页。
③ [美]恩里科·福比尼著,修子建译:《西方音乐美学史》,长沙:湖南文艺出版社,2005年,前言第2页。
④ [法]保罗·朗多尔米著,朱少坤等译:《西方音乐史》,北京:人民音乐出版社,2002年,第34页。
⑤ 同上书,第137—147页。
⑥ [清]阮元刻:《十三经注疏》,北京:中华书局,1980年,第28页。

如此看来,作为"绝对的音乐理论"的音乐美学,也不可能回避全人类集体的临响体验。将音乐美学的对象圈定在18世纪以来歌剧和交响乐上,明显过于狭隘。卡尔·达尔豪斯本人也没有完全局限于这个小范围。走过近300年历程的音乐美学,到了21世纪,其研究对象正在悄悄发生变化。我们遇到的问题与卡尔·达尔豪斯完全不同。于润洋说:

> 扩大学科的学术视野,实现学术上的互补和相互渗透,意识到学科之间的"普遍联系",这对我国音乐学科的发展和深化,具有战略性的重要意义,特别是在音乐学相关的一系列人文学科迅速发展、音乐学子学科相继形成的今天,就显得尤为重要和迫切。①

二、相对的音乐美学

许多学者都主张将音乐美学的对象作适当扩充。恩里科·福比尼说:

> 如果在这么长的时间里面它还没有死亡的话,我们可以在一个更加宽泛的角度界定这种研究(正像我们在这部著作当中所做的那样),惟一的结论就是现在的音乐美学正在走向一个新的方向,并且正在趋于分解成为许多不同的分支,每一个部分都包含着大量的不同侧面。②

音乐美学的研究对象究竟应该向哪个方向扩充呢?爱德华·汉斯立克试图引导音乐美学摆脱描述音乐感受的路子而去探索什么是音乐中的美,奠定音乐的哲学基础。③

① 于润洋:《关于我国音乐学学科建设的几点想法》,《人民音乐》,2002年第11期。
② [美]恩里科·福比尼著,修子建译:《西方音乐美学史》,长沙:湖南文艺出版社,2005年,第423—424页。
③ [奥]爱德华·汉斯立克著,杨业治译:《论音乐的美——音乐美学的修改刍议》,北京:人民音乐出版社,2003年,第57页。

蒋一民认为音乐美学研究的终极目标是"音乐是什么",这实际上是一个价值问题。①

王宁一说:

> 音乐美学是研究人类音乐立美、审美实践普遍规律的一门特殊的艺术哲学。

他认为,音乐美学的研究课题,大致可以分为以下四个方面:音乐立美、审美实践的总体研究;音乐实践诸环节及其关系研究;音乐自身与它的系统环境(社会)的关系的研究;音乐美学的沿革与反思。②

赵宋光"建议在'研究人类音乐立美、审美实践普遍规律'之后添'与整体目的'五个字"。他说:

> 由于音乐美学不是自然科学,不仅仅立足于认识论与逻辑学,而是以认识论、驾驭论、价值论三大领域的联结为基础并侧重于价值论的一个哲学分支,所以我想它应该不只是研究规律、寻找合规律性的存在根据,应该还要同时研究目的、寻找合目的性的存在方式。③

韩锺恩试图引导音乐美学向文化人类学平行转移。④

于润洋认为,可以将音乐美学称为音乐哲学,其研究的对象包括哲学层面的论题有:音乐与客体实在的关系,音乐与人的关系,音乐中的"意义"问题,音乐中的内容与形式问题,音乐作品的存在方式问题等;在美学层面提出的论题

① 蒋一民:《音乐美学》,北京:东方出版社,1991年。
② 王宁一:《关于音乐美学研究对象问题的思考》(上、下),《音乐研究》,1991年第3期,1992年第1期。
③ 赵宋光:《关于音乐美学的基础、对象、方法的几点思考》,《中国音乐学》,1991年第4期。
④ 韩锺恩:《"人的物化与物的人化"→"人与人相关"——关于"音乐美学"向"音乐文化人类学"的转移》,《艺术论丛》第四辑,福州:福建艺术研究所编辑出版。

有:什么是音乐美,音乐中的审美主体与审美客体的关系,音乐美的存在方式等;在心理学的层面上提出的论题有:音乐创作、表演、鉴赏的心理过程和心理机制、它们之间的区别,音乐与情感之间的关系,音乐表现情感的心理学原理,音乐中的情感与理智的关系,音乐以何种方式作用于听者等;在社会学层面上提出的论题有:音乐与人类社会生活及其历史发展之间的关系,音乐与社会政治、经济之间的关系,音乐与社会道德、伦理之间的关系,音乐的社会功能,音乐的价值标准等。①

萧友梅说:

> 音乐美学的主要问题,还是说明乐句单位的构造和区别乐曲动机(Motiv)怎么样。所以乐曲动机的决定(乐曲句读)是全部曲体学的基础。音乐美学还要于音乐形态和它的发表价值之间造出一个最后的联络。所以音乐美学最后的目的和那狭义的音乐理论是同一样的,因为音乐美学于音乐家的艺术实地练习,到底是个最高科学的指示。②

萧友梅将音乐美学的研究对象向音乐表演方向扩充,甚至等同于狭义的音乐理论。

张前说:

> 它(音乐美学)特别把音乐的美学本质,音乐的价值和功能,音乐音响结构及其表现对象,音乐实践(主要是音乐创作、表演和欣赏中的美学问题),音乐美学自身的发展历史等作为研究对象。③

茅原说:

① 于润洋:《音乐史论新稿》,北京:人民音乐出版社,2003年,第125—126页。
② 萧友梅:《乐学研究法》,张静蔚编:《搜索历史——中国近现代音乐文论选编》,上海:上海音乐出版社,2004年,第106页。
③ 张前主编:《音乐美学教程》,上海:上海音乐出版社,2002年,第4页。

> 音乐美学的研究对象就是:音乐艺术的特殊本质和特殊规律。……包括:音乐美学的学科性质,音乐作品的存在方式,音乐美学的历史发展,音乐语言,音乐形式,音乐体裁,音乐题材,音乐的内容,音乐风格,音乐与社会(人生),音乐与时代,音乐实践(创作、表演、欣赏、评论),音乐的形式美,中西音乐美学之比较,音乐与其他艺术之比较,音乐美学的诸范畴。①

尽管音乐美学是随着现代音乐而产生的一门学科,但它的对象已经远远超过了交响音乐本身,而涉及音乐现象的方方面面,甚至渗透到音乐之外的其他领域。为了防止过分的美学主义倾向,有些学者主张建立一门音乐社会学。伊沃·苏皮契奇说:

> 艺术社会学与美学的识别,或更专门的音乐社会学与音乐美学的识别——等同于不时地把美学从科学的领域里排除出去的一种识别——今天无疑已经被普遍地抛弃。的确,社会学的美学观点以综合二者的方法似乎解决了美学和社会学的问题。②

这种说法代表了一种更为广阔的学术视野,很值得我们借鉴和吸收。持社会学音乐美学观点的学者还包括德国的阿多诺(Th. W. Adorno, 1903 - 1969)和波兰的丽萨(Zofia Lissa, 1908 - 1980)。但当音乐美学日益迈上一条康庄大道的时候,我们应当警惕 Alphons Silbermann 试图用音乐社会学取代音乐美学的观点,③这类观点最终将导致音乐美学走向繁杂化与虚无化。当然,我们应该看到,到了 20 世纪,"由于整个音乐学的蓬勃发展,一些学科,诸如音乐心理学、音乐社会学更趋向于独立,它们从音乐美学分离出去以后就促进了更加纯粹的音乐美学向纵深发展;而这些独立出来的新学科的发展反过来又为音乐美学的

① 茅原,《未完成音乐美学》,上海:上海人民出版社,1998 年,第 8—10 页。
② [美]伊沃·苏皮契奇著,周耀群译:《社会中的音乐:音乐社会学导论》,长沙:湖南文艺出版社,2005 年,第 14 页。
③ Alphons Silberm Ann, *Introduction a une sociologie de ia musique* (Pares. P. U. F., 1955).

深化提供了更为广阔的学术空间。"①

三、音乐美学的中心与边界

卡尔·达尔豪斯说音乐美学所涉及的是听众,这表明了他完全站在接受者的立场。但他所说的听众,绝非是信口开河的妄评家和漫无边际的音乐沙龙主义,而是"严肃的听众"。我们理解的所谓"严肃",具有非描述性,即建立在"历时的、整体的临响体验基础上"的对音乐的接受。

时至今日,音乐美学已经大大超出了它产生时候的范围,但我们应该警惕那种把音乐美学的研究对象无限泛化的庸俗主义倾向。正如日本学者野村良雄所说:

> 在音乐美学里显然可以包含各式各样的学问,如果不从一定的立足点出发的话,或进行研究,或下定义都是不可能的。……它必须能够深入地、全面地把握音乐的本质、音乐美或是音乐活动的种种表现形态。单是思辨意义上的哲学的立足点,或者单是心理学的、社会学的、科学的立足点,都不能说是全面的。②

同时,我们也应该看到"最高指示"与演奏技巧并不能等同,作为接受的音乐美学与音乐表演之间应该作适当的区分。音乐美学研究的中心应该是对现代音乐美存在与之所以存在的积极接受。

赵宋光说:

> 音乐美学当然以音乐为对象,但是它跟音乐学的其他学科相比,向对

① 于润洋:《音乐美学——为音乐百科全书词条释文而作》,于润洋:《音乐史论新稿》,北京:人民音乐出版社,2003年,第138页。
② [日]野村良雄著,张前译,金文达校:《音乐美学——日本〈新音乐辞典〉乐语篇》,何乾三、叶琼芳等译:《音乐美学——外国音乐辞书中的九个条目》,北京:中国文联出版公司,1984年,第9页。

象提出的问题是不同的。①

利波尔德说：

> 作为一门社会科学，音乐美学所探索的是从音乐审美的角度来掌握受历史和社会因素制约的社会现实的规律性。音响音乐艺术作品作为现实的表象，作为音乐生产和再生产的创作结果，作为艺术赖以发挥其影响的基础在研究中占主要地位。②

音乐美学的第一道边界是音乐美存在的当下文化背景，第二道边界是音乐传统即历时的音响经验，第三道边界是人类共同的音乐审美经验，第四道边界是音乐美学与整个社会价值系统的有效关联。

第四节 音乐美学的未来

《哈佛音乐辞典》的定义是：

> 音乐美学是研究音乐与人类的感官和理智的关系的学科。③

这个定义本身就包含诸多复杂因素。斯巴肖特指出：

① 赵宋光：《关于音乐美学的基础、对象、方法的几点思考》，《中国音乐学》，1991年第4期。
② [德] E·利波尔德：《音乐美学是一门社会科学》，关山摘译自《卡尔·马克思大学学科杂志》，1979年第6期，载《国外社会科学》，1980年第11期。
③ [美] 威利·阿佩尔编，何乾三译，张洪岛校：《音乐美学——美国1972年〈哈佛音乐辞典〉》，何乾三、叶琼芳等译：《音乐美学——外国音乐辞书中的九个条目》，北京：中国文联出版公司，1984年，第15页。

 一般地说,"音乐美学"是指解释音乐意义的企图:音乐与非音乐之间的区别,音乐在人类生活中的地位及音乐与理解人类天性的历史的关系,音乐演绎与鉴赏的基本原则,音乐的卓越性的性质和基础,音乐与其他艺术及其他有关实践的关系,音乐在现实体系中的地位。①

可以说,音乐美学不是在文化真空中成长的。② 人类的感官世界千差万别,理智体系更是纷繁复杂,地方生存经验各不相同,历史变迁从未间断,由乐器、乐人、乐制、乐律、乐仪、乐风等因素组成的音乐体系一直处于动态变化之中。因此,对音乐美学的重新定位,是一项系统工程。

要回答以上所列的诸多问题,肯定面临诸多困难。

一、关注国外音乐美学研究成果

首先,我们得突破中国音乐美学与西方音乐美学的界限,实现中、西方音乐美学的交融。蔡元培指出:

 一方面输入西方之乐器、曲谱,以与吾固有之音乐相比较;一方面参考西人关于音乐之理论以印证于吾国之音乐,而考其违合。③

其次,重建中国音乐美学的言说体系与言说方式,是实现中西音乐美学平等对话的关键。我们有必要开展中国音乐美学范畴研究,揭示中国音乐美学思想发展的内在逻辑和客观规律,凸显中国音乐美学的特征。

① [加]斯巴肖特著,叶琼芳译:《音乐美学——英国1980年版〈新格罗夫音乐与音乐家大辞典〉》,何乾三、叶琼芳等译:《音乐美学——外国音乐辞书中的九个条目》,北京:中国文联出版公司,1984年,第37页。
② 同上书,第75页。
③ 蔡元培:《〈音乐杂志〉发刊词》,原载北京大学音乐研究会编《音乐杂志》创刊号,1920年4月。高平叔编:《蔡元培全集》,北京:中华书局,1984年,第3卷,第397页。

我们可以充分利用湖南文艺出版社出版的"20世纪西方音乐学名著译丛"和由上海音乐学院出版社出版的"上音译丛"两套大型音乐学译介丛书中的学术信息，追根溯源，挖掘新史料，运用新方法，从历史的维度，学术史的高度，统筹中西方音乐美学发展的状况，将研究建立在300年中西方音乐美学学科发展历程中。

将后现代主义、后殖民主义等新研究方法引入音乐美学，实现音乐美学研究的理论转型与升级。

洛秦说：

> 学术研究需要开放视野。音乐学从1885年建立以来，一直受到整个人文思潮的推动，相比之下滞后。因此我们希望能够提高一些前进的速度，把更多的人文思想纳入音乐学术研究。从目前看已经取得了一定的成效，但是学术体系上还需要做很多工作。[①]

我们甚至还可以引入印度、非洲等其他地域的音乐美学作参照，真正实现音乐美学的全球化。尽可能全面地收集各种不同的观点，了解这些观点背后复杂的社会文化背景，将相同的观点归为一类，分析它们为什么会相同；比较不同观点之间的差异，并分析差异形成的原因。在同异两辨的基础上，结合中国音响的事实，对中国音乐美学进行综合定位。

二、考察中国音乐美学与音响史实

我们要很好地总结80多年来中国音乐美学学科发展的进程，动态地反思中国音乐美学的学科特点并预测其发展趋势，做好学术史研究。2006年12月，在上海召开的中国音乐美学学会专题笔会上，诸多专家就"20世纪中国音乐美

① 宋瑾：《上海高校音乐人类学E-研究院下阶段工作会议纪要》，北京：中央音乐学院音乐学研究所网，2007年12月4日。

学问题研究"论题作了深入地探讨与交流。韩锺恩说：

> 研究20世纪中国音乐美学问题,实际上,就是接续历史发展本身,通过我们自己的手来撰写我们自己有部分亲历的历史。[①]

经过近两年的分头研究,综合性的成果已经集中在《20世纪中国音乐美学问题研究》中。[②]

中国音乐美学长期与中国音响经验史实和事实相脱离,要做到"临响",还要回归"直觉",并非易事。中国音乐美学长期以来,要么落后于技术层面,要么过分形而上,既不面向音乐的传播者,也不面向音乐的接受者,要改变这种现象,就应该推动音乐美学的人文化进程,将其根植于深厚而丰富的历史文化土壤与音乐现象中。我们可以利用"20世纪中国音乐美学志述丛书"和《搜索历史——中国近现代音乐文论选编》等史料集成库,以80多年的中国音乐美学学科史作支撑,关键是要抓住中国古代音乐与现代音乐转型这个大关口,在中西音乐美学的直接碰撞中把握中西音乐美学的不同特点。加快对中国音乐美学基本文献的规范化整理,将经、史、子、集中的音乐美学理论汇集起来,用较好的本子加以校正,将历代的注释辑于其下,集成一套"中国历代乐论丛书",作为中国音乐研究的基本资料。

本章小结

从学科发展的动态来看,音乐美学从夹缝中走出来,独立直面了大量的课题,既不可能重归于哲学,也不可能拘囿于一般意义上的音乐学,更不会是哲学与音乐学的交叉。音乐美学已经成为一门相对独立的学科,尽管还有待于成熟,但它一直处在永无终结的进程之中。音乐美学是一门建立在历时的、整体

[①] 韩锺恩:《2006年音乐美学专题笔会综述之二》,上海:中国音乐学网。http://musicology.cn/news-965.html.2006年12月12日。
[②] 韩锺恩主编:《二十世纪中国音乐美学问题研究》,上海:上海音乐学院出版社,2008年。

的、动态的临响体验基础上的综合性学科。音乐美学的第一道边界是音乐美存在的当下文化背景,第二道边界是音乐传统即历时的音响经验,第三道边界是人类共同的音乐审美经验,第四道边界是音乐美学与整个社会价值系统的有效关联。中国音乐美学要面向中国音响史实和音响事实,为世界音乐美学提供阐释范本,还需要从理论和材料上双重突破。

第三章 中国音乐美学范畴

作为一门超经验的理论性学科,中国音乐美学的理论性品格必然以范畴形式显现。对中国音乐美学范畴进行系统研究,是中国音乐美学研究进一步发展的必然要求。

第三章　中国音乐美学范畴

音乐美学是研究人类音乐审美活动的一门超经验性质的理论学科。音乐审美活动包含两个方面的内容，一是音乐审美经验，一是音乐审美观念。研究音乐审美经验的，是音乐美学史，它以时间为线索，展示在音乐审美历史上，有过哪一些音乐美学家，提出过哪一些音乐美学理论。研究音乐审美观念的，是音乐美学范畴，它以逻辑关系为线索，把整个音乐审美历史看成一个广泛关联又不断发展的理论体系，研究各个时代、各个学派的音乐理论是围绕着什么问题展开的，有没有发生争论，这种争论的背后，体现了一种怎样的价值取向等等。

在20世纪近百年的中国音乐美学研究中，我们在音乐审美经验方面取得了可喜的成就，中国古代音乐史、中国音乐美学史等基础性著作得以问世。相对而言，在研究音乐审美观念方面，我们还有所欠缺，这主要表现在，我们还没有建立一整套中国音乐美学的范畴体系。

黑格尔说：

> 既然文化上的区别一般是基于思想范畴的区别，则哲学上的区别更是基于思想范畴的区别。①

既然如此，中国音乐美学的历史，也应该是一部范畴演变和发展的历史。

叶纯之、蒋一民说：

> 在一般美学中总涉及作为美的表现形态的一些美学范畴，如崇高、悲剧性、优美、喜剧性等等。在音乐中这些美学范畴是如何反映并表现出来的呢？这是一个很值得探索的课题。②

但时至今日，我们仍然没有系统地研究中国音乐美学有哪些范畴，这些范畴构

① [德]黑格尔：《哲学史讲演录》，第1卷，北京：商务印书馆，1959年，第47页。
② 叶纯之、蒋一民著：《音乐美学导论》，北京：北京大学出版社，1988年，第187—188页。

成了一个怎样的体系。

韩锺恩说：

> 惊奇地发现，音乐美学学科还没有自身特定的理论范畴。①

这是由我们的学术进程和研究方法所决定的。近百年来的中国音乐美学研究，已经开启资料的搜集与整理、重要学术问题的辨析、中国音乐美学史的构建三项重要工作，产生了相当丰富的研究成果。但也有一些令人不满意的地方。从研究资料搜集与整理上看，前辈学者已经整理出相关的研究史料，线索比较明晰，内容比较丰富，但工作还有待更细致、规范，以便推动中国音乐美学更深入的发展。从研究方法上看，中国音乐美学长期停留在一般的专门史研究阶段，还没有进入理论史研究的层面。中国哲学、中国诗学都早已由普通史研究进入到范畴研究。相对而言，中国音乐美学研究明显有些滞后。随着研究工作的深入，从研究中国音乐美学的范畴史入手，去揭示和把握中国音乐美学思想的内在逻辑和客观规律，加速中国音乐美学史研究的现代化进程，促进中西音乐美学的交流，开创中国音乐美学研究的新局面，是当前中国音乐美学研究的迫切要求。

第一节　研究意义

开展中国音乐美学范畴研究，并非把中国音乐美学史用另外一种形式重新写一遍，而是以更加深刻的理论，重新审视中国音乐美学中的一些深层次的问题，把中国音乐美学的研究引向深入。苏联时期的舍斯塔科夫说：

① 韩锺恩：《音乐美学专业研究生教学设想以及相关问题讨论》，《星海音乐学院学报》，2006年第1期。

美学范畴不仅具有认识论和本体论的意义,而且具有价值意义。①

研究中国音乐美学范畴,至少有四个方面的意义。

一、凸显中国音乐美学学科特征

中国音乐美学究竟包括了哪些基本范畴?这些范畴与其他学科有什么区别和联系?它们是怎样规定了中国音乐美学的基本特征?它们彼此之间有什么联系和区别?

中国音乐美学之所以能成为一门学科,与中国音乐美学具有一整套范畴是分不开的。我们可以说,在中国理论史上,没有产生专门的音乐美学家,但却出现了许多独特的音乐美学范畴。这些范畴,构成了中国音乐美学独特的言说方式,形成了中国音乐美学的独特品格。中国音乐美学范畴与其他思想范畴密切相关,甚至很大一部分思想范畴是从音乐美学范畴中转化而来或受到音乐美学范畴的影响。同时,一些其他思想领域的范畴也影响到音乐美学范畴。研究中国音乐美学范畴的发展,可以探索到中国音乐美学的历史脉络;研究中国音乐美学范畴与其他思想范畴的关系,可以弄清楚中国音乐美学的品质。

二、总结中国音乐美学思想发展规律

研究中国音乐美学史的目的,不是简单地陈列中国历史上出现过哪些音乐美学家,有过多少音乐美学的论著和观点,产生了多少命题,而是要揭示中国音乐美学发展的客观规律,批判地继承传统中国音乐美学的优秀遗产。作为一种抽象的理论思维,音乐美学的存在方式必然是超经验的,甚至是从概念到概念的,中国音乐美学史就是音乐美学范畴发展的历史,也就是音乐美学范畴提出、

① [苏]舍斯塔科夫著,理然译,涂途校:《美学范畴论——系统研究和历史研究尝试》,长沙:湖南文艺出版社,1990年,第3页。

发展、聚合、裂变的历史。我们要对中国音乐美学进行深入地研究,就必然要研究中国音乐美学范畴是怎样提出的、怎样丰富的、怎样发展的,这些范畴由不完整到完整,由单一到系统,由音乐美学领域到非音乐美学领域,或由非音乐美学领域到音乐美学领域。只有这样,才能清楚地知道中国音乐美学是一个什么样的学科,才能揭示中国音乐美学的发展规律。

三、实现中西音乐美学对话

中国音乐美学要实现与外国音乐美学的交流,就应该有自己的言说方式与言说系统,像中国哲学一样,确立自主性或主体性。[①] 如果没有一套中国音乐美学范畴,在中西音乐美学对话中,中国音乐美学将处于失语的境地。中国音乐美学是世界音乐美学的重要组成部分,在汉字文化圈中,有着广泛的影响。如果能把中国音乐美学范畴在中、日、韩汉字文化圈中作影响研究,或与西方音乐美学范畴作平行研究,将极大地丰富世界音乐美学体系。

四、推动中国文化研究深入发展

蒋孔阳说:"我国古代最早的文艺理论,主要是乐论。我国古代最早的美学思想,主要是音乐美学思想。"[②]中国音乐美学理论是中国艺术理论的原理论,许多中国艺术理论范畴都是由音乐美学范畴派生出来的。中国音乐美学范畴有着顽强的生命力,是中国文化的核心部分。在新石器时代,音乐就成为人们日常生活的一个重要组成部分,我们至今仍能从出土的陶器上看到大量的乐舞图案。甲骨文和金文当中就有大量的乐器的名字,这说明,在殷商时代,音乐已经深入到人们的生活当中。《周礼》和《仪礼》中记载了周王朝严密的音乐组织和

[①] 郭齐勇:《中国传统哲学的特色与研究方法论问题》,郭齐勇:《中国哲学智慧的探索》,北京:中华书局,2008年,第6页。

[②] 蒋孔阳:《先秦音乐美学思想论稿》(前言),北京:人民文学出版社,2006年,第2—3页。

音乐制度,秦汉以来,又产生和完善了乐府制度,诸子哲学中留下了大量的音乐故事。在文字符号没有充分发展起来以前,音乐不仅仅是人们表情达意的手段,更是一种必不可少的宗教仪式,是社会政治制度的核心部分。中国的礼乐文化,就是在这个时候形成的。李申教授认为:礼乐制度是儒教最重要的社会制度,在礼乐制度中,祭祀礼是最重要的。而祭祀礼中,音乐是十分重要的。①

子曰:"兴于诗,立于礼,成于乐。"②(《论语·泰伯》)

围绕乐这一核心问题,先秦史志、诸子百家大多都参与了讨论。《左传》《国语》《诗经》《尚书·尧典》《易经》《仪礼》《周礼》《管子·地员》《墨子·非乐》《荀子·乐论》《礼记·乐记》《吕氏春秋·音律》《吕氏春秋·制乐》中都有音乐理论的记载。这表明,音乐美学理论是中国思维成果的一个重要组成部分,具有十分完备的理论形态和内在的逻辑性。对中国音乐美学范畴的研究,能极大地丰富中国理论思维的成果,有助于提高我们整体理论思维能力。

第二节 发展史

在漫长的音乐美学发展历程中,到底产生了哪些音乐美学范畴呢?韩锺恩向笔者提供了一份中央音乐学院蔡仲德 1999 年编撰的《中国音乐美学史范畴命题的出处、今译及美学意义》材料,为配合《中国音乐美学史》的教学,蔡先生列出了一百个中国音乐美学范畴的今译与出处,可惜直到蔡先生过逝,也没有完成《中国音乐美学范畴》这本著作。③ 根据这个讲义,我们先对中国音乐美学

① 李申教授 2006 年 5 月 18 日和杨赛的谈话记录。
② [清]阮元刻:《十三经注疏》,北京:中华书局,1980 年,第 71 页。
③ 蔡仲德:《中国音乐美学史范畴命题的出处、今译及美学意义》,韩锺恩打印本。

范畴的整体情况作一个大致分析。

中国音乐美学范畴陆续产生于先秦到清代漫长的历史时期,但时间分布却很不均衡。纵观中国音乐美学范畴发展史,可以分为五个时期。

一、先秦发轫期

诸子站在自身哲学理念与政治立场上,对音乐发表了各自的见解。诸子提出了大量的元范畴,争鸣异常激烈,建立了中国音乐美学的基本框架。先秦时代,就产生了48个音乐美学范畴:和;声一无听;新声;修礼以节乐;耳所不及,非钟声也;乐从和,和从平;声不和平,非宗官之所司也;省风以作乐;无礼不乐,所由判也;中声、淫声;德音;哀有哭泣,乐有歌舞;思无邪;乐而不淫,哀而不伤;尽善尽美;文之以礼乐;乐则韶舞,放郑声;君子学道则爱人,小人学道则易使也;乐云,乐云,钟鼓云乎哉;移风易俗,莫善于乐;非乐;察九有之所以亡者;今之乐由古之乐也;与民同乐;耳之于声也,有同听焉;五音令人耳聋;大音希声;法天贵真;天籁;心斋;坐忘;无声之中独闻和;中纯实而反乎情,乐也;乐者乐也;审一定和;中和;礼乐;以道制欲;美善相乐;乐以道乐;濮上之音;亡国之音;靡靡之乐;悲;乐本于太一;凡乐,天地之和,阴阳之调也;以适听适则和矣;凡音乐通乎政。

二、两汉成型期

诸子百家提出的大量音乐美学范畴在这个时期进行了整合,形成了一整套礼乐理论体系。

汉代产生的音乐美学范畴有17个:无声之乐;意;持文王之声,知文王之为人;感于物而动,故行于声;乐者,德之华也;乐者,心之动也;声者,乐之象也;礼外乐内;乐者,天地之和也;举礼乐则天地将为昭焉;德成而上,艺成而下;德音之谓乐;发乎情,止乎礼义;中正则雅,多哇则郑;琴德最优;琴者,禁也,所以禁止淫邪,正人心也;移情。

三、魏晋南北朝整合期

魏晋时期的音乐美学范畴有 7 个:声无哀乐;音声有自然之和;躁静者,声之功也;声音以平和为体;音声可以……导养神气,宣和情志;但识琴中趣,何劳弦上声;丝不如竹,竹不如肉,渐近自然。音乐成了玄学家表现高情远趣、与名教社会相决裂的重要方式,嵇康等人对音乐的本质和功能进行了切分,提出"声无哀乐论",对礼乐理论范畴体系提出了反驳。

四、隋唐至清发展期

礼乐理论得到进一步的补充,同时,也遭到不平则鸣、发乎情性、由乎自然等范畴的挑战。隋唐以下产生的音乐美学范畴有 28 个:悲悦在于人心,非由乐也;水乐;不得其平则鸣;有非象之象,生无际之际;正始之音;此时无声胜有声;唱歌兼唱情;淡则欲心平,和则躁心释;发于情性,由乎自然;以自然之为美;有是格便有是调;诉心中之不平;天下之至文未有不出于童心焉者也;琴者,心也,琴者,吟也,所以吟其心也;论其诗不如听其声;人,情种也;以痴情为歌咏,声音而歌咏,声音止矣;借男女之真情,发名教之伪药;以音之精义而应乎意之深微;求之弦中如不足,得之弦外则有余;声争而媚也者,时也,音淡而会心者,古也;不入歌舞场中,不杂丝竹伴内;必具超逸之品,自发超逸之音;藉琴以明心见性;希声;无促韵,无繁声,无足以悦耳,则诚淡也;惟其淡也,而和亦至焉矣;丝胜于竹,竹胜于肉。

五、近现代中西融合期

20 世纪以来,中国音乐学界一方面为顺应世界音乐的发展,围绕振兴国乐这一课题而进行探讨;另一方面,萧友梅引入西方音乐美学,在青主、黄自等人的推动下,中国古代音乐美学进入现代转换与新生时期。

从先秦至清代,中国音乐美学领域的争论相互补充,整合为中国音乐美学的整体体系,最后演化出中国传统礼乐、雅乐的体制,并直接或间接体现在某些传统民间音乐仪式当中。另一方面,在这一漫长的演化过程中,雅乐逐渐失去应有功能,乐教成为虚设。其中一个十分重要的原因,就是音乐并没有作为一种有效的教育手段在知识分子阶层、社会中坚阶层中得以实施。士人们都耻于与乐人为伍。礼乐思想中的一部分与巫术、仪式等相结合,在民间得以传播。

第三节 理论结构

就逻辑结构而言,中国音乐美学范畴体现出明显的层次感。有的学者根据马克思主义"从抽象到具体"的方法提出"音乐美学的逻辑起点,也许应当从一个乐音上的乐理(物理)——心理(生理)二重性的分析开始"的理论。① 从哲学上说,这样的提法是不错的,但从中国音乐美学的实际情况来看,做二重分析似乎远远不够。因为中国音乐美学涵盖的范围远比二重结构要宽泛得多。也有些学者认为,中国音乐思想包括声、音、乐三层结构。万绳武说:

> 夫治乐者有三趋,其旨各不同:有乐政焉,有乐理焉,有乐声焉。奏文乱武,康乐和亲,出之以征诛,入之以揖让,此乐之政也。王者习之,以兴天下,乐之属于治世者。聆音察理,以物和声,正之以宫商,继之以律吕,此乐之理也。儒者习之,以永后世,乐之属于学术者。调丝弄竹,悦性陶情,托声调之抑扬,写胸襟之郁邑,此乐之声也。技者习之,以鸣一时,乐之属于艺术者。②

① 王宁一:《关于音乐美学研究对象问题的思考》(上、下),《音乐研究》,1991年第3期,1992年第1期。
② 万绳武:《乐辨》,天津市图书馆藏本。转引自张静蔚编:《搜索历史——中国近现代音乐文论选编》,上海:上海音乐出版社,2004年,第55—56页。

我们认为,中国音乐美学包括"感觉与感知(声)——序化与象征(音)——礼乐制度(乐 yuè)——价值认同(乐 lè)——和"五层结构。

一、感觉与感知(声)

声具有物理属性,是中国音乐范畴空间的第一层。《乐记》中说:"感于物而动,故形于声。"声即人类对世界的感知,是音乐的基本手段和材料,《乐记》曰:"声者,乐之象也。"

二、序化与象征(音)

音是中国音乐范畴空间的第二层。《乐记》中说:"声相应,故生变,变成方,谓之音";又说:"声成文,谓之音。""变成方"、"声成文",都是文之以礼乐的意思,是将自然音响序化、体系化、象征化,并用金、石、丝、竹等乐器表现出来。这个音,已经不是一种纯粹的感叹和摹拟了,它深深地打上了人类生活的印记。

三、礼乐制度(乐 yuè)

乐(yuè)是中国音乐美学范畴空间的第三层。《乐记》中说:"比音而乐之,及干、戚、羽、旄,谓之乐。"又说:"乐者,所以象德也","德音之谓乐"。可见,这个乐不同于我们今天在音乐厅里听到的音乐。音乐厅里的音乐,与创作主体和接受主体是一种审美关系。《论语·阳货》中说:"乐云,乐云,钟鼓云乎哉。"乐与创作主体和接受主体之间已经超出审美关系的范围,抽象为一种政治伦理关系,这就是礼乐制度。

四、价值认同(乐 lè)

乐(lè)是中国音乐思想的第四个层次。《乐记》中说:"乐者,乐也。君子乐

得其道,小人乐得其欲。以道制欲,则乐而不乱;以欲忘道,则惑而不乐。"这个乐(lè),与孔子所言的"回也不改其乐"之"乐"相同,都表示对儒家礼乐制度的价值认同。

> 同律、度、量、衡。①(《尚书·虞书·舜典》)
> 以六律、六同、五声、八音、六舞、大合乐。②(《周礼·春官宗伯》)
> 古之王者知命之不长,是以并建圣哲,树之风声,分之采物,著之话言,为之律度,陈之艺极,引之表仪,予之法制,告之训典,教之防利,委之常秩,道之以礼,则使毋失其土宜,众隶赖之,而后即命。③(《左传·文公六年》)

这说明,律已经不仅仅只是一个音乐技术的指标,而是中国古代整个社会政治系统中最重要的部分,它深刻地影响着人们的生活。

五、和

和是中国音乐美学的核心理论。

> 《乐》,乐所以立,故长于和。④(《汉书·司马迁传》)

和广泛辐射到中国音乐美学各个层次。首先是物理音响之和:

> 声应相保曰和,细大不逾曰平。⑤(《国语·周语下》)

① [清]阮元刻:《十三经注疏》,北京:中华书局,1980年,第38页。
② 同上书,第338页。
③ 同上书,第314页。
④ [汉]班固:《汉书》,北京:中华书局,1962年,第2717页。
⑤ 上海师范大学古籍整理组校点:《国语》,上海:上海古籍出版社,1978年,第128页。

其次是政治之和：

夫政象乐,乐从和,和从平。①(《国语·周语下》)

再次是神人之和：

凡人神以数合之,以声昭之,数合声和,然后可同也。②(《国语·周语下》)

最后是天地、阴阳之和：

审一以定和。③(《礼记·乐记》)
凡乐,天地之和,阴阳之调也。④(《吕氏春秋·仲夏纪·大乐》)

人与神、器物与制度、观念与哲学合而为一,构成了浑然一体的宇宙哲学模式。中国音乐美学的理论大厦,就是这样层层构建起来的。在数千年的时间里,无数的理论家前赴后继地参与了这一体系的构建,这是世界音乐美学史上独一无二的音乐美学体系。

中国音乐美学范畴发展时间很长,范畴也很多,但这些范畴并非处于游离态,在长期的发展过程中,逐渐聚合为儒道两大范畴体系:声、音、乐、和、律、风等系列范畴都是从礼乐这个核心范畴生发出去的;五音令人耳聋、法天贵真、天籁、心斋、坐忘、声无哀乐等系列范畴,基本上是从非乐引申出来的。

中国音乐美学理论的特点,用一句话来概括,就是怡情养性、移风易俗,由情感的陶冶,促进品性的养成,改进社会风俗,最终实现天下大治。

① 上海师范大学古籍整理组校点:《国语》,上海:上海古籍出版社,1978年,第128页。
② 同上书,第138页。
③ [清]阮元刻:《十三经注疏》,北京:中华书局,1980年,第700页。
④ [战国]吕不韦著,陈奇猷校释:《吕氏春秋新校释》,上海:上海古籍出版社,2002年,第256页。

第四节 特点

一、元范畴地位重要

元范畴在中国音乐美学范畴体系中占有重要地位。中国音乐美学的元范畴基本上都产生于先秦时代,汉代对儒家的礼乐范畴体系进行了系统化,奠定了礼乐范畴体系的大局。魏晋时代,嵇康等人又对道家的音乐美学范畴进行了系统地思辨,奠定了道家音乐美学的框架,后代基本上没有产生多少新的范畴,这种状况一直延续到西方音乐美学进入中国。但是,这些元范畴的含义随着时代的发展而发展,内涵和外延发生了许多变化。如风,在孔子以前与孔子以后就有不同的含义。范畴含义的不确定性给范畴研究带来了很大的困难。

二、次范畴缺乏独立性

大部分的中国音乐美学范畴缺乏独立的理论品格,很多范畴都围绕某一中心范畴,构成一个范畴群,集中反映某一方面的音乐问题。如在"礼乐"这一范畴的周围,就有礼乐教化之功、礼之所至乐亦至焉、乐教等一大批范畴。构成了一个小小的范畴群。我们完全可以说,中国音乐美学的范畴体系是由一个一个的范畴群构建的。

三、音乐社会功能范畴发达

自汉以来,几乎历代正史的礼乐志都要就音乐与社会制度的关系问题进行讨论。如"移风易俗,莫善于乐"、"礼崩乐坏"等。

四、音响结构范畴发展缓慢

反映音响结构方面的中国音乐美学范畴自秦以来,就没有多大发展,这极大地限制了雅乐的发展,对中国音乐的现代化也有一定的阻力,是中国音乐美学构建方面的天然缺陷。

五、与其他范畴重叠

中国音乐美学范畴与中国哲学、中国伦理学等其他学科的范畴相互重叠。如和,是一个音乐美学范畴,又是一个哲学和社会学范畴。"乐者,乐也"这样的范畴,既谈音乐、又讲体制,最后归于人情,既是乐理,又是伦理,还是心理。礼乐这一范畴本身就是由礼制和乐制两个范畴合并而成的。

六、对音乐创作产生影响

相对于音乐审美经验而言,中国音乐美学理论体系一直占据强势地位,这对中国古代的音乐创作造成了重大影响。由于过分注重音乐的政教功能,音乐家在创作主流作品的时候,十分注意音乐的调性和标题。因此,在数千年的中国古代音乐创作史中,纯粹声音陈述式的音乐一直没有得到充分发展。在周代的音乐体制中,音乐理论与声音陈述是并重的。到了汉代,音乐与理论已经分离。

> 汉兴,乐家有制氏,以雅乐声律世世在大乐官,但能纪其铿锵鼓舞,而不能言其义。①(《汉书·礼乐志》)

① [汉]班固:《汉书》,北京:中华书局,1962年,第1043页。

此后,竟然发展到文士耻与乐工为伍。

> 然士子肄业上庠,颇闻耻于乐舞与乐工为伍、坐作、进退。盖今古异时,致于古虽有其迹,施于今未适其宜。① (《宋史·乐志》)

第五节 研究资料

做中国音乐美学范畴研究,就是要从史源上弄清楚中国音乐美学中的主要范畴的提出,原始含义及其发展、演进过程;从逻辑结构上研究中国音乐美学范畴群的结构和层次及其逻辑关系,揭示中国音乐美学的逻辑特征。

一、乐谱

做中国音乐美学的研究,最大的资料缺失是中国古代的音响作品留下来的并不多,古人当时的音乐没有办法听到,但对其进行复原和分析却是可能的。古人遗留下来的珍稀的曲谱资料以及其他间接分析材料是我们今天研究的第一类资源。

自清代凌廷堪的《燕乐考原》(1804)一书问世以来,开启了按文献记载研究唐代俗乐的大门,随后有陈澧《声律通考》(1860),日本岸边成雄的《隋唐俗乐调研究——龟兹琵琶七声五旦与俗乐二十八调》(1955)、《唐代的乐器》(1968)和林谦三的《隋唐燕乐调研究》(1936)、《东亚乐器考》(1962)、《正仓院乐器研究》(1964)。此后,他们转入唐代古乐谱的研究,自1975年起,英国剑桥大学的劳伦斯·毕铿带领他的五位博士研究生投入了唐代古谱的解释与研究。叶栋著

① [元]脱脱:《宋史》,北京:中华书局,1977年,第3003页。

有《敦煌曲谱研究》，任二北著有《唐声诗》(1982)、《唐戏弄》(1984)，陈应时著有《敦煌曲谱解释辩证》(2005)。通过中外学者两个多世纪的努力，复原唐代古乐成为可能。① 音乐学界已经召开了《东亚古谱学国际学术研讨会》(2005)、《唐乐及东亚古谱学研讨会》(2008)和《唐代音乐专题学术研讨会——暨唐代古谱解释音乐会》(2009)。在《唐乐古谱解释音乐会》②与《唐声遗韵——唐代古谱解译音乐会》上，③演奏了《黄钟调》、《崇明乐》、《泛龙舟》、《青海波》、《剑气浑脱》、《九城乐》、《品弄》、《倾杯乐》(其一、其二)、《团乱旋·序》、《春莺啭·飒踏》、《西江月》、《伊州》、《胡饮酒》、《酒胡子》、《千秋乐》、《撒金砂》、《营富》、《苏合香》、《曹娘浑脱》、《急胡相问》、《长沙女引》、《皇帝破阵乐》等20多个曲目。

二、乐志

蔡仲德说：

 中国音乐美学史的对象不是中国古代音乐作品、音乐生活中表现为感性形态的一般音乐审美意识，而是中国古代见于文献记载，表现为理论形态的音乐审美意识，即中国古代的音乐美学理论，中国古代的音乐美学范畴、命题、思想体系。④

就理论形态的资料而言，历代正史、通史、典制中多有记载。历代官私书目中保留了当时一些音乐文献的目录，我们可以根据这些线索进行考辨，大略可以多掌握一些当时音乐美学发展的情况。

① 陈应时：《唐代音乐研究的现状及其未来》，唐代音乐专题学术研讨会报告，上海：上海音乐学院中日音乐文化研究中心，2009年4月22日到24日。
② 上海音乐学院中日音乐文化研究中心：唐乐古谱解释音乐会，2008年5月9日19:30—21:00，上海音乐学院小音乐厅。
③ 上海音乐学院中日音乐文化研究中心：唐声遗韵——唐代古谱解译音乐会，2009年4月24日19:30—21:00，上海音乐学院附中小音乐厅。
④ 蔡仲德：《中国音乐美学史》(修订版)，北京：人民音乐出版社，2003年，第3页。

三、乐论

《全上古三代秦汉三国六朝文》、《先秦汉魏六朝诗》、《全唐诗》、《全唐文》、《全宋文》、《全宋诗》以及《教坊记》、《羯鼓录》、《乐府杂录》、《唐会要》、《唐六典》、《大唐西域记》等书志中有一些音乐美学材料。文学、绘画、雕刻、出土文物中的相关记载及其形式。

第六节　研究方法

一、作品分析法

卡尔·达尔豪斯所言：

> 音乐美学这门学科常常遭到质疑：它似乎仅仅是思辨，远离其真正的对象，更多是出于哲学观念的启发而不是真正的音乐经验。①

王次炤说：

> 音乐美学的立足点，应该是对音乐史和音乐作品的考察和分析，对音乐内部的特征和功能的探索，对马克思主义哲学基础的研究。②

① ［德］卡尔·达尔豪斯著，杨燕迪译：《音乐美学观念史引论》，上海：上海音乐学院出版社，2006年，第1页。
② 王次炤：《音乐美学研究的立足点》，《中国音乐学》，1986年第3期。

我们应当尽量将对中国古代音乐的思辨与音乐经验紧密地结合起来。如通过语言形式和语义的考察，对《诗经》、《楚辞》以及唐声诗的音响进行推定。礼失而求诸野，中国古代的某些音响资料，如《诗经》的吟诵调式，①古乐论的唱词等，以仪式音乐和民间音乐的形式流传。郭建勋认为，楚辞中的"兮"字是一个表音符号，显示了宏观世界与音乐的血缘关系。②此外，宋赵彦肃所传的《风雅十二谱》、熊朋来的《瑟谱》及朱载堉的《乡饮诗乐谱》等，也为我们理解礼乐理论提供了参照。③我们有必要对珍贵的音乐遗产展开田野调查，进行整理和研究。我们也有必要建立一套与之相适用的音乐分析方法。

坚持细读批评与整体批评相结合的方法，既弄清楚音乐美学范畴的文本含义，又注意到范畴与哲学理论和社会文化之间的普遍联系。

坚持借鉴传统国学的精华，广泛采用文字学、音韵学、训诂学、注疏学、目录学、版本学、校雠学的已有成果，以古解古，决不强作解会。

二、历史考证法

任何中国音乐美学范畴都不仅仅只是范畴本身，必然有着深刻的社会背景，我们在阐释中国音乐美学范畴的时候，不能抛开这一背景。如新乐与古乐之争，就只可能产生在后《诗经》时代与前乐府时代之间。乐府在秦初到汉武帝时代，已经成为一个广收并蓄的专门音乐机构，此后的古乐与新乐之争，就没有多大意义。项阳说：

> 以中国音乐文化为研究对象的音乐美学发展应以中国音乐史学进步为前提，如果音乐史学界没有对中国礼乐文化传统进行深入的把握与梳理，很难为学界提供认知的基础。对于功能意义上的礼乐文化哪怕是对其

① 蒋凡：《中国古代文学与音乐》，羊列荣编：《诗书薪火》，上海：上海古籍出版社，2006年，第1—34页。
② 郭建勋：《先唐辞赋研究》，北京：人民出版社，2004年，第3—14页。
③ 刘明澜：《中国古代诗词音乐》，北京：中国科学文化出版社，2003年，第11—12页。

持批判态度,也是对其有整体把握之后。以中国传统音乐文化为对象的音乐美学研究,应与中国音乐史学界产生互动,这也符合当下学界所谓"跨界"的意义。学科之间"看不见的墙"如果树立了就要适时将其拆掉,音乐美学之于中国传统音乐文化的研究亦有相当意义上的拓展空间。①

坚持用史料学的方法,追溯中国音乐范畴的史源,挖掘音乐范畴的原创意义;用发展变化的观点看待中国音乐美学史料,将史料置于时间历程中进行研究,以探讨音乐美学范畴的演变历程。有显性的史料,有隐性的史料,显性的史料,我们现在还可以看到,对隐性的史料,我们可从目录学和考据学中进行索引。如果只运用显性的文献,我们的研究只停留在现代的层面,如果尽可能利用隐性的史料,则可以很好地把握当时的音乐美学情况。由此看来,建立一门中国音乐史料学,是一件十分必要的工作。

三、学说参证法

任何音乐美学范畴的提出,都与一定的学术背景相关。非乐与礼乐的争论、声无哀乐论与声有哀乐论的争论,既是音乐美学上的争论,又是不同学说之间的争论。离开学派而论学问,是十分片面的。

我们要把一人的理论、一时的理论与一个学派的理论有效联系起来,把单个的范畴与其所在的范畴群联系起来,构建起中国音乐美学的完整体系。

四、纵横比较法

中国古代的音响资料在正式文献中看不到了,但我们可以用民间音乐进行参照。这个研究方法可以参照民俗学的研究方法。有些音响资料,在国内看不到了,可以用日本、韩国等汉字文化圈中的相关音乐资料进行比照。这种研究

① 项阳:《中国音乐史学研究理念拓展的意义》,《音乐研究》,2014年第1期。

方法,可以参照比较文化研究中的影响研究。同时,也可以将中国音乐美学范畴中的某一个范畴群与西方音乐美学范畴作平行比较,这样,能更清楚地把握中国音乐美学的特征。

此外,作为一门不算十分成熟的学科,完全可以借鉴其他更成熟的学科的发展经验,如哲学范畴研究、文学范畴研究等。

本章小结

中国音乐美学范畴研究是一个十分宏大的工程,需要许多学者作长期的努力。可以先研究若干个中国音乐美学核心范畴的重要含义,再研究这些核心范畴周边的范畴群,然后研究中国音乐美学的理论体系,最后融入整个中国音乐美学乃至全世界美学思想当中。

第四章 诗、乐、礼

情是诗的基础,诗是礼乐的基础。在礼崩乐坏的过程中,诗与乐分离。乐起源于人们对天神的敬畏、崇拜与感恩。乐是人内在的自觉要求,具有流动性。乐能校正人们的情感和认识,加强族群的认同感和凝聚力。礼起源于人们对地祇的敬畏、崇拜与感恩。礼是君子必备的外来行为规范,具有相对稳定性。礼能区分社会各阶层,确定社会等级,指导社会资源按等级分配,避免产生争执,节制人的欲望,节制强势群体的利益,保障弱势群体的利益,实现社会的和谐治理。礼与乐的关系经过三个阶段,以礼合乐,以乐合礼,礼乐结合。

> 子曰:兴于诗,立于礼,成于乐。①(《论语·泰伯》)

历来解释此三句者甚多,下文主要从诗、礼、乐三者之间的关系试作申说,对中国礼乐早期的发展略作管窥,对礼乐之关系略作蠡测。

中国礼乐体系源远流长,夏商及以前礼乐思想源于人们对于天神地祇的敬畏。

> 礼乐之极乎天而蟠乎地,行乎阴阳而通乎鬼神,穷高极远而测深厚。②(《礼记·乐记》)

到了周代,鬼神逐渐从正统思想中淡化,但礼乐原于天地之说、礼乐先后之说还保留在乐论中。礼乐理论延伸到人与人、人与社会之间也要讲究付出与回报,③由以礼乐事神、以礼乐事鬼延伸到以礼乐事人。

> 明则有礼乐,幽则有鬼神。④(《礼记·乐记》)
> 明于天地。然后能兴礼乐也。⑤(《礼记·乐记》)
> 礼乐偩天地之情,达神明之德,降兴上下之神,而凝是精粗之体,领父子君臣之节。⑥(《礼记·乐记》)
> 若夫礼乐之施于金石,越于声音,用于宗庙社稷,事乎山川鬼神,则此所与民同也。⑦(《礼记·乐记》)
> 以礼乐合天地之化、百物之产,以事鬼神,以谐万民,以致百物。⑧(《周

① [清]阮元刻:《十三经注疏》,北京:中华书局,1980年,第71页。
② 同上书,第672页。
③ 杨宽:《古史新探》,北京:中华书局,1965年,第261页。
④ [清]阮元刻:《十三经注疏》,北京:中华书局,1980年,第668页。
⑤ 同上书,第669页。
⑥ 同上书,第699页。
⑦ 同上书,第669页。
⑧ 同上书,第283页。

礼·春官宗伯》)

　　故圣人参于天地,并于鬼神,以治政也。① (《礼记·礼运》)

礼乐孕育于夏商,成型于西周,盛行于西周早期,衰退于西周中期,没落于春秋战国时期。作为一种思想,礼乐文化在中国的影响且深且广且长,是中国文化的核心部分。

　　必达于礼乐之原,以致五至,而行三无,以横于天下。四方有败,必先知之。此之谓民之父母矣。② (《礼记·孔子闲居》)

第一节　诗是礼与乐的基础

要谈礼与乐的关系,先得从诗谈起。

一、诗和志是礼乐的基础

在早期的中国音乐美学理论中,志是诗的基础,情是礼乐的基础。

　　不能《诗》,于礼缪;不能乐,于礼素。③ (《礼记·仲尼燕居》)
　　乐以诗为本,诗以声为用。④ (《通志·乐略》)

① [清]阮元刻:《十三经注疏》,北京:中华书局,1980年,第430页。
② 同上书,第860页。
③ 同上书,第854页。
④ [宋]郑樵:《通志二十略》,北京:中华书局,1995年,第7—8页。

第四章　诗、乐、礼

礼乐与人情密切相关。

> 礼乐之说,管乎人情矣。①(《礼记·乐记》)
> 何谓人情？喜、怒、哀、惧、爱、恶、欲,七者弗学而能。②(《礼记·礼运》)

所以,诗是礼乐的基础。

> 五至乎：勿(物)之所至者,志亦至焉；志之所至者,礼亦至焉；礼之所至者,乐亦至焉；乐之所至者,哀亦至焉,哀乐相生。君子以正,此之谓五至。③(《民之父母》)
> 志之所至,诗亦至焉；诗之所至,礼亦至焉；礼之所至,乐亦至焉；乐之所至,哀亦至焉。④(《礼记·孔子闲居》)

虞、夏时期的礼乐,就有诗。

> 舜作五弦之琴,以歌《南风》,其诗曰："南风之时兮,可以阜吾民之财兮；南风之熏兮,可以解吾民之愠兮。"⑤(《文献通考·乐考》)
> 夏太康失道,畋游十旬,弗反,及其弟五人待于洛,述大禹之戒,作《五子之歌》。⑥(《文献通考·乐考》)

风、雅、颂的传统,早在《诗经》成编以前就已经确立了。

> 然未有三百五篇之前,如《康衢》、如《击壤》,则风之祖也；如《九歌》、如

① [清]阮元刻：《十三经注疏》,北京：中华书局,1980年,第699页。
② 同上书,第431页。
③ 马承源主编：《上海博物馆藏战国楚竹书(二)》,上海：上海古籍出版社,2002年,第159—161页。
④ [清]阮元刻：《十三经注疏》,北京：中华书局,1980年,第860页。
⑤ [元]马端临：《文献通考》,北京：中华书局,1986年,第1243页。
⑥ [清]阮元刻：《十三经注疏》,北京：中华书局,1980年,第99页。

《喜起》、如《南风》,则雅之祖也;如《五子之歌》,则又变风、变雅之祖;若颂者,独无所祖。《书》曰:"八音克谐,神人以和。"又曰:"搏拊琴瑟以咏,祖考来格。"则祭祀亦必有诗歌。而无可考者,意者太古之时,诗之体未备。①(《文献通考·乐考》)

二、《诗经》是周礼乐的基础

项阳认为,《诗经》与周代礼制仪式用乐关系密切,《诗经》内容所对应的既有吉礼又有嘉、宾之礼,《诗经》风、雅类中一些作品被纳入乡乐与房中之乐,在乡饮酒礼、乡射礼、燕礼中使用。②

杨向奎说:

周公制礼作乐,乐的部分,不能离开《诗经》。③

顾颉刚认为,《诗经》所录全为乐歌,即可以配乐歌唱的歌词。④

风土之音曰风,朝廷之音曰雅,宗庙之音曰颂。仲尼编《诗》,为正乐也。以风、雅、颂之歌,为燕享、祭祀之乐。⑤(《通志·乐略》)

沈文倬说:

音乐演奏以《诗》为乐章。诗、乐结合便成为各种礼典的组成部分。邵懿辰说:"乐本无经也,乐之原在《诗》三百篇之中,乐之用在《礼》十七篇之

① [元]马端临:《文献通考》,北京:中华书局,1986年,第1243页。
② 项阳:《〈诗经〉与两周礼乐之关系》,《中国文化》,2013年第1期。
③ 杨向奎:《西周社会与礼乐文明》,北京:人民出版社,1992年。
④ 顾颉刚编:《古史辨》,上海:上海古籍出版社,1982年,第309页。
⑤ [宋]郑樵:《通志二十略》,北京:中华书局,1995年,第7—8页。

中。"(《礼经通论》)论证乐本无书本,邵说确不可易。但从礼、诗、乐三者的相互关系上看,举行典礼需要诗、乐组成的音乐配合。①

孔子所编《诗经》305篇,不仅能唱,还能合乐。

> 三百五篇,孔子皆弦歌之,以求合《韶》、《武》雅颂之音。②(《史记·孔子世家》)

> 今观季子请观周乐,而鲁人为之歌诸《诗》:二《南》以下十五国风、二雅、三颂皆系焉。则此三百五篇者,皆被之弦歌,掌之司乐,工师以时肄习之,所谓雅乐也。③(《文献通考·乐考》)

> 诗,古之乐也,亦如今之歌曲,音各不同:卫有卫音,鄘有鄘音,邶有邶音。故诗有鄘音者系之鄘,有邶音者系之邶。④(《朱子语类·诗》)

当然,古代诗、舞、乐一体,《诗经》305篇,也是可以合舞的。

> 弦诗三百,歌诗三百,舞诗三百。⑤(《墨子·公孟》)

《诗经》合乐到东周中叶开始出现问题:诗的更新滞后,不适用于新的演出场景,导致有些乐没有诗可配;乐工四处流散、乐器散落,有些诗无法配乐。从东周到秦末,乐遗失得更多,遗失的速度越来越快,乐坏的程度更有甚于礼崩。汉高祖刘邦任用叔孙通制订礼乐,但恢复内容有限,很多乐没有恢复过来。此后半个多世纪,鲁申公及其门下弟子对传播诗乐做出重大的贡献。

今本《仪礼》的《乡饮酒礼》、《乡射礼》、《燕礼》、《大射仪》、《既夕礼》诸篇中

① 沈文倬:《宗周礼乐文明考论》,杭州:浙江大学出版社,1999年,第3页。
② [汉]司马迁:《史记》,北京:中华书局,1959年,第1936页。
③ [元]马端临:《文献通考》,北京:中华书局,1986年,第1244页。
④ [宋]黎靖德:《朱子语类》,文渊阁四库全书本,第8卷。
⑤ [清]孙诒让撰,孙启治点校:《墨子闲诂》,北京:中华书局,2001年,第456页。

还有《鹿鸣》、《四牡》、《皇皇者华》、《南陔》、《白华》、《华黍》、《鱼丽》、《南有嘉鱼》、《南山有台》、《周南·关雎》、《葛覃》、《卷耳》、《召南·鹊巢》、《采蘩》、《采蘋》等诗乐。另一方面,鲁申公等人以义说诗,又使诗乐传播受到消极影响。

《诗经》既是周代贵族的礼仪活动的主要文本,也为后来民间的礼仪活动提供了一个可资参照的范例。以诗合乐是一个活性态的、开放的文本体系,在中国民间仪式音乐中还依然存在。①

故正得失、动天地、感鬼神,莫近于诗。先王以是经夫妇,成孝敬,厚人伦,美教化,移风俗。②(《毛诗序》)

第二节 乐的渊源、性质与功能

一、乐的渊源

乐起源于人物对于天神的敬畏与崇拜。《诗经》有"神之听之,终和且平"(《诗经·小雅·伐木》)、"神之听之,式穀以女"(《诗经·小雅·小明》)等句。

其一,乐以象德,乐要彰显天神的功德。

乐者。所以象德也。③(《礼记·乐记》)

① 曹本冶主编:《中国民间仪式音乐研究 华东卷上》,上海:上海音乐学院出版社,2007年。曹本冶主编:《中国民间仪式音乐研究 华南卷》,上海:上海音乐学院出版社,2007年。刘红主编:《中国民间传统仪式音乐研究 华中卷》,北京:文化艺术出版社,2011年。曹本冶主编:《大音》第5卷,北京:文化艺术出版社,2012年。
② [清]阮元刻:《十三经注疏》,北京:中华书局,1980年,第15页。
③ 同上书,第678页。

乐章德。①（《礼记·乐记》）

先王以作乐崇德,殷荐之上帝。②（《周易·豫》）

其二,乐是对天神恩赐的反馈与报答。

故圣人作乐以应天。③（《礼记·乐记》）

乐者,天地之和也。和故百物皆化。乐由天作。④（《礼记·乐记》）

仁近于乐。乐者敦和。率神而从天。故圣人作乐以应天。⑤（《礼记·乐记》）

乐,乐其所自生。⑥（《礼记·乐记》）

乐得其反则安。⑦（《礼记·祭义》）

二、乐的特性

其一,乐动于内,贴近人的内在情性,是人性趋善的必然要求。

乐也者,情之不可变者也。⑧（《礼记·乐记》）

乐者也,动于内者也。⑨（《礼记·乐记》）

乐,所以修内也。⑩（《礼记·文王世子》）

① ［清］阮元刻:《十三经注疏》,北京:中华书局,1980 年,第 699 页。
② 同上书,第 49 页。
③ 同上书,第 671 页。
④ 同上书,第 669 页。
⑤ 同上书,第 671 页。
⑥ 同上书,第 684 页。
⑦ 同上书,第 820 页。
⑧ 同上书,第 699 页。
⑨ 同上书,第 699 页。
⑩ 同上书,第 563 页。

古代统治者用乐来引导人民的情志,使整个社会风气向善转化。

 乐也者,乐其所自成。是故先王之……修乐以道志。① (《礼记·礼器》)

有理论家把乐也当成一种另外的强制。②
其二,乐流不息,乐有可变性。

 著不息者天也。③ (《礼记·乐记》)
 流而不息,合同而化,而乐兴焉。④ (《礼记·乐记》)

三、乐的功能

其一,乐对人的情感和认识有校正作用,能防止邪念的产生。

 乐也者,节也。(君子)无节不作。⑤ (《礼记·仲尼燕居》)
 (乐)所以禁奢侈,涤邪志,通中和也⑥。(《五经通义》)

其二,乐统同,能加强族群的认同感。

 乐统同。⑦ (《礼记·乐记》)

① [清]阮元刻:《十三经注疏》,北京:中华书局,1980年,第471页。
② [德]尼采:《论道德的本性史》:"人们还会记得一种强制,在此强制下,迄今任何的语言达到了强大和自由——格律的强制的强大和自由,韵和节律的专制的强大和自由。"程志民译。见江怡:《理性与启蒙:后现代经典文选》,北京:东方出版社,2004年,第52页。
③ [清]阮元刻:《十三经注疏》,北京:中华书局,1980年,第672页。
④ 同上书,第671页。
⑤ 同上书,第854页。
⑥ [唐]徐坚编:《初学记》,北京:中华书局,2004年,第367页。
⑦ [清]阮元刻:《十三经注疏》,北京:中华书局,1980年,第699页。

乐极和。德辉动于内而民莫不承听。①(《史记·乐书》)

乐者为同。同则相亲。②(《礼记·乐记》)

乐至则无怨。③(《礼记·乐记》)

其三,乐从和,能形成族群的凝聚力。

乐文同则上下和矣。乐者异文。合爱者也④。(《礼记·乐记》)

乐言是,其和也。⑤(《荀子·儒效》)

第三节　礼的渊源、性质与功能

人们对礼的性质有很多探讨。⑥礼的起源很早,有源于宗教、源于交换、源于情欲、源于义气、源于风俗诸说。⑦

一、礼的渊源

礼起源于人们对地鬼的崇拜。

其一,礼以地制,早期的礼是用于祭祀地祇的。

① [汉]司马迁:《史记》,北京:中华书局,1959年,第1218页。
② [清]阮元刻:《十三经注疏》,北京:中华书局,1980年,第668页。
③ 同上注。
④ 同上注。
⑤ [清]王先谦撰,沈啸寰等点校:《荀子集解》,北京:中华书局,1988年,第133页。
⑥ 陈戍国:《先秦礼制研究》,长沙:湖南教育出版社,1991年,第4—9页。
⑦ 同上书,第9—13页。

> 礼者,别宜,居鬼而从地。① (《礼记·乐记》)
> 礼以地制。② (《礼记·乐记》)
> 制礼以配地。③ (《礼记·乐记》)

其二,礼得其报,人们用礼来回报、答谢地祇的赠予。

> 礼也者,报也。④ (《礼记·乐记》)
> 礼得其报则乐。⑤ (《礼记·祭义》)
> 礼也者,反其所自生。⑥ (《礼记·礼器》)
> 礼也者。反本修古。不忘其初者也。⑦ (《礼记·礼器》)
> 而礼,反其所自始。⑧ (《礼记·乐记》)

王国维认为,盛玉以奉神人之器谓之曲豊,推之而奉神人之酒醴而谓之醴,又推之而奉神人之事通谓之礼。⑨ 天有厚礼于人,人应该有所回报。

夏、商时期就已经形成了礼的制度。然而,由于夏、商部落逐渐衰落,到了东周中期,夏礼与商礼逐渐遗失。

> 子曰:"夏礼吾能言之,杞不足征也;殷礼吾能言之,宋不足征也。"⑩
> (《论语·八佾》)

① [清]阮元刻:《十三经注疏》,北京:中华书局,1980年,第671页。
② 同上书,第669页。
③ 同上书,第671页。
④ 同上书,第684页。
⑤ 同上书,第820页。
⑥ 同上书,第471页。
⑦ 同上书,第469页。
⑧ 同上书,第684页。
⑨ [清]王国维:《释礼》,王国维:《观堂集林》,石家庄:河北教育出版社,2003年,第143—144页。
⑩ [清]阮元刻:《十三经注疏》,北京:中华书局,1980年,第27页。

西周早期总结了夏、商礼的成果,形成了严密的礼的体系,并且以文字的形式记载下来。

子曰:"周监于二代,郁郁乎文哉,吾从周。"①(《论语·八佾》)

杨宽说:

西周春秋时代所讲究的"礼",是贵族根据原始社会末期父系氏族制阶段的风俗习惯加以发展和改造,用作统治人民和巩固贵族内部关系的一种手段。目的在于维护其宗法制度和君权、族权、夫权、神权,具有维护贵族的世袭制、等级制和加强统治的作用。当时许多经济和政治上的典章制度,常常贯串在各种礼的举行中,依靠各种礼的举行来加以确立和维护。②

李泽厚说:

所谓周礼,其特征确是将以祭神(祖先)为核心的原始礼仪,加以改造制作,予以系统化、扩展化,成为一整套宗法的习惯统治法规("仪制")。③

一般公认,它(指周礼)是在周初确定的一整套典章、制度、规矩、仪节。……是原始巫术礼仪基础上的晚期氏族统治体系的规范化和系统化。④

经过数千年的发展,礼文化已经深深渗透到中国的乡土社会中。费孝通说:

① [清]阮元刻:《十三经注疏》,北京:中华书局,1980年,第28页。
② 杨宽:《战国史》,上海:上海人民出版社,2003年,第269页。
③ 李泽厚:《孔子再评价》,李泽厚:《中国思想史论》,合肥:安徽文艺出版社,1999年,第14页。
④ 同上书,第12页。

> 礼治的可能必须以传统可以有效地应付生活问题为前提。乡土社会满足了这前提,因之它的秩序可以礼来维持。①

> 礼演变成了一种道德体系,而这种道德体系,是依赖于感情符号而存在的。②

以孔子为代表的早期儒家,在礼的延续中,做出了重要贡献。杜维明说:

> 孔子对找回周代文明深层意义——创造以礼乐为基础的人类社会的共同努力的结晶——的关注,促使他在当下的生活着的人们身上寻找"道"。③

儒家努力将原初礼中的巫的成分义理化、人性化、系统化,并通过各级各类规范的教育传承下来。

二、礼的特性

其一,礼动于外,是君子必备的外在行为规范。

> 礼也者,动于外者也。故礼主其减。礼减而进。以进为文。④(《礼记·乐记》)
>
> 礼也者,动于外者也。礼极顺。理发乎外而民莫不承顺。⑤(《史记·乐书》)

① 费孝通:《乡土中国》,北京:生活·读书·新知三联书店,1985年,第21页。
② [德]尼采著,程志民译:《论道德的本性史》,江怡:《理性与启蒙:后现代经典文选》,北京:东方出版社,2004年,第51页。
③ [美]杜维明著,钱文忠、盛勤译:《道·学·政:论儒家知识分子》,上海:上海人民出版社,2000年,第3页。
④ [清]阮元刻:《十三经注疏》,北京:中华书局,1980年,第699页。
⑤ [汉]司马迁:《史记》,北京:中华书局,1959年,第1218页。

礼,所以修外也。①(《礼记·文王世子》)

礼也者,犹体也。体不备,君子谓之不成人。设之不当,犹不备也。礼有大有小,有显有微。大者不可损,小者不可益,显者不可掩,微者不可大也。②(《礼记·礼器》)

其二,礼有相对的稳定性。

而礼居成物。著不动者地也。③(《礼记·乐记》)

礼也者,理之不可易者也。④(《礼记·乐记》)

三、礼的功能

其一,礼别异,祭祀的时候有等级的区分,社会阶层也应该有所区分,避免产生争执,便于管理。

言游进曰:"敢问礼也者,领恶而全好者与?"

子曰:"然。"

"然则何如?"

子曰:"郊社之义,所以仁鬼神也;尝禘之礼,所以仁昭穆也;馈奠之礼,所以仁死丧也;射乡之礼,所以仁乡党也;食飨之礼,所以仁宾客也。"

子曰:"明乎郊社之义,尝禘之礼,治国其如指诸掌而已乎。是故以之居处有礼,故长幼辨也;以之闺门之内有礼,故三族和也;以之朝廷有礼,故官爵序也;以之田猎有礼,故戎事闲也;以之军旅有礼,故武功成也。"⑤(《礼

① [清]阮元刻:《十三经注疏》,北京:中华书局,1980年,第563页。
② 同上书,第459页。
③ 同上书,第672页。
④ 同上书,第699页。
⑤ 同上书,第853页。

记·仲尼燕居》)

对于人,君臣之间,上下级之间,朋友之间的交往都讲礼尚往来。①

 礼辨异。②(《礼记·乐记》)
 礼者为异。异则相敬。礼义立则贵贱等矣。礼者殊事。合敬者也。③(《礼记·乐记》)
 天高地下,万物散殊,而礼制行矣。④(《礼记·乐记》)
 礼乐以成,贵贱以分,养老长幼,待之而后存。⑤(《荀子·赋篇》)
 夫礼者,所以定亲疏,决嫌疑,别同异,明是非也。⑥(《礼记·曲礼》)

各个社会阶层被区分出来后,利益分配的多少,利益分配的先后次序才能确定。

 礼者。天地之序也。⑦(《礼记·乐记》)
 则礼者,天地之别也。⑧(《礼记·乐记》)
 天尊地卑,君臣定矣。卑高已陈,贵贱位矣。动静有常,小大殊矣。方以类聚,物以群分,则性命不同矣。在天成象,在地成形,如此,处其所存,礼之序也。⑨(《礼记·礼运》)

这样就不会产生不必要的争执。

① 杨向奎:《西周社会与礼乐文明》,北京:人民出版社,1992年,第252页。
② [清]阮元刻:《十三经注疏》,北京:中华书局,1980年,第699页。
③ 同上书,第668页。
④ 同上书,第671页。
⑤ [清]王先谦撰,沈啸寰等点校:《荀子集解》,北京:中华书局,1988年,第477页。
⑥ [清]阮元刻:《十三经注疏》,北京:中华书局,1980年,第14页。
⑦ 同上书,第669页。
⑧ 同上书,第671页。
⑨ 同上书,第430页。

礼至则不争。①(《礼记·乐记》)

其二,礼节事,要对社会各阶层的欲望和权益进行限制。得利阶层或者强势群体的权益如果无限制地扩张,势必导致社会的不公。

礼者,所以缀淫也。②(《礼记·乐记》)
是故先王之制礼也,以节事。③(《礼记·礼器》)
故先王之制礼乐也,非特以欢耳目、极口腹之欲也,将以教民平好恶、行理义也。④(《吕氏春秋·仲夏纪·适音》)

其三,礼从宜、礼从义,要注意整个社会的均衡分配。社会利益必须合理分配,社会上层与社会下层,强势群体与弱势群体之间的利益必然得要保证,并且固化为制度,社会才能实现有效治理。

故礼也者,义之实也,协诸义而协。⑤(《礼记·礼运》)
礼也者,小事大,大字小之谓。事大在共其时命,字小在恤其所无。⑥(《左传·昭公三十年》)
是故,礼者君之大柄也。所以别嫌明微,傧鬼神,考制度,别仁义,所以治政安君也。⑦(《礼记·礼运》)

① [清]阮元刻:《十三经注疏》,北京:中华书局,1980年,第668页。
② 同上书,第678页。
③ 同上书,第471页。
④ [战国]吕不韦著,陈奇猷校释:《吕氏春秋新校释》,上海:上海古籍出版社,2002年,第273页。
⑤ [清]阮元刻:《十三经注疏》,北京:中华书局,1980年,第439页。
⑥ 同上书,第927页。
⑦ 同上书,第422页。

第四节　礼乐关系发展

经典文献在讨论礼与乐时,往往混在一起,礼与乐不分,二者关系密切。

礼乐之情同。故明王以相沿也。①(《礼记·乐记》)

礼之报,乐之反,其义一也。②(《礼记·乐记》)

礼乐相须以为用,礼非乐不行,乐非礼不举。③(《通志·乐略》)

杨伯峻说:"孔子所谓'乐'的内容都离不开'礼',因此常常礼乐连言。"④杨向奎认为,乐是礼的一部分:

礼有广义、狭义之分。广义的礼,风俗信仰、礼仪制度无所不包;狭义的礼,包括礼物、礼仪两部分。乐属于与礼结合在一起的仪,所以我们往往礼乐合称。⑤

将乐看作礼的一部分,并不妥当。礼乐既相互依存,又各有特质,关系错综复杂。礼乐关系可作三个阶段来理解。

一、以礼合乐阶段

在原始时期,人们主要依赖感觉形成道德观念。乐给人的感觉更单纯、人

① [清]阮元刻:《十三经注疏》,北京:中华书局,1980年,第668页。
② 同上书,第699页。
③ [宋]郑樵:《通志二十略》,北京:中华书局,1995年,第883页。
④ 杨伯峻:《论语译注》,北京:中华书局,1980年,第81页。
⑤ 杨向奎:《西周社会与礼乐文明》,北京:人民出版社,1992年,第252页。

们借此可以避免迷失在不完善、不连贯、不确凿的观念当中。通过乐,注意力被集中起来。因此,乐要先于礼,乐要高于礼,礼首先要合于乐。

 乐也者,始也。①(《礼记·乐记》)
 乐也者,施也。反始也。②(《礼记·乐记》)
 乐主其盈。乐盈而反。以反为文。③(《礼记·乐记》)

从崇拜天神之德,到崇拜祖宗之德,崇拜的对象从天神延伸到地祇。

 (先王以作乐)以配祖考。④(《周易·豫》)
 始作乐而合乎祖也。⑤(《诗经·周颂·臣工之什》)

由崇拜天神之德和祖宗之德延伸到彰显帝王之功德,崇拜对象包括天神、地祇和人王。

 功成作乐。⑥(《五经通义》)

二、以乐合礼阶段

 周以来,礼的理论、礼的体系和礼的制度已经相当完备。人们不再过分依赖感觉获得道德观念,个体的知觉得到发展,能从知觉当中推导出道德观念来,⑦而

① [清]阮元刻:《十三经注疏》,北京:中华书局,1980年,第684页。
② 同上书,第699页。
③ 同上书,第699页。
④ 同上书,第49页。
⑤ 同上书,第731页。
⑥ [唐]徐坚编:《初学记》,北京:中华书局,2004年,第367页。
⑦ [法]马奎斯·德·孔多塞著,吴玉军译:《人类精神发展史概要》,江怡:《理性与启蒙:后现代经典文选》,北京:东方出版社,2004年,第13页。

知觉反过来又会影响感觉。因此,乐要合于礼。

 天子省风以作乐。①(《左传·昭公二十一年》)

作乐为什么要省风呢?就是要听取社会各阶层的意见,用礼乐对强势群体进行制衡。

三、礼乐融合阶段

礼与乐相互配合,相互渗透,二者不能偏废。

 玩其所乐,民之治也。②(《礼记·礼器》)
 子曰:"达于礼而不达于乐,谓之素。达于乐而不达于礼,谓之偏。夫夔达于乐而不达于礼,是以传于此名也。"③(《礼记·仲尼燕居》)
 礼乐交错于中,发形于外,是故其成也怿,恭敬而温文。④(《礼记·文王世子》)
 知乐则几于礼矣。礼乐皆得,谓之有德。⑤(《礼记·乐记》)
 乐胜则流,礼胜则离。⑥(《礼记·乐记》)

荀子认为,一切礼的观念、制度和行为,都可以落实到乐的层面。掌握了乐,就掌握了和的根本。他称之为"审一以定和":

① [清]阮元刻:《十三经注疏》,北京:中华书局,1980年,第867页。
② 同上书,第430页。
③ 同上书,第855页。
④ 同上书,第397页。
⑤ 同上书,第665页。
⑥ 同上书,第667页。

故乐在宗庙之中,君臣上下同听之,则莫不和敬;闺门之内,父子兄弟同听之,则莫不和亲;乡里族长之中,长少同听之,则莫不和顺。故乐者,审一以定和者也,比物以饰节者也,合奏以成文者也,足以率一道,足以治万变。①(《荀子·乐论》)

本章小结

在中国早期音乐美学理论中,情是诗的基础,诗是礼乐的基础。在虞、夏时期的礼乐中,就有诗。孔子所编《诗经》305 首,是周礼乐的基础,原来都是可以合乐、合歌、合舞的。在礼崩乐坏过程中,诗与乐分离。汉代学者对复兴诗乐作出了一定的贡献,同时也给诗乐的传播造成了困难。乐起源于人们对天神的敬畏、崇拜与感恩。乐是人内在的自觉要求,具有流动性。乐能校正人们的情感和认识,加强族群的认同感和凝聚力。礼起源于人们对地祇的敬畏、崇拜与感恩。礼是君子必备的外来行为规范,具有相对稳定性。礼能区分社会各阶层,确定社会等级,指导社会资源按等级分配,避免产生争执,节制人的欲望,节制强势群体的利益,保障弱势群体的利益,实现社会的和谐治理。礼与乐的关系有三个层面:以礼合乐,以乐合礼,礼乐结合。礼乐之道,是最基本的社会价值体系和社会制度,是中国社会长期稳定的基础。

① [清]王先谦撰,沈啸寰等点校:《荀子集解》,北京:中华书局,1988 年,第 379 页。

第五章　乐由中出

在《礼记·乐记》中,"乐由中出"一句与中国早期"中"的思想密切相关。"中"并非表空间位置,而是有中正、中节、中和等含义。"中正"是指要保证社会的公平正义,"中节"是指统治者要节制自己的贪欲,"中和"是指要注意调节社会心理。孔子以来的儒家接受了这些思想,并在此基础上,建立了以中声、五声为代表的礼乐理论。

乐由中出,礼自外作。①（《礼记·乐记》）

郑玄注:"乐由中出,和在心也。"孔颖达疏:"乐由中出者,谓乐从心起也。"郑玄说明了乐与中、乐与和的关系,颇得乐学要领。孔颖达将"中"解释为"心",就不是特别妥当。然而,郑注与孔疏之间的这个小差别,并没有引起研究者的充分注意。

律者,中也。黄钟调起,五音以正,法律驭民,八刑克平,以律为名,取中正也。②（《文心雕龙·书记》）

"乐由中出"是一个非常重要的音乐美学范畴,是儒家礼乐理论的核心部分。

第一节　中

欣喜欢爱,乐之官也;中正无邪,礼之质也。（《礼记·乐记》）
齐庄中正。足以有敬也。（《礼记·中庸》）
言必先信。行必中正。（《礼记·儒行》）

一、中的溯源

尧要求舜实行中治。

咨,尔舜,天之历数在尔躬,允执其中,四海困穷,天禄永终。③（《论

① ［清］阮元刻:《十三经注疏》,北京:中华书局,1980 年,第 667—668 页。
② ［梁］刘勰著,詹锳笺证:《文心雕龙义证》,上海:上海古籍出版社,1989 年,第 951 页。
③ ［清］阮元刻:《十三经注疏》,北京:中华书局,1980 年,第 168 页。

语·尧曰》)

舜要求皋陶也实行中治。

> 期于予治,刑期于无刑,民协于中,时乃功,懋哉。① (《尚书·大禹谟》)

帝喾也实行中治。

> 执中而获天下,日月所照,风雨所至,莫不从顺。② (《史记·五帝本纪》)

张守节正义:"言帝喾治民,若水之溉灌,平等而执中正,徧于天下也。"
尧、舜、帝喾时代的"中"论,主要是讲公平与公正的政治制度。
夏之"中"未详。有些文献记载舜要求禹实行中道。

> 舜亦命禹(中)。③ (《论语·尧曰》)
> 人心惟危,道心惟微,惟精惟一,允执厥中者,舜之所以授禹也。④ (朱熹《中庸章句·序》)

殷这个国号,本身就是"中"的意思。

> 殷、齐,中也。⑤ (《尔雅·释言》)

① [清]阮元刻:《十三经注疏》,北京:中华书局,1980年,第55页。
② [汉]司马迁:《史记》,北京:中华书局,1959年,第14页。
③ [清]阮元刻:《十三经注疏》,北京:中华书局,1980年,第178页。
④ [宋]朱熹:《四书章句集注》,北京:中华书局,1988年,第14页。
⑤ [清]阮元刻:《十三经注疏》,北京:中华书局,1980年,第37页。

邢昺疏："孔安国以'殷'为'正'，'中'、'正'义同故也。齐，中也，谓中州为齐州，是齐得为中也。"殷商提出建中于民，在老百姓中间推行中道。

> 王懋昭大德，建中于民，以义制事，以礼制心，垂裕后昆。①（《尚书·仲虺之诰》）

孔安国注曰："欲王自勉，明大德，立大中之道于民，率义奉礼，垂优足之道示后世。"

殷商又提出设中于心，不仅要从上至下推行中的制度，还要将中作为一种价值观念，让老百姓认同。

> 汝分猷念以相从，各设中于乃心。②（《尚书·盘庚》）

孔安国注曰："群臣当分明，相与谋念，和以相从，各设中正于汝心。"

二、周对中的继承

清华简《保训》中记载了周文王对太子姬发说的一段话：

> 昔舜旧作小人，亲耕于历丘，恐求中，自稽厥志，不违于庶万姓之多欲。其有施于上下远迩，乃易位迩稽，测阴阳之物，咸顺不扰。舜既得其中，言不易实变名，身滋备备惟允，翼翼不懈，不作三降之德。帝尧嘉之，用受厥绪。③

① ［清］阮元刻：《十三经注疏》，北京：中华书局，1980年，第112页。
② 同上书，第132页。
③ 转引自李学勤：《周文王遗言》，《光明日报·国学》，2009年4月13日，第12版。

周文王仿效尧的做法,要求姬发向舜学习,谨守中道,才能维持长久统治。周将"中"作为周王朝执政的基本原则。周文王(前1152—前1056)将"中"确立为立国之本。

丕惟曰:尔克永观省,作稽中德。①(《尚书·酒诰》)

孔安国注曰:"我大惟教汝曰:汝能长观省古道,为考中正之德,则君道成矣。"

柔得尊位大中,而上下应之,曰"大有"。②(《周易·大有》)

王弼注曰:"处尊以柔,居中以大体,无二阴,以分其应,上下应之,靡所不纳,大有之义也。"

克殷之后,民人大喜,故中作,所以节喜盛。③(《白虎通德论·礼乐》)

蔡叔姬度死时,周成王命姬度之子姬胡继承父亲的诸侯位,周公旦作《蔡仲之命》:

率自中,无作聪明乱旧章。④

孔安国注曰:"汝为政当安小民之居,成小民之业,循用大中之道,无敢为小聪明作异辩,以变乱旧典文章。"周公旦所言的大中之道,就是安民守业,不要肆意折腾。临死前,周公旦作《君陈》:

① [清]阮元刻:《十三经注疏》,北京:中华书局,1980年,第208页。
② 同上书,第42页。
③ 同上书,第46页。
④ 同上书,第254页。

殷民在辟,予曰辟,尔惟勿辟。予曰宥,尔惟勿宥,惟厥中。①

孔安国注曰:"殷人有罪在刑法者,我曰刑之,汝勿刑。我曰赦宥,汝勿宥。惟其当以中正平理断之。"周公旦所说的"中",是指法律上的公平正义。

周穆王任命君牙为周大司徒,交待君牙说:

尔身克正,罔敢弗正。民心罔中,惟尔之中。②(《尚书·君牙》)

孔安国注曰:"言汝身能正,则下无敢不正。民心无中,从汝取中,必当正身示民以中正。弗正,民心罔中,惟尔之中。"周穆王所说的"中",是指统治者要以身作则,成为老百姓修身守法的表率。

三、孔子对中的提倡

冯友兰说,"中"论是孔子对于周礼所补充的具有根本性、关键性的理论。③孔子对帝喾和舜践守中道大为赞赏。

(帝喾)春夏乘龙,秋冬乘马,黄黼黻衣,执中而获天下。日月所照,风雨所至,莫不从顺。④(《大戴礼记·五帝德》)

舜其大知也与!舜好问而好察迩言,隐恶而扬善,执其两端,用其中于民,其斯以为舜乎!"⑤(《礼记·中庸》)

昔者舜左禹而右皋陶,不下席而天下治。夫政之不中,君之过也。政

① [清]阮元刻:《十三经注疏》,北京:中华书局,1980年,第274页。
② 同上书,第293页。
③ 冯友兰:《中国哲学史新编》,北京:人民出版社,1998年,第158页。
④ [汉]戴德:《大戴礼记》,四部丛刊本,第7卷。
⑤ 同上书,第16卷。

之既中,令之不行,职事者之罪也。① (《大戴礼记·主言》)

四、后代对中的发扬

汉朝谷永在建元三年(前138年)上书:

> 窃闻明王即位,正五事,建大中,以承天心,则庶征序于下,日月理于上;如人君淫溺后宫,般乐游田,五事失于躬,大中之道不立,则咎征降而六极至。②

汉人把君主克制欲望当成大中之道。
宋明理学家做了阐释。

> 不偏之谓中,不易之谓庸。中者,天下之正道;庸者,天下之定理。③ (程颐)
> 中者,不偏不倚、无过不及之名。庸,平常也。④ (朱熹)
> 惟中者,和也,中节也,天下之达道也。⑤ (周敦颐)
> 纪纲之坏,存乎风化;气节之坏,存乎培养;人心之坏,补偏救弊,存乎执中;约言之,存乎朝廷。⑥ (朱之冯)

五、中的本义

中国早期论"中",并不是指空间位置,而是有中正、中节、中和等含义。

① [汉]戴德:《大戴礼记》,四部丛刊本,第1卷。
② [汉]班固:《汉书》,北京:中华书局,1962年,第3443页。
③ [宋]朱熹:《晦庵先生朱文公文集》,四部丛刊本,第43卷。
④ 同上注。
⑤ [宋]黎靖德:《朱子语类》,文渊阁四库全书本,第62卷。
⑥ [明]朱之冯:《在疚记》,见[清]王世贞:《池北偶谈》,北京:中华书局,1982年,第217页。

立妃设如太庙然,乃中治;中治,不相陵;不相陵,斯庶嫔违;违,则事上静;静,斯洁信在中。朝大夫必慎以恭;出会谋事,必敬以慎言;长幼小大,必中度,此国家之所以崇也。①(《大戴礼记·千乘》)

忠有九知——知忠必知中,知中必知恕,知恕必知外,知外必知德,知德必知政,知政必知官,知官必知事,知事必知患,知患必知备。若动而无备,患而弗知,死亡而弗知,安与知忠信?内思毕心曰知中,中以应实曰知恕,内恕外度曰知外,外内参意曰知德,德以柔政曰知政,正义辨方曰知官,官治物则曰知事,事戒不虞曰知备,毋患曰乐,乐义曰终。②(《大戴礼记·小辨》)

临事接民,而以义变应,宽裕而多容,恭敬以先之,政之始也。然后中和察断以辅之,政之隆也。然后进退诛赏之,政之终也。③(《荀子·致士》)

中正是指要保证社会的公平正义,中节是指统治者要节制自己的贪欲,中和是指要注意调节社会心理。

第二节　中和

一、早期的乐教

古人很早就认识到,要行中政和中道,不能单靠外在律令,应该将"中"转化为个体的内存诉求和行为习惯,要通过礼乐制度培养认同,最终培养礼乐人。

以乐德教国子,中、和、祗、庸、孝、友。④(《周礼·春官宗伯》)

① [汉]戴德:《大戴礼记》,四部丛刊本,第9卷。
② 同上注。
③ [战国]荀况著,[唐]杨倞注:《荀子》,四部丛刊本,第9卷。
④ [清]阮元刻:《十三经注疏》,北京:中华书局,1980年,第337页。

> 至乐无声,而天下民和。① (《周礼·春官宗伯》)
> 正德、利用、厚生,惟和。② (《尚书·大禹谟》)

孔安国注曰:"正德以率下,利用以阜财,厚生以养民,三者和,所谓善政。"这些说法作为儒家礼乐思想的根据。

二、儒家的中和之道

孔子将礼乐的传统一直追溯到尧、舜、禹等先王。孔子说尧命"龙夔教舞"。又说舜时"夔作乐,以歌籥舞,和以钟鼓"。③ 孔子又说禹发明了声律:"声为律,身为度,称以上士。"④

> 故乐者,天下之大齐也,中和之纪也,人情之所必不免也。⑤ (《荀子·乐论》)
> 故乐在宗庙之中,君臣上下同听之,则莫不和敬;闺门之内,父子兄弟同听之,则莫不和亲;乡里族长之中,长少同听之,则莫不和顺。故乐者,审一以定和者也,比物以饰节者也,合奏以成文者也,足以率一道,足以治万变。⑥ (《荀子·乐论》)
> 礼之敬文也,乐之中和也。⑦ (《荀子·劝学》)
> 喜怒哀乐之未发,谓之中;发而皆中节,谓之和。中也者,天下之大本也;和也者,天下之达道也。致中和,天地位焉,万物育焉。⑧ (《中庸》)

① [魏]王肃:《孔子家语》,四部丛刊影印江南图书馆藏明翻宋本,第1卷。
② [清]阮元刻:《十三经注疏》,北京:中华书局,1980年,第53页。
③ [汉]戴德:《大戴礼记》,四部丛刊本,第7卷。孔子的这些思想当来自《尚书·尧典》:"夔!命汝典乐,教胄子,直而温,宽而栗,刚而无虐,简而无傲。"
④ [汉]戴德:《大戴礼记》,四部丛刊本,第7卷。
⑤ [战国]荀况著,[唐]杨倞注:《荀子》,四部丛刊本,第14卷。
⑥ 同上书,第9卷。
⑦ 同上书,第1卷。
⑧ [清]阮元刻:《十三经注疏》,北京:中华书局,1980年,第879页。

杨倞注:"中和,谓使人得中和悦也。"

汉代以后,儒家制乐治心学说日益完善。

 夫上古明王举乐者,非以娱心自乐,快意恣欲,将欲为治也。正教者皆始于音,音正而行正。故音乐者,所以动荡血脉,通流精神而和正心也。① (司马迁《史记·乐书》)

 凡作乐者,所以节乐。君子以谦退为礼,以损减为乐,乐其如此也。以为州异国殊,情习不同,故博采风俗,协比声律,以补短移化,助流政教。天子躬于明堂临观,使万民咸荡涤邪秽,斟酌饱满,以饰厥性。② (司马迁《史记·乐书》)

 功成作乐,治定制礼,所以禁奢侈,涤邪志,通中和也。③(《五经通义》)

 立政鼓众,动化天下,莫尚于中和。中和之发,在于哲民情。④(扬雄《法言》)

 所以作乐者,谐八音,荡涤人之邪意,全其正性,移风易俗也。⑤(班固《汉书·律历志》)

 使人心和而不乱者,雅乐之情也。故为诗颂以宣其志,钟鼓以节其耳,羽旄以制其目。听之者不倾,视之者不邪。耳目不倾不邪,则邪音不入。邪音不入,则性情内和。生情内和,然后乃为乐也。⑥(刘昼《辩乐》)

 今怨思之声,施于管弦,听其音者,不淫则悲;淫则乱男女之辨,悲则感怨思之声,岂所谓乐哉?故奸声感人,而逆气应之,逆气成象,而淫乐兴焉;正声感人,而顺气应之,顺气成象,而和乐兴焉。⑦(刘昼《辩乐》)

 乐不和顺,则气有蓄滞;气有蓄滞,则有悖逆诈伪之心,淫泆妄作之事。

① [汉]司马迁:《史记》,北京:中华书局,1959年,第1236页。
② 同上书,第1176—1176页。
③ [唐]徐坚编:《初学记》,北京:中华书局,2004年,第367页。
④ [汉]扬雄:《扬子法言》,四部丛刊本,第13卷。
⑤ [汉]班固:《汉书》,北京:中华书局,1962年,第957页。
⑥ [北齐]刘昼著,傅亚庶校释:《刘子校释》,北京:中华书局,1998年,第63页。
⑦ 同上注。

是以奸声乱色,不留聪明;淫乐慝礼,不接心术。①(刘昼《辩乐》)

礼乐须是中和温厚底人,便行得。若不仁之人,与礼乐自不相关了。②(朱熹)

第三节 中声

古人很早就发现了音乐通过作用于人的听觉而强烈地影响人的情绪和感情的力量。周代有严重的迷信思想,认为音乐具有魔术的性质,可以在日食、求雨等活动中祓除不祥,献媚于上天鬼神,以去灾求福。③ 但由于人的认识水平的低下和受传统宗教迷信思想的约束,致使他们认为这还是音乐的魔术能力。④ 古希腊原始时代也曾经用声音的魔术作为巫术而用于医疗。⑤ 儒家试图对音乐的神秘功能进行解释,他们将中德、中治和中声联系起来。

一、中声、和声、适音

雅乐是否"和",要看它是否"中",是否与当时的社会生产力与生产关系相适应。君王制定的雅乐要符合"中"的标准,即为和声、中声、适音。

何谓适?衷,音之适也。何谓衷?大不出钧,重不过石,小大轻重之衷

① [北齐]刘昼著,傅亚庶校释:《刘子校释》,北京:中华书局,1998年,第63页。
② [宋]朱熹:《晦庵先生朱文公文集》,四部丛刊本,第25卷。
③ 李纯一:《略论春秋时代的音乐思想》,人民音乐出版社编辑部:《音乐美学问题讨论集》,北京:人民音乐出版社,1987年,第412—415页。
④ 同上注。
⑤ 何乾三、叶琼芳等译:《音乐美学——外国音乐辞书中的九个条目》,北京:中国文联出版公司,1984年,第4页。

也。黄钟之宫,音之本也,清浊之衷也。衷也者,适也。以适听适则和矣。乐无太,平和者是也。①(《吕氏春秋·仲夏纪·适音》)

和音、适音,不仅指音律的和谐,还指整个社会和谐稳定。
周景王二十三年(前522),打算铸造无射,想听伶州鸠的意见。伶州鸠说:

夫政象乐,乐从和,和从平。……声应相保曰和,细大不逾曰平。②(《国语·周语》)

伶州鸠的话,是从音乐与政治的关系这个角度来谈的。

夫有和平之声,则有蕃殖之财。于是乎道之以中德,咏之以中音,德音不愆,以合神人,神是以宁,民是以听。③(《国语·周语》)

韦昭注曰:"中德,中庸之德也。中音,中和之音也。"这个平是什么意思呢?

诗也,文王受命矣。《颂》,平德也,多言后。其乐安而迟,其歌伸而惕,其思深而远,至矣。《大雅》,盛德也,多言。④(《孔子诗论》第2简)

译者以为此处的"平德"是平成天下之德。我们认为,作平和中正之德理解更为恰当。

二、音乐与社会

儒家的这个音乐理论体系,可参照西方的音乐理论进行理解。

① [战国]吕不韦著,陈奇猷校释:《吕氏春秋新校释》,上海:上海古籍出版社,2002年,第273页。
② 上海师范大学古籍整理组校点:《国语》,上海:上海古籍出版社,1978年,第128页。
③ 同上书,第130页。
④ 马承源主编:《上海博物馆藏战国楚竹书(一)》,上海:上海古籍出版社,2001年,第123页。

造物主使音乐与我们相关,可以让我们的品质高贵或者堕落。①([罗马]波爱修)

上帝使罪人成为丑的,但并不是丑的行动使人变成丑的,而是他自己的愿望使他变成丑的。他丧失了他曾经具有的、与上帝的法规一致的整体。在这个整体中,他具有自己的地位,因为他不愿意去执行这种法规,所以他受到这种法规的管制。合乎法规的行动是正义的行动,而正义的行动基本上是不丑的。②(《论音乐》)

奥古斯丁对待音乐有三种态度:称赞音乐原则为体现宇宙次序的原则;把音乐作为世俗的事物,采取禁欲主义的嫌恶态度;承认欢乐的以及教友的歌曲各自表达难以形容的狂喜并增进教友的兄弟友谊。③儒家试图将音乐也纳入到"中"的体系,凡符合"中"的音乐都是"和"的,与第一种态度相似。

第四节　五声

一、曾参的五声理论

孔子的学生曾参以中和理论为基础构建五声理论。宋人讲道统,都要从子思、孟子上追到曾参。曾子名参,字子舆,比孔子小 46 岁,是孔子弟子中较年轻

① Boethius, Anicio Manlio Torquato Severino. De institution music The fundamentals of music, NEW Have. Yale university press. 1989. 转引自[美]恩里科·福比尼著,修子建译:《西方音乐美学史》,长沙:湖南文艺出版社,2005 年,第 55 页。
② [古罗马]奥古斯汀著,王连瀛译:《论音乐》,马奇主编:《西方美学史资料选编》,上海:上海人民出版社,1987 年,第 212 页。
③ [加]斯巴肖特著,叶琼芳译:《音乐美学——英国 1980 年〈新格罗夫音乐与音乐家大辞典〉》,何乾三、叶琼芳等译:《音乐美学——外国音乐辞书中的九个条目》,北京:中国文联出版公司,1984 年,第 47 页。

的,也是最认真接受孔子传授学问的弟子之一。曾参说:

> 立五礼以为民望,制五衰以别亲疏,和五声以导民气,合五味之调以察民情;正五色之位,成五谷之名,序五牲之先后贵贱。①(《大戴礼记·曾子天圆》)

曾参修正了医和的"六气"降生五味、五色、五声以及"淫生六疾"之说,将阴阳二气、五行说、五声说联系起来。②

二、五声音义

关于五声名称的阐释,《尔雅·释乐》《汉书·律历志》《晋书·乐志》各有不同。

> 宫谓之重,商谓之敏,角谓之经,徵谓之迭,羽谓之柳。③(《尔雅·释乐》)

> 商之为言章也,物成孰可章度也。角,触也,物触地而出,戴芒角也。宫,中也,居中央,畅四方,唱始施生,为四声纲也。徵,祉也,物盛大而繁祉也。羽,宇也,物聚藏宇覆之也。夫声者,中于宫,触于角,祉于徵,章于商,宇于羽,故四声为宫纪也。④(《汉书·律历志》)

> 五声,宫为君,宫之为言中也。中和之道,无往而不理焉。商为臣,商之为言强也,谓金性之坚强也。角为民,角之为言触也,谓象诸阳气,触物而生也。徵为事,徵之为言止也,言物盛则止也。羽为物,羽之为言舒也,

① [汉]戴德:《大戴礼记》,四部丛刊本,第5卷。
② 杨宽:《战国史》,上海:上海人民出版社,2003年,第517页。
③ [晋]郭璞注:《尔雅》,四部丛刊本,第7卷。对于这一解释,郭璞都不知其义:"皆五音之列名,其义未详。"
④ [汉]班固:《汉书》,北京:中华书局,1962年,第958页。

言阳气将复,万物孳育而舒生也。①(《晋书·乐志》)

以上三家的训诂列诸下表:

表1 五声音义

五声	尔雅·释乐	汉书·律历志	晋书·乐志
宫	宫谓之重	中也,居中央,畅四方,倡始施生,为四声纲也。	中也,中和之道,无往而不理焉。
商	商谓之敏	章也,物成熟可章度也。	强也,谓金性之坚强也。
角	角谓之经	触也,物触地而出,戴芒角也。	触也,谓象诸阳气,触物而生也。
徵	徵谓之迭	祉也,物盛大而繁祉也。	止也,言物盛则止也。
羽	羽谓之柳	宇也,物聚藏,宇覆之也。	舒也,言阳气将复,万物孳育而舒生也。

三、五声与五脏、五行

司马迁说:

故乐音者,君子之所养义也。夫古者,天子诸侯听钟磬未尝离于庭,卿大夫听琴瑟之音未尝离于前,所以养行义而防淫佚也。夫淫佚生于无礼,故圣王使人耳闻雅颂之音,目视威仪之礼,足行恭敬之容,口言仁义之道。故君子终日言而邪辟无由入也。②(《史记·乐书》)

《史记·乐书》《钟律书》《晋书·乐志》构建了五声与五脏、五行的对应系统。

① [唐]房玄龄:《晋书》,北京:中华书局,1974年,第677页。
② [汉]司马迁:《史记》,北京:中华书局,1959年,第1237页。

故宫动脾而和正圣,商动肺而和正义,角动肝而和正仁,徵动心而和正礼,羽动肾而和正智。故乐所以内辅正心而外异贵贱也;上以事宗庙,下以变化黎庶也。……故闻宫音,使人温舒而广大;闻商音,使人方正而好义;闻角音,使人恻隐而爱人;闻徵音,使人乐善而好施;闻羽音,使人整齐而好礼。夫礼由外入,乐自内出。故君子不可须臾离礼,须臾离礼则暴慢之行穷外;不可须臾离乐,须臾离乐则奸邪之行穷内。①(《史记·乐书》)

故闻其宫声使其温润而广大,闻其商声使人方正而好义,闻其角声使人整齐而好礼,闻其徵声使人恻隐而博爱,闻其羽声使人善养而好施。②(《钟律书》)

是以闻其宫声,使人温良而宽大;闻其商声,使人方廉而好义;闻其角声,使人恻隐而仁爱;闻其徵声,使人乐养而好施;闻其羽声,使人恭俭而好礼。③(《晋书·乐志》)

我们将以上三家所论五声与五脏及人性的对应关系列诸下表。

表 2 五声与五德的对应关系

五声	五脏	史记·乐书	钟律书	晋书·乐志
宫	脾	温舒而广大	温润而广大	温良而宽大
商	肺	方正而好义	方正而好义	方廉而好义
角	肝	恻隐而爱人	整齐而好礼	恻隐而仁爱
徵	心	乐善而好施	恻隐而博爱	乐养而好施
羽	肾	整齐而好礼	善养而好施	恭俭而好礼

刘歆进一步将儒家五声学纳入儒家阴阳五行学说体系。刘歆说:"夫音乐至重,所感者大。故曰知礼乐之情者能作,识礼乐之文者能述。"我们根据应劭

① [汉]司马迁:《史记》,北京:中华书局,1959年,第1237页。邯郸绰《五经析疑》曰:闻商声无不断割而亡事也。《五经通义》曰:闻宫声无不温雅而和之。
② [汉]应劭撰,王利器校注:《风俗通义校注》,北京:中华书局,1981年,第278页。
③ [唐]房玄龄:《晋书》,北京:中华书局,1974年,第677页。

《风俗通义·声音》引刘歆《钟律书》,① 将之列表如下:

表3　刘歆五声对应表

五声	五行	五常	五事	礼
宫	土	信	思	君
商	金	义	言	臣
角	木	仁	貌	民
徵	火	礼	视	事
羽	水	智	听	物

四、五声与八音

五声与八音相协调,构成了雅乐的配器、填词、谱曲的原则。

> 是以金尚羽,石尚角,瓦丝尚宫,匏竹尚议,革木一声。……金石以动之,丝竹以行之,诗以道之,歌以咏之,匏以宣之,瓦以赞之,革木以节之,物得其常曰乐极,极之所集曰声,声应相保曰和,细大不逾曰平。如是,而铸之金,磨之石,系之丝木,越之匏竹,节之鼓而行之,以遂八风。于是乎气无滞阴,亦无散阳,阴阳序次,风雨时至,嘉生繁祉,人民和利,物备而乐成,上下不罢,故曰乐正。"②（《国语·周语》）

> 八音资始君五声。③（沈约《宫引》）

> 总众音而言之,金欲应石,石欲应丝,丝欲应竹,竹欲应匏,匏欲应土,而四金之音又欲应黄钟,不知其果应否。乐曲知以七律为一调,而未知度曲之义;知以一律配一字,而未知永言之旨。黄钟奏而声或林钟,林钟奏而声或太簇。七音之协四声,各有自然之理。今以平、入配重浊,以上、去配

① ［汉］应劭撰,王利器校注:《风俗通义校注》,北京:中华书局,1981年,第275—280页。
② 上海师范大学古籍整理组校点:《国语》,上海:上海古籍出版社,1978年,第127页。
③ ［宋］郭茂倩:《乐府诗集》,四部丛刊本,第26卷。

轻清,奏之多不谐协。①（姜夔《大乐议》）

五、五声与伦常

五声对应着尊卑,体现了严格的政治伦理关系。

 夫五音:宫为君,商为臣,角为民,征为事,羽为物。不相凌谓之正,迭相凌谓之慢,百王所不易也。声重浊者为尊,轻清者为卑,卑者不可加于尊,古今之所同也。故列声之尊卑者,事与物不与焉。何则？事为君治,物为君用,不能尊于君故也。惟君、臣、民三者则自有上下之分,不得相越。故四清声之设,正谓臣民相避以为尊卑也。②（《宋史·乐志》）

 宫为夫,徵为妇,商虽父宫,实徵之子,常以妇助夫、子助母,而后声成文。徵盛则宫唱而有和,商盛则徵有子而生生不穷,休祥不召而自至,灾害不被而自消。圣主方将讲礼郊见,愿诏求知音之士,考正太常之器,取所用乐曲,条理五音,隐括四声,而使协和。③（姜夔《大乐议》）

由于五声与人类社会生活的各个方面形成了对应的关系。五声和谐表示社会守中,五声混乱则表示社会混乱。

 宫乱则荒,其君骄。商乱则陂,其官坏。角乱则忧,其民怨。徵乱则哀,其事勤。羽乱则危,其财匮。五者皆乱,迭相陵,谓之慢。如此,则国之灭亡无日矣。④（《礼记·乐记》）

 五音乱则无法。⑤（《说苑·修文》）

① ［元］脱脱:《宋史》,北京:中华书局,1977年,第3050页。
② 同上书,第2950页。
③ 同上书,第3051页。
④ ［清］阮元刻:《十三经注疏》,北京:中华书局,1980年,第664页。
⑤ ［汉］刘向:《说苑》,四部丛刊本,第9卷。

宋代理学家把《广陵散》中宫商相乱看作是嵇康不满司马氏篡魏的表现。

本章小结

"乐由中出"是中国早期最重要的音乐美学范畴之一。"中"有中正、中节、中和等含义,要求在各个层次、各个方面的活动都要把握一定的度,以维系整个社会的和谐与稳定。"中正"是指要保证社会的公平正义,"中节"是指统治者要节制自己的贪欲,"中和"是指要注意调节社会心理。孔子以来的儒家接受了这些思想,并在此基础上,建立了礼乐理论,创建了礼乐制度,培养了礼乐人。

儒家将带有浓厚原始宗教色彩的"中"赋予其更多的理性内容,引申到国家的治理就是在各个层次、各个方面的活动都要把握一定的度,以维系整个社会的和谐与平衡。儒家认为,社会风俗千差万别,个人情绪千变万化,要力图实现外在律令的"中"与内在诉求的"和"融和统一。儒家在此基础上,建立了五声理论体系。该体系体现了相对的尊卑伦理关系,对应着不同的人品和熏陶机制,成为阴阳五行学说体系中的一部分,甚至衍生了雅乐的配器原则。

第六章　移风易俗　莫善于乐

"移风易俗，莫善于乐"，是讲通过音乐以建立和维护整个社会统一的、宜人的法定秩序。与礼制、行政和法律比较起来，音乐更能贴近人的情感、思想，更能改善人的品性，引导社会各阶层产生正确的认识和行为，从而实现天下的大治。这对治理现代国家仍有一定的借鉴意义。

第六章 移风易俗 莫善于乐

音乐可以用来改善一个地方的风俗。

> 乐者,所以移风易俗也。① (《史记·太史公自序》)
> 散乐移风,国富民康。② (曹植《七启》)

《孝经》中说,音乐是改善一个地方的风俗最好的手段。

> 移风易俗,莫善于乐。③ (《孝经·广要道》)
> 故乐行而志清,礼修而行成,耳目聪明,血气和平,移风易俗,天下皆宁,美善相乐。④ (《荀子·乐论》)

"移风易俗,莫善于乐",要解决的问题是怎样实现社会的有效治理。

> 乐之所贵者移风易俗,非谓钟鼓而已。⑤ (马融《论语·阳货》"乐云乐云,钟鼓云乎哉!"注)
> 礼乐者,儒之末也。所以贵儒者,以其移风易俗,不唯揖让与盘旋也。⑥ (《抱朴子·塞难》)

礼乐只是儒学的末端,儒家之所以被历代统治者重视,主要是由于他能改善人民的风俗,有益于社会治理。那么,音乐为什么能改善风俗呢? 音乐为什么是改善风俗最好的方法呢?

① [汉]司马迁:《史记》,北京:中华书局,1959年,第3305页。
② [梁]萧统:《文选》,上海:上海古籍出版社,1986年,第1588页。
③ [清]阮元刻:《十三经注疏》,北京:中华书局,1980年,第43页。
④ [清]王先谦撰,沈啸寰等点校:《荀子集解》,北京:中华书局,1988年,第461页。
⑤ [清]阮元刻:《十三经注疏》,北京:中华书局,1980年,第156页。
⑥ [晋]葛洪著,王明校释:《抱朴子内篇校释》,北京:中华书局,1985年,第138页。

第一节　乐本情性

风俗是指一个群体的行为习惯,而群体是由个体构成的。要改善一个群体的行为习惯,首先得改善个体的行为习惯。而个体的行为习惯又受其情感思想的支配。

> 故自三代以后者,天下未尝得安其情性,而乐其习俗,保其修命,天而不夭于人虐也。①(《淮南子·览冥训》)
>
> 原天命,治心术,理好憎,适情性,则治道通矣。原天命则不惑祸福,治心术则不妄喜怒,理好憎则不贪无用,适情性则欲不过节。不惑祸福则动静循理,不妄喜怒则赏罚不阿,不贪无用则不以欲用害性,欲不过节则养性知足。凡此四者,弗求于外,弗假于人,反己而得矣。②(《淮南子·诠言训》)

因此,音乐首先要对个体的情感、思想发生作用。

一、制乐要从情性出发

儒家早期经学文献,包括新出土的战国时期的文献如《五行》、《孔子诗论》、《民之父母》等,都强调心性与礼乐密不可分,③我们将出土文献与纸面文献结合起来探讨,不妨称之为"乐本情性"说。

① 何宁:《淮南子集释》,北京:中华书局,1998年,第204页。
② 同上书,第466页。
③ 王博:《〈诗〉学与心性学的开展》,《中国社会科学》,2013年第2期。

> 夫乐本情性,浃肌肤而臧骨髓,虽经乎千载,其遗风余烈尚犹不绝。①(《汉书·礼乐志》)
>
> 是故先王本之情性,稽之度数,制之礼义,合生气之和,道五常之行。②(《礼记·乐记》)
>
> 乐之有情,譬之若肌肤形体之有情性也,有情性则必有性养矣。③(《吕氏春秋·仲夏纪·侈乐》)

这三段话是讲制乐要从人的情性出发,要能有效引导人的情性朝善的方面转化。

二、情性本恶

人的情性是有好有坏,有善有恶。在荀子看来,情性是恶的,礼乐是善的。

> 若夫目好色,耳好听,口好味,心好利,骨体肤理好愉佚,是皆生于人之情性者也。④(《荀子·性恶》)
>
> 夫好利而欲得者,此人之情性也。⑤(《荀子·性恶》)

礼乐与情性,本是水火不容。

> 古者圣王以人性恶,以为偏险而不正,悖乱而不治,是以为之起礼义,制法度,以矫饰人之情性而正之,以扰化人之情性而导之也,始皆出于治,

① [汉]班固:《汉书》,北京:中华书局,1962年,第1042页。
② [清]阮元刻:《十三经注疏》,北京:中华书局,1980年,第679页。
③ [战国]吕不韦著,陈奇猷校释:《吕氏春秋新校释》,上海:上海古籍出版社,2002年,第266页。
④ [清]王先谦撰,沈啸寰等点校:《荀子集解》,北京:中华书局,1988年,第544页。
⑤ 同上书,第544页。

合于道者也。①(《荀子·性恶》)

故顺情性则不辞让矣,辞让则悖于情性矣。②(《荀子·性恶》)

以秦人从情性,安恣睢,慢于礼义故也。③(《荀子·性恶》)

故圣人一之于礼义,则两得之矣;一之于情性,则两失之矣。④(《史记·礼书》)

荀子反对放任情性。

纵情性,安恣睢,禽兽行,不足以合文通治;然而其持之有故,其言之成理,足以欺惑愚众;是它嚣、魏牟也。⑤(《荀子·非十二子》)

忍情性,綦谿利跂,苟以分异人为高,不足以合大众,明大分,然而其持之有故,其言之成理,足以欺惑愚众:是陈仲、史䲡也。⑥(《荀子·非十二子》)

纵情性而不足问学,则为小人矣。⑦(《荀子·儒效》)

三、化性起伪

荀子主张用礼乐来改造情性,使情性实现由恶向善的转化,最终让情性接近于礼乐,接近于道,这个过程叫作伪。化性起伪的核心,就是要践行礼义。

凡礼义者,是生于圣人之伪,非故生于人之性也。故陶人埏埴而为器,

① [清]王先谦撰,沈啸寰等点校:《荀子集解》,北京:中华书局,1988年,第540页。
② 同上书,第542页。
③ 同上书,第550页。
④ [汉]司马迁:《史记》,北京:中华书局,1959年,第1163页。
⑤ [清]王先谦撰,沈啸寰等点校:《荀子集解》,北京:中华书局,1988年,第94页。
⑥ 李涤生:《荀子集释》,台北:学生书局,1979年,第95页。
⑦ 同上书,第155页。

然则器生于陶人之伪,非故生于人之性也。①(《荀子·性恶》)

王充对"乐本情性"作出了更为合理的阐释。

情性者,人治之本,礼乐所由生也。故原情性之极,礼为之防,乐为之节。性有卑谦辞让,故制礼以适其宜;情有好恶喜怒哀乐,故作乐以通其敬。礼所以制,乐所为作者,情与性也。②(《论衡·本性》)

圣人之所以制作礼乐,是要疏导人的情性。让情性中善的一面得到发扬,恶的一面得到扼制。

乐者动天地,感鬼神,正情性,立人伦,其义大矣。③(《南齐书·崔祖思传》)

第二节　移风易俗

个体的思想、情感、行为、习惯带有偶然性、不确定性。仅仅着眼于个体的情性,还难以实现对社会的有效治理。集体生活经验认为光靠化性起伪还不够,还得要移风易俗。

一、风的形成

风的产生,主要受到人文环境与地理环境的影响。

① 李涤生:《荀子集释》,台北:学生书局,1979年,第544页。
② [汉]王充:《论衡》,上海:上海人民出版社,1974年,第132页。
③ [梁]萧子显:《南齐书》,北京:中华书局,1972年,第519页。

其一,人文环境方面,首先是管理阶层的喜好与倡导,形成由上至下的风。

 一国之事,系一人之本,谓之风。①(《诗大序》)

早期的管理阶层所拥有的财富与知识大大超过被管理阶层,对被管理阶层有绝对的影响力,形成了所谓"有权迫使人们服从的正式制度和规则",②并依靠这些规则进行社会治理。管理阶层保持好的风气,可对被管理阶层产生教化作用。

 是以上之化下,亦为之风焉。③(《刘子·风俗》)
 风,化也。④(孔安国注《左传·昭公二十一年》)
 王者未作乐之时,因先王之乐以教化百姓,说乐其俗。⑤(《汉书·礼乐志》)

汉文帝和汉景帝恭俭遵业,上行下效,民风逐渐醇厚,五、六十年间,汉帝国的社会治理取得了卓著的成效。

 汉兴,扫除烦苛,与民休息。至于孝文,加之以恭俭,孝景遵业,五六十载之间,至于移风易俗,黎民醇厚。⑥(《汉书·景帝纪》)

其次,被管理阶层财富不断累积,特别是知识水平逐步提高,能对管理阶层的不正常、不正确的行为提出批评意见,形成由下至上的风。

① [清]阮元刻:《十三经注疏》,北京:中华书局,1980年,第18页。
② Commission on Global Governance, *Our Global Neighbourhood*: *The Report of Commission on Global Governance*, oxford: Oxford University Press, 1995. P. 2.
③ [北齐]刘昼著,傅亚庶校释:《刘子校释》,北京:中华书局,1998年,第443页。
④ [清]阮元刻:《十三经注疏》,北京:中华书局,1980年,第867页。
⑤ [汉]班固:《汉书》,北京:中华书局,1962年,第1038页。
⑥ 同上书,第153页。

> 上以风化下,下以风刺上,主文而谲谏,言之者无罪,闻之者足以戒,故曰风。①(《毛诗序》)

这是一个漫长的社会发展过程。风不再只有从上至下的教化功能,而且还具备从下至上的讽谏功能,在管理阶层与被管理阶层之间发挥沟通作用,不断校正整个社会的思想、情感和行为。

> 气候与土壤的物理及化学作用倒会对人类的生活直接发生影响;但是,它们的作用却次于生物的与心理的原因。自然界也可以以刺激的形式对人类起作用,人类则以适应的现象来回答。这方面除了真正的生理现象以外,也可以把心理现象包括进去,在心理现象中精神的行为是被动的,并没有引起意志行为。特别是在人类绵长的古代时期,文化还不怎么发展,人类还没有自卫的手段和工具,只是像动物一样赤身裸体而且粗野地面对自然,他不得不用自己身体的适应来回答外界的作用。但是除此以外,和高等动物一样,就已经加进了有意识的意志行动,他以这些行动来反映动因,而人类的文化越发展,意志行动就越占上风。②

其二,地理环境方面,新兴群体对地理环境的适用。从京畿腹地分离、迁徙出来的群体,要不断适应移居地的气候与地理环境。

> 凡民函五常之性,而其刚柔缓急,音声不同,系水土之风气,故谓之风。③(《汉书·地理志》)
> 土地水泉,气有缓急,声有高下,谓之风焉。④(《刘子·风俗》)

① [清]阮元刻:《十三经注疏》,北京:中华书局,1980年,第16页。
② [德]阿尔夫雷德·赫特纳著,王兰生译,张翼翼校:《地理学——它的历史、性质和方法》,北京:商务印书馆,1983年,第293页。
③ [汉]班固:《汉书》,北京:中华书局,1962年,第1640页。
④ [北齐]刘昼著,傅亚庶校释:《刘子校释》,北京:中华书局,1998年,第443页。

二、俗的形成

与风相适应的社会群体共同的、持续的行为习惯,就叫作俗。

> 俗,常也。① (孔安国注《左传·昭公二十一年》)

俗受到风的直接影响。其一,俗受管理阶层好恶取舍的影响。

> 好恶取舍,动静亡常,随君上之情欲,故谓之俗。② (《汉书·地理志》)

在被管理阶层知识水平低下的情况下,管理阶层如果不对社会风气加以引导和辅正,社会风气就会劣化,社会价值体系就会混乱,社会生活就会失序。

> 各歌其所好,各咏其所为。歌之者流涕,闻之者叹息,背而去之,无不慷慨。怀永日之娱,抱长夜之叹,相聚而合之,群而习之,靡靡无已。弃父子之亲,驰君臣之制,匮室家之礼,废耕农之业,忘终身之乐,崇淫纵之俗。③ (阮籍《乐论》)

其二,俗受地理环境的影响。

> 人居此地,习以成性,谓之俗焉。④ (《刘子·风俗》)
> 民习而行,亦为之俗焉。⑤ (《刘子·风俗》)

① [清]阮元刻:《十三经注疏》,北京:中华书局,1980年,第867页。
② [汉]班固:《汉书》,北京:中华书局,1962年,第1640页。
③ 陈伯君:《阮籍集校注》,北京:中华书局,1987年,第82页。
④ [北齐]刘昼著,傅亚庶校释:《刘子校释》,北京:中华书局,1998年,第443页。
⑤ 同上注。

三、风俗与社会治理

随着组织的不断扩大,不断有下级组织被分离出来。下级组织与核心组织之间的地理环境差异被扩大,在交通欠发达的时代,中央组织与各下级组织之间无法实现信息的及时与完全沟通。这导致了在同一个中央组织的框架内,各下级组织思想、情感、行为、习惯的差异化。

> 楚、越之风好勇,其俗赴死而不顾;郑、卫之风好淫,其俗轻荡而忘归。晋有唐虞之遗风,其俗节财而俭啬;齐有景公之余化,其俗奢侈以夸竞;陈太姬无子无好巫祝,其俗事鬼神以祈福;燕丹结客纳勇士于后宫,其俗待妻妾于宾客。斯皆上之风化,人习为俗也。越之东有轸沐之国,其人父死,即负其母而弃之,曰是鬼妻不可与同居;其长子生,则解肉而食其母,谓之宜弟。楚之南有啖人之国,其亲死,析其肉而埋其骨,谓之为孝。秦之西有义渠之国,其人死,则聚柴而焚之,烟上燻天,谓之升霞。胡之北有射姑之国,其亲死,则弃尸于江中,谓之水仙。斯皆四夷之异俗,无足怪也。[1](《刘子·风俗》)

各下级组织思想、情感、行为、习惯差异化不断加剧,最终将导致组织解体。中央组织的管理阶层必须要动用有效的手段,来防止这一倾向。

> 风有薄厚,俗有淳浇。明王之化,当移风使之雅,易俗使之正。[2](《刘子·风俗》)

道家也讲要用风俗来实现社会治理。

[1] [北齐]刘昼著,傅亚庶校释:《刘子校释》,北京:中华书局,1998年,第443页。
[2] 同上注。

> 子独不知至德之世乎？昔者容成氏、大庭氏、伯皇氏、中央氏、栗陆氏、骊畜氏、轩辕氏、赫胥氏、尊卢氏、祝融氏、伏羲氏、神农氏，当是时也，民结绳而用之，甘其食，美其服，乐其俗，安其居，邻国相望，鸡狗之音相闻，民至老死而不相往来。若此之时，则至治已。①（《庄子·胠箧》）

但道家讲究的是，社会管理者不要刻意改变一个地域的风俗，与儒家的观点正好相反。

第三节 莫善于乐

中央组织管理层采取各种方法来强化、传播中央组织的核心理念，来约束下级组织的行为，防止组织的异化与裂变。

一、礼乐刑政与社会治理

社会治理的方法包括礼、乐、刑、政四个方面。

> 立常行政，能服信乎？中和慎敬，能日新乎？正衡一静，能守慎乎？废私立公，能举人乎？临政官民，能后其身乎？能服信政，此谓正纪。②（《管子·正》）

> 礼节民心，乐和民声，政以行之，刑以防之。礼、乐、政、刑四达而不誖，则王道备矣。③（《汉书·礼乐志》）

① [清]郭庆藩撰，王孝鱼点校：《庄子集释》，北京：中华书局，1961年，第357页。
② 黎翔凤撰，梁运华整理：《管子校注》，北京：中华书局，2004年，第15卷。
③ [汉]班固：《汉书》，北京：中华书局，1962年，第1027—1028页。

然而,礼、乐、刑、政究竟哪一种方法更重要呢?

有人认为,刑是最重要的社会治理方法。

> 孝公用商鞅之法,移风易俗,民以殷盛,国以富强,百姓乐用,诸侯亲服,获楚、魏之师,举地千里,至今治强。① (李斯《谏逐客书》)

然而,严刑峻法并没有使秦实现长治久安,外在的律令始终没有找到合适的办法转变成国民的自觉诉求,秦朝统治者称帝不到 15 年,就土崩瓦解。

有人认为,政是最重要的社会治理方法。

> 移者,易也。移风易俗,令往而民随者也。② (《文心雕龙·檄移》)

有人认为,礼、乐并重,都是重要的治理方法。

> 人性有男女之情,妒忌之别,为制婚姻之礼;有交接长幼之序,为制乡饮之礼;有哀死思远之情,为制丧祭之礼;有尊尊敬上之心,为制朝觐之礼。哀有哭踊之节,乐有歌舞之容,正人足以副其诚,邪人足以防其失。故婚姻之礼废,则夫妇之道苦,而淫辟之罪多;乡饮之礼废,则长幼之序乱,而争斗之狱蕃;丧祭之礼废,则骨肉之恩薄,而背死忘先者众;朝聘之礼废,则君臣之位失,而侵陵之渐起。故孔子曰:"安上治民,莫善于礼;移风易俗,莫善于乐。③ (《汉书·礼乐志》)

二、乐是最有效的社会治理手段

有人认为,礼、乐相较,乐在社会治理上更胜一筹。

① [汉]司马迁:《史记》,北京:中华书局,1959 年,第 2524 页。
② [梁]刘勰著,詹锳笺证:《文心雕龙义证》,上海:上海古籍出版社,1989 年,第 785 页。
③ [汉]班固:《汉书》,北京:中华书局,1962 年,第 1027—1028 页。

孔子曰:"移风易俗,莫善于乐。"言圣王在上,统理人伦,必移其本,而易其末,此混同天下一之厚中和,然后王教成也。①(《汉书·地理志》)

礼让人们畏惧,乐让人喜爱。

孟子曰:"仁言不如仁声之入人深也,善政不如善教之得民也。善政民畏之,善教民爱之,善政得民财,善教得民心。"②(《孟子·尽心上》)

赵岐注曰:"仁言,政教法度之言也。仁声,乐声雅颂也。仁言之政虽明,不如雅颂感人心之深也。善政,使民不违上。善教,使民尚仁义,心易得也。畏之,不逋怠,故赋役举而财聚于一家也。爱之,乐风化而上下亲,故欢心可得也。"

凡学者求其心为难,从其所为,近得之矣,不如以乐之速也。③(郭店楚简《性自命出》)

乐实现了外在律令与内在诉求的完美统一。

诗其犹平门与?戋民而(裕)之,其用心将何如?曰:邦风是也。民之有戚(慼)也,上下之不和者,其用心也将何如?……是也。有成功者何如?曰:颂是也。④(《孔子诗论》第十章)

在孔子看来,《颂》是实现管理阶层与被管理阶层融洽、统一的有效手段。

① [汉]班固:《汉书》,北京:中华书局,1962年,第1640页。
② [清]阮元刻:《十三经注疏》,北京:中华书局,1980年,第231—232页。
③ 荆门市博物馆:《郭店楚墓竹简》,北京:文物出版社,1998年,第180页。
④ 李学勤:《上海博物馆藏楚竹书〈诗论〉分章释文》,《国际简帛研究通讯》,2002年第1期。

第六章　移风易俗　莫善于乐

凡作乐者,所以节乐。君子以谦退为礼,以损减为乐,乐其如此也。以为州异国殊,情习不同,故博采风俗,协比声律,以补短移化,助流政教。①(《史记·乐书》)

音乐本是尧、舜、周公等圣人所制,圣人所用,圣人所享,因而可以教导人民,感染人民,也最容易改善一个地方的风俗。

夫乐上通神明,下和人理,隆治致化,万邦咸乂,故移风易俗,莫善于乐。②(鲍勋)

只有将光怪陆离的思想与千差万别的行为进行规范,才有可能形成较好的公共秩序。乐是一种感觉,人们通过乐体验快乐与痛苦,并在此体验过程中发现道德观念的根源,发现普遍真理的基础,以及与这些感觉相吻合的动机。③

没有单个人之间的联结,人类本性决不可能存续;而不能尊重公道和正义的法则,单个人之间的联结又决不可能发生。④(休谟)

反过来,只有将良好的社会秩序变成个体的自觉诉求,社会治理才可能真正落到实处。孔子与冉有之间有一段对话:

夫先王之制音也,奏中声以为节……故君子之音,温柔居中,以养生育之气。忧愁之感,不加于心也;暴厉之动,不在于体也。夫然者,乃所谓治

① [汉]司马迁:《史记》,北京:中华书局,1959年,第1175—1176页。
② [唐]欧阳询撰,汪绍楹校:《艺文类聚》,上海:上海古籍出版社,1982年,第1172页。
③ [法]马奎斯·德·孔多塞著,吴玉军译:《人类精神发展史概要》,江怡:《理性与启蒙:后现代经典文选》,北京:东方出版社,2004年,第19页。
④ [英]休谟著,曾晓平译:《道德原则研究》,北京:商务印书馆,2001年,第57页。

安之风也。小人之音则不然,亢丽微末,以象杀伐之气。中和之感,不载于心;温和之动,不存于体。夫然者,乃所以为乱之风也。①(《孔子家语·辩乐》)

韦伯说,儒家将粗野的民间信仰转化为祭祀仪式,要求人民遵行,但对神灵却避而不论。② 早期人类自觉的行为规范是建立在对神灵的敬畏的基础上的,儒家的贡献在于将人们对神灵敬畏转化为礼乐教化。

好的音乐当然可以改善社会风气,另一方面,坏的音乐也可能恶化社会风气,产生负面影响。

乐所以移风于善,亦所以易俗于恶。③(潘安仁《笙赋》)

变阴阳之至和,移淫风之秽俗。④(成公绥《啸赋》)

乐在社会治理中的独特作用,主要体现在三个方面。

其一,好的音乐能将人性中恶的部分净化,让善良的本性显现出来。

乐也者,圣人之所乐也,而可以善民心。其感人深,其移风易俗,故先王著其教焉。⑤(《礼记·乐记》)

天子躬于明堂临观,使万民咸荡涤邪秽,斟酌饱满,以饰厥性。⑥(《史记·乐书》)

所以作乐者,谐八音,荡涤人之邪意,全其正性,移风易俗也。⑦(《汉

① [魏]王肃:《孔子家语》,四部丛刊本,第1卷。
② [德]韦伯著,康乐、简惠美译:《中国的宗教·宗教与世界》,桂林:广西师范大学出版社,2004年,第248页。
③ [梁]萧统:《文选》,上海:上海古籍出版社,1986年,第861页。
④ 同上书,第868页。
⑤ [清]阮元刻:《十三经注疏》,北京:中华书局,1980年,第678页。
⑥ [汉]司马迁:《史记》,北京:中华书局,1959年,第1175—1176页。
⑦ [汉]班固:《汉书》,北京:中华书局,1962年,第957页。

书·律历志》)

其二,雅乐通过影响人的听觉和视觉,进而让人不自觉地接受乐中蕴含的中和的价值观。

> 使人心和而不乱者,雅乐之情也。故为诗颂以宣其志,钟鼓以节其耳,羽旄以制其目。听之者不倾,视之者不邪。耳目不倾不邪,则邪音不入。邪音不入,则性情内和。生情内和,然后乃为乐也。①(《刘子·辩乐》)
>
> 先王伤风俗之不善,故立礼教以革其弊,制礼乐以和其性,风移俗易,而天下正矣。②(《刘子·风俗》)
>
> 礼应该处理好人们的外部关系。不是用国家的权力,而是用个人的良知,即用自己管理自己的能力;相反,乐应该平衡人的内心生活,不是通过对神的敬畏,而是通过倾听乐声来得到内心的平静。所以,乐是内心平静的施予者。③(王光祈)

其三,乐所孕育的中和的价值观,转化为践行礼义变成自觉的行动。朱熹说:

> 礼乐须是中和温厚底人,便行得。若不仁之人,与礼乐自不相关了。④(《朱子语类》)

本章小结

"移风易俗,莫善于乐",是在漫长的史前文明发展过程中,中国先人总结出

① [北齐]刘昼著,傅亚庶校释:《刘子校释》,北京:中华书局,1998年,第63页。
② 同上书,第443页。
③ 王光祈:《中国音乐美学》,《音乐学丛刊》,1982年第2期。
④ [宋]黎靖德:《朱子语类》,文渊阁四库全书本,第25卷。

来的关于社会治理的宝贵经验。在语言文字尚不发达、制度规范尚不健全、社会组织尚不庞大、信息沟通尚不充分的时期,音乐在社会治理中发挥着巨大的作用,占有决定性地位。"移风易俗,莫善于乐",是讲通过音乐建立和维护整个社会统一的、宜人的法定秩序。与礼制、行政和法律比较起来,音乐更能贴近人的情感,更能改造的人思想,更能改善人的品性,引导社会各阶层产生正确的认识和行为,从而实现天下的大治。

现代国家治理远比以前复杂,社会状况也明显不同,语言文字十分发达,制度规划十分健全,社会组织日益庞大,个体意志十分突出,信息沟通准确及时,价值取向日趋多元,但"移风易俗,莫善于乐"仍有一定的理论价值和启示意义,值得今人关注和借鉴。

第七章　礼崩乐坏

　　周公制礼作乐,构建了一个集大成的制度体系和价值体系。礼乐确定了周王朝的合法性与合理性。西周王朝赖此持续强盛了近300年,此后走向衰落。到孔子生活的春秋末期,出现了"礼崩乐坏"的局面。"礼崩"主要指:周王朝受到异族的挑衅,对诸侯国失去制约,各诸侯国的二级、三级政权失控,出现严重的意识形态危机,礼乐典籍大量遗失。相对于礼崩,"乐坏"更为严重,主要包括:礼乐被遗失,礼乐被渎用,制乐停滞,音乐资源流散,礼乐被僭用,地方音乐迅猛发展等方面。尽管以孔子为代表的儒家对礼乐的振兴、传承作出了努力,但"礼崩乐坏"已是东周王朝不可逆转的趋势。

礼崩乐坏是人们对东周时期社会状况的普遍看法。

 周衰,礼废乐坏,大小相逾,管仲之家,兼备三归。循法守正者见侮于世,奢溢僭差者谓之显荣。①(《史记·礼书》)
 自周衰,礼乐坏于战国而废绝于秦。②(《新唐书·礼乐志》)

然而,礼崩究竟指什么内容？乐坏究竟指什么内容？它们是怎样崩坏的？以孔子为代表的知识界采取了哪些拯救措施？

第一节　周公与礼乐

周王朝始于约公元前11世纪,周公总结夏商时期的文明成果,制礼作乐。西周早期的礼乐体系是丰富的、包容的、开放的、集大成的制度体系和价值体系。

一、吸收前代礼乐成果

 武王克殷反商。未及下车,而封黄帝之后于蓟,封帝尧之后于祝,封帝舜之后于陈。下车而封夏后氏之后于杞,投殷之后于宋。封王子比干之墓,释箕子之囚,使之行商容而复其位。③(《礼记·乐记》)

这些圣王的后裔在宗庙祭祀中保存的前代乐舞,都成为周初制礼作乐的基

① [汉]司马迁:《史记》,北京:中华书局,1959年,第1159页。
② [宋]宋祁、欧阳修:《新唐书》,北京:中华书局,1975年,第333页。
③ [清]阮元刻:《十三经注疏》,北京:中华书局,1980年,第337—338页。

本资源。① 神农作《扶持》(或《下谋》),黄帝作《云门》、《大卷》,尧作《大章》、《咸池》,舜作《韶》,禹作《大夏》②,商作《护》。

> 以乐舞教国子,舞《云门》、《大卷》、《大咸》、《大韶》、《大夏》、《大濩》、《大武》。……乃奏黄钟,歌大吕,舞《云门》,以祀天神;乃奏大簇,歌应钟,舞《咸池》,以祭地示;乃奏姑洗,歌南吕,舞《大韶》,以祀四望;乃奏蕤宾,歌函钟,舞《大夏》,以祭山川;乃奏夷则,歌小吕,舞《大濩》,以享先妣;乃奏无射,歌夹钟,舞《大武》,以享先祖。③(《周礼·春官宗伯》)

二、吸收地方音乐

> 以为州异国殊,情习不同,故博采风俗,协比声律,以补短移化,助流政教。④(《史记·乐书》)

三、吸收俗乐

> 自雅颂声兴,则已好郑卫之音,郑卫之音所从来久矣。⑤(《史记·太史公自序》)

① 项阳认为,周代制度规范下的礼乐来源有两种形式:拿来主义与专门创制。在国之大事——大祭祀中的用乐以拿来为主,更多接衍当时部落氏族方国乐舞,亦有本氏族的创制,显现周公的礼乐观念与其博大胸怀。周代礼乐既有丰富性、多类型性,其礼乐制度体系自身更有不断完善、在发展过程中逐渐完备的过程。项阳:《〈诗经〉与两周礼乐之关系》,《中国文化》,2013年第1期。
② [唐]杜佑:《通典》,北京:中华书局,1988年,第3589页。
③ [清]阮元刻:《十三经注疏》,北京:中华书局,1980年,第337—338页。
④ [汉]司马迁:《史记》,北京:中华书局,1959年,第1175页。
⑤ 同上书,第3305页。

郑卫之音与雅颂之声同时存在,甚至互相转化。①

譬犹师旷之施瑟柱也,所推移上下者,无寸尺之度,而靡不中音,故通于礼乐之情者能作音,有本主于中,而以知榘彠之所周者也。②(《淮南子·氾论训》)

西周早期礼乐在吸收俗乐的同时,力图去除其中淫的成分,尽量使礼乐保持中和的品质。这与埃及早期的音乐状况颇为相似。③

四、吸收夷乐

周代乐官中有专门掌管夷舞的职位。④

昧,东夷之乐也。任,南门烛之乐也。纳夷蛮之乐于大庙,言广鲁于天下也。⑤(《礼记·明堂位》)

西周早期礼乐在吸收夷乐的同时,力求去除其中巫的成分,作出合理性的解释。西周早期的礼乐体系是开放的,有立就有废,有兴就有衰,有俗就有雅。⑥ 西周

① 李方元说:"除以具有宗教性质的乐舞用于古礼外,维护社会科级秩序的宾礼、嘉礼、军礼均采用源自非宗教的乡乐,这是雅乐世俗化的潜在因素。"李方元:《周代宫廷雅乐与郑声》,《音乐研究》,1991年第1期。
② 何宁:《淮南子集释》,北京:中华书局,1998年,第919—921页。
③ "希腊人是敏感的南方民族,对音乐的感官性质反应强烈。他们的心中活跃着两种灵魂,其一是向往清晰、节制和中庸,其二是导向奇想与狂热——对狄俄尼索斯的崇拜。"见[美]保罗·亨利·朗著,顾连理等译:《西方文明中的音乐》,贵阳:贵州人民出版社,2009年,第2页。
④ 江文也著,杨儒宾译:《孔子的乐论》,台北:喜马拉雅基金会,2003年,第106—107页。
⑤ [清]阮元刻:《十三经注疏》,北京:中华书局,1980年,第578页。
⑥ 项阳认为:乐本无所谓礼与俗,当乐与礼制相须且固定为用形成例程与风格,成为"为用"理念下的定势,中国的用乐传统由此形成两大主导脉络或称两大体系,即礼乐和俗乐。有了礼制用乐方显俗乐意义,没有礼也无所谓俗。礼乐代表"国家在场",俗乐对应"世俗人情"。项阳:《周公制礼作乐与礼乐、俗乐类分》,《中国音乐学》,2013年第1期。

礼乐试图将整个社会的意识形态引向清晰、节制和中庸。礼乐成了周王朝合法性与合理性的象征。西周王朝赖此持续强盛了差不多三百年。

五、周礼乐的衰落

自周厉王（？—前 828 年）、周幽王（前 795 年—前 771 年）之后，周王朝逐渐走向衰落。

> 夫周室衰而《关雎》作，幽、厉微而礼乐坏，诸侯恣行，政由强国。① （《史记·儒林传》）

到孔子生活的春秋末期，已经走过三百多年的衰落期。礼崩乐坏各有其表现。

第二节　礼崩

周王朝的礼崩，主要有以下五个方面的原因。

一、异族挑衅

周王朝衰落，周边异族对周王朝军事、政治、文化和社会生活各方面造成冲击，严重威胁周礼乐的基础。

> 周衰，诸侯背畔，管仲九合诸侯，一匡天下。孔子曰："微管仲，吾其被

① ［汉］司马迁：《史记》，北京：中华书局，1959 年，第 3115 页。

发左衽矣。"①(《论衡·感类》)

二、诸侯国叛乱与失序

周王朝对诸侯国失去制约,原本统一的社会管理体系出现混乱。

> 子曰:"天下有道,则礼乐征伐自天子出;天下无道,则礼乐征伐自诸侯出。自诸侯出,盖十世希不失矣;自大夫出,五世希不失矣;陪臣执国命,三世希不失矣。天下有道,则政不在大夫。天下有道,则庶人不议。"②(《论语·季氏》)
>
> 周衰礼坏,政出臣下,卿士大夫自相继及,非夫嗣嫡,犹等家臣。且徒步匹夫,见礼侯伯,轼闾拥篲,无绝于时。其后四方豪势之家,门客千数,卑身折节,比食同袍,虽相倾倚,亦成风俗。③(《通典·选举典》)
>
> 自周衰,官失而百职乱,战国并争,各有变易。④(《通典·职官典》)
>
> 至于周衰,诸侯失制,号令自己,其名不一。⑤(《通典·职官典》)
>
> 泊周衰,齐、晋、吴、楚迭为霸国,更相吞灭,以至七雄。⑥(《通典·兵典》)

三、周属各诸侯国的二级、三级政权也陷入失控状态

> 若大国之攻小国也,大家之乱小家也,强之劫弱,众之暴寡,诈之谋愚,贵之敖贱,此天下之害也。⑦(《墨子·兼爱下》)

① [汉]王充:《论衡》,四部丛刊本,第55卷。
② [清]阮元刻:《十三经注疏》,北京:中华书局,1980年,第147页。
③ [唐]杜佑:《通典》,北京:中华书局,1988年,第388—389页。
④ 同上书,第467页。
⑤ 同上书,第852页。
⑥ 同上书,第3787页。
⑦ [清]孙诒让撰,孙启治点校:《墨子闲诂》,北京:中华书局,2001年,第114页。

四、价值体系混乱

周王朝的社会意识形态危机,惠、忠、慈、孝等核心价值观全面崩溃。

又与为人君者之不惠也,臣者之不忠也,父者之不慈也,子者之不孝也,此又天下之害也。又与今人之贱人,执其兵刃、毒药、水、火,以交相亏贼,此又天下之害也。①(《墨子·兼爱下》)

官员、百姓、士兵都对混乱的社会秩序感到不满,原先较为统一的社会价值体系受到了世人的质疑。周王朝与各诸侯国都无法维系自身权威,各种各样的新权威不断冒出来,向旧社会秩序发起挑战,整个社会持续、全面发生动荡。礼的观念、礼的体制受到法家、道家的全面挑战。

若夫鞅、斯之伦,衰周之凶人,既闻命矣。②(班固《答宾戏》)

项岱注曰:"周衰,王霸起,鞅、斯说得行,故言衰周凶人也。"

五、礼乐典籍大量遗失

周衰,礼多亡失。③(《通典·礼典》)

暨夫周室道衰,纪纲散乱,国异政,家殊俗,褒贬失实,隳紊旧章。④(《隋书·经籍志》)

① [清]孙诒让撰,孙启治点校:《墨子闲诂》,北京:中华书局,2001年,第114页。
② [梁]萧统:《文选》,上海:上海古籍出版社,1986年,第2019页。
③ [唐]杜佑:《通典》,北京:中华书局,1988年,第2100页。
④ [唐]魏徵:《隋书》,北京:中华书局,1973年,第904页。

礼乐典籍大量遗失,是由社会各级管理阶层故意毁坏的。

 及乎周衰,诸侯恶其害已而去其籍。故其详不可得而闻矣,兹盖其略也。① (《通典·职官》)
 东周衰末,王室已卑,诸侯踰僭,削去典法。② (《通典·礼典》)

礼的传统随时可能出现断层。

第三节 乐坏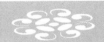

相对于礼崩而言,乐坏的情况更为严重。

 周衰,(礼乐)俱坏。乐尤微眇,以音律为节,又为郑、卫所乱,故无遗法。③ (《汉书·艺文志》)

周王朝礼崩之后,对社会失去控制,也同时失去了对音乐的主导权,许多不合礼的用乐现象产生,这就是所谓的乐坏。东周乐坏主要体现在以下七个方面。

一、乐的遗失

首先是六代乐舞的遗失。周武王封黄帝之后于祝(今山东济南长清区附近),(《史记·周本纪》),《云门》、《大卷》应该保存在祝地。公元前768年,祝被

① [唐]杜佑:《通典》,北京:中华书局,1988年,第955页。
② 同上书,第1585页。
③ [汉]班固:《汉书》,北京:中华书局,1962年,第1712页。

齐吞并，《云门》、《大卷》失传。武王褒封帝尧之后于蓟。蓟国都于蓟城（在今北京市区西南广安门一带），《咸池》应该保存在蓟地。约公元前7世纪，蓟被燕国吞并，《大章》、《咸池》失传。周武王封夏禹后裔于杞（今河南杞县），后将都城迁到缘陵（今山东省昌乐县东南）、淳于（今山东省安丘县东北）一带。公元前445年，杞国被楚惠王吞并，《大夏》失传。周武王封商民于邶、墉、卫三国，分别由霍叔、蔡叔、管叔监理。周公摄政后，三监不满，起兵造反，被周公所灭。《护》失传，商乐传统被保存在宋国、郑国的地方音乐中。到了秦汉之际，只有《韶》、《武》存世。

秦汉以还，古乐沦缺，代之所存，《韶》、《武》而已。①（《通典·乐典》）

此外，一些与周礼相对应的乐消失了。最先消失的是朝礼乐和飨礼乐。春秋时天子微弱，诸侯不朝，朝觐礼废。② 周幽王、周厉王时代最为严重。

笙入堂下，磬南，北面立，乐《南陔》、《白华》、《华黍》。③（《仪礼·乡饮酒礼》）

郑玄注："笙，吹笙者也。以笙吹此诗以为乐也。《南陔》、《白华》、《华黍》，《小雅》篇也，今亡，其义未闻。昔周之兴也，周公制礼作乐，采时世之诗，以为乐歌，所以通情相风切也，其有此篇明矣。后世衰微，幽厉尤甚，礼乐之书，稍稍废弃。"

胡培翚《仪礼正义》考逸诗，见诸《周礼》的有《鲤首》、《肆夏》、《九夏》，见诸《春秋传》的有《祈招》、《新宫》、《河水》，见诸《国语》的有《三夏》。这些逸诗必有逸乐。

① ［唐］杜佑：《通典》，北京：中华书局，1988年，第3587页。
② 杨向奎：《宗周社会与礼乐文明》，北京：人民出版社，1992年，第294页。
③ ［清］阮元刻：《十三经注疏》，北京：中华书局，1980年，第93页。

升歌《鹿鸣》,下管《新宫》,笙入三成。①(《仪礼·燕礼》)

郑玄注:"《新宫》,《小雅》逸篇也,管之入三成,谓三终也。"褚寅亮说:"周公时已有《新宫》,……其非《斯干》可知。宋公享叔孙昭子,赋《新宫》,其有辞可知。"又《仪礼·大射仪》亦有"乃管《新宫》三终",是知当时《新宫》有辞而三管之。《仪礼·燕礼》曰:"若以乐纳宾,则宾及庭,奏《肆夏》;宾拜酒,主人答拜,而乐阕。公拜受爵,而奏《肆夏》;公卒爵,主人升,受爵以下,而乐阕。升歌《鹿鸣》,下管《新宫》,笙入三成,遂合乡乐。若舞,则《勺》。"

再次,乐律学失传。

自周衰乐坏,而律吕候气之法不传。②(《宋史·律历志》)

二、乐吸收能力锐减

东周王朝失去了对夷乐与俗乐的吸收能力。

其声不正,作之四门之外,各持其方兵,献其声而已。自周衰,此礼则废。③(《通典·乐典》)

儒家所言的乐坏,不是从周代才出现的现象。夏即有淫乐。

夏桀、殷纣作为侈乐,大鼓、钟磬、管箫之音,以巨为美,以众为观,俶诡殊瑰,耳所未尝闻,目所未尝见,务以相过,不用度量。④(《吕氏春秋·仲夏纪·侈乐》)

① [清]阮元刻:《十三经注疏》,北京:中华书局,1980年,第180页。
② [元]脱脱:《宋史》,北京:中华书局,1977年,第1603页。
③ [唐]杜佑:《通典》,北京:中华书局,1988年,第3722页。
④ [秦]吕不韦等编,[汉]高诱注:《吕氏春秋》,四部丛刊本,第5卷。

三、乐的渎用

礼乐本来依场合而制定,有什么样的礼,用什么样的乐,但有人将乐用在不适宜的场合。

> 楚厉王有警鼓,与百姓为戒。既而饮酒太过而击,民大警,使人止之。居数月,警而击之,民莫有起者。邵伦曰:"楚厉王以军鼓为酒鼓,可谓渎乐矣。"①(《韩非子·外储说左上·乐考》)

此处把军乐与燕乐混用。

> 荆轲西刺秦王,高渐离、宋意为击筑而歌于易水之上,闻者莫不瞋目裂眦,发植穿冠。因以此声为乐,而入宗庙。②(《淮南子·泰族训》)

此处把送别音乐作为宗庙祭祀音乐使用。

四、制乐停滞

东周王朝没有能力制作和推广新乐,无力负担乐队的开支。礼乐需要不断更新,不同的礼仪场合不得使用同一种乐。

> 尧《大章》,舜《九韶》,禹《大夏》,汤《大濩》,周《武象》,此乐之不同者也。故五帝异道,而德覆天下;三王殊事,而名施后世。此皆因时变而制礼

① [战国]韩非著,[清]王先慎集解,钟哲点校:《韩非子集解》,北京:中华书局,1998年,第214—215页。
② 刘文典:《淮南鸿烈集解》,北京:中华书局,1989年,第693页。

乐者。……先王之制，不宜则废之。末世之事，善则著之，是故礼乐未始有常也。①（《淮南子·氾论训》）

衰败的东周王却无力制作和传播新的礼乐。

周道始缺，怨刺之诗起。王泽既竭，而诗不能作。王官失业，雅颂相错。②（《汉书·礼乐志》）

在宗庙中只能作颂歌，但王室又没有什么作为，实在没有内容可以写。所以没有新的歌产生。

五、乐资源流散

在西周早期的礼乐体系中，乐师，如师旷、师涓等，并非只懂得音乐，他们长期参与各种祭祀活动、燕享活动和外交活动，知识渊博，见多识广，很有发言权，是精通哲理的帝王之师，是政权合理性与合法性的解释者。乐师相当于古埃及时期的祭司。③ 由于中央王朝失去制作礼乐和传播礼乐的能力，乐官、乐师们只得带着乐器、制乐技术到诸侯国去谋生，这是第一次流散。

周道始衰，怨刺之诗起。王泽既竭，而诗不能作。乐官师瞽，抱其器而奔散于诸侯，益坏缺矣。④（《通典·乐典》）

① 何宁：《淮南子集释》，北京：中华书局，1998年，第919—921页。
② ［汉］班固：《汉书》，北京：中华书局，1962年，第1042页。
③ "起初系由祭司表演，后来由职业演员演出。""从古王国时期开始，乐师的职业就已经有了细致的分工和高度的发展，并且已存在高水平的音乐生活。歌词的种类极为丰富，数量极多。"［德］汉斯·希克曼等著，王昭仁、金经言译：《上古时代的音乐：古埃及、美奈不达米亚和古印度的音乐文化》，北京：文化艺术出版社，1989年，第8—15页。
④ ［唐］杜佑：《通典》，北京：中华书局，1988年，第3680页。

到了鲁哀公(?—前468年)时期,鲁国的乐师流散到更远的地方,这是第二次流散。

> 太师挚适齐,亚饭干适楚,三饭缭适蔡,四饭缺适秦。鼓方叔入于河,播鼗武入于汉,少师阳、击磬襄入于海。①(《论语·微子》)

乐师与乐工的流散说明中央与地方政权失去对人才的吸引力,其他各类人才也纷纷流散,社会管理人才缺乏,更加混乱和动荡。

> 自子夏,门人之高弟也,犹云"出见纷华盛丽而说,入闻夫子之道而乐,二者心战,未能自决",而况中庸以下,渐渍于失教,被服于成俗乎?孔子曰"必也正名",于卫所居不合。尼没后,受业之徒沈湮而不举,或适齐、楚,或入河海,岂不痛哉!②(《史记·礼书》)

六、乐的僭用

由于接收了从中央出走的乐官和乐师,地方礼乐力量充实起来,将朝廷的音乐搬到了地方场合。一些原本由天子享用的礼乐,也被地方诸侯使用。③

> 是时,周室大坏,诸侯恣行,设两观,乘大路。陪臣管仲、季氏之属,三归雍彻,八佾舞廷。④(《汉书·礼乐志》)

按礼,天子行乡礼招待诸侯才能奏《肆夏》乐章中的《樊》、《遏》、《渠》三乐

① [清]阮元刻:《十三经注疏》,北京:中华书局,1980年,第167页。
② [汉]司马迁:《史记》,北京:中华书局,1959年,第1159页。
③ 杨宽:《古史新探》,北京:中华书局,1965年,第302—303页。
④ [汉]班固:《汉书》,北京:中华书局,1962年,第1042页。

章:"夫先乐金奏《肆夏》、《樊》、《遏》、《渠》,天子所以飨元侯也"①(《国语·鲁语下》),春秋中后期,诸侯卿大夫之间也有奏《肆夏》的。

> 大夫之奏《肆夏》,由赵文子始也。②(《礼记·郊特牲》)

《七国考补订》曰:"赵文子即春秋时晋大夫赵武。"③这是晋国僭越礼乐之始。其他各国僭乐现象也很多。

七、地方音乐兴盛

各诸侯国还不忘发展本地的音乐,将本地方音乐不断融入到礼乐中,形成地方音乐传统。

一些与周相隔较远的王国如楚国(建于商代,前 1046 年受封—前 223 年),最先形成地方音乐传统。上古荆楚之地,本为蛮夷,不为中原人所知。直到战国初期,才逐渐形成楚的版图。④ 楚地本来好巫音。

> 楚歌曰些。⑤(《七国考》引《丹铅录》)
> 楚之衰也,作为巫音。⑥(《吕氏春秋·仲夏纪·侈乐》)
> 楚、越之风好勇,故其俗轻死。轻死,故有中蹈火、赴水之歌。⑦(阮籍《乐论》)
> 故江淮之南,其民好残。⑧(阮籍《乐论》)

① 上海师范大学古籍整理组校点:《国语》,上海:上海古籍出版社,1978 年,第 186 页。
② [清]阮元刻:《十三经注疏》,北京:中华书局,1980 年,第 92 页。
③ [明]董说著,缪文远订补:《七国考订补》,上海:上海古籍出版社,1987 年,第 474 页。
④ 谭其骧:《湖南人由来考》,《长水集》,北京:人民出版社,1987 年,第 300—301 页。
⑤ [明]董说:《七国考》,北京:中华书局,1956 年,第 233 页。
⑥ [秦]吕不韦等编,[汉]高诱注:《吕氏春秋》,四部丛刊本,第 5 卷。女曰巫,《楚辞·九歌》:"巫以事神。"
⑦ 陈伯君:《阮籍集校注》,北京:中华书局,1987 年,第 82 页。
⑧ 同上注。

《楚辞·招魂》中说天地四方都不好,唯有故乡好。故乡好在哪里呢？其中有一段对新乐的描述：

> 肴羞未通,女乐罗些。陈钟按鼓,造新歌些。《涉江》、《采菱》,发《扬荷》些。美人既醉,朱颜酡些。娭光眇视,目曾波些。被文服纤,丽而不奇些。长发曼鬋,艳陆离些。二八齐容,起郑舞些。衽若交竿,抚案下些。竽瑟狂会,搷鸣鼓些。宫庭震惊,发《激楚》些。吴歈蔡讴,奏大吕些。士女杂坐,乱而不分些。放陈组缨,班其相纷些。郑卫妖玩,来杂陈些。《激楚》之结,独秀先些。菎蔽象棋,有六簿些。分曹并进,遒相迫些。成枭而牟,呼五白些。晋制犀比,费白日些。铿钟摇簴,揳梓瑟些。娱酒不废,沉日夜些。① (《楚辞·招魂》)

楚灵王熊虔(？—公元前529年)酷爱楚音。

> 楚灵王信巫祝之道,躬执羽绂,起舞坛前。吴人攻其国,而灵王鼓舞自若,顾应之曰："寡人方祭上帝,乐明神,当蒙福佑焉。"不敢赴救,而吴兵遂至,俘获其太子及后姬以下。② (《新论·言体》)

楚乐随着楚国势力的扩张逐渐向中原地区渗透。到汉初,仍然有很大影响力,并最终融入叔孙通等人所制的汉代礼乐体系中。

宋国(前1040年—前286年)音乐。宋国本是殷商后代。鲁襄公(前575—前542)十年(前562年),宋平公(前575年—前532年在位)以殷商音乐《桑林》来接待晋悼公(前572年—前558年在位)。

> 宋公享晋侯于楚丘,请以《桑林》。荀䓨辞。荀偃、士匄曰："诸侯、宋、鲁,于是观礼。鲁有禘乐,宾祭用之。宋以《桑林》享君,不亦可乎？"舞师题

① [汉]刘向编:《楚辞》,四部丛刊本,第9卷。
② [汉]桓谭:《新论》,四部丛刊影印本,第4卷。

以旌夏,晋侯惧而退入于房。去旌,卒享而还。及著雍,疾。卜,《桑林》见。荀偃、士匄欲奔请祷焉。荀罃不可,曰:"我辞礼矣,彼则以之。犹有鬼神,于彼加之。"①(《左传·襄公十年》)

宋之衰也,作为《千钟》。②(《吕氏春秋·仲夏纪·侈乐》)

《桑林》就是商乐。这些地方音乐最大的特点,就是不受周礼的约制,被儒家视为淫乐。

郑(前806年—前375年)、卫(前1040年—前209年)音乐。郑、卫之地也偏爱殷商音乐,这是孔子强烈反对的。

郑、卫之风好淫,故其俗轻荡。轻荡,故有桑间、濮上之曲。③(阮籍《乐论》)

魏国(前403年—前225年)音乐。魏地的礼乐一开始就有俗乐的参与。

晋悼公十二年,伐郑,军于萧鱼,郑赂以女乐二八,歌钟二肆,宝镈,大磬。悼公以乐之半赐魏绛,曰:"子教寡人和诸戎、狄而正诸华,于今八年,七合诸侯,寡人无不得志,请与子共乐之。"魏绛辞不得,乃受。魏于是有金石之乐也。④(《国语·晋语》)

漳、汝之间,其民好奔。⑤(阮籍《乐论》)

赵国(前403年—前222年)音乐。赵烈侯(前408年—前400年在位)打算赏赐两个擅长表演郑歌的人,受到相国公仲连的多次推诿。

烈侯好音,谓相国公仲连曰:"寡人有爱,可以贵之乎?"公仲曰:"富之可,贵之则否。"烈侯曰:"然。夫郑歌者枪、石二人,吾赐之田,人万亩。"公

① [清]阮元刻:《十三经注疏》,北京:中华书局,1980年,第539页。
② [秦]吕不韦等编,[汉]高诱注:《吕氏春秋》,四部丛刊本,第5卷。
③ 陈伯君:《阮籍集校注》,北京:中华书局,1987年,第82页。
④ 上海师范大学古籍整理组校点:《国语》,上海:上海古籍出版社,1978年,第443页。
⑤ 陈伯君:《阮籍集校注》,北京:中华书局,1987年,第82页。

仲曰:"诺。"不与。居一月,烈侯从代来,问歌者田。公仲曰:"求,未有可者。"有顷,烈侯复问。公仲终不与,乃称疾不朝。番吾君自代来,谓公仲曰:"君实好善,而未知所持。今公仲相赵,于今四年,亦有进士乎?"公仲曰:"未也。"番吾君曰:"牛畜、荀欣、徐越皆可。"公仲乃进三人。及朝,烈侯复问:"歌者田何如?"公仲曰:"方使择其善者。"牛畜侍烈侯以仁义,约以王道,烈侯逌然。①(《史记·赵世家》)

赵有扶琴之客。②(阮籍《乐论》)

吴国(前1046年—前473年)音乐。

吴歌曰歈。③(《七国考》引《丹铅录》)
吴有双剑之节。④(阮籍《乐论》)

齐国(前1046年—前221年)音乐。

齐之衰也,作为《大吕》。⑤(《吕氏春秋·仲夏纪·侈乐》)
齐歌曰讴。⑥(《七国考》引《丹铅录》)
自仲尼不能与齐优,遂容于鲁。⑦(《史记·乐书》)
临淄甚富而实,其民无不吹竽鼓瑟,弹琴击筑。⑧(《史记·苏秦列传》)

巴国(?—前316年)音乐。

① [汉]司马迁:《史记》,北京:中华书局,1959年,第1797页。
② 陈伯君:《阮籍集校注》,北京:中华书局,1987年,第82页。
③ [明]董说:《七国考》,北京:中华书局,1956年,第233页。
④ 陈伯君:《阮籍集校注》,北京:中华书局,1987年,第82页。
⑤ [秦]吕不韦等编,[汉]高诱注:《吕氏春秋》,四部丛刊本,第5卷。
⑥ [明]董说:《七国考》,北京:中华书局,1956年,第233页。
⑦ [汉]司马迁:《史记》,北京:中华书局,1959年,第1176页。
⑧ 同上注。

巴歌曰㠯。①（《七国考》引《丹铅录》）

以上史料说明，夷乐、俗乐大兴，对雅乐造成巨大冲击。班固说："夷狄者，与中国绝域异俗，非中和气所生，非礼义所能化，故不臣也。"②

本章小结

周公广泛吸收前代礼乐成果，既有中央音乐，也有地方音乐，既有雅乐，也有俗乐，既有中原音乐，也有夷乐，是一个丰富的、包容的、开放的、集大成的制度体系和价值体系。西周礼乐试图将整个社会的意识形态引向清晰、节制和中庸。礼乐成了周王朝合法性与合理性的象征。西周王朝赖此持续强盛了差不多三百年。到孔子生活的春秋末期，已经走过三百多年的衰落期。随着周王朝的衰败，周王朝对诸侯国的政治控制力和文化影响力日益减弱，诸侯国渐次崛起，形成了自己的文化传统。各地各级社会管理和意识形态陷入严重混乱，这就是所谓的礼崩。礼崩主要体现在：周边异族对周王朝军事、政治、文化和社会生活各方面造成冲击，严重威胁周礼乐的基础；周王朝对诸侯国失去制约，原本统一的社会管理体系出现混乱；周属各诸侯国的二级、三级政权也陷入失控状态；周王朝的社会意识形态出现了严重危机；礼乐典籍大量遗失。乐坏主要体现在：一部分礼乐被遗失，礼乐被渎用，制乐工作停滞，音乐资源流散，礼乐被僭用，地方音乐获得发展。随着诸侯国势力的扩张，地方音乐传统逐渐向中原地区渗透，礼乐越来越世俗化，夷乐和俗乐不断融入礼乐中。以孔子为代表的儒家对礼乐的振兴、传承做出了贡献，但礼崩乐坏是东周王朝不可逆转的趋势。秦汉以来的历代统治者，都没有放弃复兴礼乐的努力，礼乐思想在中国土地上生根发芽，渗透到中国每一片乡土中，持续影响到当代社会生活的方方面面。

① [明]董说：《七国考》，北京：中华书局，1956年，第233页。
② [汉]班固：《白虎通德论》，四部丛刊本，第6卷。

第八章 老子"大音希声"论

　　老子借用"大音"和"希声"这两个音乐术语来表示道是矛盾双方的统一体。在传播与接受的过程中,"大音希声"逐渐演变为一种音乐理论,并超越了儒、道两家的隔阂,延伸到道论、礼乐体制、艺术鉴赏、人物品评等各个方面。

第一节 关于"大音希声"的讨论

一、"大音希声"的争论

关于"大音希声"的含义的争论,学界历来众说纷纭,最主要的分歧有三点。

其一,"大音希声"是音乐美学范畴吗?

有人对此持否定态度。殷克勤认为:"'大音希声'中的'大音'一词只是'大的声音'的意思,'大'字也不含美的意思,因此'大音希声'不是一个音乐美学命题。"① 张松如认为:"老子的'大音希声'的说法,不是在论音乐"。②

其二,"大音希声"赞同音乐吗?

吉联抗认为:"但以声音来说,倘若说盛大的音乐没有什么声音,那么,实质上就是取消音乐了。"③ 李浩说:"否定具体的音乐,否认人为的音乐,即非乐,是《老子》音乐美学思想的实质所在。"④ 王增范认为:"'大音希声'不是不要音乐,而是要人们从五音六律的乐曲,从'钟鼓之音'中解脱出来,看到音乐的内在美(或说价值)。"⑤ 杨晖认为:"'大音希声'便是指最完美的音乐。"⑥

其三,"希声"有声音吗?

《淮南子·原道训》曰:"夫无形者,物之大祖也;无音者,声之大宗也……听之不闻其声。"⑦ 钱锺书说:"'大音希声'……白居易《琵琶行》'此时无声胜有声',其庶几乎。"⑧ 李泽厚、刘纲纪认为:"是大的音乐听来无声。"⑨ 杨晖认为大

① 殷克勤:《老子大音希声刍议》,《交响——西安音乐学院学报》,1996 年第 4 期。
② 张松如:《老子校读》,长春:吉林人民出版社,1981 年。
③ 吉联抗:《〈老子〉、〈庄子〉中的乐话》,《中国音乐》,1985 年第 2 期。
④ 李浩:《〈老子〉音乐美学阐微——兼与墨子"非乐"思想比较》,《艺苑(音乐与表演)》,2002 年第 3 期。
⑤ 王增范:《大音希声及老子的评价问题——中国古代美学札记》,《郑州大学学报》,1982 年第 2 期。
⑥ 杨晖:《"大音希声"释义——读道德经笔记》,《无锡教育学院学报》,1994 年第 1 期。
⑦ [汉]刘安著,[汉]高诱注:《淮南鸿烈解》,四部丛刊影印刘泖生影写北宋本,第 1 卷。
⑧ 钱锺书:《管锥编》,北京:中华书局,1979 年,第 449—450 页。
⑨ 李泽厚、刘纲纪主编:《中国美学史(第一卷)》,北京:中国社会科学出版社,1984 年。

音希声"是用人的听觉器官难以听到的"。① 蒋孔阳认为:"这种音乐,我们是听不到的。"②蔡仲德认为:"可见'希'也就是'无'。"③庄曜认为:"'大音希声'并不是说'至美'的'大音'没有声音,而应理解为审美主体在具体的、可闻的音响之后,把握了其精神因素,体察了音乐的本质,体会了音乐的内涵,获得了以自然、纯美为美的音乐美感,同时,扬弃了具体、实在的音响。"④

二、研究"大音希声"的方法

那么,我们究竟应该采用什么方法来理解"大音希声"呢？在长期的讨论中,探索出以下几种方法。

其一,应该将"大音希声"和老子的"道"论联系起来。

方小笛认为:"'大音希声'有两个方面的含义,一方面就是对道本身而言,指出道的特征之一——'听之不闻名曰希'。"⑤李浩认为:"'大音希声'是在以'大音'为喻体来阐述道的特性。这个命题在赞颂自然无为之道的同时,将大音与声对立起来,否定音乐的物质基础这种人为之物,而使音乐成为一种脱离物质属性的抽象存在。"⑥王增范认为:"'大音希声'是在强调音乐现象之外的某种规律性。"⑦胡健认为:"老子的'大音'指的是道运行的声音以及体现道的自然之声,因为一般人对其听而不闻,故曰'希声'。"⑧蒋永青认为:"老子所推崇的,是摆脱了情感所累的'大音',对'大音希声'精神的阐释:'大音'即'不以好恶内伤其身的'无情之音乐,更进一步,它还是因自然之道而修养生命的音乐。"⑨蒋孔

① 杨晖:《"大音希声"释义——读道德经笔记》,《无锡教育学院学报》,1994 年第 1 期。
② 蒋孔阳:《先秦音乐美学思想论稿》,北京:人民文学出版社,2006 年,第 123 页。
③ 蔡仲德:《中国音乐美学史》(修订版),北京:人民音乐出版社,2003 年,第 145 页。
④ 庄曜:《从老庄的美学思想看"大音希声"》,《艺苑》(音乐版),1992 年第 4 期。
⑤ 方小笛:《"大音希声"与中国传统音乐美学思想》,《音乐天地》,2003 年第 12 期。
⑥ 李浩:《〈老子〉音乐美学阐微——兼与墨子"非乐"思想比较》,《艺苑(音乐与表演)》,2002 年第 3 期。
⑦ 王增范:《大音希声及老子的评价问题——中国古代美学札记》,《郑州大学学报》,1982 年第 2 期。
⑧ 胡健:《王弼关于"大音希声"的美学思想》,《中国音乐》,1989 年第 6 期。
⑨ 蒋永青:《"大音希声"辨——兼谈先秦时代道家与儒家音乐美学精神的异同》,《云南艺术学院学报》,1995 年第 1 期。

阳说:"'大音希声',那就是说,最完美的音乐,是作为'道'的音乐,是音乐的本身。"①蔡仲德说:"可见在《老子》看来,自然而合乎规律的'道'虽然无声,却仅蕴含音乐的精神('和'),而且其音乐精神至高无上('和之至'),远非人为的'五音'所能比拟,'道'之所以称为'大音',原因就在于此。"②李曙明说:"'大音希声'似说:伟大的,体现着永恒之道的、审美主体心中的音乐意境,是听不见的。"③这些观点都是把"大音希声"与老子所言的"大道"联系起来。也有人反对将"大音希声"与"道"等同。周彦武认为:"后人在解释'大音希声'时,把'大音'跟'道'等同起来,是最大的谬误。"④席臻贯认为:"把'大音希声'作为与音乐毫无关系的'道'的阐述是不恰当的,而'大'只能是'道'同时只具有的一部分蕴义,而非道之全部。'音'即声音之组合,也是乐音有节奏地组合成音乐。'希声'就是'听不到它的声张',即无声。但'无声'说究属孤证,从考据学角度尚难定论。"⑤

其二,应该将"大音希声"置于整个老子文本语境的接受历史中进行阐释。

明言认为:"对'大音希声'和其他有关历史文献的'本文'进行研究考释时,一方面应对静态的传统文化本体进行尽可能忠实于原生的自律性本体的客观关照,另一方面亦应面对文化传统是一条动势永恒的长河这一客观现实,在此基础上用发展的眼光考释原生本体的后继者的'远化'式阐释。"⑥

其三,应该将"大音希声"与中国音乐的表演经验相联系。

方小笛认为"大音希声","一方面就是对合乎道特性的音乐而言,指出这种'希声'才是理想的音乐,所以称之为'大音'。"⑦张松如认为:"老子的'大音希声'的说法,……无疑又同音乐的欣赏有关,包括了老子从对古代音乐的欣赏体

① 蒋孔阳:《先秦音乐美学思想论稿》,北京:人民文学出版社,2006年,第123页。
② 蔡仲德:《中国音乐美学史》(修订版),北京:人民音乐出版社,2003年,第145—146页。
③ 李曙明:《老子与"声无哀乐论"的音乐观新探》,《音乐探索》,1986年第1期。
④ 周彦武:《揭开"大音希声"之谜》,《音乐探索》,1991年第4期。
⑤ 席臻贯:《"大音希声"新译辨》,《中国音乐》,1987年第1期。
⑥ 明言:《论"大音希声"研究中的"远化"及"本文"》,《中国音乐学》,1994年第2期。
⑦ 方小笛:《"大音希声"与中国传统音乐美学思想》,《音乐天地》,2003年第12期。

验所得来的感受。"①叶传汗认为:"'大音'就在于音乐艺术所得之于'道'者,即音乐艺术所体现的道,因而也就是音乐艺术之美于外部世界的本原:音乐艺术应当以'大音'为法。"②席臻贯认为:"'大音希声'在艺术创作中的思维特点,实际上已成为原曲与欣赏客体共同完成创作的审美活动,并构筑起人们关于至善至美的最高审美理想。"③

其四,应该用发展的眼光来考察"大音希声"的含义。

李浩认为,由于不顾及《老子》的整体思想,一些诠释往往脱离全书主旨和作者本意,使人无从把握《老子》音乐美学思想的实质所在,他反对将"大音希声"与《庄子》的"至乐无乐"作为注脚。④ 这种看法恐怕不妥当,田耀农的观点则比较通达,他说:"'大音希声'在《老子》本文中是论'道'的一种比喻说法,后经庄子及历代文人的补充、改造、发展,逐渐嬗变为我国古代传统美学的一个极其重要的美学理论。作为美学理论,'大音希声'崇尚审美主体的主观能动作用;它以意象为中心范畴,以弦外之音为基本表达。"⑤

我们探讨老子的音乐思想,先将"大音希声"放到《老子》的语境中进行细读,结合出当时的历史文化,探讨"大音希声"的真正内涵,将其置于中国哲学复杂的体系中进行考察,把握其在中国乐论及中国音乐发展史中的地位。

第二节 "大音希声"与道

一、"大音希声"的语境

我们先在整个《老子》的文本系统中解读老子的本意。

① 张松如:《老子校读》,长春:吉林人民出版社,1981 年,第 15 页。
② 叶传汗:《"大音希声"的音乐美学含蕴》,《音乐研究》,1985 年第 2 期。
③ 席臻贯:《"大音希声"新译辨》,《中国音乐》,1987 年第 1 期。
④ 李浩:《〈老子〉音乐美学阐微——兼与墨子"非乐"思想比较》,《艺苑(音乐与表演)》,2002 年第 3 期。
⑤ 田耀农:《"大音希声"辨析》,《星海音乐学院学报》,1998 年第 1 期。

第八章　老子"大音希声"论

　　上〔士闻道〕,堇(勤)能行之;中士闻道,若存若亡。下士闻道,大笑之。弗笑,〔不足〕以为道。是以建言有之曰:明道如費(昧),进道如退,夷道如类。上德如浴(谷),大白如辱,广德如不足,建德如偷,质〔真如渝〕。大方无隅,大器免(晚)成,大音希声,天(大)象无刑(形),道襃无名。夫唯道,善始且善成。①(帛书本《老子》第四十章)

这段话有三层意思。"上士闻道……不笑不足以为道"为第一层,说明道与人的关系。通观《老子》八十一章,老子希望道能成为人们的一种观念并付诸实践。

　　吾言甚易知也,甚易行也,而人莫之能知也,莫之能行也。②(《老子》第七十二章)

老子论道,总是先从纷繁复杂的自然现象中总结出规律,用来说明为人处世的道理。

　　天下皆知美之为美,亚(恶)已;皆知善,斯不善已。〔有无之〕相生也,难易之相成也,长短之相刑(形)也,高下之相盈也,音声之相和也,先后之相随,恒也。是以圣人居无为之事,行不言之教。③(《老子》第二章)
　　天长地久。天地之所以能长且久者,以其不自生也,故能长生。是以圣人退其身而身先,外其身而身存。不以其无私欤?故能成其私。④(《老子》第七章)
　　曲则全,汪(枉)则正;洼则盈,弊则新;少则得,多则或,是以圣人执一

① 高明:《帛书老子校注》,北京:中华书局,1996年,第20页。
② 同上书,第173页。
③ 同上书,第460页。
④ 同上书,第460—461页。

以为天下牧。①(《老子》第二十三章)

　　江海所以能为百浴(谷)〔王者,以〕其善下之也,是以能为百浴(谷)王。是以圣人之欲上人也,必以其言下之;其欲先人也,必以其身后之。故居上而民弗重也,居前而民弗害,天下皆乐推而弗厌。不以其无争与?故〔天〕下莫能与争。②(《老子》第六十六章)

老子的最终旨归,是希望用自然法则说明人的法则,用人的法则说明治理天下的法则,实现无为而治。徐梵澄说:"老氏之道,用世道也,将以说王侯,化天下。"③

"是以建言有之……道褒无名",为第二层。此处明与昧、进与退、夷与类、上与谷、白与辱、广与不足等都是相反相成的对立统一体。《老子》八十一章中,有多处使用相反相成的事理来说明道的存在状态,如美与恶、善与不善、有与无、难与易、长与短、高与下、音与声、前与后等等。用老子的话说,这叫"反也者,道之动也。"高明说:"反是辩证之核心,相反之事物彼此对立,又相互依存。"④后代诸多解老、释老的著述进一步发展了老子这一观点。

　　瑟不鸣而二十五弦各以其声应,轴不运于己而三十辐各以其力旋。弦有缓急,然后能成曲。车有劳佚,然后能致远。使有声者,乃无声者也。使有转力者,乃无转也。上下异道即治,同道即乱。⑤(《文子·微明》)

　　故无声者,正其可听者也;其无味者,正其足味者也。⑥(《淮南子·泰族训》)

　　使有声者,乃无声者也;能致千里者,乃不动者也。⑦(《淮南子·泰族

① 高明:《帛书老子校注》,北京:中华书局,1996年,第463页。
② 同上书,第145页。
③ 徐梵澄:《老子臆解》,北京:中华书局,1988年,第3页。
④ 高明:《帛书老子校注》,北京:中华书局,1996年,第37页。
⑤ 王利器:《文子疏义》,北京:中华书局,2000年,第310页。
⑥ 何宁:《淮南子集释》,北京:中华书局,1998年,第1429页。
⑦ 同上注。

训》）

> 故有生者，有生生者；有形者，有形形者；有声者，有声声者；有色者，有色色者；有味者，有味味者。生之所生者死矣，而生生者未尝终；形之所形者实矣，而形形者未尝有；声之所声者闻矣，而声声者未尝发；色之所色者彰矣，而色色者未尝显；味之所味者尝矣，而味味者未尝呈：皆无为之职也。能阴能阳，能柔能刚，能短能长，能圆能方，能生能死，能暑能凉，能浮能沉，能宫能商，能出能没，能玄能黄，能甘能苦，能膻能香。而无不知也，而无不能也。①（《列子·天瑞》）

注引何晏《道论》曰："有之为有，恃无以生。事而为事，由无以成。夫道之而无语，名之而无名，视之而无形，听之而无声，则道之全焉。"

"夫唯道，善始且善成"为第三层，是全章的一个总结。

通过对《老子》第四十章的细读，我们知道，"大音希声"并非单论音乐，而是论道，整部《老子》的出发点和归宿都是道，老子借助自然所体现出的规律，来说明为人处世的道理，推行无为而治的政治理念。有人由此而得出《老子》的思想为愚民，是否定文化，这是不准确的。

二、"大音希声"的演绎

《老子》这段话，后世作了许多阐发。

> 楚庄王莅政三年，无令发，无政为也。右司马御座而与王隐曰："有鸟止南方之阜，三年不翅，不飞不鸣，嘿然无声，此为何名？"王曰："三年不翅，将以观长羽翼，不飞不鸣，将以观民则。虽无飞，飞必冲天；虽无鸣，鸣必惊人。子释之，不榖知之矣。"处半年，乃自听政，所废者十，所起者九，诛大臣五，举处士六，而邦大治。举兵诛齐，败之徐州，胜晋于河雍，合诸侯于宋，

① 杨伯峻：《列子集释》，北京：中华书局，1979 年，第 9—10 页。

遂霸天下。庄王不为小害善,故有大名,不蚤见示,故有大功。故曰:"大器晚成,大音希声。"①(《韩非子·喻老》)

这段文字用楚庄王的故事,说明"大器晚成、大音希声"的道理。

 大智不形,大器晚成,大音希声。禹之决江水也,民聚瓦砾,事已成,功已立,为万世利。禹之所见者远也,而民莫之知。故民不可与虑。化举始而可以乐成功。孔子始用于鲁,鲁人鹥诵之曰:"麛裘而鞞,投之无戾;鞞而麛裘,投之无邮。"用三年,男子行乎涂右,女子行乎涂左,财物之遗者,民莫之举。②(《吕氏春秋·先识览》)

这段文字用大禹、孔子的故事,说明圣人与一般民众见识上的差异。
河上公则从这段话中体会到做人的道理:

 大方无隅,大方正之人,无委曲廉隅。大器晚成,大器之人若九鼎瑚琏,不可卒成也。大音希声,大音犹雷霆待时而动,喻常爱气希言也。大象无形,大法象之人,质朴无形容。道隐无名,道潜隐,使人无能指名也。夫唯道,善贷且成,成就也,言道善禀贷人精气,且成就之也。③

以上三家对于《老子》这段话的理解看上去尽管各不相同,但有一个共同点,那就是都没有将自己的理解局限于文本本身、自然现象本身,而是上升到人性、政治等更高层面进行阐释。

① [清]王先慎集解,钟哲点校:《韩非子集解》,北京:中华书局,1998年,第168页。
② [秦]吕不韦等编,[汉]高诱注:《吕氏春秋》,四部丛刊本,第16卷。
③ [周]老子著,[汉]河上公章句:《老子注》,文渊阁四库全书本,卷下。

第三节　五音使人耳聋

一、大音与五音

很多学者都将"大音"与"五音"联系起来讨论老子的音乐美学。

> 无声而五音鸣焉……音之数不过五,而五音之变不可胜听也。①(《淮南子·原道训》)
>
> 五声不彰,孰表大音;至人善寄,畅之雅琴。声由动发,趣以虚深。②(殷仲堪《琴赞》)
>
> 夫物之所以生,功之所以成,必生乎无形,形由乎无名。无形无名者,万物之宗也。不温不凉,不宫不商,听之不可得而闻,视之不可得而彰,体之不可得而知,味之不可得而尝。故其为物也则混成,为象也则无形,为音也则希声,为味也则无呈。故能为品物之宗主,包通天地,靡使不经也。若温也,则不能凉矣。宫也,则不能商矣。形必有所分,声必有所属。故象而形者,非大象也。音而声者,非大音也。然则四象不形,则大象无以畅;五音不声,则大音无以至。四象形而物无所主焉,则大象畅矣。五音声而心无所适焉,则大音至矣。故执大象则天下往,用大音则风俗移。无形畅,天下虽往,往而不能释也;希声至,风俗虽移,移而不能辨也。是故天生五物,无物为用;圣行五教,不言为化。③(《老君指归略例》)

① [汉]刘安著,[汉]高诱注:《淮南鸿烈解》,四部丛刊影印刘泖生影写北宋本,第1卷。
② [唐]徐坚编:《初学记》,北京:中华书局,2004年,第389页。
③ [宋]张君房编:《云笈七籤》,文渊阁四库全书本,第1卷。

老子所论的"大音"与"五音"究竟有没有关联呢？

> 五色使人目盲，驰骋田猎使人心发狂，难得之货使人之行仿（妨），五味使人之口爽，五音使人之耳〔聋〕。——是以圣人之治也，为腹而不为目，故去彼而取此。① （《老子》第十二章）

徐梵澄说："此章论治道。为统治阶级说，主旨乃去奢泰而存简朴，亦深中近代西洋文明之病。谓'五色使人目盲……五音使人耳聋者'，非咎'五色'以至'五音'等也，乃谓纵情于色彩之美，声音之乐，以至于使人目欲盲、耳欲聋之境地，驰骋田猎，贪冒货贿，几于丧心病狂。以至于饕餮饮食，而亡失味觉。此皆牒述奢靡无度之事，尽人皆知其不可者。"②徐梵澄的臆解是符合老子的原意的。周路平认为："'大音希声'是在老子以'自然'为根基的道家哲学基础上催生出来的，和儒家注重人为、强调事功的礼乐观有截然的不同。'大音希声'并不否定音乐美存在的合理性，'希声'作为十全十美的无声之乐只能是人类精神活动的迹化，它倡导的一种率任自然、本性自适的生活理想坚持了人的自然天性。"③宋巍认为："老子自然观的哲学内涵的核心是无为，奠基于此基础上的老子美学的自然观突出而直接地表现在两个方面：虚静无为和朴拙之美。虚静无为就在于追求一种心灵不为任何知识、意念和情感欲望所束缚的自由的审美境界；朴拙之美则以自然朴素为理想境界，反对过分雕琢，追求顺应物性的巧夺天工。除此之外，老子美学的自然观还在与之相关的思想和范畴中流露出来，主要有大音希声、大象无形的思想和真、淡、味三个范畴。"④张冰认为，道家音乐美学思想——自然乐论在发展我国古代自然音乐观方面有着特殊的贡献，老子的"大音希声"，庄子的"天人合一"、"真情自由"美学思想，从而确证了道家自然乐论

① 高明：《帛书老子校注》，北京：中华书局，1996年，第460页。
② 徐梵澄：《老子臆解》，北京：中华书局，1988年，第16页。
③ 周路平：《浅谈"大音希声"的音乐审美理想》，《前沿理论》，2007年第4期。
④ 宋巍：《老子美学的自然观》，《河北科技师范学院学报》，2007年第2期。

是中国历史上最合理、最接近人性、最接近人民的音乐美学思想。①

二、五音与道

老子说"五音使人耳聋",是说五音与五色、田猎、难得之货、五味干扰人们的感官,影响人对道的体认。这是由道的本质所决定的。

> 视之而弗见谓之曰微;听之而弗闻命之曰希;捪之而弗得命之曰夷。三者不可至计,故绲之而为一。一者,其上不谬,在下不忽。寻寻呵,不可命也,复归于无物。是谓无状之状,无物之象,是谓沕望。随而不见其后,迎而不见其首。执今之道以喻今之有。以知古,始是胃道纪。②(《老子》第十四章)

> 故道之出言也,曰淡呵其无味,视之不足见也,听不足闻也,用之不可既也。③(《老子》第三十五章)

> 道不可闻,闻不若塞。此之谓大得。④(《庄子·知北游》)

> 视之无形,听之无声,于人之论者,谓之冥冥,所以论道,而非道也。⑤(《庄子·知北游》)

> 道不可闻,闻而非也;道不可见,见而非也;道不可言,言而非也。知形形之不形乎!道不当名。⑥(《庄子·知北游》)

> 道以无有为体,视之不见其形,听之不闻其声,谓之幽冥。幽冥者,所以论道而非道也。夫道者内视而自反,故人不小觉不大迷,不小惠不大愚。莫鉴于流潦而鉴于止水,以其保之止,而不外荡。⑦(《文子·上德》引

① 张冰:《道家音乐美学思想——自然乐论》,《山东理工大学学报(社会科学版)》,2007 年第 3 期。
② 高明:《帛书老子校注》,北京:中华书局,1996 年,第 461 页。
③ 同上书,第 453 页。
④ [清]王先谦:《庄子集解》,北京:中华书局,2006 年,第 190 页。
⑤ 同上书,第 191 页。
⑥ 同上书,第 192 页。
⑦ 王利器:《文子疏义》,北京:中华书局,2000 年,第 260 页。

老子）

这里所言的"内视自反"是道家最根本的体道方法论,庄子提出了"心斋"说。

> 颜回曰:"回之家贫,唯不饮酒不茹荤者数月矣。如此则可以为斋乎?"曰:"是祭祀之斋,非心斋也。"回曰:"敢问心斋。"仲尼曰:"若一志,无听之以耳而听之以心,无听之以心而听之以气。听止于耳,心止于符。气也者,虚而待物者也。唯道集虚。虚者,心斋也。"①(《庄子·人间世》)

只有内心保持最大限度的虚静,才能不被视觉与听觉所迷惑,而正确地体认到道。对道的体认,应该从静心开始。养心从寡欲开始。

五音与五色、田猎、难得之货、五味干扰了人的感官系统,勾起了人的欲望,妨碍了人们对道的整体认知,这是老子反对五音的理由。

> 今目悦五色,口嚼滋味,耳淫五声,七窍交争以害其性,日引邪欲而浇其身。夫调身弗能治,奈天下何!故自养得其节,则养民得其心矣。②(《淮南子·泰族训》)

> 自得本无作,天成谅非功。希声闷大朴,聋俗何由聪!③(柳宗元《初秋夜坐赠吴武陵》)

继老子之后,庄子提出"至乐"与"天乐"的范畴,将老子的"大音希声"与"五音"两个理论结合在一起,将对道的论证延伸到对音乐的品评。

① [清]王先谦撰:《庄子集解》,北京:中华书局,2006年,第260页。
② [汉]刘安著,[汉]高诱注:《淮南鸿烈解》,四部丛刊影印刘泖生影写北宋本,第1卷。
③ [唐]柳宗元:《柳河东集》,上海:上海古籍出版社,2008年,第687页。

第四节 "大音希声"与音乐

那么,"大音希声"究竟跟音乐有没有联系?

在整部《老子》中,除第四十章外,声音合用的还有第二章:"有无之相生也,难易之相成也,长短之相刑(形)也,高下相盈也,音声之相和也,先后之相随,恒也。"①在这一段中,声指发音(speaker),音指收音(receiver)。

> 故寒暑燥湿,以类相从;声响徐急,以音相应也。②(《淮南子·泰族训》)

这是一种普通的发射与接收的声音现象,跟音乐的关系并不大。

历来注家注"大音希声",都在"大"与"希"字上做文章,却忽视了"大音"与"希声"本来就是两个音乐用语。

一、"大音"指钟鼓之音

"大音"本指钟鼓之声。

> 枯龟无我,能见大知;磁石无我,能见大力;钟鼓无我,能见大音;舟车无我,能见远行。③(《关尹子》)

① 高明:《帛书老子校注》,北京:中华书局,1996年,第460页。
② [汉]刘安著,[汉]高诱注:《淮南鸿烈解》,四部丛刊影印刘泖生影写北宋本,第20卷。
③ [汉]佚名:《关尹子》,文渊阁四库全书本。

"大音"指钟声。

> 昔黄帝以其缓急作五声,以政五钟,令其五钟:一曰青钟,大音。二曰赤钟,重心。三曰黄钟,洒光。四曰景钟,昧其明。五曰黑钟,隐其常。五声既调,然后作立五行。①(《管子·五行》)

注曰:"大音,东方钟名。"
"大音"指鼓音。

> 小音金,大音鼓。②(《韩诗外传》)

> 相彼良工,自殊昧道之士;眷兹木偶,应异迷途之人。齐步武而无佚,差远近而有伦。遵大路罔怨乎礼典,听希声克正于时巡。虽道有环回,地分险易,固善应而莫实,谅知几而有为。载考载击,所辨于长亭短亭;匪疾匪徐,足分乎有智无智。观其妙矣,孰测其微细?观其徼矣,讵知其启闭!音不衰而得度,响其镗而有制。③(柳宗元《记里鼓赋》)

在周代乐制中,鼓有举足轻重的地位。

> 鼓人掌教六鼓、四金之音声。以节声乐,以和军旅,以正田役,教为鼓而辨其用。以雷鼓鼓神祀,以灵鼓鼓社祭,以路鼓鼓鬼享,以鼖鼓鼓军事,以鼛鼓鼓役事,以晋鼓鼓金奏。以金镎和鼓,以金镯节鼓,以金饶止鼓,以金铎通鼓。凡祭祀百物之神,鼓兵舞、帗舞者。凡军旅,夜鼓鼜,军动则鼓其众。田役亦如之。救日月,则诏王鼓。大丧,则诏大仆鼓。④(《周礼·地官师徒》)

① 黎翔凤撰,梁运华整理:《管子校注》,北京:中华书局,2004 年,第 865 页。
② [汉]韩婴:《韩诗外传》,文渊阁四库全书本,第 8 卷。
③ [唐]柳宗元:《柳河东集》,上海:上海古籍出版社,2008 年,第 792 页。
④ [清]阮元刻:《十三经注疏》,北京:中华书局,1980 年,第 720—721 页。

二、"希声"指疏击

"希声"也是老子从音乐中借用的一个术语。

> 臣闻柷敔希声,以谐金石之和;鼖鼓疏击,以节繁弦之契。① (陆机《演连珠》)

在这段话中,"希声"并非没有声音,而是与"疏击"同义,表示在整个音乐表演中,柷敔敲得比较稀少。这才是"希声"的本义。

> 合止柷敔。② (《尚书·益稷》)
> 戛击鸣球。③ (《尚书·益稷》)

孔安国传:"戛击柷敔,所以作止乐。"孔颖达引正义曰:"戛击是作用之名,非乐器也,故以戛击为柷敔,柷敔之状,经典无文。汉初已来,学者相传,皆云柷如漆桶,中有椎枘,动而击其旁也。敔状如伏虎,背上有刻戛之,以为声也。乐之初击柷以作之,乐之将末,戛敔以止之。故云所以作止乐。"④

> 所以鼓柷谓之止,所以鼓敔谓之籈。⑤ (《尔雅·释乐》)
> 柷敔者,终始之声,万物之所生也。阴阳顺而复,故曰柷;承顺天地,序迎万物,天下乐之,故乐用柷。柷,始也;敔,终也。⑥ (《白虎通义》)

在古代雅乐演奏中,柷敔一类的乐器只在乐舞开始和结束时使用,所以叫

① [清]严可均辑:《全上古三代秦汉三国六朝文》,北京:中华书局,1958年,第2027页。
② [清]阮元刻:《十三经注疏》,北京:中华书局,1980年,第73页。
③ 同上注。
④ 同上注。
⑤ 同上书,第82页。
⑥ [汉]班固著,[清]陈立疏证,吴则虞点校:《白虎通疏证》,北京:中华书局,1994年,第217页。

作"希声"。

三、"大音希声"与音乐美学

《老子》借用了"大音"和"希声"两个表示声音的叙辞,来说明道相反相成的性质。就老子原文的本意来说,它跟音乐并没有什么关系,但从它的来源以及自身的组合来看,它不可避免的是一个中国音乐美学范畴,被后人广泛地运用于音乐美学评论中。

天鼓希声,不落凡调。①(《五灯会元》)

倾耳无希声,在目皓已洁。②(陶渊明《癸卯岁十二月中作与从弟敬远》)

陶令去彭泽,茫然太古心。大音自成曲,但奏无弦琴。③(李白《赠临洺县令皓弟》)

徐伯龄字延之……平生精于音律,尤善琴,所著有《大音正谱》十卷。④(《七修类稿》)

古调今所稀,大音谁能喻?⑤(傅若金《宜春钟清卿清露轩》)

第五节 "大音希声"与其他

一、以"大音"论礼乐

"大音希声"还超越了儒道的界线,成为儒家体认礼的标准。

① [宋]释普济编,苏渊雷点校:《五灯会元》,北京:中华书局,1984年,第1160页。
② [晋]陶渊明著,逯钦立校注:《陶渊明集校注》,北京:中华书局,1979年,第78页。
③ [唐]李白著,[清]王琦注:《李太白全集》,北京:中华书局,1977年,第499页。
④ [明]郎瑛:《七修类稿》,上海:上海书店出版社,2001年,第331页。
⑤ [明]陈焯:《宋元诗会》,文渊阁四库全书本,第87卷。

为人子者……听于无声,视于无形。①(《礼记·曲礼上》)

孔颖达疏:"无声无形恒常于心,想像似见形闻声,谓父母将有教,使已然也。"孔颖达疏:"此五者,君与民上下同有,感之在于胸外,无形无声,故目不得见,耳不得闻。"又引孔子曰:"无声之乐,无体之礼,无服之丧,此之谓三无。"孔颖达疏:"此三者皆谓行之在心外,无形状故称无也。"又引孔子曰:"'夙夜其命宥密',无声之乐也。"孔颖达疏:"言早夜谋为政教,于民得宽和宁静,民喜乐之,于是无钟鼓之声而民乐,故为无声之乐也。"②

大君膺宝历,出豫表功成。钧天金石响,洞庭弦管清。八音动繁会,九变叶希声。和云留睿赏,薰风悦圣情。盛烈光《韶》、《濩》,易俗迈《咸》、《英》。窃吹良无取,率舞抃群生。③(孔德绍《观太常奏新乐》)

孤桐独为奏,不假金石谐。微矣园客丝,能写旷士怀。中散已云逝,千载罕见侪。奈何大雅音,委之优与俳。抚弦传窅渺,希声正复佳。岂难悦人耳,所耻在淫哇。听者虽或疏,宫徵安可乘。④(张梁《弹琴杂诗》)

举修网之绝纪,纽大音之解徽。⑤(陆机《吊魏武帝文》)

大音不完,故必混一而后大振。⑥(刘禹锡《河东先生集序》)

乾坤之大音,久郁理当通。⑦(元好问《丰山怀古》)

二、以"大音希声"论道

盖胥靡为宰,寂寞为尸;大味必淡,大音必希;大语叫叫,大道低回。是

① [清]阮元刻:《十三经注疏》,北京:中华书局,1980年,第1234页。
② 同上书,第1616—1617页。
③ [清]彭定求编:《全唐诗》,北京:中华书局,1960年,第8381页。
④ [清]沈德潜编:《清诗别裁集》,北京:中华书局,1984年,第23卷。
⑤ [清]严可均辑:《全晋文》,北京:商务印书馆,1999年,第1055页。
⑥ [唐]柳宗元:《柳河东集》,上海:上海古籍出版,2008年,第1页。
⑦ [清]顾嗣立编:《元诗选·初集》,文渊阁四库全书本,第1卷。

以声之眇者不可同于众人之耳,形之美者不可棍于世俗之目,辞之衍者不可齐于庸人之听。今夫弦者,高张急徽,追趋逐者,则坐者不期而附矣;试为之施《咸池》,揄《六茎》,发《箫韶》,咏《九成》,则莫有和也。是故钟期死,伯牙绝弦破琴而不肯与众鼓;獿人亡,则匠石辍斤而不敢妄斫。师旷之调钟,俟知音者之在后也;孔子作《春秋》,几君子之前睹也。老聃有遗言,贵知我者希,此非其操与!①(扬雄《解难》)

三、以"大音希声"论佛法

在佛教典籍中,"大音"又成了佛与智慧的代称。

如来颜容,超世无伦,正觉大音,响流十方。② 佛告阿傩:"汝宁复闻无量寿佛大音宣布一切世界化众生不?"(《无量寿经》卷下)

大象隐于无形,故不见以见之。大音匿于希声,故不闻以闻之。故能囊括终古,导达群方,亭毒苍生,疏而不漏。汪哉洋哉,何莫由之哉!故梵志曰:吾闻佛道,厥义弘深,汪洋无涯,靡不成就,靡不度生。然则三乘之路开,真伪之途辨,贤圣之道存,无名之致显矣。③(僧肇《肇论》)

奏希声于宇宙,济溺丧于玄津。④(僧睿《师十二法门序》)

至味不合于众口,大音不比于众耳。作《咸池》、设大章;发《箫韶》、咏《九成》,莫之和也。张郑卫之弦歌,时俗之音,必不期而拊手也。故宋玉云:"客歌于郢,为下里之曲,和者千人。引商激角,众莫之应。"此皆悦邪声,不晓于大度者也。韩非以管窥之见而让尧舜,接舆以毛氅之分而刺仲尼,皆耽小而忽大者也。夫闻清商而谓之角,非弹弦之过,听者之不聪矣。见和璧而名之石,非璧之贱也,视者之不明矣。神蛇能断而复续,不能使人

① [汉]司马迁:《史记》,北京:中华书局,1959年,第3578—3579页。
② [三国魏]康僧铠译:《无量寿经》,卷上。
③ [明]梅鼎祚编:《释文纪》,文渊阁四库全书本,第10卷。
④ [梁]萧统编:《文选》,上海:上海古籍出版社,1986年,第1094页。

不断也;灵龟发梦于宋元,不能免豫苴之网。大道无为,非俗所见。不为誉者贵,不为毁者贱,用不用自天也!行不行乃时也!信不信其命也![1]（牟融《牟子理惑论》）

般若唯绝龆,涅槃固无名。先贤未始觉,之子唱希声。（释慧宣《奉和窦使君同恭法师咏高僧二首·释僧肇》）

时自视顾望,尽忠贞之至,奉承随委气之愿,使得上行,明彻昭然,闻四方不见之物,希声之音,出入上下,皆有法度。[2]（《太平经》）

四、以"大音希声"论技艺

"大音希声"用来说明技术上或艺术上达到至高无上的境界。

而浅薄之徒,率多夸诞自称说,以厉色希声饰其虚妄,足以眩惑晚学,而敢为大言。[3]（葛洪《抱朴子·祛惑》）

刻意以文定公为师,故其骏发渊奥,黼藻休烈,起伏敛纵,风神自远。王良执御,节以和鸾,而驱驰蚁封也;朱弦疏越,大音希声,而一唱三叹也。涛起阜涌,飙行云流,力有余而气不竭也。擅一代之英名,作四方之楷则,先生其有之矣。[4]（宋濂《曾学士文集序》）

石上之枯,玉质粹美。徽弦粲发,乱以松水。儗操白雪,强名绿绮。大音希声,无隐乎尔。[5]（《〈琴赞〉为滨洲叶则善作。先是,薛外史赞,绢书大字,类颜光禄体,则善复命仆次韵配之》）

始而欲得其欢,已而称颂之,终乃有所求焉,细人必出于此。《鹿鸣》之一章曰:示我周行;二章曰:示民不恌,君子是则是效;三章曰:以燕乐嘉宾

[1] ［梁］僧祐:《弘明集》,文渊阁四库全书本,第1卷。
[2] 王明编:《太平经合校》,北京:中华书局,1960年,第120卷。
[3] ［晋］葛洪著,王明校释:《抱朴子内篇校释》,北京:中华书局,1985年,第346页。
[4] ［明］宋濂:《宋学士文集》,四部丛刊本,第20卷。
[5] ［元］张雨:《句曲外史贞居先生诗集》,四部丛刊本,第1卷。

之心,异于彼矣。此之谓大音希声。希声,不如其始之勤勤也。①(《薑斋诗话集》)

吾又谓海棠不尽无香,香在隐跃之间,又不幸而为色掩。如人生有二技,一技稍粗,则为精者所隐;一术太长,则六艺皆通,悉为人所不道。王羲之善书,吴道子善画,此二人者,岂仅工书善画者哉?苏长公不善棋酒,岂遂一子不拈,一卮不设者哉?诗文过高,棋酒不足称耳。……噫,"大音希声","大羹不和",奚必如兰如麝,扑鼻薰人,而后谓之有香气乎?②(《闲情偶记》)

甚至,"大音希声"作为一种典型的中国美学理论,对约翰·凯奇(John Cage,1912-1992)也产生了影响,他创作出《四分三十三秒》这样的作品。③

五、以"大音希声"论人品

"大音希声"也用来说明人低调,不事张扬的品格。

是以高世之主,必假远迹之器;蕴匮之才,思托大音之和。④(陆机《与赵王伦荐戴渊疏》)

蓄宝每希声,虽秘犹彰彻。⑤(颜延之《赠王太常》)

伏惟修誤学士,丰姿凝湛,雅量韬深。大音希声,俨一献九奏之意;玄

① [明]王夫之:《薑斋诗文集·薑斋诗话集》,四部丛刊本,第12卷。
② [清]李渔:《闲情偶寄》,中国戏曲研究院:《中国古典戏曲论著集成》(第七集),北京:中国戏剧出版社,1959年。
③ 冯长春:《从"大音希声"到"四分三十三秒"——关于"无声之乐"及其存在方式的美学思考》,《黄钟》,1999年第1期。又载韩锺恩主编:《音乐存在方式》,上海:上海音乐学院出版社,2008年,第91—96页。蒋婉求:《从凯奇的〈四分三十三秒〉看老庄哲学音乐观的时空穿透》,《艺术百家》,2006年第6期。
④ [清]严可均辑:《全上古三代秦汉三国六朝文》,北京:中华书局,1958年,第2017页。
⑤ [唐]李白:《宣城吴录事画赞》,[唐]李白著,[清]王琦注:《李太白全集》,北京:中华书局,1977年,1999年印,第1320页。

酒不和,成百拜三行之仪。中和养其本根,英华发于情性。①（袁桷《清容居士集》）

仙官就位,羽客来庭。穰穰简简,降福明灵。至神不测,理存系象。大音希声,时振高响。遐迩赞颂,幽明资仰。②（薛元卿《老氏碑》）

本章小结

"大音"和"希声"原是两个声音叙词,"大音"指鼓音,如鼙鼓一类的打击乐器;"希声"指在礼乐中,这类打击乐器尽管重要,但用得很少。老子借用这对术语来说明道是对立双方矛盾的统一体。"五音使人耳聋"说明,老子认为对道的体认来自主体本身,而不是外在的感官。这一范畴反映了老子对儒家礼乐的批判态度。庄子在老子对儒家礼乐批判的基础上,将道家的体道理论发展为一种音乐美学,对后世的音乐美学产生了重大的影响,并延伸到儒家音乐批判领域。在传播与接受的互动中,"大音希声"逐渐演变成一种音乐美学,同时也涉及礼乐体制、道论、释典、艺术鉴赏、人物品评等方面。

① [元]袁桷:《清容居士集》,四部丛刊本,第39卷。
② [明]焦竑:《老子翼》,文渊阁四库全书本,第3卷。

第九章　孔子"放郑声"论

颜渊问怎样才能治理好一个国家？孔子回答说："行夏之时，乘殷之辂，服周之冕，乐则《韶舞》。放郑声，远佞人，郑声淫，佞人殆。"①（《卫灵公》）孔子又说："恶紫之夺朱也，恶郑声之乱雅乐也，恶利口之覆邦家者。"②（《阳货》）放郑倡雅是孔子首先提出的重要音乐思想。

① ［清］刘宝楠：《论语正义》，北京：中华书局，1990年，第622—624页。
② 同上书，第697页。

第一节 郑国

然而,郑声究竟指什么呢?朱熹说:"郑声,郑国之音。"在朱熹看来,郑声即在郑国特殊的人文地理环境下形成的音乐。这个看法由来已久。早在汉代,郑声、郑地与《诗经·郑风》就被学者们联系在一起。

> 郑国土地人民,山居谷汲,男女相错杂,为郑声以相悦怿。①《白虎通》
> 郑国之俗,有溱洧之水,男女聚会,讴歌相感,故云郑声淫。②(《鲁论》)
> 郑国淫辟,男女私会于溱洧之上,有洵訏之乐,勺药之和。③《鲁论》
> 郑国之俗,三月上巳之日于两水上,招魂续魄,拂除不祥,故诗人愿与所说者俱往观也。④(《韩论》)

郑国在哪里呢?

一、旧郑与新郑

郑国原为姬姓,有新旧两都。《史记·郑世家》载,郑桓公姬友于周宣王二十二年(前806)初封于郑。裴骃《集解》:"郑,县名,属京兆。"⑤此为郑国故都,在今陕西省华县。

周幽王十一年(前771年),郑武公率领百姓徙居新郑,此为郑国新都,在"雒之东土,河济之南",即今河南省新郑市西北。显然,这些史料所论的郑风,

① [汉]班固著,[清]陈立疏证,吴则虞点校:《白虎通疏证》,北京:中华书局,1994年,第96页。
② [清]刘宝楠:《论语正义》,北京:中华书局,1990年,第371页。
③ 同上。
④ 同上。
⑤ [汉]司马迁:《史记》,北京:中华书局,1959年,第1757—1758页。

都与新都的地理环境有关。

二、新郑周民

新郑居民由两部分人构成。一部分是郑桓公从故都带来的，他们的民风民俗和社会观念与成周人基本相同。郑武公前770年至744年在位，郑庄公前743年至前701年在位，郑昭公忽死于前695年。《诗经·郑风》所录系新郑立都76年间所流传的诗歌，共四代人，成周遗风旧俗还在，这类郑声不能算作新郑的地域音乐。

三、新郑虢民

新郑有一部分是虢国的原住民。西周初年，周王封虢于王畿，作为周王室的屏障。东虢自虢公长父（仲）开国以来，虢国君及其贵族大都在西周王室任卿士，世代为公，在周的政治生活中起着举足轻重的地位。顾炎武说："若乃虢、郐皆为郑所灭，而虢独无诗。"①我们今天无法见到虢国的诗歌，不知道当时虢国的音乐文化是什么样子。仅从1956年到1957年三门峡虢国墓地的考古发掘来看，②虢国是典型的中原文化，③没有形成鲜明的地域音乐传统。

四、新郑郐民

新郑还有一部分是郐国的原住民郐国系祝融之后，与荆楚同源，在尧时即已立国。从渊源上说，原郐国居民应该比较容易形成相对独立的文化。到周初，郐国已成为异姓中最大子国，长居溱水、洧水之间，由于政治腐败，于公元前

① ［清］顾炎武：《日知录》，四部丛刊本，第3卷。
② 许永生：《从虢国墓地考古发现谈虢国历史概况》，《华夏考古》，1993年第4期。
③ 李久昌：《论虢国社会经济的发展》，《河南科技大学学报》，2004年第3期。

769 年为郑武公所灭。① 朱熹《诗集传》说："桧……在《禹贡》豫州外方之北,荥波之南,居溱洧之间。……周衰,为郑桓公所灭,而迁国焉。今之郑州即其地也,苏氏以为桧诗皆为郑作,如邶、鄘之于卫,也未知是否。"② 邬国现存史料也很少,仅从出土的古城遗址、墓葬和零星出土的铜器来看,邬国文化基本上与周文化相同,地域特征并不明显,仍属于黄河流域的中原文化系统,没有形成独特的文化体系。③

当然,仅根据现在出土的文物下结论,不免有些片面。贵族很可能将西周王朝所赐的雅乐作为随葬品,流传于民间的俗乐没有体现在随葬品中。还有一种可能,即郑在灭邬、虢之时,对两国的本土文化也采取了一些限制措施。有记载郑国曾用离间计来消灭邬国的精英阶层,

郑桓公将欲袭邬,先问邬之辨智果敢之士,书其名姓,择邬之良臣与之,为官爵之名而书之,因为设坛于门外而埋之,衅之以豭,若盟状。邬君以为内难也,尽杀其良臣。④(《说苑·权谋》)

这必然不利于桧国传统文化的保存。此外,夏族中的一支在宋、郑国之间,今属河南中部偏东,即新郑之地,⑤ 当有夏文化的遗存。

在《诗经·郑风》中,《溱洧》是最能体现新郑地域文化的诗篇。王先谦引《韩诗》说:"溱与洧,说人也。郑国之俗,三月上巳之日于两水上,招魂续魄,拂除不祥,故诗人愿与所说者俱往观也。"招魂续魄,男女私会本是荆楚旧俗。王逸《楚辞章句》说:"昔楚国南郢之邑,沅湘之间,其俗信鬼而好祠,其词必作歌乐舞鼓,以乐诸神。"⑥ 郑伯墓出土的镈钟钮以昂首傲立的凤鸟纹为主题,而两条虺

① 陈隆文:《古邬国历史地理问题考辨》,《中州学刊》,2005 年第 6 期。
② [宋]朱熹:《诗集传》,四部丛刊本,第 8 卷。
③ 马世之:《邬国史迹初探》,《史学月刊》,1984 年第 6 期。
④ [汉]刘向:《说苑》,四部丛刊本,第 13 卷。
⑤ 杨向奎:《宗周社会与礼乐文明》,北京:人民出版社,1992 年,第 10 页。
⑥ [汉]刘向编:《楚辞》,四部丛刊本,第 1 卷。

龙则曲屈其下的艺术造型,正是楚文化的体现。① 这说明,新郑独特的地域文化与楚文化有着密切的关系。

赫拉克利特说,在世界上没有任何东西能超越它的尺度。卡西尔认为,这些尺度就是空间和时间的限制。② 在相对封闭的状态下往往比较容易形成人类的地理空间和相应的人文观念。进而表现为一定的艺术形式。

> 不同的生活环境把这个天赋优异的种族盖上不同的印记。倘若同一植物的几颗种子,播在气候不同,土壤各别的地方,让他们各自去抽芽,长大,结果,繁殖;它们会适用各自的地域,生出好几个变种;气候的差别越大,种类的变化越显著。③(《艺术哲学》)

第二节　郑诗

一、郑声非郑诗

朱熹将郑声与郑诗联系起来,他说:

> 郑、卫之乐,皆为淫声。然以诗考之,卫诗三十有九而淫奔之诗才四之一,郑诗二十有一而淫奔之诗已不翅七之五。卫犹为男悦女之词,而郑皆为女惑男之语。卫人犹多刺讥惩创之意,而郑人几于荡然无复羞愧悔悟之萌。是则郑声之淫有甚于卫矣。故夫子论为独以郑声为戒,而不及卫,盖

① 蔡全法、马俊才:《群钟灿烂觅"郑声"——一九二件春秋郑公室青铜编钟在新郑出土》,《寻根》,1997年第5期。
② [德]卡西尔著,甘阳译:《人论》,上海:上海译文出版社,1985年,第54页。
③ [法]丹纳著,傅雷译:《艺术哲学》,合肥:安徽文艺出版社,1998年,第194页。

举重而言,固自有次第也。诗可以观,岂不信哉。①

马瑞辰说:

> 是故郑风二十一篇,维《缁衣》美武公,其二十篇皆刺诗,即皆淫声。男女之奔为淫,君臣之乱未始非淫也。风俗之偷为淫,师旅之危未始非淫也。阴阳之过为淫,风雨晦明之疾未始非淫也。②

所谓淫奔,乃是指上古社会中,在某一固定节日,部分居民在正式婚姻之外,可以享有其他性伴侣,这种风俗近代还保存在南方部分民族的习俗中。③ 据《毛诗序》,《郑风》诸篇中,《缁衣》美武公也,《将仲子》、《叔于田》、《大叔于田》刺庄公也,《清人》刺文公也,《羊裘》刺朝也,《遵大路》刺庄公失道,《有女同车》、《山有扶苏》、《萚兮》、《狡童》刺忽也,《扬之水》闵无臣也,《子衿》刺学校废也。这些诗歌,反映了郑国姬姓君臣的生活,属于所谓的刺诗。据《毛诗》,《东门之墠》是男女不待礼而要奔也,《风雨》是思君子也,《女曰鸡鸣》、《褰裳》、《丰》、《出其东门》等都能体现新郑的地域文化特征。

二、郑诗非淫诗

如果将君臣之乱、风俗之偷、师旅之危、阴阳之过都系于淫诗范围,整部《诗经》大部分都是淫诗,这不免有些偏激。单就男妇之奔来看,《将仲子》"感于君国之事,托为男女之词",《女曰鸡鸣》是"夫妇相警觉以夙兴,言不留色也",④(郑玄说)似乎确有一些淫。若加上《狡童》、《褰裳》、《丰》、《风雨》、《子衿》、《出其东门》、《野有蔓草》等都可从男女感情上理解的诗篇,郑风中的"淫奔"诗约占

① [宋]朱熹:《诗集传》,四部丛刊本,第4卷。
② [清]马瑞辰:《毛诗传笺通释》,北京:中华书局,1989年,第249页。
③ 王宁生:《古俗新研》,兰州:敦煌文艺出版社,2001年,第205页。
④ [清]刘宝楠:《论语正义》,北京:中华书局,1990年,第350页。

43%。照此算来,十五国风中,几乎都有"淫奔诗",周南"淫奔诗"更是占55%、鄘风占40%。显然,将郑声与郑诗等同起来,是不妥的。刘宝楠指出:

> 服虔《解谊》据之,不与《鲁论》同也。又《鲁论》举《溱洧》一诗,以郑俗多淫之证,非谓郑诗皆是如此。许氏错会此旨,举郑诗而悉被以淫名,自后遂以郑诗混入郑声,而谓夫子不当取淫诗。①

戴震《书郑风后》也提出了质疑:

> 如靡靡之乐,涤滥之音,其始作也,实自郑卫桑间、濮上耳。然则郑卫之音,非《郑》、《卫》诗;桑间濮上之音,非《桑中》诗,其义甚明。后儒谓变风有里巷狭邪之作,存之可以识其国乱无政。左氏《春秋》郑六卿饯韩宣子于郊所赋诗,固后儒所目为淫奔之词者,岂亦播其国乱无政乎?②

杨伯峻也认为郑诗指文辞,郑声指乐曲,二者不能等同。③

第三节 箜篌

一、郑声非箜篌

有人认为郑声是一种乐器——箜篌。

① [清]刘宝楠:《论语正义》,北京:中华书局,1990年,第624页。
② [清]顾炎武:《日知录》,四部丛刊本,第1卷。
③ 杨伯峻:《论语译注》,北京:中华书局,1980年,第164页。

箜篌,师延所作。靡靡之乐,盖空国之侯所好。①(《释名》)

许多学者并不赞同将郑声看成一种独特的乐器。

(箜篌)古施郊庙雅乐,近代专用于楚声。……或谓师延靡靡乐,非也。②(《通典·乐典》)

朱熹认为,郑卫与雅乐的乐器没有什么不同。

子上问:郑伯以女乐赂晋悼公,如何有歌钟二肆? 曰:郑卫之音,与先王之乐,其器同,止是其音异。③(《朱子语类·春秋》)

1996年12月至1997年8月,河南省文物考古工作者在新郑市郑韩故城出土了青铜乐器坑10座,青铜钟24套,计192件,及陶埙4件,④并没有发现特别的乐器。顾炎武认为,当年卫灵公听到的,并不是什么箜篌,只是一首琴歌而已,他在《日知录》"乐章"条中说:"若乃卫灵公听新声于濮水之上,而使师延写之,则但有曲而无歌,此后世徒琴之所由兴也。"⑤

二、晋平公非空国之侯

有人说晋平公是空国之侯,他喜欢的音乐也是郑卫之音。

① [汉]刘熙:《释名》,四部丛刊初编影印江南图书馆藏明嘉靖翻宋本,第7卷。
② [唐]杜佑:《通典》,北京:中华书局,1988年,第3680页。
③ [宋]黎靖德编,王星贤点校:《朱子语类》,北京:中华书局,2004年,第2169页。
④ 蔡全法、马俊才:《群钟灿烂觅"郑声"——一九二件春秋郑国公室青铜编钟在新郑出土》,《寻根》,1997年第5期。
⑤ [清]顾炎武:《日知录》,四部丛刊本,第5卷。

空候乃郑卫之音,以其亡国之声,故号空国之侯。讹而为箜篌是也。①(《乐府杂录》)

晋侯并非空国之侯。

其一,晋国本是一个贵族专政的国家,由武公开国,到献公举兵灭虢虞、败狄兵而转强盛,至厉公、悼公达到极盛,与天下诸侯争霸,在春秋时期历来称王国。②

其二,到春秋晚期,形成六卿争权的局面,国王的权力基本被架空,晋国后来之败,责任本不在晋王一人。

其三,晋国并非败于晋平公之手。晋平公于公元前557年至前531年在位,其后历经昭公、顷公、定公、出公、哀公、敬公、幽公、烈公、孝公、桓公、静公至公元前376年共11世195年,至三家分晋而亡。将晋国灭亡的所有责任都算在晋平公一人身上,实在有点冤枉他。

第四节　淫

郑声的主要特点是淫。什么是淫呢?

一、以过为淫

有人解之为过分的表演。《周官·大司乐》曰:"凡建国,禁其淫声、过声、凶声、慢声。"注:"淫声,若郑、卫也。淫声为建国所宜禁,故此言'为邦'亦放之矣。"《左传·昭公元年》曰:"于是有烦手淫声,慆堙心耳,乃忘平和,君子弗德

① [宋]洪迈:《容斋续笔》,四部丛刊续编本,第7卷。
② 童书业:《春秋史》,上海:上海古籍出版社,2003年,第174—183,216—229,238页。

也。"晋杜预《春秋经传集解》曰:"五降而不息则杂声并奏,所谓郑卫之声。"①唐孔颖达解释"烦手"说:"先王之为此乐也,所以限节百种之事。故为乐有五声之节,为声有迟有速,从本至末,缓急相及,使得中和之声。其曲既了,以此罢退,五声既成中和,罢退之后,谓为曲已了,不容更复弹作,以为烦手淫声,郑卫之曲也。刘炫云:'言五降而息罢退者,五声一周,声下而息,前声罢退,以待后声,非作乐息也。乐曲成乃息,非五声一周得息也'。又《传》'于是'至'弗听'。刘云:此说降后不弹之意也。五声皆降,则声一成,曲既未成,当更上始,不以后声来接前声,而容手妄弹击,是为烦手。此手所击,非复正声,是为淫声。淫声之漫,塞人心耳,乃使人忘失平和之性,故君子不听也。"②马瑞辰说:"服子慎释之曰:'郑重其手而声淫过。'是知淫之言过。凡事之过节者为淫,声之过中者亦为淫,不必其淫于色也。而诗言其志,歌咏其声,诗之失愚,乐之失奢,二者相因而各有别。卫之淫在诗,郑之淫在声也。卫诗之淫在色,郑声之淫不专在色也。郑自叔段好勇,兵革相夺,五公子争,弑夺叠见,逆气成象而淫乐兴焉。……郑夹漈于诗序刺庄、刺忽、刺时、闵乱之诗,悉改为淫奔之诗,盖误以郑声之淫惟在于色,不知郑之淫固在声而不在诗也。蔓草零露之咏,秉兰赠药之歌,郑未尝无淫奔之诗。然固不可谓郑声之淫必皆淫奔诗也。"③

也有人解之为纵欲过度。《左传·隐公元年》曰:"骄奢淫泆,所自邪也。"孔颖达疏:"淫,谓嗜欲过度;泆,谓放恣无艺。"《尚书·大禹谟》曰:"罔淫于乐",注:"淫,过也。游逸过乐,败德之原,富贵所忽,故持以为戒。"④此解取自淫本义。《尔雅》曰:"久雨谓之淫。"疏:"淫,过也。"⑤

二、以哀为淫

包咸说:"郑声,淫声之哀者。"淫声的基本特征似乎是悲哀,但这个悲哀并

① [晋]杜预:《春秋经传集解》,四部丛刊本,第20卷。
② [唐]孔颖达:《春秋正义》,四部丛刊续编本,第26卷。
③ [清]马瑞辰:《毛诗传笺通释》,北京:中华书局,1989年,第249—250页。
④ 《尚书》,四部丛刊本,第2卷。
⑤ [唐]邢昺:《尔雅疏》,四部丛刊续编本,第6卷。

非指情感而言，而是与亡国之音、乱世之音相联系。《礼记·乐记》曰："桑间、濮上之音，亡国之音也。其政散，其民流，诬上行私而不可止也。"①《礼记·乐记》曰："世乱则礼慝而乐淫。是故其声哀而不庄，乐而不安，慢易以犯节，流湎以忘本。广则容奸，狭则思欲。感条畅之气而灭平如之德。是以君子贱之也。"②《吕氏春秋·季夏纪》进一步将郑声与衰世、邪气联系起来："土弊则草木不长，水烦则鱼鳖不大，世浊则礼烦而乐淫。郑卫之声，桑间之音，此乱国之所好，衰德之所说。流辟、誂越、慆滥之音出，则滔荡之气、邪慢之心感矣；感则百奸众辟从此产矣。"③刘向《说苑·修文》曰："郑、卫之音，乱世之音也，比于慢矣。桑间、濮上之音，亡国之音也。其政散，其民流，诬上行私，而不可止也。"④王充《论衡》曰："美色不同面皆佳于目，悲音不共声皆快于耳。"⑤成公绥《啸赋》曰："发妙声于丹唇，激哀音于皓齿。"⑥陆机《文赋》曰："寤《防露》与《桑间》，又虽悲而不雅。"⑦陆机《吊魏武文》曰："宣备物于虚器，发哀音于旧倡。"⑧李善注："《说文》曰：倡，乐也。谓作妓人也。"《君子有所思行》曰："淑貌色斯升，哀音承颜作。"刘良注："淑，美也，言以此美色之女升进于君，以亡国之乐承君颜而作。刺时以声色冒于上也。哀音，亡国之音。"⑨《云笈七籖》曰："淫声哀音，怡心悦耳，以致荒耽之惑。"⑩萧统《文选序》曰："《关雎》、《麟趾》，正始之道著。桑间、濮上，亡国之音表。"杜佑《通典·乐典》曰："凡建国，禁其淫声、过声、凶声、慢声。淫声，若郑卫者。过声，失哀乐之节。凶声，亡国之音，若桑间、濮上。慢声，谓侮慢不恭。"⑪这里的哀音，都是指其政治含义而言。

① ［清］阮元刻：《十三经注疏》，北京：中华书局，1980年，第665页。
② 同上书，第681页。
③ ［秦］吕不韦等编，［汉］高诱注：《吕氏春秋》，四部丛刊本，第6卷。
④ ［汉］刘向：《说苑》，四部丛刊本，第19卷。
⑤ ［汉］王充：《论衡》，四部丛刊本，第30卷。
⑥ ［梁］萧统编，［唐］六臣注：《文选》，四部丛刊本，第18卷。
⑦ ［梁］萧统编：《文选》，上海：上海古籍出版社，1986年，第17卷。
⑧ 同上书，第60卷。
⑨ 同上书，第28卷。
⑩ ［宋］张君房编：《云笈七籖》，文渊阁四库全书本，第32卷。
⑪ ［唐］杜佑：《通典》，北京：中华书局，1988年，第3592页。

三、以不合礼为淫

以淫为过,以淫为哀都是表示音乐的非礼乐性质,违背"中"的用乐,是诸侯国统治阶级野心膨胀的表现,都将最终导致本国的灭亡。《论语·阳货》曰:"恶紫之夺朱也,恶郑声之乱雅乐也,恶利口之覆邦家者。"孔颖达正义:"朱,正色。紫,间色之好者。"①《释名·释采帛》曰:"紫,疵也,非正色,五色之疵瑕以惑人者也。"《困学纪闻》曰:"周衰,诸侯服紫。"《玉藻》曰:"衣冠紫绫,自鲁桓公始。"《管子》曰:"齐桓公好服紫衣,齐人尚之,五素易一紫。"江永《乡党图考》引"浑良夫紫衣,僭君服"。② 孔子认为,穿紫衣,奏郑声都是一种不良社会风气的表现,可能引发社会危机。刘向《说苑·修文》说:"土弊则草木不长,水烦则鱼鳖不大,气衰则生物不遂,世乱则礼慝而乐淫。是故其声哀而不庄,乐而不安,慢易以犯节,流漫以忘本。广则容奸,狭则思欲。感涤荡之气,而灭平和之德,是以君子贱之也。"刘昼说:"淫泆、凄怆、愤厉、哀思之声,非理性、和情、德音之乐也。"这些讨论都有助于我们理解淫的内涵。

此两说都未说到孔子音乐美学的根本。孔子所谓的过,并不单从音乐演奏上而言的,主要是指其不合礼制。《论语·八佾》曰:"孔子谓季氏:'八佾舞于庭,是可忍,孰不可忍也?'"马融曰:"天子八佾,诸侯六,卿大夫四,士二。八人为列,八八六十四人。鲁以周公故,受王者礼乐,有八佾之舞,季桓子僭于其家庙舞之,故孔子讥之。"从春秋、战国时期的墓葬制度考察,我们知道当时的乐制等级十分明显:"凡使用乐器,天子用编钟四套,诸侯三套,大夫二套,士一套。"③《论语·八佾》曰:"三家者以《雍》彻。子曰:'相维辟公,天子穆穆',奚取于三家之堂?"仲孙、叔孙、季孙本系家臣,而用了周天子公颂臣工的乐,所以受到孔子的讥议。《论语·季氏》曰:"乐骄乐,乐佚游,乐宴乐,损矣。"刘宝楠注曰,乐佚

① [清]阮元刻:《十三经注疏》,北京:中华书局,1980年,第157页。
② 黎翔凤撰,梁运华整理:《管子校注》,北京:中华书局,2004年,第697页。
③ 杨宽:《战国史》,上海:上海人民出版社,2003年,第177页。

游指出入不节,乐宴(燕)乐是指饮食不节,古人燕饮,非时不举,非有故不特杀,不欲以口腹之欲败乃度也。从新郑出土的编钟都合乎十二律的"大架"之数,表明郑国贵族用钟的音律采用了较高的标准。郑人在一次祭祀中就使用了天子的"九鼎八簋"之礼,这就是孔子所言的"礼崩乐坏"。应劭说:"其后,周室陵迟,礼乐崩坏,诸侯恣行,竞悦所习,桑间、濮上、郑、卫、宋、赵之声,弥以放远,滔湎心耳,乃忘和平,乱政伤民,致疾损寿。重遭暴秦,遂以阙亡。"(《风俗通义·声音》)

孔子所谓淫声,主要是指不合乎礼制的音乐。然而,礼崩乐坏是当时诸国的普遍现象。马瑞辰说:"古者声音之道与政通。春秋时政教寖衰,淫风渐起,郑音好滥淫志,卫音趣数烦志,子夏谓其皆淫于色而害于德。顾卫宣淫蒸,行同禽兽,墙茨济恶,桑中刺奔,淫风流行,较郑滋甚,而夫子独曰'郑声淫',何哉?"①马瑞辰的意思是,郑声之外,卫音也是淫声。刘宝楠进一步引证说:"《乐记》引子夏说:'郑音好滥淫志,宋音燕女溺志,卫音趋数烦志,齐音敖辟乔志。此四者皆淫于色而害于德,是以祭祀弗用也。'是四国皆有淫声,此独云'郑声'者,亦举甚言之。"②《风俗通义》记载:"其后周室陵迟,礼乐崩坏,诸侯恣行,竞悦所习,桑间、濮上、郑、卫、宋、赵之声。"③是知赵也有淫声。《吕氏春秋·遇合》:越王不善礼乐而好"野音"。④ 是知越也有淫声。张衡《南都赋》曰:"齐僮唱兮列赵女,坐南歌兮起郑舞。"⑤崔琦《七蠲》曰:"暂唱却转,时吟齐讴;穷乐极欢,濡首相煦。"⑥是知宋、齐也有淫声。《汉书·礼乐志》记载:"桑间、濮上,郑、卫、宋、赵之声并出。"⑦这说明,自前 319 年至前 532 年两百年间,新乐或淫声已经在诸国蔚为风气。根据童书业先生《春秋史》的考察,周王朝实施了数百年的封建制同化,将源自西北的夏和源自东方沿海的商逐渐融为华夏族,居于中原,共同对抗

① [清]马瑞辰:《毛诗传笺通释》,北京:中华书局,1989 年,第 249 页。
② [清]刘宝楠:《论语正义》,北京:中华书局,1990 年,第 624 页。
③ [汉]应劭著,王利器校注:《风俗通义校注》,北京:中华书局,1981 年,第 267 页。
④ [秦]吕不韦等编,[汉]高诱注:《吕氏春秋》,四部丛刊本,第 14 卷。
⑤ [梁]萧统编,[唐]六臣注:《文选》,四部丛刊本,第 4 卷。
⑥ [清]严可均辑:《全后汉文》,北京:商务印书馆,1999 年,第 458 页。
⑦ [汉]班固:《汉书》,北京:中华书局,1962 年,第 1042 页。

南方的楚与北方的狄。到了春秋末期,东南方的蛮族楚和吴越逐渐被中原文化所同化,北方狄族被晋国吞灭,东方夷族被齐鲁征服,西方戎族被秦、晋、楚等国削弱。① 异质文化的融入,必然给音乐的革新带来重要影响。

第五节　放郑声

一、对子放郑声的三个推测

孔子"对于音乐,有相当的实践和知识",②曾虚心向晋国音乐家师襄学习弹奏《文王操》。③ 郑声之外,当时还有楚声、鲁声、齐声、宋声、赵声等,为什么孔子单单放郑声?

第一种推测是,孔子周游多邦,对郑国印象最差,由此影响到孔子对于郑国音乐的看法。《史记·儒林列传》说孔子干七十余君,④有些夸张,但孔子曾到过卫、陈、曹、宋、郑、蔡却是事实。⑤ 只是孔子访问列国诸侯,到处碰壁。孔子55岁到59岁待在卫,卫灵公尽管待孔子颇有礼数,但并没有起用孔子。卫灵公(前543—前492年在位)死后,孔子很狼狈地离开卫国去陈国,经过曹国不受待见,经过宋国还差一点遭受杀身之祸。⑥《史记·孔子世家》记载:

孔子适郑,与弟子相失,孔子独立郭东门。郑人或谓子贡曰:"东门有人,其颡似尧,其项类皋陶,其肩类子产,然自要以下不及禹三寸。累累若

① 童书业:《春秋史》,上海:上海古籍出版社,2003 年,第 278—280 页。
② 杨荫浏:《中国古代音乐史稿》,北京:人民音乐出版社,1981 年,第 89 页。
③ 匡亚明:《孔子评传》,南京:南京大学出版社,1990 年,第 32—33 页。
④ [汉]司马迁:《史记》,北京:中华书局,1959 年,第 3115 页。
⑤ 匡亚明:《孔子评传》,南京:南京大学出版社,1990 年,第 63—75 页。
⑥ 同上注。

丧家之狗。"子贡以实告孔子。孔子欣然笑曰:"形状,末也。而谓似丧家之狗,然哉! 然哉!"①

孔子在郑国居然被比喻为"丧家之狗",可见处境十分不妙。但孔子对郑国的印象并不完全是差评,郑国也有一些让孔子印象不错的人物。孔子十分看重郑国的当政者子产,"孔子尝过郑,与子产如兄弟云。及闻子产死,孔子为泣曰:'古之遗爱也!'"②(《史记·郑世家》)

公元前488年,孔子结束了长达十多年的流落生活,重返卫国。③ 他的很多弟子在卫国做官,包括子贡。《庄子·人间世》记录了颜回对卫出公辄(前492—前480年在位)的一段评论:

颜回见仲尼,请行。曰:"奚之?"曰:"将之卫。"曰:"奚为焉?"曰:"回闻卫君,其年壮,其行独。轻用其国而不见其过。轻用民死,死者以国量乎泽,若蕉,民其无如矣! 回尝闻之夫子曰:'治国去之,乱国就之。医门多疾。'愿以所闻思其则,庶几其国有瘳乎!"④

卫出公辄想请孔子到卫国主政。子路(前542—前480)就问孔子,如果孔子到卫国主政,将从何处着手? 孔子答以正名。《论语·子路》:

子路曰:"卫君待子而为政,子将奚先?"子曰:"必也正名乎?"子路曰:"有是哉,子之迂也,奚其正?"子曰:"野哉,由也。君子如其所不知,盖阙如也。名不正,则言不顺;言不顺,则事不成;事不成,则礼乐不兴;礼乐不兴,则刑法不中;刑法不中,则民无所措手足。故君子名之必可言也,言之必可

① [汉]司马迁:《史记》,北京:中华书局,1959年,第1921—1922页。
② 同上书,第1775页。
③ 匡亚明:《孔子评传》,南京:南京大学出版社,1990年,第67页。
④ [清]王先谦撰:《庄子集解》,北京:中华书局,2006年,第32页。

行也。君子于其言,无所苟而已矣。"①

总之,孔子对郑国的印象虽说不上好,但也不至于最差。这一推测很难立足。

第二种推测是,在孔子听过的众多音乐中,郑声最差。现在史料记载孔子曾对其他各国的音乐做过一些评论。《论语·述而》曰:"子在齐闻《韶》,三月不知肉味。曰:'不图为乐之至于斯也!'"②此事本末,《史记·孔子世家》记叙更为详细一些:"鲁乱。孔子适齐,为高昭子家臣,欲以通乎景公。与齐太师语乐,闻《韶》音,学之,三月不知肉味,齐人称之。"③齐国为什么会有《韶》呢?《汉书·艺文志》:"至春秋时,陈公子完奔齐。陈,舜之后,招乐存焉。"颜师古注:"完,陈厉公子,即敬仲也,庄二十二年遇难出奔齐也。"④似乎当时的齐国雅乐比较盛行,受到孔子的推重。但《论语·微子》记载:"齐人归女乐,季桓子受之,三日不朝,孔子行。"⑤齐国竟然向季桓子赠女乐,孔子一气之下离开了鲁国。

《史记·孔子世家》:

> 齐人闻而惧,曰:"孔子为政必霸,霸则吾地近焉,我之为先并矣。盍致地焉?"黎鉏曰:"请先尝沮之;沮之而不可则致地,庸迟乎!"于是选齐国中女子好者八十人,皆衣文衣而舞康乐,文马三十驷,遗鲁君。陈女乐文马于鲁城南高门外,季桓子微服往观再三,将受,乃语鲁君为周道游,往观终日,怠于政事。子路曰:"夫子可以行矣。"孔子曰:"鲁今且郊,如致膰乎大夫,则吾犹可以止。"桓子卒受齐女乐,三日不听政;郊,又不致膰俎于大夫。孔子遂行,宿乎屯。而师己送,曰:"夫子则非罪。"孔子曰:"吾歌可夫?"歌曰:"彼妇之口,可以出走;彼妇之谒,可以死败。盖优哉游哉,维以卒岁!"师己

① [清]阮元刻:《十三经注疏》,北京:中华书局,1980年,第115页。
② 同上书,第61页。
③ [汉]司马迁:《史记》,北京:中华书局,1959年,第1910—1911页。
④ [汉]班固:《汉书》,北京:中华书局,1962年,第1042页。
⑤ [清]阮元刻:《十三经注疏》,北京:中华书局,1980年,第154页。

反,桓子曰:"孔子亦何言?"师已以实告。桓子喟然叹曰:"夫子罪我以群婢故也夫!"①

《史记·周鲁公世家》记载:

十年,定公与齐景公会于夹谷,孔子行相事。齐欲袭鲁君,孔子以礼历阶,诛齐淫乐,齐侯惧,乃止,归鲁侵地而谢过。十二年,使仲由毁三桓城,收其甲兵。孟氏不肯堕城,伐之,不克而止。季桓子受齐女乐,孔子去。②

《韩非子·内储说》记载:

仲尼为政于鲁,道不拾遗,齐景公患之,梨且谓景公曰:"去仲尼犹吹毛耳。君何不迎之以重禄高位,遗哀公女乐以骄荣其意。哀公新乐之,必怠于政,仲尼必谏,谏必轻绝于鲁。"景公曰:"善。"乃令梨且以女乐二八遗哀公,哀公乐之,果怠于政,仲尼谏,不听,去而之楚。③

至于鲁国的音乐,《论语·阳货》记载:"子之武城,闻弦歌之声。"郑玄注曰:"武城,鲁之下邑。"④(无名氏注:武城在山东费县)武城礼乐应该深得孔子之心,但鲁国也有季氏八佾舞于庭、是可忍孰不可忍之事。这种推测缺乏必要的实证。

第三种推测是,当时的郑国较之他国,政治比较混乱,乐制缺乏管理,很不健全。这种推测也不成立。礼崩乐坏是当时诸国的普遍现象。张衡《南都赋》曰:"齐童唱兮列赵女,坐南歌兮起郑舞。"崔琦《七蠲》曰:"暂唱却转,时吟齐讴;穷乐极欢,濡首相煦。"是知郑、卫之外,宋、齐也有淫声。《汉书·礼乐志》记载:"桑间、

① [汉]司马迁:《史记》,北京:中华书局,1959年,第1918页。
② 同上书,第1544页。
③ [清]王先慎撰,钟哲点校:《韩非子集解》,北京:中华书局,1998年,第603页。
④ [清]刘宝楠:《论语正义》,北京:中华书局,1990年,第622—624页。

濮上,郑、卫、宋、赵之声并出。"①由此我们知道,赵国也有淫声。这说明,自前319年至前532年两百年间,新乐或淫声已经在诸国蔚为风气。根据童书业考察,周王朝实施了数百年的封建制同化,将源自西北的夏和源自东方沿海的商逐渐融为华夏族,居于中原,共同对抗南方的楚与北方的狄。到了春秋末期,东南方的蛮族楚和吴越逐渐被中原文化所同化,北方狄族被晋国吞灭,东方夷族被齐鲁征服,西方戎族被秦、晋、楚等国削弱。② 异质文化的进入,必然给音乐的革新带来重要影响。

这样看来,以上三种推测都不能成立。

二、孔子放郑声的两个动因

孔子放郑声,一是出于对人类原始文明以来对乱伦的恐惧,二是为了提倡雅乐和礼乐。

弗洛伊德说:野蛮人对于乱伦有着巨大的畏惧感,禁止同一氏族成员之间发生性关系,也不同意违背长者为尊的氏族长老制度。③ 礼乐和雅乐,历来为儒家所主张。《左传·襄公二十九年》载吴公子季札对鲁国演奏的周乐进行了评价,他听了十五国风,除了《郐》、《曹》二风外,对《周南》、《召南》、《邶》、《鄘》、《卫》、《王》、《齐》、《豳》、《秦》、《魏》、《唐》诸风都作了肯定,唯批评了《郑》、《陈》两风。他评《郑》风曰:"美哉!其细已甚,民弗堪也。是其先亡乎?"杨伯峻注:"美哉,此论乐。其细已甚,此论诗辞,所言多男女间琐碎之事,有关政治极少。风化如此,政情可见,故民不能忍受。"④《左传·襄公二十九年》曾经提到儒家一些核心音乐价值观,如勤而不怨、忧而不困、思而不惧、乐而不淫、思而不贰、怨而不言、直而不倨、曲而不屈、迩而不逼、远而不携、迁而不淫、复而不厌、哀而不愁、乐而不荒、用而不匮、广而不宣、施而不费、取而不贪、处而不底、行而不流、五声和、八风

① [汉]班固:《汉书》,北京:中华书局,1962年,第1042页。
② 童书业:《春秋史》,上海:上海古籍出版社,2003年,第278—280页。
③ [奥]西格蒙德·弗洛伊德著,赵立玮译:《图腾与禁忌》,上海:上海人民出版社,2005年,第6—26页。
④ 杨伯峻:《春秋左传注》,北京:中华书局,1981年,第1162页。

平、节有度、守有序、盛德之所同等。《左传·召公二十一年》曰:"二十一年春,天王将铸无射。伶州鸠曰:'王其以心疾死乎?夫乐,天子之职也。夫音,乐之舆也。而钟,音之器也。天子省风以作乐,器以钟之,舆以行之。小者不窕,大者不摦,则和于物,物和则嘉成。故和声入于耳而藏于心,心亿则乐。窕则不咸,摦则不容,心是以感,感实生疾。今钟摦矣,王心弗堪,其能久乎?'"①这些都为孔子所遵从。伏尔泰说:"孔子不创新说,不立新礼;他不做受神启者,也不做先知。他是传授古代法律的贤明官吏。我们有时不恰当地把他的学说称为'儒教',其实他并没有宗教,他的宗教就是所有皇帝和大臣的宗教,就是先贤的宗教。"②

孔子对于音乐的态度,可以参照奥古斯丁得到理解。第四世纪的圣·奥古斯丁"动摇于对待音乐的三种态度之间:称赞音乐原则为体现宇宙次序的原则;把音乐作为世俗的事物,采取禁欲主义的嫌恶态度;承认欢乐的以及教友的歌曲各自表达难以形容的狂喜并增进教友的兄弟友谊。"③

《荀子·王制》中说孔子试图"使夷俗邪音不敢乱雅",④孔子说这话的时候,非中原文化与非中原艺术已经融入中国文化的主流。放郑倡雅的思想反映了孔子在音乐文化上的保守主义倾向。

第六节　孔子正名论

公元前488年,孔子结束了长达10多年的流落生活,重返卫国。⑤ 他的很

① [清]阮元刻:《十三经注疏》,北京:中华书局,1980年,第861页。
② [法]伏尔泰著,梁守锵译:《风俗论——论各民族的精神与风俗以及自查理曼至路易十三的历史》,北京:商务印书馆,1994年,第88页。
③ [加拿大]斯巴肖特著,叶琼芳译:《音乐美学——英国1980年版(新格罗夫音乐与音乐家大辞典)》,何乾三、叶琼芳等译:《音乐美学——外国音乐辞书中的九个条目》,北京:中国文联出版公司,1984年,第47页。
④ [战国]荀况著,[唐]杨倞注:《荀子》,四部丛刊本,第5卷。
⑤ 匡亚明:《孔子评传》,南京:南京大学出版社,1990年,第67页。

多弟子在卫国做官,卫出公辄(前492—前480年在位)想请孔子到卫国主政。子路问孔子,如果孔子到卫国主政,将从何处着手?孔子答以正名。

一、正名与卫国乱政

孔子所谓的正名,就是要恢复严格的礼制,让卫国混乱的社会秩序彻底好转。卫国(前1020年—前229年),本处于黄河、淇水之间,国民有些是殷商后裔,好乐奢酒,民风民俗有些受到殷商传统的影响,不合周礼。卫国的政局一直都不稳定,封建之先就有武庚(?—约前1039)之乱。卫武公和(前813—前757年在位)、公子州吁(?—前719年)先后逼杀自己的兄长自立为君。大臣石蜡杀州吁而立了卫宣公晋(前718—前699年在位)。卫宣公夺太子伋之妇、杀太子而立惠公朔(前699—前696年在位)。卫国人因怨恨惠公而灭掉了惠公的后代。孙文子攻献公珩(前588—前576年在位)而立其弟殇公秋(前576—前558年在位)。晋平公执殇公后又复立献公(前546—前543年在位)。到了孔子时代,太子蒯聩(前480—前477年在位)因违抗卫灵公(前543—前492年在位)之命出逃国外,后来他的儿子卫辄继位,拒不接纳父亲蒯聩回国。前492年至前477年十六年间,卫国公室大乱,蒯聩、出公父子不顾亲情争夺君位,卫国变得更加衰弱。

二、正名与鲁国乱政

鲁国也是家臣跋扈,孔子曾在鲁当过政,对这点深有体会。①《论语》记载鲁国上卿、诸臣的表率季康子(?—前468年)曾两次向孔子问政。

> 季康子问政于孔子曰:"如杀无道以就有道何如?"孔子对曰:"子为政,焉用杀?子欲善而民善矣。君子之德风,小人之德草,草上之风,必偃。"②

① 童书业:《春秋史》,上海:上海古籍出版社,2003年,第251页。
② [清]阮元刻:《十三经注疏》,北京:中华书局,1980年,第109页。

(《论语·颜渊》)

 季康子问政于孔子,孔子对曰:"政者,正也。子帅以正,孰敢不正?"①
(《论语·颜渊》)

 孔子并不赞同季康子用刑罚来管理社会,而是提倡德化。孔子认为,从上自下的德化更有利于社会治理。郑玄注曰:"孔曰亦欲令康子先自正。偃,仆也,加草以风,无不仆者,犹民之化于上。"②孔子希望社会上层阶级通过修身自律,上行下效,从上至下改善社会管理体系。

 孔文子之将攻大叔也,访于仲尼。仲尼曰:"胡簋之事,则尝学之矣。甲兵之事,未之闻也。"退命驾而行曰:"鸟则择木,木岂能择鸟?"文子遽止之曰:"圉岂敢度其私,访卫国之难也。"将止。鲁人以币召之,乃归。③(《左传·哀十一年》)

 孔子还编写了《春秋》,试图改变这种混乱的状况。

 世道衰微,邪说暴行有作,臣弑其君者有之,子弑其父者有之。孔子惧,作《春秋》。④(《孟子·滕文公下》)

三、从正名看乐教式微

 孔子认识到,他的正名与德化主张,并不能完全扭转东周王朝社会管理和意识形态持续混乱的局面。他试图在乐化方面做一些努力,挽救东周王朝乐坏的颓势。

① [清]阮元刻:《十三经注疏》,北京:中华书局,1980年,第109页。
② 同上注。
③ [清]阮元刻:《十三经注疏》,北京:中华书局,1980年,第1019页。
④ 同上书,第117页。

孔子欲行周太师之职,试图"使夷俗邪音不敢乱雅"。①(《荀子·王制》)然而,此时,夷音与俗乐已经融入礼乐之中,不可分割了。

> 孔丘以大圣之才,当倾颓之运,叹凤鸟之不至,惜将坠于斯文,乃述《易》道而删《诗》、《书》,修《春秋》而正《雅》、《颂》。坏礼崩乐,咸得其所。②(《隋书·经籍志》)

> 张子曰:"周衰乐废,夫子自卫反鲁,一尝治之。其后伶人贱工识乐之正。及鲁益衰,三桓僭妄,自大师以下,皆知散之四方,逾河蹈海以去乱。圣人俄顷之助,功化如此。如有用我,期月而可。岂虚语哉?"③(《四书章句集注·论语集注》)

宋代理学家对于孔子乐学的贡献,有些言过其实。

> 周礼为体,仪礼为履。周衰,诸侯僭忒,自孔子时已不能具。④(《通典·礼典》)

春秋时期,各诸侯国的国情与武王开国受封时大不相同了,技术改进了,经济发展了,人口增长了。周王朝的影响力日益式微,原先统一的礼制乐制被打乱,社会秩序严重混乱。这个局面不是儒家一个学派可以轻易挽回的。

本章小结

"放郑倡雅"是孔子重要的音乐思想。"郑声"包含了故都与新郑两个地域概念,是原成周、虢、郐三地文化融合的产物。从人类学上看,郐民族由于非姬

① [战国]荀况著,[唐]杨倞注:《荀子》,四部丛刊本,第5、14卷。
② [唐]魏徵:《隋书》,北京:中华书局,1973年,第904页。
③ [宋]朱熹:《四书章句集注·论语集注》,第9卷。
④ [唐]杜佑:《通典》,北京:中华书局,1988年,第1119页。

姓,又与荆楚渊源较深,理应更富于地域文化色彩。但从现在文献及考古发掘来看,新郑文化基本上属于中原文化体系。用今存《诗经》中的《郑风》、《邻风》来讨论郑风,必然有悖史实。以箜篌为郑声,也不过是经学家们的附会之词。在儒家看来,淫即过,淫即哀,都是表示音乐的非礼乐性质,违背"中"的用乐,是诸侯国统治阶级野心膨胀的表现,都将最终导致本国的灭亡。孔子认为,如果诸国都能用礼乐,就能维持整个周王朝内部的纵向关系与横向关系,从而实现天下的大治。孔子试图用雅乐来化解春秋末期礼崩乐坏的社会危机。

第十章　墨子"非乐"论

墨家与道家几乎是同时提出对儒家乐论的反驳。墨子提出了"非乐"这一重要的中国音乐美学范畴。

墨子非乐的理由是什么？墨子非乐的理由是否能够成立？墨子为什么要非乐？墨子非乐的理论基础与实践基础是什么？墨子的非乐论产生了什么影响？儒家对墨子的非乐论进行了哪些反驳？儒家、墨家和道家的乐论各有什么样的特点？

下面将墨子的非乐论置于整个墨子思想体系当中，并与当时的音响史实相联系，从中国音乐美学动态发展的过程来探讨。

墨子的非乐论有两个主要理由：其一是"上考之不中圣王之事"；其二是"下度之不中万民之利"。①

① [清]孙诒让撰，孙启治点校：《墨子闲诂》，北京：中华书局，2001年，第251页。

第一节 "非乐"的实质

墨子非乐的实质是什么？他所非的，是我们所指的音乐吗？他为什么要非乐呢？

一、关于"非乐"的争论

有文章认为，墨子非的是享乐主义。

周通旦在《墨子非乐辩》中说："欲墨子非乐，请先明'乐'字义。""墨子所非之乐，具有享受之'乐'与礼乐之'乐'二项，而享受之'乐'系指享受之过分者；礼乐之'乐'，系指以乐治天下一事。"文中，作者还认为非乐一说是墨子"偶感而发"，不是墨家学说的主要内容。墨子主张的非乐"注重实绩，反对虚浮，本其先质后文之主张，非全然非乐，而毁生人之性，灭天地之和也"。而且，作者通过引用《墨子·节用上》、《备梯篇》、《说苑·反质》和《吕氏春秋·贵因篇》中的例子，进一步证明了墨子的非乐仅仅是指"过分享受，与小人儒乱世所倡之制礼作乐而已；此外皆不之非。"①

有文章认为，墨子非的是音乐。

> 墨子不懂得音乐艺术是一种认识和反映现实的特殊方法，也不懂得音乐艺术具有巨大的改造社会的意义，它在阶级斗争和社会发展中所起的积极作用，因而他只把音乐艺术当作一种"除天下之利，兴天下之害"的奢侈品和危险品，从而轻易地、片面地将它加以全盘否定。墨子这种主张在客

① 王宁一等主编：《二十世纪中国音乐美学》，北京：现代出版社，2000年，第948—955页。

观上会起着使人民群众放弃音乐这种斗争武器的作用,所以是错误的。①(李纯一《论墨子的'非乐'》)

也有文章认为,墨子并没有反对音乐。

> 他(墨子)不但不反对音乐,并且是一个音乐专家。《非乐篇》说,墨子所以非乐的,不是大钟鸣鼓琴瑟竽笙的声音不乐,是墨子能辨音律。《公孟篇》说,子墨说:问于儒者为什么为乐,儒者说乐以为乐。子墨子说:子未我应。是墨子深明乐理。既能辨音律,深明乐理,可不算作一个音乐家吗?况且墨子也很能利用乐器,《吕氏春秋》说他能够吹笙,是墨子不但明白音乐学理,并且得了音乐技术了。像这种学术兼备的音乐家,恐怕现在也不可多得呢。②(杨浚明《我的墨子非乐经济观》)

> 墨子"非乐"思想的要点有三:(一)承认音乐能使人快乐,引起美感,但认为作乐、赏乐需以"事成功立,无大后患"为前提。(二)认为当时"饥者不得食,寒者不得衣,劳者不得息",天下不得治,而音乐"非所以治天下",于政治、生产无用,于解决上述问题无补,故不具备"事成功立,无大后患"的条件,不能作乐,赏乐。(三)认为音乐不仅无益,而且有害,享受音乐就会劳民、伤财、误政以至亡国,故应"非乐",故"乐之为物将不可不禁而止"。③(蔡仲德《墨子的音乐美学思想》)

从《墨子·非乐》所记的言论来看,墨子并非是以为钟鼓琴瑟之声不能使人快乐,他还是承认音乐的审美价值的。但是,墨子又确实是从音乐的行为角度,即放纵私欲的音乐享乐行为只图少数人享乐之"用"而不顾百姓之得这样一种普遍的现象,提出"非乐"的见解。这使得墨家很少去注意和探讨音乐审美活动中的一系列美学问题,也就大大削弱了他的音乐思想的

① 李纯一:《论墨子的"非乐"》,《音乐研究》,1959年第3期。
② 王宁一等编:《二十世纪中国音乐美学》,北京:现代出版社,2000年,第120—121页。
③ 蔡仲德:《中国音乐美学史》(修订版),北京:人民音乐出版社,2003年,第118页。

美学价值。①

他的音乐是对当时的国君立言的。并且当时上无道揆,下无守法,人民因愤世流于放荡、不事生产的也不少,所以他对于人民不从事耕织而溺于声乐的,也一齐非。虽然墨子的非乐是反对当时的习乐的人,并不反对音乐的本身。②(杨浚明《我的墨子非乐经济观》)

二、"非乐"的实质是反对儒家礼乐

事实上,通篇《墨子》中,并没有提到"音乐"二字,并没有涉及到音乐这一范畴,说墨子反对音乐与说墨子是一位音乐专家一样,都并没有什么确切的根据。但墨子承认乐的审美愉悦功能,却是很明白的,《墨子·非乐》开篇即已明言:

> 是故子墨子之所以非乐者,非以大钟鸣鼓、琴瑟竽笙之声以为不乐也,非以刻镂〔华〕文章之色以为不美也,非以犓豢煎炙之味以为不甘也,非以高台厚榭邃野之居以为不安也。虽身知其安也,口知其甘也,目知其美也,耳知其乐也……③(《墨子·非乐》)

墨子所反对的,是儒家的礼乐,墨子非乐,实是非儒。墨子早年曾在鲁地学儒。

> 孔子学于老聃、孟苏夔、靖叔。鲁惠公使宰让请郊庙之礼于天子,桓王使史角往,惠公止之。其后在于鲁,墨子学焉。④《吕氏春秋·当染》)

儒家所授的礼乐观念,早被墨子抛弃了。

① 修海林、罗小平:《音乐美学通论》,上海:上海音乐出版社,2006年,第68—69页。
② 王宁一等主编:《二十世纪中国音乐美学》,北京:现代出版社,2000年,第121页。
③ [清]孙诒让撰,孙启治点校:《墨子闲诂》,北京:中华书局,2001年,第251页。
④ [战国]吕不韦著,陈奇猷校释:《吕氏春秋新校释》,上海:上海古籍出版社,2002年,第98页。

夫弦歌鼓舞以为乐,盘旋揖让以修礼,厚葬久丧以送死,孔子之所立也,而墨子非之。①(《淮南子·氾论训》)

墨子泛爱兼利而非斗,其道不怒;又好学而博,不异,不与先王同,毁古之礼乐。②(《庄子·天下》)

第二节 "非乐"的根源

墨子反对儒家礼乐,有其深厚的根源。

一、儒家的非乐一派

晋平公好乐,多其赋敛,不治城郭,曰:"敢有谏者死。"国人忧之。

有咎犯者,见门大夫曰:"臣闻主君好乐,故以乐见。"

门大夫入言曰:"晋人咎犯也,欲以乐见。"

平公曰:"内之。"

止坐殿上,则出钟磬竽瑟。坐有顷,平公曰:"客子为乐?"

咎犯对曰:"臣不能为乐,臣善隐。"

平公召隐士十二人。咎犯曰:"隐臣窃顾昧死御。"

平公曰:"诺。"

咎犯申其左臂而诎五指,平公问于隐官曰:"占之为何?"

隐官皆曰:"不知!"

平公曰:"归之。"

① 何宁:《淮南子集释》,北京:中华书局,1998年,第939页。
② [清]王先谦撰:《庄子集解》,北京:中华书局,2006年,第288—289页。

咎犯则申其一指曰:"是一也,便游赭画,不峻城阙;二也,柱梁衣绣,士民无褐;三也,侏儒有余酒,而死士渴;四也,民有饥色,而马有粟秩;五也,近臣不敢谏,远臣不敢达。"

平公曰:"善。"

乃屏钟鼓,除竽瑟,遂与咎犯参治国。①(《说苑·正谏》)

晋平公前557年至前531年在位,他与卫灵公(前534年至前492年在位)一起在施惠台听师旷鼓新声,导致晋国大旱,赤地三年。(《史记·乐书》)此事当系于前531年至前534年之间。这恐怕有些附会,但晋平公好淫乐,导致六卿擅权,晋国三分,却是史实。(《史记·韩世家》《史记·孔子世家》)咎犯本是辅助晋文公重耳(前636年至前626年在位)的天下名士,不可能与晋平公同时。此处的"咎犯"当指希望能像咎犯一样建功立业的中下层文人。咎犯所言,与墨子的观点有很多相似的地方。这说明,在孔子与卫灵公纵论礼乐之治的同时,非乐思想就在中下层文人中出现了,两百多年后,墨子将之系统化。

二、夷族的非乐一派

萌于夏、兴于商、定型于西周的礼乐体制,最先受到异族文化的质疑。

(秦穆公于三十四年即前626年)问曰:"中国以诗书、礼乐、法度为政,然尚时乱,今戎夷无此,何以为治,不亦难乎?"

由余笑曰:"此乃中国所以乱也。夫自上圣黄帝作为礼乐、法度,身以先之,仅以小治。及其后世,日以骄淫。阻法度之威,以责督于下,下罢极则以仁义怨望于上,上下交争怨而相篡弑,至于灭宗,皆以此类也。"②(《史记·秦本纪》)

① [汉]刘向:《说苑》,四部丛刊本,第9卷。
② [汉]司马迁:《史记》,北京:中华书局,1959年,第192—193页。

秦穆公的话包括三层含义：其一，当时的中原地区还把诗书、礼乐、法度作为基本的治国方略；其二，这套治国方略并不能达到理想的政治效果；其三，秦穆公对这套方略已经产生了怀疑，来自戎夷的由余更是从根本上否定了礼乐体制的政治功效。

三、社会中下层非乐一派

墨子首先申明自己的价值取向：

> 子墨子言曰：仁（人之所以）之事者，必务求兴天下之利，除天下之害。将以为法乎天下，利人乎即为，不利人乎即止。且夫仁者之为天下度也，非为其目之所美，耳之所乐，口之所甘，身体之所安，以此亏夺民衣食之财，仁者弗为也。①（《墨子·非乐》）

墨子的价值取向是"利人乎即为，不利人乎即止"，这也是墨子哲学的基础。

> 墨家从经济的道路——"相利"——达到他们从群"相爱"的理想目标；以为物力与人力的节约，为达到"相利"阶段的必然手段，反对足以唤起欲望、增加消费的一切，所以，非斥欲望也非斥音乐。②（杨荫浏《儒家的音乐观》）

几乎先秦诸子所有论乐文字，从根本上说，都是把乐当作一种社会制度，一种价值观，一种政治理念，与今天所说的音乐是绝对不等同的。说墨子的批判仅限于国君，范围似乎过窄，但要说墨子批判的是王公大臣，非一般百姓，则不是虚言。

① ［清］孙诒让撰，孙启治点校：《墨子闲诂》，北京：中华书局，2001年，第251页。
② 王宁一等主编：《二十世纪中国音乐美学》，北京：现代出版社，2000年，第1054年。

第十章 墨子"非乐"论

子墨子与程子辩,称于孔子。程子曰:"非儒,何故称于孔子也?"子墨子曰:"是亦〔其〕当而不可易者也。今鸟闻热旱之忧则高,鱼闻热旱之忧则下,当此,虽禹、汤为之谋,必不能易矣。鸟鱼可谓愚矣,禹、汤犹云因焉。今翟曾无称于孔子乎?"①

修海林、罗小平认为墨子的"非乐"思想"具有浓重的实利主义倾向"。② 诚如诸家所指出,利是墨子非乐的一个基础。那么,墨子的利又是什么呢?《荀子·富国》曾经攻击墨子的利是一种私利:"夫不足,非天下之公患也,特墨子之私忧过计也。"③荀子认为,墨子并没有站在大众利益的立场上,而是出于他个人的担忧。这显然是一种误解。墨子所言之利,并非个人的私利。

思利寻焉,忘名忽焉,可以为士于天下者,未尝有也。④(《墨子·修身》)

下施之万民,万民被其利,终身无已。⑤(《墨子·尚贤(中)》)

天必欲人之相爱相利,而不欲人之相恶相贼也。⑥(《墨子·法仪》)

墨子的交相利,还代表了他试图融合社会各个阶层利益的想法。

墨子是自己非乐理论的践行者。

墨子非乐,不入朝歌之邑。⑦(《淮南子·说山训》)

邑号朝歌,墨子回车。⑧(《新序·节士》)

① 〔清〕孙诒让撰,孙启治点校:《墨子闲诂》,北京:中华书局,2001年,第460—461页。
② 修海林、罗小平:《音乐美学通论》,上海:上海音乐出版社,2006年,第68页。
③ 〔清〕王先谦撰,沈啸寰等点校:《荀子集解》,北京:中华书局,1988年,第184页。
④ 〔清〕孙诒让撰,孙启治点校:《墨子闲诂》,北京:中华书局,2001年,第11页。
⑤ 同上书,第64页。
⑥ 同上书,第22页。
⑦ 何宁:《淮南子集释》,北京:中华书局,1998年,第1142页。
⑧ 〔汉〕刘向:《新序》,四部丛刊本,第7卷。

墨子见荆王,锦衣吹笙,因也。(《吕氏春秋·贵因》)

墨子俭啬而非乐者,往见荆王,衣锦吹笙。非苟违性,随时好也。①(《刘子·随时》)

张惠言将非乐论看成是墨子理论体系发展的必然结果。

墨氏之所以自托于尧禹者,《兼爱》也,《尊天》、《明鬼》、《尚同》、《节用》者,其支流也。《非命》、《非乐》、《节葬》,激而不得不然者也。②

第三节 乐不中圣王之事

一、非圣王之事

关于乐"上考之不中圣王之事"。

今王公大人虽无造为乐器,以为事乎国家,非直掊潦水、拆壤垣而为之也,将必厚措敛乎万民,以为大钟鸣鼓、琴瑟竽笙之声。古者圣王,亦尝厚措敛乎万民,以为舟车。既以成矣,曰:"吾将恶许用之?"曰:"舟用之水,车用之陆,君子息其足焉,小人休其肩背焉。"故万民出财赍而予之,不敢以为戚恨者,何也?以其反中民之利也。然则乐器反中民之利,亦若此,即我弗敢非也。然则当用乐器,譬之若圣王之为舟车也,即我弗敢非也。③(《墨子·非乐》)

① [北齐]刘昼著,傅亚庶校释:《刘子校释》,北京:中华书局,1998年,第434页。
② [清]张惠言:《茗柯文初编》,四部丛刊本,第1卷。
③ [清]孙诒让撰,孙启治点校:《墨子闲诂》,北京:中华书局,2001年,第251—252页。

墨子指出现今的王公大臣从百姓中敛聚钱财作乐，受到老百姓的反对。古代的圣王则把钱花在造船、造车上，因而得到老百姓的理解与支持。墨子的这一观点并非没有依据。

桀女乐三万人，晨噪闻于衢，服文绣衣裳。①（《墨子·佚文》）

《史记·殷本纪》记载商纣好酒淫乐，嬖于妲己。"使师涓作新淫声，北里之舞，靡靡之乐。""大聚乐戏于沙丘，以酒为池，悬肉为林，使男女倮相逐其间，为长夜之饮。"②

昔者桀纣是也，诛贤忠，近谗贼之士，而贵妇人，好杀而不勇，好富而忘贫，驰猎无穷，鼓乐无厌，瑶台玉舖不足处，驰车千驷不足乘，材女乐三千人，锺石丝竹之音不绝，百姓疲乏，君子无死，卒莫有人，人有反心。遇周武王，遂为周氏之禽。此营于物而失其情者也，愉于淫乐而忘后患者也。故设用无度，国家踣，举事不时，必受其灾。③（《管子·七主七臣》）

昔者桀之时，女乐三万人，端噪晨乐，闻于三衢，是无不服文绣衣裳者，伊尹以薄之游女，工文绣纂组，一纯得粟百钟于桀之国。夫桀之国者，天子之国也，桀无天下忧，饰妇女钟鼓之乐，故伊尹得其粟而夺之流，此之谓来天下之财。（《管子·轻重甲》）

修海林、罗小平认为："墨子'非乐'思想产生最主要的原因，仍是出于深感当时的贵族阶层'不厌其乐'以放纵私欲，'亏夺民衣食之财'以行乐，不以百姓利益为重的现实。由此墨子才提出'非乐'的主张。"④

钱穆说："墨子之生，至迟在元王之世（前475—前469），不出孔子卒后十年

① [清]孙诒让撰，孙启治点校：《墨子闲诂》，北京：中华书局，2001年，第608页。
② [汉]司马迁：《史记》，北京：中华书局，1959年，第105页。
③ 黎翔凤撰，梁运华整理：《管子校注》，北京：中华书局，2004年，第827页。
④ 修海林、罗小平：《音乐美学通论》，上海：上海音乐出版社，2006年，第68—69页。

(前469),其卒当在安王十年(前411)左右,不出孟子生前十年(前315)。"①今考《墨子》全书所论事略,最迟为齐康公兴万,齐康公卒于兴万舞当年,我们即可推断墨子卒年至前376年后。现将史籍所载前676年至前473年两百年间王公大人兴乐之事系诸如下,以证墨子所论之实。

　　周惠王三年冬(前676),王子颓享五大夫,乐及遍舞。郑伯闻之,见虢叔,曰:"寡人闻之,哀乐失时,殃咎必至。今王子颓歌舞不倦,乐祸也。"(《左氏春秋·庄公二十年》《国语·周语》)

　　卫懿公(前668—前660)即位,好鹤,淫乐奢侈。(《史记·卫世家》)

　　晋悼公十二年(前560),公伐郑,军于萧鱼。郑伯嘉来纳女、工、妾三十人,女乐二八,歌钟二肆,及宝镈,辂车十五乘。公赐魏绛女乐一八、歌钟一肆。②(《国语·晋语七》)

　　周灵王二十二年(前550),太子晋曰:"昔共工弃此道也,虞于湛乐,淫失其身,欲壅防百川,堕高堙庳,以害天下。③(《国语·周语下》)

　　夫差(前495—前473)次有台榭陂池焉,宿有妃嫱嫔御焉。一日之行,所欲必成,玩好必从。珍异是聚,观乐是务,视民如仇,而用之日新。(《左传·哀公一年》《国语·越语》)

　　周安王二十三年(前379年),齐康公兴万舞。(《墨子·非乐》)

二、圣王之事

　　究竟怎样才是"中圣王之事"呢?《墨子·非乐》中并没有充分展开,更详细的论证见于《墨子·三辩》。

① 钱穆:《先秦诸子系年考辨》,上海:上海书店出版社,1992年,第83页。
② 上海师范大学古籍整理组校点:《国语》,上海:上海古籍出版社,1978年,第443页。
③ 同上书,第103页。

第十章 墨子"非乐"论

> 程繁问于子墨子曰:"夫子曰'圣王不为乐'。昔诸侯倦于听治,息于钟鼓之乐;士大夫倦于听治,息于竽瑟之乐;农夫春耕夏耘,秋敛冬藏,息于聆缶之乐。今夫子曰'圣王不为乐',此譬之犹马驾而不税,弓张而不弛,无乃非有血气者之所能至邪?"
>
> 子墨子曰:"昔者尧、舜有茅茨者,且以为礼,且以为乐。汤放桀于大水,环天下自立以为王,事成功立,无大后患,因先王之乐,又自作乐,命曰《护》,又修《九招》。武王胜殷杀纣,环天下自立以为王,事成功立,无大后患,因先王之乐,又自作乐,命曰《象》。周成王因先王之乐,又自作乐,命曰《驺虞》。周成王之治天下也,不若武王,武王之治天下也,不若成汤,成汤之治天下也,不若尧、舜,故其乐逾繁者,其治逾寡。自此观之,乐非所以治天下也。"
>
> 程繁曰:"子曰'圣王无乐',此亦乐已,若之何其谓圣王无乐也?"
>
> 子墨子曰:"圣王之命也,多(者)寡之。食之利也,以知饥而食之者智也,因〔固〕为无智矣。今圣(王)有乐而少,此亦无也。"①(《墨子·三辩》)

孙诒让说:"此篇所论盖《非乐》之余义。"②《三辩》是《墨子》卷一中的第七篇,《非乐》则见于《墨子》的卷八、卷九,从文章结构来看,非乐所驳各条,都是程繁所议。这样看来,《非乐》本应是《三辩》的余论。

程繁是什么人?毕沅说:"《太平御览》引作'程子'。"孙诒让案:"《公孟篇》亦作'程子'。"③篇中记载了墨子与程子的一段辩论:

> 子墨子谓程子曰:"儒之道足以丧天下者,四政焉。儒以天为不明,以鬼为不神,天、鬼不说,此足以丧天下。又厚葬久丧,重为棺椁,多为衣衾,送死若徙,三年哭泣,扶后起,杖后行,耳无闻,目无见,此足以丧天下。又

① [清]孙诒让撰,孙启治点校:《墨子闲诂》,北京:中华书局,2001年,第38—42页。
② 同上书,第38页。
③ 同上注。

弦歌鼓舞,习为声乐,此足以丧天下。又以命为有,贫富寿夭、治乱安危有极矣,不可损益也。为上者行之,必不听治矣。为下者行之,必不从事矣。此足以丧天下。"程子曰:"甚矣,先生之毁儒也!"子墨子曰:"儒固无此若四政者,而我言之,则是毁也。今儒固有此四政者,而我言之,则非毁也,告闻也。"程子无辞而出。子墨子曰:"迷〔还〕之!"反,后〔复〕坐,进复曰:"乡者先生之言有可闻者焉。若先生之言,则是不誉禹,不毁桀、纣也。"子墨子曰:"不然。夫应孰辞称议而为之,敏也。厚攻则厚吾,薄攻则薄吾。应孰辞而称议,是犹荷辕而击蛾也。"①(《墨子·公孟》)

墨子对程子历数儒家四宗罪:其一,不明天、不神鬼;其二,主张厚葬;其三,重乐;其四,相信命运。

《墨子·公孟》篇中程子所举的三事。

其一,"诸侯倦于听治,息于钟鼓之乐"。用乐号令国家之余,顺便来点娱乐,应该在情理之中。

禹之时以五音听治(政),悬钟、鼓、磬、铎,置鼗,以待四方之士,为号曰:"教寡人以道者击鼓,谕寡人以义者击钟,告寡人以事者振铎,语寡人以忧者击磬,有狱讼者摇鼗。"②(《淮南子·氾论训》)

其二,"士夫倦于听治,息于竽瑟之乐"。

呦呦鹿鸣,食野之苹。我有嘉宾,鼓瑟吹笙。
吹笙鼓簧,承筐是将。人之好我,示我周行。③(《诗经·小雅·鹿鸣》)

① [清]孙诒让撰,孙启治点校:《墨子闲诂》,北京:中华书局,2001年,第459—461页。
② 何宁:《淮南子集释》,北京:中华书局,1998年,第941页。
③ [清]王先谦撰,吴格点校:《诗三家义集疏》,北京:中华书局,1987年,第551—552页。

诗中所描绘的,即士大夫公事之余,宴乐的场景。

其三,"农夫春耕夏耘,秋敛冬藏,息于聆缶之乐"。

> 坎其击缶,宛丘之道。
> 无冬无夏,值其鹭翿。①(《诗经·陈风·宛丘》)

此诗虽为陈地巫祀之歌,但娱神之余,农夫用此作息,也在情理中。毕沅说:"此辩圣王虽用乐,而治不在此。三者,谓尧、舜及汤及武王也。"②题为三辩,"三"应为三代圣王之意,《墨子·尚贤》曰:"若昔三代圣王尧、舜、禹、汤、文、武者是也。"③

墨子还考察了尧、舜时的用乐。《尚书·尧典》也有记载。从该记载可以看出,当时的人们已经用音乐来祭祀和教育了。禹时用乐的情况,《墨子》全书没有记载,但墨子多引《尚书》,我们可以取《尚书》等其他史书中的相关记载作参考。

> 九功惟叙,九叙惟歌。戒之用休,董之用威,劝之以九歌,俾勿坏。④(《尚书·皋陶谟》)
>
> (禹)于是命皋陶作为夏籥九成,以昭其功。⑤(《吕氏春秋·古乐》)
>
> 于是夔行乐,祖考至,群后相让,鸟兽翔舞,箫韶九成;凤皇来仪,百兽率舞,百官信谐。帝用此作歌曰:"陟天之命,维时维几。"乃歌曰:"股肱喜哉,元首起哉,百工熙哉!"皋陶拜手稽首扬言曰:"念哉,率为兴事,慎乃宪,敬哉!"乃更为歌曰:"元首明哉,股肱良哉,庶事康哉!"又歌曰:"元首丛脞哉,股肱惰哉,万事堕哉!"帝拜曰:"然,往钦哉!"于是天下皆宗禹之明度数

① [清]孙诒让撰,孙启治点校:《墨子闲诂》,北京:中华书局,2001年,第463页。
② 同上书,第38页。
③ 同上书,第60页。
④ 《尚书》,四部丛刊本,第2卷。
⑤ [秦]吕不韦等编,[汉]高诱注:《吕氏春秋》,四部丛刊本,第5卷。

声乐,为山川神主。①(《史记·夏本纪》)

《墨子》全书托圣王立论,认为儒家各项主张都与圣王之道相违背,逐一加以驳斥。墨子认为,诸王在因袭前代乐的基础上,又增加了新乐。从数量上看,乐是越来越多了,而政绩却并未得到提高,所谓"乐逾繁者,其治逾寡"。墨子勾勒出一部原始时期的音乐发展史。最初的音乐,都是为了适应劳动与部落管理的需要。进入奴隶社会后,统治阶级利用音乐加强其神权统治,借音乐来歌颂自己的武功,又利用音乐作为荒淫享乐的工具。② 这种情况,到了夏代、商代变得十分严重。周代以来,音乐的阶级化和理论化更加明显,建立了完备的礼乐制度,成立了专门的音乐机构。和古希腊早期音乐发展的情形一样,音乐教育已经成为国家大事,音乐艺术和巫术、宗教紧密地融合在一起。音乐艺术由一种自动自发的生活状态转变为有效的社会管理手段。③ 墨子提出"上考之不中圣王之事",表面上是借圣王立言,实质上还是替下层百姓说话。

第四节　乐不中万民之利

关于乐"不中万民之利",墨子是从以下六个方面来论证的。

一、乐不能解决"三患"

民有三患:饥者不得食,寒者不得衣,劳者不得息。三者民之巨患也。然即当为之撞巨钟、击鸣鼓、弹琴瑟、吹竽笙而扬干戚,民衣食之财,将安可

① [汉]司马迁:《史记》,北京:中华书局,1959年,第81—82页。
② 杨荫浏:《中国古代音乐史稿》,北京:人民音乐出版社,1981年,第18—22页。
③ [法]保罗·朗多尔米著,朱少坤等译:《西方音乐史》,北京:人民音乐出版社,2002年,第7页。

得乎？即我以为未必然也，意舍此。今有大国即攻小国，有大家即伐小家，强劫弱，众暴寡，诈欺愚，贵傲贱，寇乱、盗贼并兴，不可禁止也。然即当为之撞巨钟、击鸣鼓、弹琴瑟、吹竽笙而扬干戚，天下之乱也，将安可得而治与？即我未必然也。是故子墨子曰：姑尝厚措敛乎万民，以为大钟鸣鼓、琴瑟竽笙之声，以求兴天下之利，除天下之害，而无补也。是故子墨子曰：为乐非也。①

墨子认为目前的形势是"有大国即攻小国，有大家即伐小家，强劫弱，众暴寡，诈欺愚，贵傲贱，寇乱、盗贼并兴，不可禁止也"，这些问题都不是乐可以解决的。周王朝的宗法制度是由父系家长制度演变而来的，由族墓制、姓氏名字制、嫡长子继承制、族长主管制等制度组织成一个庞大有序的社会管理体系。当天子、诸侯的力量比较强大的时候，这种管理体制是行之有效的。当大小宗族之间的矛盾越来越突出，卿大夫力量逐渐强大，天子、诸侯力量逐渐衰弱的时候，礼崩乐坏的局面就不可避免。②

自周平王东迁以后，周王朝日益衰弱，整个国家体制日益失控。所谓大国攻小国，即有郑国、齐国国力强盛，四处扩张，称霸中原，小国如卫国、宋国、陈国、蔡国屡受其害。所谓大家伐小家，即从春秋中期开始，中原各诸侯国的行政权大多逐渐落入执行大夫手中，列国间弑放君主和叛乱的事件屡屡发生，如晋有范氏、中行氏之乱，宋有公子地、辰之叛，齐有陈氏专政，鲁有三桓放君。③ 周贞定王十四年（前455），墨子游郑，正好碰上郑人弑哀公（《鲁问》）。次年，墨子西行至晋，又赶上智伯以"其土地之博、人徒之众"攻中行氏、范氏，并三家为一家。智伯决水灌晋阳，赵臣张孟游说韩、魏与赵联合，决水灌智伯军，擒杀智伯，三分其地。韩、赵、魏分晋之势形成。

所谓盗贼并兴，《韩非子·五蠹》以"儒以文乱法，侠以武犯禁，而人主兼礼

① ［清］孙诒让撰，孙启治点校：《墨子闲诂》，北京：中华书局，2001年，第251—254页。
② 杨宽：《古史新探》，北京：中华书局，1965年，第193—196页。
③ 马银琴：《两周诗史》，北京：社会科学文献出版社，2006年，第320页。

之"①是造成社会混乱的根源。《庄子·盗跖》篇说:"盗跖从卒九千人,横行天下,侵暴诸侯,驱人牛马,取人妇女,贪得忘归,不顾父母兄弟,不祭先祖。"②吴越争霸之后(前 453),周王朝已经被各诸侯国遗弃。面对这样的社会局势,还有什么样的行政组织有能力来维护礼乐呢?礼乐明显是行不通的。墨子此言,直戳到了儒家的痛处。

二、亏夺民衣食之财

今王公大人唯毋处高台厚榭之上而视之,钟犹是延鼎也,弗撞击将何乐得焉哉! 其说将必撞击之。惟勿撞击,将必不使老与迟者。老与迟者,耳目不聪明,股肱不毕强,声不和调,明不转朴。将必使当年,因其耳目之聪明,股肱之毕强,声之和调,眉之转朴。使丈夫为之,废丈夫耕稼树艺之时;使妇人为之,废妇人纺绩织纴之事。今王公大人,惟毋为乐,亏夺民衣食之财以拊乐如此多也。是故子墨子曰:为乐非也。③

墨子从乐的"为之者"传播者的角度,指出"今王公大人,惟毋为乐",必定要选用一些身强力壮的劳力,这样必然会"亏夺民衣食之财以拊乐如此多也"。

三、废治

今大钟鸣鼓、琴瑟竽笙之声既已具矣,大人鏽然奏而独听之,将何乐得焉哉? 其说将必与贱人(不)与君子。与君子听之,废君子听治;与贱人听之,废贱人之从事。今王公大人,惟毋为乐,亏夺民衣食之财以拊乐如此多也。是故子墨子曰:为乐非也。④

① [清]王先慎集解,钟哲点校:《韩非子集解》,北京:中华书局,1998 年,第 449 页。
② [清]王先谦撰:《庄子集解》,北京:中华书局,2006 年,第 260 页。
③ [清]孙诒让撰,孙启治点校:《墨子闲诂》,北京:中华书局,2001 年,第 254—257 页。
④ 同上书,第 256 页。

墨子从乐的"听之"者(接受者)的角度,指出"今王公大人,惟毋为乐,亏夺民衣食之财以拊乐如此多也"。

四、乐人待遇过高

昔者齐康公兴乐万,万人不可衣短褐,不可食糠糟,曰:"食饮不美,面目颜色不足视也;衣服不美,身体从容(丑赢)不足观也。"是以食必粱肉,衣必文绣。此掌(常)不从事乎衣食之财,而掌食乎人者也。是故子墨子曰:今王公大人惟毋为乐,亏夺民衣食之财以拊乐如此之也。是故子墨子曰:为乐非也。①

墨子举万舞为例,说明乐人待遇过于丰厚。刘宝楠《论语正义》曰:"旧说舞有文武,文舞用羽籥,谓之羽舞,亦名籥舞;武舞用干戚,谓之干舞,又名万舞。宗庙之祭,乐成告备,然后兴舞。周以武功得天下,故武先于文。"②齐康公兴万舞一事不详。毕沅曰:"案,《史记》康公名贷,宣公子,当周安王时。"孙诒让案:"齐康公与田和同时,墨子容及见其事,但康公衰弱,属于田氏,卒为所迁废,恐未必能兴乐如此之盛。窃疑其为景公之误。"吴毓江认为:"亡国之君喜音,其例至多,当不误。"③

五、废事

今人固与禽兽、麋鹿、蜚鸟、贞虫异者也。今之禽兽、麋鹿、蜚鸟、贞虫,因其羽毛以为衣裘,因其蹄蚤(爪)以为绔屦,因其水草以为饮食。故唯使雄不耕稼树艺,雌亦不纺绩织纴,衣食之财固已具矣。今人与此异者也,赖

① [清]孙诒让撰,孙启治点校:《墨子闲诂》,北京:中华书局,2001年,第256—257页。
② [清]刘宝楠:《论语正义》,北京:中华书局,1990年,第77页。
③ 吴毓江著,孙启让点校:《墨子校注》,北京:中华书局,1993年,第429页。

其力者生,不赖其力者不生君子不强听治,即刑政乱;贱人不强从事,即财用不足。今天下之士君子以吾言不然。然即姑尝数天下分事,而观乐之害。王公大人蚤朝晏退,听狱治政,此其分事也。士君子竭股肱之力,亶其思虑之智,内治官府,外收敛关市、山林、泽梁之利,以实仓廪府库,此其分事也。农夫早出暮入,耕稼树艺,多聚菽粟,此其分事也。妇人夙兴夜寐,纺绩织纴,多治麻丝葛绪、捆布縿,此其分事也。今惟毋在乎王公大人说乐而听之,即必不能早朝晏退,听狱治政,是故国家乱而社稷危矣!今惟毋在乎士君子说乐而听之,即必不能竭股肱之力,亶其思虑之智,内治官府,外收敛关市、山林、泽梁之利,以实仓廪府库,是故仓廪府库不实。今惟毋在乎农夫说乐而听之,即必不能早出暮入,耕稼树艺,多聚菽粟,是故菽粟不足。今惟毋在乎妇人说乐而听之,即不必能夙兴夜寐,纺绩织纴,多治麻丝葛绪、捆布縿,是故布縿不兴。曰:孰为大人之听治而废国家之从事?曰:乐也。是故子墨子曰:为乐非也。①

墨子认为听乐妨碍王公大人、士君子、农夫、妇人等社会各阶层行使各自的职能。

六、天鬼弗式

何以知其然也?曰:先王之书汤之《官刑》有之。曰:"其恒舞于宫,是谓巫风。其刑,君子出丝二卫(纬),小人否,似二伯黄径。"乃言曰:"呜乎!舞佯佯,黄言孔章,上帝弗常,九有以亡。上帝不顺,降之百殃,其家必坏丧。"察九有之所以亡者,徒从饰乐也。于《武观》曰:"启乃淫溢康乐,野于饮食,将将铭,苋磬以力。湛浊于酒,渝食于野,万舞翼翼,章闻于天,天用弗式。"故上者天鬼弗式,下者万民弗利。是故子墨子曰:今天下士君子,请

① [清]孙诒让撰,孙启治点校:《墨子闲诂》,北京:中华书局,2001年,第257—259页。

将欲求兴天下之利,除天下之害,当在乐之为物,将不可不禁而止也。①

墨子据《官刑》《武观》记载,说明规模过大的乐舞,连上天、鬼都不接受。

总揽墨所谓"下考之不中万民之利"的六条理由,主要核心在于制乐、听乐与社会生产生活相矛盾。德谟克利特(Demokritos,前460—前370)说:"音乐是一种相对地说较年轻的艺术,其原因在于使音乐产生的并不是必需,而是奢侈。"②

> 墨子的"非乐"论对于音乐艺术本身来说,虽然是一种反动;但是,就其社会政治意义来说,它基本上反映了春秋末年以来,古代奴隶制濒于瓦解并开始向封建制度过渡的时期里的小生产者阶层和人民群众要求保障自己的生命财产和改善自己的社会地位的愿望,并且对当时的统治阶级腐化的生活方式和"礼乐"制度进行了英勇的尖锐地批判,这在当时的历史情况下,是有重大的进步意义的。③(李纯一《论墨子的"非乐"》)

本章小结

墨子提出"非乐"这一重要的中国音乐美学范畴。墨子非乐的两个主要理由,其一是"上考之不中圣王之事",其二是"下度之不中万民之利"。《墨子》全书托圣王立论,认为儒家各项主张都与圣王之道相违背,逐一加以驳斥。墨子勾勒出一部原始时期的音乐发展史。最初的音乐,都是为了适应劳动与部落管理的需要。进入奴隶社会以后,统治阶级利用音乐加强其神权统治,借音乐来歌颂自己的武功,又利用音乐作为荒淫享乐的工具。这一情况,到夏代、商代变得十分严重。周代以来,音乐的阶级化和理论化更加明显,建立了完备的礼乐制度,成立了专门的音乐机构。墨子认为,诸王在因袭前代乐的基础上,又增加

① [清]孙诒让撰,孙启治点校:《墨子闲诂》,北京:中华书局,2001年,第259—260页。
② 伍蠡甫主编:《西方文论选》,上海:上海译文出版社,1979年,第6页。
③ 李纯一:《论墨子的"非乐"》,《音乐研究》,1959年第3期。

了新乐。从数量上看,乐是越来越多了,而政绩却并未得到提高,所谓"乐逾繁者,其治逾寡"。所以,墨子说,乐"上考之不中圣王之事"。他列出六条理由来说明"下度之不中万民之利",认为制乐、听乐与社会生产生活相矛盾,反映了春秋末年以来,古代奴隶制濒于瓦解并开始向封建制度过渡的时期里的小生产者阶层和人民群众要求保障自己的生命财产和改善自己的社会地位的愿望。墨子表面上是借圣王立言,实质上是替下层百姓说话。他对当时的统治阶级假礼乐之名、行腐化之实的生活进行了揭露和批判。墨子非乐思想的根源,一来自儒家自身,二来自非中原文化,三来自鲜明的阶级立场。张岱年说:"墨子非命非乐之说亦严重违反了传统的社会心理。'生不歌、死无服','其生也勤,其死也薄'(《庄子·天下篇》),一般人是难以遵行的,这也是墨学中绝的部分原因。"[①]墨子的音乐美学思想对后来的儒家、道家和杂家产生了重要的影响,对中国古代音乐美学理论体系的形成作出了一定贡献。

[①] 张岱年:《说杨墨》,《群言》,1989年第9期;又载张岱年:《张岱年学术文化随笔》,北京:中国青年出版社,1996年,第220页。

第十一章 荀子"乐者,乐也"论

音乐与情感的关系是儒家乐论的核心问题。儒家提出"乐者,乐也"这一范畴,试图通过由上而下、由外而内、从情感熏陶到品性养成的办法,将礼乐制度变成个体自动、自发的情感选择与行为规范,从而实现整个天下的大治。

第一节　乐以为乐也

在儒家乐论中,反映音乐与情感、品性之间关系的范畴是"乐者,乐也"。

一、墨子误读"乐以为乐也"

《墨子》对儒家的音乐观有一个误读。

> 子墨子问于儒者曰:"何故为乐?"
> 曰:"乐以为乐也。"
> 子墨子曰:"子未我应也。今我问曰:'何故为室?'曰:'冬避寒焉,夏避暑焉,室以为男女之别也。'则子告我为室之故矣。今我问曰:'何故为乐?'曰:'乐以为乐也。'是犹曰:'何故为室?'曰:'室以为室也。'"①(《墨子·公孟》)

孙诒让注:"《说文·木部》云:'乐,五声八音总名',引申为哀乐之乐,此第二'乐'字用引申义。古读二义同音,故墨子以'室以为室'难之。"②五声八音之乐,是音乐存在的方式;哀乐之乐,是主体的情感状态。二字古音并不完全相同。

> 乐(快乐),(古)来药;(广)卢各切,来铎开一入宕。③(《汉字古音手册》)

墨子对儒家"乐以为乐也"的观点没有弄清楚,反驳也是强词夺理。而墨子以

① [清]孙诒让撰,孙启治点校:《墨子闲诂》,北京:中华书局,2001年,第458—459页。
② 同上书,第458页。
③ 郭锡良:《汉字古音手册》,北京:北京大学出版社,1986年,第23页。

"室以为室"相类比,实属狡辩。

二、儒家"乐以为乐也"本意

文中的儒者为谁,实难考证,孙诒让引《礼记·乐记》、《礼记·礼器》、《荀子·乐论》、《仲尼燕居》中的相关材料说明"乐以为乐也"是儒家的基本命题。孙诒让之外,还有两例。

> 二十一年春,天王将铸无射。伶州鸠曰:"王其以心疾死乎?夫乐,天子之职也。夫音,乐之舆也。而钟,音之器也。天子省风以作乐,器以钟之,舆以行之。小者不窕,大者不摦,则和于物,物和则嘉成。故和声入于耳而藏于心,心亿则乐。窕则不咸,摦则不容,心是以感,感实生疾。今钟摦矣,王心弗堪,其能久乎?"①(《左传·昭公二十一年》)

> 民有好、恶、喜、怒、哀、乐,生于六气。是故审则宜类,以制六志。哀有哭泣,乐有歌舞,喜有施舍,怒有战斗;喜生于好,怒生于恶。是故审行信令,祸福赏罚,以制死生。生,好物也;死,恶物也;好物,乐也;恶物,哀也。哀乐不失,乃能协于天地之性,是以长久。②(《左传·昭公二十五年》)

墨子的问题是:为什么要制乐用乐?儒者的回答是:乐的目的是使人乐意,这个回答是十分精确地说明了儒家的主张。

第二节 乐者,乐也

为批判墨子的非乐论,荀子专门作了一篇《乐论》,开篇即旗帜鲜明地亮出

① [清]阮元刻:《十三经注疏》,北京:中华书局,1980年,第867页。
② 同上书,第891页。

儒家的观点：

> 夫乐者,乐也,人情之所必不免也,故人不能无乐。①（《荀子·乐论》）

一、乐与情

"乐"与"人情"之间到底有什么必然联系呢？

> 齐衰之服、哭泣之声,使人心悲;带甲婴軸,歌于行伍,使人心伤（惕）;姚冶之容,郑卫之音,使人心淫;绅端章甫,无（舞）《韶》歌《武》,使人心庄。②（《荀子·乐论》）

荀子举了四种乐,葬乐、军乐、郑卫之乐和雅乐对人的情感产生不同的影响。荀子还说：

> 听雅颂之声,而志得意广焉;执其干戚,习其俯仰屈伸,而容貌得庄焉;行其缀兆,要其节奏,而行列得正焉,进退得齐焉。③（《荀子·乐论》）

二、乐与民

正因为音乐与情感有密切的联系,荀子认为,完全可以通过乐来调节人的情绪与行为,使人的品性向善的方面转化,实现天下大治。

> 使其曲直、繁省、廉肉、节奏足以感动人之善心,使夫邪汙之气无由得

① ［清］王先谦撰,沈啸寰等点校：《荀子集解》,北京：中华书局,1988年,第379页。
② 同上书,第381页。
③ 同上书,第380页。

接焉。①（《荀子·乐论》）

乐中平则民和而不流，乐庄肃则民齐而不乱。……乐姚冶以险，则民流漫鄙贱矣。②（《荀子·乐论》）

荀子还举了一个礼乐之治的实例：

吾观于乡，而知王道之易易也。主人亲速宾及介，而众宾皆从之，至于门外，主人拜宾及介而众宾皆入，贵贱之义别矣。三揖至于阶，三让以宾升。拜至，献酬，辞让之节繁。及介省矣。至于众宾，升受，坐祭，立饮，不酢而降。隆杀之义辨矣。工入，升歌三终，主人献之；笙入三终，主人献之；间歌三终，合乐三终，工告乐备，遂出。二人扬觯，乃立司正。焉知其能和乐而不流也。宾酬主人，主人酬介，介酬众宾，少长以齿，终于沃洗者焉，知其能弟长而无遗也。降，说屦，升坐，修爵无数。饮酒之节，朝不废朝，莫不废夕。宾出，主人拜送，节文终遂。焉知其能安燕而不乱也。贵贱明，隆杀辨，和乐而不流，弟长而无遗，安燕而不乱：此五行者，足以正身安国矣。彼国安而天下安。故曰：吾观于乡，而知王道之易易也。③（《荀子·乐论》）

荀子用这个事例，说明通过礼乐很容易实现"贵贱明，隆杀辨，和乐而不流，弟长而无遗，安燕而不乱"，王道是很容易得到实施的。荀子在先儒"乐以为乐也"的基础上，鲜明地提出了"乐者，乐也"的范畴，论证了乐与情感、乐与人性之间的关系。但人性与音乐究竟是怎样互动的？荀子并没有做出回答。

费孝通说："礼治在表面看去好像是人们行为不受规律拘束而自动形成的秩序。其实自动的说法是不确，只是主动的服于成规罢了。"④

① ［清］王先谦撰，沈啸寰等点校：《荀子集解》，北京：中华书局，1988年，第379页。
② 同上书，第380页。
③ 同上书，第384—385页。
④ 费孝通：《乡土中国》，北京：生活·读书·新知三联书店，1985年，第53页。

第三节　致乐以治心

《礼记·乐记》对乐与心的关系做了全面的论述。

> 致乐以治心,则易、直、子、谅之心油然而生矣。易、直、子、谅之心生则乐,乐则安,安则久,久则天,天则神。天则不言而信,神则不怒而威,致乐以治心者也。①(《礼记·乐记》)

孙希旦注:"致者,极至之谓。致乐以治心者,无斯须失其和乐。"②所谓极致的乐,就是人民的所见、所闻、所感与行政统治合二为一的理想状态。

> 上得民心,以殖义方,是以作无不济,求无不获,然则能乐。夫耳内和声,而口出美言,以为宪令,而布诸民,正之以度量,民以心力,从之不倦。成事不贰(忒),乐之至也。口内味而耳内声,声味生气。气在口为言,在目为明。言以信名,明以时动。名以成政,动以殖生。政成生殖,乐之至也。③(《国语·周语下》)

> 夫乐者,乐也,人情之所不能免也。乐必发于声音,形于动静。而人之道也,声音、动静、性术之变,尽于此矣。故人不能无乐,乐不能无形,形而不为道不能无乱。先王耻其乱,故制雅颂之声以道之,使其声足乐而不流,使其文足论而不息,使其曲直、繁瘠、廉肉、节奏足以感动人之善心而已矣,不使放心邪气得接焉。④(《礼记·乐记》)

① [清]孙希旦:《礼记集解》,北京:中华书局,1989年,第1029—1030页。
② 同上书,第1030页。
③ 徐元诰撰,王树民、沈长云点校:《国语集解》,北京:中华书局,2002年,第109—110页。
④ [清]孙希旦:《礼记集解》,北京:中华书局,1989年,第1031页。

这段文字说明了音乐与人的心理、品性以及政治之间的关系,统治者可以利用乐影响人的心理、引导人的行动,整部《乐记》都是紧紧围绕这一宗旨展开的。治国在治心,是先秦诸子的共识。管子说:

> 心安,是国安也。心治,是国治也。治也者,心也,安也者,心也。治心在中……①(《管子·心术》)
>
> 凡民之生也,必以正平;所以失之者,必以喜哀怒乐。节怒莫若乐,节乐莫若礼,守礼莫若敬。外敬而内静者,必返其性。②(《管子·心术》)

尹文子说:

> 圣王知民情之易动,故作乐以和之,制礼以节之,在下者不得用其私,故礼乐独行。礼乐独行则私欲寝废,私欲寝废则遭贤之与遭愚均矣。③(《尹文子·大道》)

李曙明在1984年提出"音心对映论",④认为与西方音乐美学界的自律论、他律论相对,中国的音乐美学是和律论。和律论的核心论据,是《乐记》中的五十二个字:

> 凡音之起,由人心生也。人心之动,物使之然也。感于物而动,故形于声。声相应,故生变,变成方谓之音。比音而乐之,及干戚、羽旄,谓之乐。⑤(《礼记·乐记》)

① 黎翔凤撰,梁运华整理:《管子校注》,北京,中华书局,2004年,第781—782页。
② 同上书,第787页。
③ [周]尹文著,[魏]仲长统注:《尹文子》,文渊阁四库全书本,第848册,第187页。
④ 李曙明:《音心对映论——〈乐记〉"和律论"美学初探》,《人民音乐》,1986年第2期。
⑤ [清]孙希旦:《礼记集解》,北京:中华书局,1989年,第976页。

李曙明认为:"'比音而乐'就应当是或必然是比音而乐(lè),而不是比音而乐(yuè)。"这一解读,建立了音乐与心理之间的直接联系。李曙明进一步提出第二个分论点:"比音而乐"即"音心对映""是《乐记》和律论音乐美学的魂魄"。蔡仲德认为在中国音乐美学中存在"音心对映论",但并非见于李先生所引的这两段文字,从李先生所引五十二字文本本身而言,"比音而乐"只可能读为"比音而乐(yuè)"。① 我国古代确实存在"音心对映论",但并非体现在李曙明所引的文字中,而是出自《乐记》中的两段表述:

是故其哀心感者,其声噍以杀;其乐心感者,其声啴以缓;其喜心感者,其声发以散;其怒心感者,其声粗以厉;其敬心感者,其声直以廉;其爱心感者,其声和以柔。六者非性也,感于物而后动。②(《礼记·乐记》)

是故志微、噍杀之音作,而民思忧;啴谐、慢易、繁文、简节之音作,而民康乐;粗厉、猛起、奋末、广贲之音作,而民刚毅;廉直、劲正、庄诚之音作,而民肃敬;宽裕、肉好、顺成、和动之音作,而民慈爱;流辟、邪散、狄成、涤滥之音作,而民淫乱。③

我们将以上两段《乐记》的主要内容列诸下表:

表1 声、心、音、民的关系

序号	声	心	音	民
1	噍杀	哀	志微、噍杀	忧
2	啴缓	乐	啴谐、慢易、繁文、简节	康乐
3	发散	喜		
4	粗厉(壮)	怒	粗厉、猛起、奋末、广贲	刚毅
5	直廉	敬	廉直、劲正、庄诚	肃敬

① 蔡仲德:《"音心对映论"质疑》,《人民音乐》,1986年第1期。
② [清]孙希旦:《礼记集解》,北京:中华书局,1989年,第976—977页。
③ [清]朱彬撰,饶钦农点校:《礼记训纂》,北京:中华书局,1996年,第576页。

续表

序号	声	心	音	民
6	和柔（调）	爱	宽裕、肉好、顺成、和动	慈爱
7			流辟、邪散、狄成、涤滥	淫乱

21个"音"叙辞与6个"声"叙辞相同或相似的有5个，不相同的有16个。这说明，"音"范畴是"声"范畴的延伸。6个"心"叙辞与6个"民"叙辞有3个相近，这说明"心"（个体）范畴与"民"（组织）范畴既相联系又相区别。6个"心"叙辞与21个"音"叙辞没有一个相同，这说明，"心"范畴与"音"范畴不存在任何直接的关系。

中国古代乐论中的声、音、乐三者有严格的区分，这已经成为中国音乐美学界的共识。同理，物、心、民三者也不应该混同。我们应该做好两项还原工作：将范畴还原到文本语境中；将文本还原到历史文化语境中。中国音乐美学史就是音乐美学范畴发展的历史，也就是音乐美学范畴提出、发展、聚合、裂变的历史。

《乐记》所论的乐并非现代语境中的音乐：

1. 乐者，非谓黄钟、大吕、弦、歌、干、扬也，乐之末节也，故童者舞之。①（《礼记·乐记》）

2. 夫乐者，与音相近而不同。②（《礼记·乐记》）

《乐记》所论的乐是礼乐："王者功成作乐，治定制礼，其功大者其乐备，其治辩者其礼具。"③"然则先王之为乐也，以法治也，善则行象德矣。"④

① ［清］孙希旦：《礼记集解》，北京：中华书局，1989年，第1011页。
② 同上书，第1015页。
③ 同上书，第991页。
④ 同上书，第997页。

3. 乐者,所以象德也;礼者,所以缀淫也。①(《礼记·乐记》)

4. 夫乐者,先王之所以饰喜也;军、旅、鈇、钺者,先王所以饰怒也。②(《礼记·乐记》)

5. 乐者,德之华也。③(《礼记·乐记》)

6. 夫乐者,象成者也。④(《礼记·乐记》)

班固《白虎通·社稷》曰:"乐者,所以象德、表功、殊名。"又说:"王者有六乐者,贵公美德也。"⑤《孔子家语》曰:"夫乐者,象成者也。"⑥这些论述都将乐与德、成、喜等联系在一起,乐既是音响事实,也是音乐活动,更是音乐仪式。乐的内容,不是普遍的、个人的感情,而是集体的意志:"乐至则无怨,礼至则不争。揖让而天下治者,礼乐之谓也。"⑦"是故乐之隆,非极音也。食飨之礼,非致味也。《清庙》之瑟,朱弦而疏越,有遗音者矣。"⑧"是故先王本之情性,稽之席数,制之礼义,合生气之和,道五常之行,使之阳而不散,阴而不密,刚气不怒,柔气不慑,四畅交于中而发于外,皆安其位而不相夺也。然后立之学等,广其节奏,省其文采,以绳德厚,律小大之称,比始终之序,以象事行,使亲疏、贵贱、长幼、男妇之理皆见于乐,故曰:'乐观其深矣。'"⑨

青海大通县上孙家寨1973年出土了一个舞蹈纹彩陶盆,陶盆内壁口沿下绘出每组五人的三组人物,他们手拉着手,步调方向一致地跳着舞,画面生动地再现了狩猎舞蹈的场面,如同将野兽赶入陷阱,有强烈的节奏感和欢快的气氛,是庆祝狩猎胜利的情景。⑩画中人物头上的"小辫",身后的"尾巴",是模拟野兽

① [清]孙希旦:《礼记集解》,北京:中华书局,1989年,第997页。
② 同上书,第1035页。
③ 同上书,第1006页。
④ 同上书,第1023页。
⑤ [汉]班固:《白虎通德论》,四部丛刊本,第2卷。
⑥ [魏]王肃:《孔子家语》,四部丛刊本,第8卷。
⑦ [清]孙希旦:《礼记集解》,北京:中华书局,1989年,第987页。
⑧ 同上书,第982页。
⑨ 同上书,第1000页。
⑩ 青海省文物管理处考古队:《青海大通县土家塞出土的舞蹈彩纹陶盆》,《文物》,1978年第3期。

的化妆。《尚书·尧典》中的"击石拊石,百兽率舞。"①《吕氏春秋·古乐篇》曰:"昔葛天氏之乐,三人操牛尾,投足以歌八阕。"②八阕中的《载民》即歌颂祖先的歌舞,《玄鸟》即歌唱部落的图腾。③ 对于动物的崇拜,是人类早期一个普遍的现象。《山海经》里的神的人身龙首,人身羊角。宁夏的古岩画中,也出现了一些兽头人身的画像。这种乐舞,最初的功用是祭祀。

 7. 乐者敦和,率神而从天;礼者别宜,居鬼而从地。④(《礼记·乐记》)
 8. 乐者,天地之和也;礼者,天地之序也。⑤(《礼记·乐记》)

 《乐记》曰:"大乐与天地同和,大礼与天地同节。和,故百物不失;节,故祀天祭地。明则有礼乐,幽则有鬼神。"⑥

 从祭祀音乐到仪式音乐,是人类生活高度社会化的表现。由于生产力的提高,大量剩余的财富逐渐集中到少数人手中,祭祀的权力也被某些得利集团所垄断,新兴的社会统治阶层地位日益稳固。在没有语言文字,或是语言文字还没有成为群体沟通的普遍方式之时,群体的目标和规范只能以音乐的形式不断加以强化。

 祭祀歌舞形式虽然沿袭了原始人类的传统,但其目的已经由天人之间的沟通逐渐过渡到人与人之间的沟通,其内容也在巫与神的基础上,增加了人的因素,部落祖先的创始神话开始在祭祀中上演。《诗经》中收有大量祭祀的诗歌。《思文》祭祀后稷,《清庙》祭祀周文王,《执竞》祭祀周武王,《昊天有成命》祭祀周成王。还有一些祭神的,如《时迈》祭祀山川,《天作》祭祀岐山,《我将》祭祀天地,《载芟》祭祀土神谷神。这些祭祀歌曲无一例外,都以诚惶诚恐的态度,颂扬

① 《尚书》,四部丛刊本,第4卷。
② [秦]吕不韦等编,[汉]高诱注:《吕氏春秋》,四部丛刊本,第5卷。
③ 李纯一:《先秦音乐史》,北京:人民音乐出版社,2005年,第2—3页。
④ [清]孙希旦:《礼记集解》,北京:中华书局,1989年,第992页。
⑤ 同上书,第990页。
⑥ 同上书,第988页。

祖先的功德和鬼神的恩典。① 尤其是西周初年,周王朝的史官根据古史传闻加工而成的周先祖史诗《生民》、《公刘》和《绵》,更是中华文明发轫时代乐舞的集中代表。《生民》中说道:"厥初生民,时维姜嫄。生民如何?克禋克祀,以弗无子。履帝武敏歆,攸介攸止,载震载夙。载生载育,时维后稷。"②《尚书·虞书》中还保存着这种祭祀音乐仪式的情况:"祖考来格,虞宾在位,群后德让。下管鼗鼓,合止柷敔,笙镛以间。鸟兽跄跄;箫韶九成,凤皇来仪。"1987年,呼图壁县有关人员和新疆文物考古工作者发现了距今三千多年的康家石门子岩刻,描写了古代新疆民族的乐舞,其中有双头同体人像,表现男女交合的情形,蕴含了民族始祖和创世的观念。这时期的乐舞,带有浓重的宗族伦理色彩。

9. 乐者,通伦理者也。③（《礼记·乐记》）

根据罗德尔（Roederer，1984）、斯蒂尔（Stiller，1987）和多纳德·霍杰斯（Donald. A. Hodges，1996）的研究,在史前社会,在狩猎和共同抵御自然灾害、动物和敌人时,人类的团结协作至关重要,人类的生存需要建立社会的结构。在早期的社会结构中,音乐体现出一种强大的团结力量和记忆机制,它不断地强化共同的目标而显示出号召力和凝聚力。④《乐记》论述了乐的团结合作功能:

10. 乐者为同,礼者为异。⑤（《礼记·乐记》）
11. 礼者,殊事合敬者也;乐者,异文合爱者也。⑥（《礼记·乐记》）

① 褚斌杰、谭家健主编:《先秦文学史》,北京:人民文学出版社,1998年,第125—130页。
② [汉]毛亨传,郑玄笺,[唐]孔颖达疏:《毛诗正义》,文渊阁四库全书本,第24卷。
③ [清]孙希旦:《礼记集解》,北京:中华书局,1989年,第982页。
④ [美]多纳德·霍杰斯主编,刘沛、任恺译:《音乐心理学手册》,长沙:湖南文艺出版社,2006年,第57页。
⑤ [清]孙希旦:《礼记集解》,北京:中华书局,1989年,第986页。
⑥ 同上书,第989页。

"异文合爱",就是把来自不同文化背景的人都团结起来;"礼别异",就是说礼有区分等级的作用。但这种区分是相对而言的。事实上,由祭祀音乐发展而来的音乐仪式,内容越来越丰富,渐次发展为一种组织形式。将这种组织形式人文化、制度化、象征化,便形成了礼乐。礼与乐是相辅相成的,礼中有乐,乐中有礼。《论语·八佾》曰:"八佾舞于庭,是可忍也,孰不可忍也。"又说:"'相维穆公,天子穆穆',奚取于三家之堂?"孔子认为,音乐的表演有严格的等级规范,音乐的制作和使用是国君的特权。《论语·季氏》曰:"天下有道,则礼、乐、征、伐自天子出;天下无道,则礼、乐、征、伐自诸侯出。"《荀子·乐论》曰:"故乐者,出所以征诛也,入所以揖让也。"董仲舒在《春秋繁露》中说道:"故凡乐者,作之于终,而名之以始,重本之义也。正朔服色之改,受命应天,制礼作乐之异,人心之动也,二者离而复合,所为一也。"①《孔子家语》曰:"夫礼者,理也;乐者,节也。"②《孔丛子·致魏王》引子高语:"夫人含五常之性,有喜怒哀乐。喜怒哀乐无过其节,节过则毁于义。"③

早期人类的音乐仪式,有很强的教育功能。

12. 乐也者,圣人之所乐也,而可以善民心。其感人深,其移风易俗,故先王著其教焉。④(《礼记·乐记》)

13. 故乐者,审一以定和,比物以饰节,节奏合以成文,所以合和父子君臣,附亲万民也。⑤(《礼记·乐记》)

《尚书·尧典》曰:"命汝典乐,教胄子,直而温,宽而栗,刚而无虐,简而无傲。"⑥乐对人的品性养成有直接的影响。应劭说:"夫乐者,圣人所以动天地,感

① [汉]董仲舒著,[清]苏舆义证,钟哲点校:《春秋繁露义证》,北京:中华书局,1992年,第1卷。
② [魏]王肃:《孔子家语》,四部丛刊本,第6卷。
③ [秦]孔鲋:《孔丛子》,四部丛刊本,卷中。
④ [清]孙希旦:《礼记集解》,北京:中华书局,1989年,第998页。
⑤ 同上书,第1033页。
⑥ [清]阮元刻:《十三经注疏》,北京:中华书局,1980年,第46页。

鬼神,安万民,成性类者也。"①

那么,作为仪式的乐是怎样影响到人的品性的呢?《乐记》注意到乐与人的情感之间的密切关系,乐是情的内在需要。

14. 乐者,音之所由生也,其本在人心之感于物也。②(《礼记·乐记》)

15. 乐者,心之动也。声者,乐之象也。文采节奏,声之饰也。君子动其本,乐其象,然后治其饰。③(《礼记·乐记》)

16. 乐也者,情之不可变者也。④(《礼记·乐记》)

17. 故乐也者,动于内者也。礼也者,动于外者也。⑤(《礼记·乐记》)

18. 夫乐者,乐也,人情之所不能免也。⑥(《礼记·乐记》)

19. 故乐者,天地之命,中和之纪,人情之所不能免也。⑦(《礼记·乐记》)

孙希旦注:"情惧其流也,反之,则所发者不过其节而其志和矣。行惧其失也,比拟善恶之类,去其恶而成其善,则其行成矣。此二者,正心修身之事也。"⑧这里所论的乐不是一般的心理状态,不能与喜、怒、哀、爱、恶、憎这些普通的情感相提并论。在中国音乐美学史上,我们从来就看不到"乐者,喜也"这样的命题。乐(lè)不能简单地作"高兴"解,而应该解作"乐于"、"适于"。乐(yuè)既是情感导向,又是对礼的价值认同。德谟克利特说:"快乐和不适决定了有利与有害之间的界限。"⑨儒家所言的美善相乐即是对儒家价值体系和行为规范快乐地适应。

① [汉]应劭撰,王利器校注:《风俗通义校注》,北京:中华书局,1981年,第267页。
② [清]孙希旦:《礼记集解》,北京:中华书局,1989年,第976页。
③ 同上书,第1006页。
④ 同上书,第1009页。
⑤ 同上书,第1030页。
⑥ 同上书,第1031页。
⑦ 同上书,第1034页。
⑧ 同上书,第1003—1004页。
⑨ 伍蠡甫主编:《西方文论选》,上海:上海译文出版社,1979年版,第5页。

20. 乐也者，施也。礼也者，报也。乐，乐其所自生，而礼反其所自始。①（《礼记·乐记》）

乐是自愿付出，不求回报。郑玄注："言乐出而不反，而礼有往来也。"②朱熹说："乐是和气中间出，无所待于外。"③张载说："乐则得其所乐，即是乐也，更何所待？易学其所自成。"④《新书》曰："《书》者，此之著者也；《诗》者，此之志者也；《易》者，此之占者也；《春秋》者，此之纪者也；《礼》者，此之体者也；《乐》者，此之乐者也。"⑤乐就是在自动自发的情感选择中养成个体的行为习惯，并形成集体的意志。

21. 乐者，乐也。君子乐得其道，小人乐得其欲。⑥（《礼记·乐记》）

社会管理者要让民众通过礼乐形成共同的价值，真正落实"乐者，乐也"这一理想，有一个前提，即他们制作的礼乐必须符合民众的需要。《管子·侈靡》曰："饮食者也，侈乐者也，民之所愿也。足其所欲，赡其所愿，则能用之耳。"⑦《吕氏春秋·侈乐》曰："凡古圣王之所为贵乐者，为其乐也。夏桀、殷纣作为侈乐，大鼓、钟、磬、管、箫之音，以钜为美，以众为观；俶诡殊瑰，耳所未尝闻，目所未尝见，务以相过，不用度量。宋之衰也，作为千钟；齐之衰也，作为大吕；楚之衰也，作为巫音。侈则侈矣，自有道者观之，则失乐之情。失乐之情，其乐不乐。乐不乐者，其民必怨，其生必伤。其生之与乐也，若冰之于炎日，反以自兵。此生乎不知乐之情，而以侈为务故也。"《史记·乐书》曰："是故君子反情以和其志，比类以成其行。奸声乱色不留聪明，淫乐废礼不接于心术，惰慢邪辟之气不设于身体，使耳目鼻口心知百体皆由顺正，以行其义。然后发以声音，文以琴

① ［清］孙希旦：《礼记集解》，北京：中华书局，1989 年，第 1008 页。
② 同上。
③ 同上。
④ 同上。
⑤ ［汉］贾谊著，阎振益、钟夏校注：《新书校注》，北京：中华书局，2000 年，第 325 页。
⑥ ［清］孙希旦：《礼记集解》，北京：中华书局，1989 年，第 1005 页。
⑦ ［周］管仲著，［唐］房玄龄注：《管子》，四部丛刊本，第 12 卷。

瑟,动以干戚,饰以羽旄,从以箫管,奋至德之光,动四气之和,以著万物之理。是故清明象天,广大象地,终始象四时,周旋象风雨;五色成文而不乱,八风从律而不奸,百度得数而有常;小大相成,终始相生,倡和清浊,代相为经。故乐行而伦清,耳目聪明,血气和平,移风易俗,天下皆宁。故曰'乐者乐也'。君子乐得其道,小人乐得其欲。以道制欲,则乐而不乱;以欲忘道,则惑而不乐。是故君子反情以和其志,广乐以成其教,乐行而民乡方,可以观德矣。"①《白虎通·社稷》曰:"王者所以盛礼乐何?节文之喜怒。乐以象天,礼以法地。人无不含天地之气,有五常之性者,故乐所以荡涤,反其邪恶也,礼所以防淫佚,节其侈靡也。"又说:"故乐者,所以崇和顺,比物饰节,节奏合以成文,所以合和父子、君臣,附亲万民也。是先王立乐之意也。"乐是心理导向、行为导向和价值导向。

我们将《乐记》中对乐的21个论述集中起来,以类相从,尽量合理地重构《乐记》的整个乐理论体系,并用音乐人类学与音乐社会学的方法,作了进一步的阐释。儒家试图从音乐与情感的密切关系出发,由上而下、由外而内,从情感熏陶到品性养成,将礼乐制度变成个体自动、自发的情感选择与行为规范,最后形成集体意志,从而实现整个天下的大治。《说文诂林》引《系传通论》说:"乐,小言之曰喜,大言之曰乐,独言之曰喜,众言之曰乐。乐者出于人心,布之于管弦也。"周谷城说:"人类的社会斗争,或生产斗争,获得了胜利,自然快乐;把快乐用乐器表现出来,即成音乐。快乐、音乐、乐器三种意义,都是乐字所具有的。"②这一套音乐美学体系是在长时间内,由儒家的数代学者在反思与对话中逐步建立起来的。

第四节　化性起伪

儒家认为,伪是由于人具备思维能力与选择能力的结果。

① [汉]司马迁:《史记》,北京:中华书局,1959年,第1211页。
② 周谷城:《礼乐新解》,《文汇报》,1962年2月9日。载人民音乐出版社编辑部编:《〈乐记〉论辩》,北京:人民音乐出版社,1983年,第40—41页。

> 心虑而能为之动谓之伪。虑积焉、能习焉而后成谓之伪。①（《荀子·正名》）

从性到伪，是一个过程。

> 人之性恶，其善者伪也。②（《荀子·性恶》）

从性到伪，是一种积极的修养提升。化性起伪的核心，就是要践行礼义。

> 凡礼义者，是生于圣人之伪，非故生于人之性也。故陶人埏埴而为器，然则器生于工人之伪，非故生于人之性也。③（《荀子·性恶》）

> 凡人之性者，尧、舜之与桀、跖，其性一也；君子之与小人，其性一也。今将以礼义积伪为人之性邪？然则有曷贵尧、禹，曷贵君子矣哉？凡所贵尧、禹、君子者，能化性，能起伪，伪起而生礼义。然则圣人之于礼义积伪也，亦犹陶埏而为之也。用此观之，然则礼义积伪者，岂人之性也哉？所贱于桀、跖、小人者，从其性，顺其情，安恣睢，以出乎贪利争夺。故人之性恶明矣，其善者伪也。天非私曾、骞孝己而外众人也，然而曾、骞孝己独厚于孝之实而全于孝之名者，何也？以綦于礼义故也。天非私齐、鲁之民而外秦人也，然而于父子之义，夫妇之别，不如齐、鲁之孝具敬父者，何也？以秦人从情性，安恣睢，慢于礼义故也，岂其性异矣哉？④（《荀子·性恶》）

儒家的理想就是要达到性伪合一。由情入性，性情相合，达到整个社会的大治，本是儒家最高的社会理想。

① 李涤生：《荀子集释》，台北：学生书局，1979年，第506页。
② 同上书，第538页。
③ 同上书，第544页。
④ 同上书，第550页。

> 是故,先王本之情性,稽之度数,制之礼义。①(《礼记·乐记》)

王充(27—97)对孟子、告子、荀子、陆贾、董仲舒、刘向诸人的性情论一一进行了批驳,而对世硕、公孙尼子的性情论则持赞同立场。②

> 情性者,人治之本,礼乐所由生也。故原情性之极,礼为之防,乐为之节。性有卑谦辞让,故制礼以适其宜;情有好恶喜怒哀乐,故作乐以通其敬。礼所以制,乐所为作者,情与性也。③(《论衡·本性》)

本章小结

为应对墨子的非乐论,荀子专门作了一篇《乐论》,开篇即旗帜鲜明地亮出儒家的观点:"夫乐者,乐也。"荀子举了四种乐——葬乐、军乐、郑卫之乐和雅乐对人的情感产生不同的影响。音乐与情感有密切的联系。荀子认为,可以通过乐来调节人的情绪与行为,使人的品性向善的方面转化,实现天下大治。荀子用亲历的事例,说明通过礼乐很容易实现"贵贱明,隆杀辨,和乐而不流,弟长而无遗,安燕而不乱",王道是很容易得到实现的。《礼记·乐记》比较全面地说明了音乐与情感、品性以及政治之间的关系,统治者可以利用乐来影响人的心理、引导人的行动。这一过程说明,中国古代音乐美学思想体系不是某一学派的思想成果,而是诸多学派思想的结晶。

① [清]阮元刻:《十三经注疏》,北京:中华书局,1980年,第1535页。
② [汉]王充:《论衡》,上海:上海人民出版社,1974年,第43—46页。
③ 同上书,第43页。

第十二章 庄子"天乐"论

在道家的音乐美学体系中,与儒家"乐者,乐也"范畴相对应的,是庄子的"天乐"、"至乐"范畴。

《庄子》一书分为内篇、外篇和杂篇。从版本和篇目上考证,《庄子》的内七篇大致为庄子本人的思想;外篇、杂篇为庄子后学所加;内、外篇互相发明;杂篇则糅入了儒家的思想。庄学又分为三派:中派继承了庄子的思想;左派追求忘礼乐;右派则倾向儒家化。① 本文将《庄子》诸篇中的乐论作系统的考察,以内篇为主,外篇与杂篇相印证,全面地探讨庄子及其后学所代表的道家音乐美学思想。

庄子的音乐美学有三个重要基础:其一是对老子思想的发展,其二是对儒家礼乐思想的批判,其三是对墨家非乐思想的批判。

① 朱谦之:《〈庄子〉书之考证》,《社会科学研究》,2001年第4、5期。

第十二章　庄子"天乐"论

第一节　对老子乐论的发展

朱谦之说:"庄子的思想是以老子的思想材料为前提。"①庄子大大发展了老子的音乐美学思想。

一、从"大音希声"到"无乐之乐"

> 大方无隅,大器免(晚)成,大音希声,天(大)象无刑(形),道褒无名。夫唯道,善始且善成。②(《老子》第四十章)

老子借用"大音"和"希声"这对声音叙词,来表示道是对立双方矛盾的统一体。庄子将老子的"大音希声"论更深入地引入音乐论域。

> 故有焱氏为之颂曰:听之不闻其声,视之不见其形,充满天地,苞裹六极。汝欲听之而无接焉,而故惑也。③(《庄子·天运》)

郭象注:"此乃无乐之乐,乐之至也。"

二、从"五音使人耳聋"到"皆性之害"

> 五色使人目盲,驰骋田猎使人心发狂,难得之货使人之行仿(妨),五味使人之口爽,五音使人之耳〔聋〕。④(《老子》第十二章)

① 朱谦之:《〈庄子〉书之考证》,《社会科学研究》,2001 年第 4 期,2001 年第 5 期。
② 高明:《帛书老子校注》,北京:中华书局,1996 年,第 20 页。
③ [清]王先谦撰:《庄子集解》,北京:中华书局,2006 年,第 125 页。
④ 高明:《帛书老子校注》,北京:中华书局,1996 年,第 460 页。

庄子将老子所说的五点,归纳出五点失性的原因。

> 且夫失性有五:一曰五色乱目,使目不明;二曰五声乱耳,使耳不聪;三曰五臭熏鼻,困惾中颡;四曰五味浊口,使口厉爽;五曰趣舍滑心,使性飞扬。此五者,皆生之害也。①(《庄子·天地》)

庄子认为,五色、五声、五臭、五味、趣舍,都是违背人的本性的。五色、五声、仁义、辩术都是人性的枝蔓,都会使人失去本性。明、聪、辩等都不是生命的内在需要。

> 是故骈于明者,乱五色,淫文章,青黄黼黻之煌煌非乎?而离朱是已。多于聪者,乱五声,淫六律,金石、丝竹、黄钟、大吕之声非乎?而师旷是已。枝于仁者,擢德塞性以收名声,使天下簧鼓以奉不及之法非乎?而曾、史是已。骈于辩者,累瓦结绳窜句,游心于坚白同异之间,而敝跬誉无用之言非乎?而杨、墨是已。故此皆多骈旁枝之道,非天下之至正也。②(《庄子·骈拇》)

不仅如此,庄子还认为儒家明、聪、仁、义、礼、乐、圣、知等八种主张都不符合性命之情。

> 而且说明邪,是淫于色也;说聪邪,是淫于声也;说仁邪,是乱于德也;说义邪,是悖于理也;说礼邪,是相于技也;说乐邪,是相于淫也;说圣邪,是相于艺也;说知邪,是相于疵也。天下将安其性命之情,之八者,存可也,亡可也;天下将不安其性命之情,之八者,乃始脔卷㹇囊而乱天下也。而天下乃始尊之惜之,甚矣天下之惑也!③(《庄子·在宥》)

① [清]王先谦撰:《庄子集解》,北京:中华书局,2006年,第111页。
② 同上书,第78页。
③ 同上书,第99—100页。

老子用"大音希声"比喻道是矛盾双方的统一体,其理论重心是道。庄子阐发了老子的观点,聚焦在人的本性。

三、从"阴阳之和"到"天乐"、"人乐"

> 万物负阴而抱阳,冲气以为和。①(《老子》第四十二章)
> 知和曰常,知常曰明,益生曰祥,心使气曰强。②(《老子》第五十五章)

郭璞注:"万物中皆有元气,得以和柔。若胸中有藏,骨中有髓,草木中有空虚,与气通,故得久生也。"庄子将老子所论的阴阳之和发展为天和、地和、人和,将音声之和发展为与天和的天乐,与人和的人乐,大大丰富了老子的理论。

> 夫明白于天地之德者,此之谓大本大宗,与天和者也;所以均调天下,与人和者也。与人和者,谓之人乐;与天和者,谓之天乐。③(《庄子·天道》)

第二节 "宾礼乐"——对儒家礼乐的批判

庄子的主张很鲜明,那就是将礼乐放在次要的位置。

> 通乎道,合乎德,退仁义,宾礼乐,至人之心有所定矣。④(《庄子·天道》)

① 朱谦之:《老子校释》,北京:中华书局,1984年,第117页。
② 同上书,第145页。
③ [清]王先谦撰:《庄子集解》,北京:中华书局,2006年,第114页。
④ 同上书,第120页。

庄子主张弱化礼乐的理由有三点。

一、礼乐非自古就有

> 夫至德之世，同与禽兽居，族与万物并，恶乎知君子小人哉！同乎无知，其德不离；同乎无欲，是谓素朴；素朴而民性得矣。及至圣人，蹩躠为仁，踶跂为义，而天下始疑矣；澶漫为乐，摘僻为礼，而天下始分矣。①（《庄子·马蹄》）

> 夫赫胥氏之时，民居不知所为，行不知所之，含哺而熙，鼓腹而游，民能以此矣。及至圣人，屈折礼乐以匡天下之形，县跂仁义以慰天下之心，而民乃始踶跂好知，争归于利，不可止也。此亦圣人之过也。②（《庄子·马蹄》）

庄子一方面褒扬上古时期恬淡的人性与素朴的民风，另一方面批判当时争名夺利的社会风气。礼乐并非自古就有，而是后世圣人所造。这就从源头上动摇了儒家礼乐的基础，儒家礼乐理论的重要性就大大降低了。然而，庄子将民风的败坏、社会价值体系混乱的责任都推到圣人制定礼乐、提倡仁义上，却是有局限的。

二、礼乐与性情相离

> 故纯朴不残，孰为牺尊！白玉不毁，孰为珪璋！道德不废，安取仁义！性情不离，安用礼乐！五色不乱，孰为文采！五声不乱，孰应六律！夫残朴以为器，工匠之罪也；毁道德以为仁义，圣人之过也。③（《庄子·马蹄》）

> 文灭质，博溺心，然后民始惑乱，无以反其性情而复其初。④（《庄子·

① ［清］王先谦撰：《庄子集解》，北京：中华书局，2006年，第83页。
② 同上书，第84页。
③ 同上书，第83页。
④ 同上书，第136页。

缮性》)

> 惘惘乎汝欲反汝性情而无由入,可怜哉!①(《庄子·庚桑楚》)

庄子虽然赞成儒家礼乐是人性的内在需要的说法,却不同意儒家试图通过礼乐实现由性到伪的转换。庄子认为,性与伪是根本对立的,不能并存。

> 古之治道者,以恬养知;知生而无以知为也,谓之以知养恬。知与恬交相养,而和理出其性。夫德,和也;道,理也。德无不容,仁也;道无不理,义也;义明而物亲,忠也;中纯实而反乎情,乐也;信行容体而顺乎文,礼也。礼乐偏行,则天下乱矣。彼正而蒙己德,德则不冒,冒则物必失其性也。②(《庄子·缮性》)

性如果转换到了伪,那就是失性。

> 道者,德之钦也;生者,德之光也;性者,生之质也。性之动,谓之为;为之伪,谓之失。③(《庄子·庚桑楚》)

性变成了伪,那就脱离了实,脱离了真,脱离了道。

> 道不可致,德不可至。仁可为也,义可亏也,礼相伪也。④(《庄子·知北游》)
>
> 凡成美,恶器也;君虽为仁义,几且伪哉!⑤(《庄子·徐无鬼》)

① [清]王先谦撰:《庄子集解》,北京:中华书局,2006年,第199页。
② 同上书,第135页。
③ 同上书,第206页。
④ 同上书,第185页。
⑤ 同上书,第211页。

本性之外的俗物，庄子谓之"寄"，如果过分追求"寄"，就会丧失自身。

> 古之所谓得志者，非轩冕之谓也，谓其无以益其乐而已矣。今之所谓得志者，轩冕之谓也。轩冕在身，非性命也，物之傥来，寄者也。寄之，其来不可圉，其去不可止。故不为轩冕肆志，不为穷约趋俗，其乐彼与此同，故无忧而已矣。今寄去则不乐，由是观之，虽乐，未尝不荒也。故曰，丧己于物，失性于俗者，谓之倒置之民。①（《庄子·缮性》）

化性起伪是儒家重要的治世理论。庄子借渔父之口，批评孔子看重人伪而不关注大道：

> 惜哉，子之早湛于人伪而晚闻大道也。②（《庄子·渔父》）

儒家的礼乐违背了事物的本性，是根本行不通的。

> 今使民离实学伪，非所以视民也，为后世虑，不如休之。难治也。③（《庄子·列御寇》）
> 为人使易以伪，为天使难以伪。④（《庄子·人间世》）

庄子的这个观点，与儒家所言的"移风易俗，莫善于乐"针锋相对。根据庄子的说法，儒家的方法是营外而非营内，是本末倒置。郭象注："营外亏内，其置倒也。"庄子借盗跖之口说：

> 今吾告子以人之情，目欲视色，耳欲听声，口欲察味，志气欲盈。……

① [清]王先谦撰：《庄子集解》，北京：中华书局，2006年，第137页。
② [清]郭庆藩撰，王孝鱼点校：《庄子集释》，北京：中华书局，1961年，第1032页。
③ 同上书，第1050页。
④ 同上书，第150页。

不能说其志意,养其寿命者,皆非通道者也。丘之所言,皆吾之所弃也。亟去走归,无复言之!子之道,狂狂汲汲,诈巧虚伪事也,非可以全真也,奚足论哉!①(《庄子·盗跖》)

庄子所谓的真,是人内在的本性。真即性,它的对立面,是儒家所说的伪。儒家所提倡的仁、义、忠、乐、信等价值观,导致人违背其性情,导致天下大乱。

尧不慈,舜不孝,禹偏枯,汤放其主,武王伐纣,文王拘羑里。此六子者,世之所高也,孰论之,皆以利惑其真而强反其情性,其行乃甚可羞也。②(《庄子·盗跖》)

庄子用情性相离来说明儒家礼乐的效果,实际上是要从根本上动摇儒家的礼乐理论基础。

道家的看法与荀子不同,认为情性是善的,礼乐是恶的。礼乐与情性,是顾此失彼、两不相兼的。

圣人处之,不足以营其精神,乱其气志,使心怵然失其情性。③(《淮南子·原道训》)

庄子主张放任情性。

汝欲反汝情性而无由入,可怜哉!④(《庄子·庚桑楚》)
世之所高,莫若黄帝,黄帝尚不能全德,而战涿鹿之野,流血百里。尧不慈,舜不孝,禹偏枯,汤放其主,武王伐纣,文王拘羑里。此六子者,世之

① [清]郭庆藩撰,王孝鱼点校:《庄子集释》,北京:中华书局,1961年,第1000页。
② 陈鼓应注译:《庄子今注今译》,北京:中华书局,1983年,第778—779页。
③ 何宁:《淮南子集释》,北京:中华书局,1998年,第37页。
④ [清]郭庆藩撰,王孝鱼点校:《庄子集释》,北京:中华书局,1961年,第782页。

所高也,孰论之,皆以利惑其真而强反其情性,其行乃甚可羞也。①(《庄子·盗跖》)

三、礼乐与常然相失

儒家的礼乐体制,就像钩、绳、规、矩、胶、漆一样,约束了人的性与德,使人失去"常然"。

> 屈折礼乐,呴俞仁义,以慰天下之心者,此失其常然也。天下有常然。常然者,曲者不以钩,直者不以绳,圆者不以规,方者不以矩,附离不以胶漆,约束不以纆索。②(《庄子·骈拇》)

四、"坐忘"——对儒家礼乐的批判

> 颜回曰:"回益矣。"
> 仲尼曰:"何谓也?"
> 曰:"回忘仁义矣。"
> 曰:"可矣,犹未也。"
> 他日,复见,曰:"回益矣。"
> 曰:"何谓也?"
> 曰:"回忘礼乐矣。"
> 曰:"可矣,犹未也。"
> 他日,复见,曰:"回益矣。"
> 曰:"何谓也?"
> 曰:"回坐忘矣。"

① [清]郭庆藩撰,王孝鱼点校:《庄子集释》,北京:中华书局,1961年,第997页。
② 同上书,第321页。

仲尼蹴然曰:"何谓坐忘?"

　　颜回曰:"堕肢体,黜聪明,离形去智,同于大通,此谓坐忘。"

　　仲尼曰:"同则无好也,化则无常也。而果其贤乎! 丘也请从而后也。"①(《庄子·大宗师》)

"坐忘"是忘掉自身,与天地万物齐一的人生的最高层境界。有四个层次:其一,忘仁义,即抛弃儒家做人的基本准则;其二,忘礼乐,即抛弃儒家的基本体制;其三,忘我,即剔除一切陈见,没有偏执;其四,同于大通,与天地之道相契合。

第三节　非"非乐"——对墨家的批判

在反对儒家的礼乐的问题上,庄子与墨子站在同一条战线上,但二者对于礼乐的态度又不是完全相同的。

一、庄子对墨子的借鉴

庄子认为,制定礼乐是天子有司的职责,礼乐的实施有一定的条件,一般知识分子无法解决礼乐问题。

> 故田荒室露,衣食不足,征赋不属,妻妾不和,长少无序,庶人之忧也;能不胜任,官事不治,行不清白,群下荒怠,功美不有,爵禄不持,大夫之忧也;廷无忠臣,国家昏乱,工技不巧,贡职不美,春秋后伦,不顺天子,诸侯之忧也;阴阳不和,寒暑不时,以伤庶物,诸侯暴乱,擅相攘伐,以残民人,礼乐不节,财用穷匮,人伦不饬,百姓淫乱,天子有司之忧也。今子既上无君侯

① [清]郭庆藩撰,王孝鱼点校:《庄子集释》,北京:中华书局,1961年,第282—285页。

有司之势而下无大臣职事之官,而擅饰礼乐,选人伦,以化齐民,不泰多事乎!①(《庄子·渔父》)

庄子各司其职,各守其份的论证的方法,明显受到墨子的影响。

二、庄子对墨子的批判

庄子并不赞同墨子的观点,庄子在反对儒家礼乐的同时,对墨子的非乐也作了批判。

> 彼曾、史、杨、墨、师旷、工倕、离朱,皆外立其德而以爠乱天下者也,法之所无用也。②(《庄子·胠箧》)

庄、墨之间的学术分歧,还可以作更系统的考察。

首先,庄子认为,墨子的非乐、节用违背天下人的志愿,不便于整个社会的治理。

> 古之丧礼,贵贱有仪,上下有等。天子棺椁七重,诸侯五重,大夫三重,士再重。今墨子独生不歌,死不服,桐棺三寸而无椁,以为法式。以此教人,恐不爱人;以此自行,固不爱己。未败墨子道。虽然,歌而非歌,哭而非哭,乐而非乐,是果类乎?其生也勤,其死也薄,其道大觳;使人忧,使人悲,其行难为也,恐其不可以为圣人之道,反天下之心,天下不堪。墨子虽独能任,奈天下何!离于天下,其去王也远矣。③(《庄子·天下》)

① [清]郭庆藩撰,王孝鱼点校:《庄子集释》,北京:中华书局,1961年,第1028页。
② 同上书,第353页。
③ 同上书,第1074—1075页。

第十二章 庄子"天乐"论

庄子认为,礼乐虽然没有儒家所宣扬的那种治世效果,但也部分回应了人性的需求,不能完全毁弃,墨子非乐、节用等学说"毁古之礼乐",过于绝对,不能接受。

> 不侈于后世,不靡于万物,不晖于数度,以绳墨自矫,而备世之急;古之道术有在于是者。墨翟、禽滑厘闻其风而说之。为之大过,已之大循。作为《非乐》,命之曰《节用》,生不歌,死无服。墨子泛爱兼利而非斗,其道不怒;又好学而博,不异,不与先王同,毁古之礼乐。①(《庄子·天下》)

对于儒、墨之争,庄子的做法是各打五十大板。

> 故有儒、墨之是非,以是其所非而非其所是。欲是其所非而非其所是,则莫若以明。②(《庄子·齐物论》)

庄子对于儒、墨都持全面批判的立场。

> 削曾、史之行,钳杨、墨之口,攘弃仁义,而天下之德始玄同矣。③(《庄子·胠箧》)
>
> 夫施及三王而天下大骇矣。下有桀、跖,上有曾、史,而儒、墨毕起。于是乎喜怒相疑,愚知相欺,善否相非,诞信相讥,而天下衰矣;大德不同,而性命烂漫矣;天下好知,而百姓求竭矣。于是乎釿锯制焉,绳墨杀焉,椎凿决焉。天下脊脊大乱,罪在撄人心。故贤者伏处大山嵁岩之下,而万乘之君忧慄乎庙堂之上。今世殊死者相枕也,桁杨者相推也,刑戮者相望也,而儒、墨乃始离跂攘臂乎桎梏之间。噫,甚矣哉!其无愧而不知耻也甚矣!④

① [清]郭庆藩撰,王孝鱼点校:《庄子集释》,北京:中华书局,1961 年,第 1072 页。
② 同上书,第 63 页。
③ 同上书,第 353 页。
④ 同上书,第 376—377 页。

(《庄子·在宥》)

禹之治天下，使民心变，人有心而兵有顺，杀盗非杀人，自为种而天下耳，是以天下大骇，儒、墨皆起。①(《庄子·天运》)

对于墨、道两家音乐观之异同，郭沫若(1892—1978)说：

墨家是主张"非乐"的，但他并不是认为"乐(岳)不乐(洛)"，而是认为费财力、物力、人力。老百姓既不能享受，贵族们也不要享受。……道家也是主张非乐的，但他们更进了一步，并不是因为乐不合实利，而是因为乐根本有害。老百姓们不能享受正好，贵族们尤其不应该享受。……这两派的主张，从社会的意义上来说，都可算是对于贵族享受的反对。但从学理上来说，两家都是主张去情欲的，故尔对于情欲的享受也就同样地反对了。所不同的只是墨家主张强力疾作，道家主张恬淡无为，墨家是蒙着头脑苦干，道家是闭着眼睛空想。②(《公孙尼子与其音乐理论》)

第四节　心斋

道家也将和看成是乐的本质特点。

《诗》、《书》、《礼》、《乐》者，邹鲁之士、搢绅多能明之。《诗》以道志，《书》以道事，《礼》以道行，《乐》以道和，《易》以道阴阳，《春秋》以道名分。③(《庄子·天下》)

① [清]郭庆藩撰，王孝鱼点校：《庄子集释》，北京：中华书局，1961年，第527页。
② 郭沫若：《公孙尼子与其音乐理论》，《〈乐记〉论辩》，北京：人民音乐出版社，1983年，第6—7页。
③ [清]郭庆藩撰，王孝鱼点校：《庄子集释》，北京：中华书局，1961年，第1067页。

但庄子之和与儒家之和内涵颇有差异。

"心斋"有三个层次。

一、听之以耳

主体不要受到视觉与听觉的干扰。

> 且不知耳目之所宜,而游心乎德之和。① (《庄子·德充符》)
> 视乎冥冥,听乎无声。冥冥之中,独见晓焉;无声之中,独闻和焉。② (《庄子·天地》)

郭象注:"若夫视听而不寄之于寂,则有闇昧而不和也。"

二、听之以心

要做到安时处顺,就要做到心和。

> 适来,夫子时也;适去,夫子顺也。安时而处顺,哀乐不能入也,古者谓是帝之县解。③ (《庄子·养生主》)
> 且夫得者,时也,失者,顺也;安时而处顺,哀乐不能入也。此古之所谓县解也,而不能自解者,物有结之。且夫物不胜天久矣,吾又何恶焉!④ (《庄子·大宗师》)
> 自事其心者,哀乐不易施乎前,知其不可奈何而安之若命,德之至也。⑤

① [清]郭庆藩撰,王孝鱼点校:《庄子集释》,北京:中华书局,1961年,第191页。
② 同上书,第411页。
③ 同上书,第128页。
④ 同上书,第260页。
⑤ 同上书,第155页。

(《庄子·人间世》)

形莫若就,心莫若和。虽然,之二者有患。就不欲入,和不欲出。形就而入,且为颠为灭,为崩为蹶。心和而出,且为声为名,为妖为孽。①(《庄子·人间世》)

要做到心和,就要尽量避免情绪哀乐变化。

悲乐者,德之邪;喜怒者,道之过;好恶者,德之失。故心不忧乐,德之至也;一而不变,静之至也;无所于忤,虚之至也;不与物交,惔之至也;无所于逆,粹之至也。故曰,形劳而不休则弊,精用而不已则劳,劳则竭。②(《庄子·刻意》)

圣人处物不伤物。不伤物者,物亦不能伤也。唯无所伤者,为能与人相将迎。山林与!皋壤与!使我欣欣然而乐与!乐未毕也,哀又继之。哀乐之来,吾不能御,其去弗能止。悲夫,世人直为物逆旅耳!夫知遇而不知所不遇,知能能而不能所不能。无知无能者,固人之所不免也。夫务免乎人之所不免者,岂不亦悲哉!至言去言,至为去为。齐知之所知,则浅矣。③(《庄子·知北游》)

三军五兵之运,德之末也;赏罚利害,五刑之辟,教之末也;礼法度数,形名比详,治之末也;钟鼓之音,羽旄之容,乐之末也;哭泣衰绖,隆杀之服,哀之末也。此五末者,须精神之运,心术之动,然后从之者也。④(《庄子·天道》)

主体将原有的识见与局限都消解后的"悬置"状态,庄子称之为"心斋"。

① [清]郭庆藩撰,王孝鱼点校:《庄子集释》,北京:中华书局,1961年,第165页。
② 同上书,第542页。
③ 同上书,第765页。
④ 同上书,第467—468页。

回曰:"敢问心斋。"仲尼曰:"若一志,无听之以耳而听之以心,无听之以心而听之以气!耳止于听,心止于符。气也者,虚而待物者也。唯道集虚,虚者,心斋也。"颜回曰:"回之未始得使,实自回也;得使之也,未始有回也;可谓虚乎?"夫子曰:"尽矣。……"①(《庄子·人间世》)

三、听之以气

要求"虚而待物"。

> 彻志之勃,解心之谬,去德之累,达道之塞。贵富显严名利六者,勃志也。容动色理气意六者,(缪)〔谬〕心也。恶欲喜怒哀乐六者,累德也。去就取与知能六者,塞道也。此四六者不荡胸中则正,正则静,静则明,明则虚,虚则无为而无不为也。②(《庄子·庚桑楚》)

因为"唯道集虚","虚而待物"就能体认到道。陶渊明说"虚室有余闲",③意即在此。美国社会心理学家乔治·赫伯特·米德(George Herbert Mead, 1863-1931)的研究表明:

> 有机体内存在一种确定的必然的感受性结构或完形,它有选择地、相对地决定它所感知的外部世界的特征。我们所谓的意识需要处于有机体及其环境之间的这种关系之中。④

庄子认为,要达到"坐忘"的境界,不能依靠外在的力量,而要从主体的意识着

① [清]郭庆藩撰,王孝鱼点校:《庄子集释》,北京:中华书局,1961年,第147页。
② 同上书,第810页。
③ [晋]陶渊明著,逯钦立校注:《陶渊明集校注》,北京:中华书局,1979年,第40页。
④ [美]乔治·H·米德著,赵月瑟译:《心灵、自我与社会》,上海:上海译文出版社,1992年,第115页。

手。感觉器官要受到外界的干扰,心难免有情绪的波动。只有将来自体内与体外的干扰全部摒除,才能够实现人道合一。如果说,老子的境界还只是一种人生观,那么,庄子所论,则是一种方法论。他自己概括为"内圣外王"。

> 天下大乱,贤圣不明,道德不一,天下多得一察焉以自好。譬如耳目鼻口,皆有所明,不能相通。犹百家众技也,皆有所长,时有所用。虽然,不该不遍,一曲之士也。判天地之美,析万物之理,察古人之全,寡能备于天地之美,称神明之容。是故内圣外王之道,闇而不明,郁而不发,天下之人各为其所欲焉以自为方。悲夫,百家往而不反,必不合矣!后世之学者,不幸不见天地之纯,古人之大体,道术将为天下裂。①(《庄子·天下》)

"内圣"才能"外王"。"内圣"不是耳聪目明,而是不受主体感官局限的全知全觉。庄子用"内圣"说来抵制儒家的礼乐说。庄子认为,儒家的礼乐不能治身,达不到治理天下的效果。

> 钟鼓之音,羽旄之容,乐之末也。②(《庄子·天道》)
> 而(子贡)身之不能治,而何暇治天下乎?③(《庄子·天地》)

治道必先治心,这是儒、道二家共同的观点。儒家并没有一味地反对眼耳的感知。在儒家看来,只要将人的感知控制在礼的范围内,就不应该反对人们去感知。相反,通过对感知的长期训练,还能培养人的品格。这构成了儒家礼乐理论的基础。荀子将人的感知系统如耳目鼻口等叫做"天官"。它与表示喜怒哀乐的天情、表示心的天君构成一个从感知到品性的整体。④(《荀子·天论》)儒家所言的礼乐,是希望借用礼乐的形式来恢复社会的秩序。在儒家的音

① [清]郭庆藩撰,王孝鱼点校:《庄子集释》,北京:中华书局,1961年,第1069页。
② 同上书,第468页。
③ 同上书,第435页。
④ [清]王先谦撰,沈啸寰等点校:《荀子集解》,北京:中华书局,1988年,第306—311页。

乐美学中,善与美是统一的。而道家则希望限制过多的欲求,以达到一种恬淡的心境,从而实现无为而治。庄子谓之"以恬养知"。

> 古之治道者,以恬养知;知生而无以知为也,谓之以知养恬。知与恬交相养,而和理出其性。夫德,和也;道,理也。①(《庄子·缮性》)

儒、道两家对社会秩序的理解不同,故其实现大治的方法也不尽相同,对待音乐的社会功能也不相同。

与老子不同的是,庄子则从"大音希声"中衍化为"无声之中独闻和焉"。"和"这一概念是庄子在批判儒家音乐美学的过程中吸收过来的一个范畴。人们一直将老子视为道家音乐思想的代表人物,这其实是个误会,庄子首先提出了道家之和的音乐美学思想。道家音乐美学体系作为儒家礼乐理论体系的对立面和补充,是中国音乐美学的重要组成。

第五节　至乐

而后,庄子提出,无为才是实实在在的快乐,无乐即至乐。

> 今俗之所为与其所乐,吾又未知乐之果乐邪,果不乐邪?吾观夫俗之所乐,举群趣者,誙誙然如将不得已,而皆曰乐者,吾未之乐也,亦未之不乐也。果有乐无有哉?吾以无为诚乐矣,又俗之所大苦也。故曰,"至乐无乐,至誉无誉。"②(《庄子·至乐》)

① [清]郭庆藩撰,王孝鱼点校:《庄子集释》,北京:中华书局,1961年,第548页。
② 同上书,第611页。

庄子的这一思想，与儒家是针锋相对的。

> 上得民心，以殖义方，是以作无不济，求无不获，然则能乐。夫耳内和声，而口出美言，以为宪令，而布诸民，正之以度量，民以心力，从之不倦。成事不贰，乐之至也。口内味而耳内声，声味生气。气在口为言，在目为明。言以信名，明以时动。名以成政，动以殖生。政成生殖，乐之至也。①（《国语·周语下》）

为什么会不快乐呢？
第一是囿于物。

> 知士无思虑之变则不乐，辩士无谈说之序则不乐，察士无凌谇之事则不乐，皆囿于物者也。②（《庄子·徐无鬼》）

人"和"就可以实现"至乐"。《庄子·至乐》开篇即提出了问题：天下到底有没有最大的快乐？

> 天下有至乐无有哉？有可以活身者无有哉？今奚为奚据？奚避奚处？奚就奚去？奚乐奚恶？③（《庄子·至乐》）

对"至乐"的认同，决定主体一系列的价值取向。庄子首先否认了一般人所看重的快乐是俗乐，并非至乐，所鄙弃的痛苦并非真正的痛苦。

> 夫天下之所尊者，富贵、寿善也；所乐者，身安、厚味、美服、好色、音声

① 上海师范大学古籍整理组校点：《国语》，上海：上海古籍出版社，1978年，第125页。
② [清]郭庆藩撰，王孝鱼点校：《庄子集释》，北京：中华书局，1961年，第834页。
③ 同上书，第608页。

也;所下者,贫贱夭恶也;所苦者,身不得安逸,口不得厚味,形不得美服,目不得好色,耳不得音声。若不得者,则大忧以惧。其为形也,亦愚哉!①(《庄子·至乐》)

为什么乐呢?

一、乐于道

古之得道者,穷亦乐,通亦乐。所乐非穷通也,道德于此,则穷通为寒暑风雨之序矣。②(《庄子·让王》)

二、乐其志

若伯夷叔齐者,其于富贵也,苟可得已,则必不赖。高节戾行,独乐其志,不事于世,此二士之节也。③(《庄子·让王》)

蒋孔阳(1923—1999)说:"在庄周看来,世俗的所谓'乐',不是真乐,真正的快乐是'无为'。"④这显然是正确的。他又说:"庄周虽然是反对礼乐的,他的'至乐无乐'的思想,就是认为礼乐的'乐',不是'至乐',而是'无乐'。"⑤儒家强调感物而动,而庄子认为要与物齐一,主体、客体浑然一体,才是至乐。《文子·九守》曰:"贱之不可憎也,贵之不可喜也。因其资而宁之,弗敢极也。弗敢极,即至乐极矣。"⑥孔子所说的乐与庄子所说的乐价值取向明显不同。

① [清]郭庆藩撰,王孝鱼点校:《庄子集释》,北京:中华书局,1961年,第609页。
② 同上书,第983页。
③ 同上书,1961年,第988页。
④ 蒋孔阳:《评老子"大音希声"和庄周"至乐无乐"的音乐美学思想》,《先秦音乐美学思想论稿》,北京:人民文学出版社,1986年,第132页。
⑤ 同上书,第145页。
⑥ 王利器:《文子疏义》,北京:中华书局,2000年,第118页。

> 天下是非果未可定也。虽然,无为可以定是非。至乐活身,唯无为几存。请尝试言之。天无为以之清,地无为以之宁,故两无为相合,万物皆化。芒乎芴乎,而无从出乎!芴乎芒乎,而无有象乎!万物职职,皆从无为殖。故曰天地无为也而无不为也,人也孰能得无为哉!①(《庄子·至乐》)

三、物化

物化是庄子学说中一个十分重要的概念。

> 昔者庄周梦为胡蝶,栩栩然胡蝶也,自喻适志与!不知周也。俄然觉,则蘧蘧然周也。不知周之梦为胡蝶与,胡蝶之梦为周与?周与胡蝶,则必有分矣。此之谓物化。②(《庄子·齐物论》)

刁生虎认为,庄子的"物化"论具有三重内涵,一是自然层面上的"物理之变";二是精神层面上的"心与物化";三是实践层面的"指与物化"。③ 庄子所论的物化,大体有四层含义。其一,物化即天地万物永恒的规律。

> 彼且乘人而无天,方且本身而异形,方且尊知而火驰,方且为绪使,方且为物絯,方且四顾而物应,方且应众宜,方且与物化而未始有恒。④(《庄子·天地》)

> 冉相氏得其环中以随成,与物无终无始,无几无时。日与物化者,一不化者也,阖尝舍之!夫师天而不得师天,与物皆殉,其以为事也若之何?夫圣人未始有天,未始有人,未始有始,未始有物,与世偕行而不替,所行之备

① [清]郭庆藩撰,王孝鱼点校:《庄子集释》,北京:中华书局,1961年,第612页。
② 同上书,第112页。
③ 刁生虎:《庄子"物化"三论及其相互关系》,《学术探索》,2004年第8期。
④ [清]郭庆藩撰,王孝鱼点校:《庄子集释》,北京:中华书局,1961年,第112页。

而不湑,其合之也若之何?①(《庄子·则阳》)

其二,物化从方法论上讲,就是要无为。

古之畜天下者,无欲而天下足,无为而万物化,渊静而百姓定。②(《庄子·天地》)

其三,物化对于主体本身而言,就是要自适。

工倕旋而盖规矩,指与物化而不以心稽,故其灵台一而不桎。忘足,履之适也;忘要,带之适也;忘是非,心之适也;不内变,不外从,事会之适也。始乎适而未尝不适者,忘适之适也。③(《庄子·达生》)
夫不自见而见彼,不自得而得彼者,是得人之得而不自得其得,适人之适而不自适其适者也。夫适人之适而不自适其适,虽盗跖与伯夷,是同为淫僻也。④(《庄子·骈拇》)
狐不偕、务光、伯夷、叔齐、箕子、胥余、纪他、申徒狄,是役人之役,适人之适,而不自适其适者也。⑤(《庄子·大宗师》)

其四,庄子把主体的状态分为两种,有内化,有外化。外化而内不化,时刻保持内心凝静,不为外物所左右,便能达到至乐的境界。

古之人,外化而内不化;今之人,内化而外不化。与物化者,一不化者也。安化安不化,安与之相靡,必与之莫多。……君子之人,若儒墨者师,

① [清]郭庆藩撰,王孝鱼点校:《庄子集释》,北京:中华书局,1961年,第885页。
② 同上书,第404页。
③ 同上书,第662页。
④ 同上书,第327页。
⑤ 同上书,第232页。

故以是非相齑也,而况今之人乎!圣人处物不伤物。不伤物者,物亦不能伤也。唯无所伤者,为能与人相将迎。山林与!皋壤与!使我欣欣然而乐与!乐未毕也,哀又继之。哀乐之来,吾不能御,其去弗能止。悲夫,世人直为物逆旅耳!夫知遇而不知所不遇,知能能而不能所不能。无知无能者,固人之所不免也。夫务免乎人之所不免者,岂不亦悲哉!至言去言,至为去为。齐知之所知,则浅矣。①(《庄子·知北游》)

总的说来,庄子所说的至乐,其本质就是无为,其方法就是物化,它是一种与天地大道同一的人生境界。正是因为消除了物我之间的分隔,主体与客体之间的物感关系与感物关系都不存在了,人的情感活动归复于平和。所以,庄子才说"至乐无乐"。

墨子也讲法天,但墨子不讲法自然。法自然是道家特有的理论。

故曰:"知天乐者,其生也天行,其死也物化。静而与阴同德,动而与阳同波。"故知天乐者,无天怨,无人非,无物累,无鬼责。故曰:"其动也天,其静也地。一心定而天下正;其魄不祟,其魂不疲,一心定而万物服。"言以虚静推于天地,通于万物,此之谓天乐。天乐者,圣人之心,以畜天下也。②(《庄子·天道》)

庄子在儒家的礼乐之外,确立了新的标准。最高境界的乐不是要称颂先王之乐,也不是要合乎人情,而是要以虚静的"心斋","坐忘"一切,与万物通、与道德合。

庄子既批评了儒家的礼乐观,又否定了墨家非乐观,那么,作为主体,要怎样面对乐呢?

① [清]郭庆藩撰,王孝鱼点校:《庄子集释》,北京:中华书局,1961年,第765页。
② 同上书,第462—463页。

第六节 天乐

庄子提出了道家最高的音乐审美范畴：天乐。

天乐有什么特性呢？

一、天乐是质朴的

> 覆载天地刻雕众形而不为巧，此之谓天乐。①（《庄子·天道》）

二、天乐高于人乐

> 夫明白于天地之德者，此之谓大本大宗，与天和者也；所以均调天下，与人和者也。与人和者，谓之人乐；与天和者，谓之天乐。②（《庄子·天道》）

庄子用天籁、地籁、人籁说明乐的三种境界。

> 子綦曰："偃，不亦善乎，而问之也！今者吾丧我，汝知之乎？女闻人籁而未闻地籁，女闻地籁而未闻天籁夫！"子游曰："敢问其方。"子綦曰："夫大块噫气，其名为风。是唯无作，作则万窍怒呺，而独不闻之翏翏乎？山林之畏佳，大木百围之窍穴，似鼻，似口，似耳，似枅，似圈，似臼，似洼者，似污者；激者，謞者，叱者，吸者，叫者，譹者，宎者，咬者，前者唱于而随者唱喁。

① ［清］郭庆藩撰，王孝鱼点校：《庄子集释》，北京：中华书局，1961年，第463页。
② 同上书，第458页。

泠风则小和,飘风则大和,厉风济则众窍为虚。而独不见之调调、之刁刁乎?"子游曰:"地籁则众窍是已,人籁则比竹是已,敢问天籁。"子綦曰:"夫吹万不同,而使其自己也,咸其自取,怒者其谁邪?"①(《庄子·齐物论》)

作为一种表现形态,天乐可以表现为自然界的乐章,也可以是一切合乎道德的事物。

庖丁为文惠君解牛,手之所触,肩之所倚,足之所履,膝之所踦,砉然响然,奏刀騞然,莫不中音。合于《桑林》之舞,乃中《经首》之会。②(《庄子·养生主》)

蒋孔阳说:"因为他(庄子)懂得音乐,又谈得比较多,所以他的音乐美学思想,要比老子的更为丰富和复杂得多。"③如果说,老子对于儒家的礼乐体系,还只有驳论而无立论,庄子则在老子驳论的基础上,加强了立论的部分。他的"至乐"、"天乐"的范畴,正好与儒家的"礼乐"形成对应。庄子还用"天籁、地籁、人籁"一组范畴将乐分为三个层次,与儒家的"声、音、乐"形成对应。老子所言的"音声相和"还只是一种物理现象,庄子的"天乐相和"就是一种艺术理念。《荀子·天论》曰:"老子有见于诎,无见于信……有诎而无信,则贵贱不分。"《荀子·解蔽》曰:"庄子蔽于天而不知人。"这是对老庄的批评。

波爱修(Boethius, Anicio Manlio Torquato Severino,约 480—524)在《论音乐的体制》中,将音乐分成"宇宙音乐"、"人类音乐"和"器乐音乐"三种。他认为"宇宙音乐"(天体的音乐)是第一位的,尤其在与天堂中观察到的元素和四季变化的联系当中得到研究,这些声音于凡人来说是听不到的,其不可听性构成其完美性状态。宇宙音乐是唯一真实的音乐,而其他的音乐只是土里土气

① [清]郭庆藩撰,王孝鱼点校:《庄子集释》,北京:中华书局,1961 年,第 45—50 页。
② 同上书,第 118 页。
③ 蒋孔阳:《先秦音乐美学思想论稿》,北京:人民文学出版社,2006 年,第 131 页。

的音乐,只存在于分享或者暗示宇宙和谐的范围里。这样,人类音乐反映了天体音乐,并且在心灵的不同部位之间、心灵和身体之间建构了一个和谐的整体。①

蒋孔阳说:

> "至乐无乐"的思想,却又和儒家有某种内在的联系。儒家有两面:一是"达则兼济天下",二是"穷则独善其身"。当他们"达"的时候,要讲"礼乐",当他们穷的时候,却又有另外一种"乐",那就是孔丘的"饭蔬饮水,曲肱而枕之,乐在其中",颜回的"在陋巷不改其乐"。庄周的"至乐无乐"的思想,从某种意义上来说,是发扬了儒家这一方面的生活理想和美学理想的。②

孔门之和,是由伦理规定的一整套合理的社会秩序。庄子之和,是与天地相参的理性精神。儒家的乐是人乐,也讲究平和、安静,但都是针对人的情感而言,重视乐调节情感的作用,进而陶冶人的品性,并最终构建一个完满自足的人类和谐社会。而道家的乐是天乐,它所讲究的和是与天地万物同一,体悟生生不息、动静相兼、对立统一的道理,从而与整个自然环境相谐调。庄子的天乐,更是一种哲理的诉求,正是结合儒道两家的音乐美学发展而来的。

蔡仲德说:"《庄子》音乐美学思想最显著的特色是推崇自然之乐。"③有人把道家的音乐美学思想称为"自然乐论"。④ 甚至还有学者将之与法国启蒙主义思想家卢梭(J. J. Rousseau, 1712 – 1778)的"返于自然"相比较。⑤

① Boethius, AniCio MAnlio TorquAto Severino. *De institution musica The fundamentals of musi*, Newhave. Yale university press, 1989。转引自[美]恩里科·福比尼著,修子建译:《西方音乐美学史》,长沙:湖南文艺出版社,2005 年,第 55—59 页。
② 蒋孔阳:《先秦音乐美学思想论稿》,北京:人民文学出版社,2006 年,第 145 页。
③ 蔡仲德:《中国音乐美学史》(修订版),北京:人民音乐出版社,2003 年,第 150—177 页。
④ 张冰:《道家音乐美学思想——自然乐论》,《山东理工大学学报》(社会科学版),2007 年第 3 期。
⑤ 杨永贤:《庄子的"自然之论"与卢梭的"返于自然"音乐思想之比较》,《音乐探索》,2002 年第 1 期。

第七节　庄子音乐寓言

庄子的思想大多以寓言为载体,飘忽不定,很难准确掌握。

 寓言十九,重言十七,卮言日出,和以天倪。①(《庄子·寓言》)。
 以天下为沉浊,不可与庄语,以卮言为曼衍,以重言为真,以寓言为广。②(《庄子·天下》)
 其著书十余万言,大率皆寓言也。③(《史记·老庄列传》)
 庄子宏才命世,群趣华深,正言若反,故莫能畅其宏达。后人增足,渐失其真。④(《经典释文》)

王先谦按"寓言":意在此而言寄于彼。

一、鲁侯以乐养鸟

庄子为了说明礼乐与人性相违背,就编造了一则寓言。

 昔者海鸟止于鲁郊,鲁侯御而觞之于庙,奏《九韶》以为乐,具太牢以为膳。鸟乃眩视忧悲,不敢食一脔,不敢饮一杯,三日而死。此以己养养鸟也,非以鸟养养鸟也。夫以鸟养养鸟者,宜栖之深林,游之坛陆,浮之江湖,食之鰍鲦,随行列而止,委蛇而处。彼唯人言之恶闻,奚以夫譊譊为乎!

① [清]郭庆藩撰,王孝鱼点校:《庄子集释》,北京:中华书局,1961年,第947页。
② 同上书,第1098页。
③ [汉]司马迁:《史记》,北京:中华书局,1959年,第2143页。
④ [唐]陆德明:《经典释文》,四部丛刊本,第1卷。

《咸池》《九韶》之乐,张之洞庭之野,鸟闻之而飞,兽闻之而走,鱼闻之而下入,人卒闻之,相与还而观之。鱼处水而生,人处水而死,故必相与异,其好恶故异也。故先圣不一其能,不同其事。名止于实,义设于适,是之谓条达而福持。①(《庄子·至乐》)

鲁侯将海鸟迎到庙堂里,用礼乐来厚待它,海鸟却听不下去,吃不下去,三天就死了。事物的存在以适应其本性为前提。庄子要说的是,礼乐不是人的本性要求,实施礼乐必将泯灭人性,造成社会的混乱。

二、北门成向黄帝问乐

臣子北门成向黄帝谈起自己听《咸池》的感受:

> 北门成问于黄帝曰:"帝张咸池之乐于洞庭之野,吾始闻之惧,复闻之怠,卒闻之而惑,荡荡默默,乃不自得。"②(《庄子·天运》)

北门成问黄帝:听了《咸池》乐章,为什么会感到惊惧、松弛、迷惑,最后心神恍惚呢?黄帝逐一给出解释。

> 吾奏之以人,徵之以天,行之以礼义,建之以太清。……四时迭起,万物循生;一盛一衰,文武伦经;一清一浊,阴阳调和,流光其声;蛰虫始作,吾惊之以雷霆;其卒无尾,其始无首;一死一生,一偾一起;所常无穷,而一不可待。汝故惧也。③(《庄子·天运》)

① [清]郭庆藩撰,王孝鱼点校:《庄子集释》,北京:中华书局,1961年,第621页。
② 同上书,第621—622页。
③ 同上书,第502页。

这是听了感动惊惧的原因。

> 吾又奏之以阴阳之和,烛之以日月之明;其声能短能长,能柔能刚,变化齐一,不主故常;在谷满谷,在坑满坑;涂却守神,以物为量。其声挥绰,其名高明。是故鬼神守其幽,日月星辰行其纪。吾止之于有穷,流之于无止。子欲虑之而不能知也,望之而不能见也,逐之而不能及也;傥然立于四虚之道,倚于槁梧而吟。心穷乎所欲知,目知穷乎所欲见,力屈乎所欲逐,吾既不及已夫! 形充空虚,乃至委蛇。汝委蛇,故怠。①(《庄子·天运》)

这是听了感到松弛的原因。

> 吾又奏之以无怠之声,调之以自然之命,故若混逐丛生,林乐而无形;布挥而不曳,幽昏而无声。动于无方,居于窈冥;或谓之死,或谓之生;或谓之实,或谓之荣;行流散徙,不主常声。世疑之,稽于圣人。圣也者,达于情而遂于命也。天机不张而五官皆备,此之谓天乐,无言而心说。故有焱氏为之颂曰:"听之不闻其声,视之不见其形,充满天地,苞裹六极。"汝欲听之而无接焉,而故惑也。②(《庄子·天运》)

这是听了感到迷惑的原因。黄帝最后总结说:

> 乐也者,始于惧,惧故祟;吾又次之以怠,怠故遁;卒之于惑,惑故愚;愚故道,道可载而与之俱也。③(《庄子·天运》)

音调使主体从惊惧到松弛,再到迷惑,最后归于淳和,与道会通。这就是庄子所

① [清]郭庆藩撰,王孝鱼点校:《庄子集释》,北京:中华书局,1961年,第504—505页。
② 同上书,第507—508页。
③ 同上书,第510页。

言的天乐的效果。

本章小结

庄子提出"天乐"范畴,把回归本性、本真作为音乐理论的基础,从老子"大音希声"中衍化为"无声之中独闻和焉",建构了道家音乐美学的基本体系。该体系作为儒家礼乐理论体系的对立面和补充,对整个中国音乐美学理论体系产生了重要的影响。站在"守拙保真"的立场上,庄子提出"宾礼乐",认为儒家所倡导的礼乐理论违背了事物和人的本性,违背了社会自然分工的原则。庄子认为,墨子的非乐、节用违背天下人的志愿,不便于整个社会的治理。对于儒、墨之争,庄子采取"齐是非"的态度,持全面批判的立场。庄子提出"坐忘"与"心斋",其本质就是无为,其方法就是物化。它是一种与天地大道同一的人生境界。正是因为消除了物我之间的分隔,主体与客体之间的物感关系与感物关系都不存在了,人的情感活动归复于平和。庄子的"天乐"的思想,是中国古代音乐美学的重要组成部分。

第十三章 孟子"与民同乐"论

钱穆说,孟子有三大贡献——性善、知言、养气,①但没有提及孟子在音乐美学上的贡献。孟子是儒家音乐美学思想转型的代表。孟子提出的音乐美学范畴为"与民同乐"论,这是对儒家复古音乐美学思想的重要补充,受到宋代理学家的推重。

① 钱穆:《孟子研究》,上海:开明书店,1948年,第1—4页。

第一节　当务之急

一、朱熹对孟子的推重

宋代理学大师朱熹十分推重孟子，他说：

> 学者欲见下工夫处，但看孟子便得。如说仁、义、礼、智，便穷到恻隐、羞恶、辞逊、是非之心；说好货、好色、好勇，便穷到太王、公刘、文、武；说古今之乐，便穷到与民同乐处；说性，便格到纤毫未动处。这便见得他孟子胸中无一毫私意蔽室得也，故其知识包宇宙，大无不该，细无不烛！①

朱熹评价孟子的音乐美学说："说古今之乐，便穷到与民同乐处"，点出了孟子两个十分重要的音乐美学范畴——"古之乐犹今之乐"、"与民同乐"。

二、朱熹对雅乐的提倡

朱熹本人十分重视雅乐。

> 某尝谓，今世人有目不得见先王之礼，有耳不得闻先王之乐，此大不幸也！②

宋代理学家曾对孟子的音乐美学心存疑虑。

① [宋]黎靖德编，王星贤点校：《朱子语类》，北京：中华书局，2004年，第15卷。
② 同上书，第4卷。

> 圣人说话，无不仔细，磨棱合缝，盛水不漏。……如孟子说得便粗，如"今之乐犹古之乐"，大王、公刘好色、好货之类。故横渠说："孟子比圣人自是粗。颜子所以未到圣人，亦只是心尚粗。"①

尽管如此，朱熹还是旗帜鲜明地赞同孟子的音乐美学。他认为，孟子的音乐美学有两个方面的意义。第一，开导时君。朱熹说："孟子开导时君，故曰：'今之乐犹古之乐。'至于言百姓闻乐音欣欣然有喜色处，则关闭得甚密。如'好色、好货'，亦此类也。"②第二，孟子抓住了当务之急。朱熹说：

> 须是凡事都有轻重缓急。如眼下修缉礼书，固是合理会。若只知有这个，都困了，也不得。又须知自有要紧处，乃是当务。又如孟子答"今之乐，犹古之乐"，这里且要得他与百姓同乐是紧急。若就这里便与理会今乐非古乐，便是不知务。③

那么，朱熹所指的"当务之急"究竟指什么？作为儒家思想的代表，孟子是如何看待"当务之急"的？孟子提出了什么对策？这是我们今天解读孟子音乐美学思想的前提？

第二节　今之乐犹古之乐

庄暴见孟子，曰："暴见于王，王语暴以好乐，暴未有以对也。"

曰："好乐何如？"

① ［宋］黎靖德编，王星贤点校：《朱子语类》，北京：中华书局，2004年，第4卷。
② 同上书，第5卷。
③ 同上书，第6卷。

第十三章 孟子"与民同乐"论

> 孟子曰:"王之好乐甚,则齐国其庶几乎!"
>
> 他日,见于王,曰:"王尝语庄子以好乐,有诸?"
>
> 王变乎色,曰:"寡人非能好先王之乐也,直好世俗之乐耳。"
>
> 曰:"王之好乐甚,则齐其庶几乎!今之乐犹古之乐也。"①(《孟子·梁惠王下》)

焦循正义曰:"此章承上章。上章为齐宣王,此章之王,亦齐宣王也。"②齐宣王(前319—前300年在位)名辟彊,是齐威王(前356—前319年在位)之子,齐湣王(前300—前283年在位)之父,与孟子、魏(梁)惠王为同时代人。③ 孟子此论,是从早其两百多年的晏子(前578年—前500年)的理论引申而来。

> 饮酒乐。
>
> 公曰:"古而无死,其乐若何!"
>
> 晏子对曰:"古而无死,则古之乐也,君何得焉?昔爽鸠氏始居此地,季荝因之,有逢伯陵因之,蒲姑氏因之,而后大公因之。古若无死,爽鸠氏之乐,非君所愿也。"④(《左传·昭公二十年》)

朱熹注:"今乐,世俗之乐。古乐,先王之乐。"⑤

> 王者有六乐者,贵公美德也,所以作供养,倾先王之乐,明有法,示亡其本,兴己所以自作乐,明作己也。⑥(《白虎通·社稷》)
>
> 先王之乐,所以节百事,故有五节,迟速本末,中声以降,五降之后,不

① [清]阮元刻:《十三经注疏》,北京:中华书局,1980年,第29页。
② [清]焦循:《孟子正义》,北京:中华书局,1981年,第99—100页。
③ 钱穆认为:"孟子生年,最早当在安王之十三年(前389),最晚当在安王二十年(前382)。"钱穆:《先秦诸子系年考辨》,上海:上海书店出版社,1992年,第173页。
④ [清]阮元刻:《十三经注疏》,北京:中华书局,1980年,第861页。
⑤ [宋]朱熹:《孟子集注》,文渊阁四库全书本,第2卷。
⑥ [清]陈立撰,吴则虞点校:《白虎通疏证》,北京:中华书局,1994年,第2卷。

容弹矣。① (许慎《五经异义》)

先王之乐,所以节百事也,故有五节;迟速本末以相及,中声以降。五降之后,不容弹矣。② (《左传·昭公元年》)

一、今乐之好

在儒家的乐论中,今乐与古乐,先王之乐与世俗之乐的分野,由来已久。事实上,喜好新乐的国君,远不止齐威王、齐宣王父子,魏文侯、晋平公、卫灵公同有此好。

魏文侯问于子夏曰:"吾端冕而听古乐则唯恐卧,听郑卫之音则不知倦。敢问古乐之如彼,何也?新乐之如此,何也?"

子夏对曰:"今夫古乐,进旅退旅,和正以广。弦匏笙簧,会守拊鼓,始奏以文,复乱以武,治乱以相,讯疾以雅。君子于是语,于是道古,修身及家,平均天下,此古乐之发也。今夫新乐,进俯退俯,奸声以滥,溺而不止,及优侏儒,糅杂子女,不知父子。乐终,不可以语,不可以道古。此新乐之发也。今君之所问者乐也,所好者音也。夫乐者,与音相近而不同。"

文侯曰:"敢问何如?"

子夏对曰:"夫古者天地顺而四时当,民有德而五谷昌,疾疢不作而无妖祥,此之谓大当。然后圣人作为父子君臣以为纪纲,纪纲既正,天下大定。天下大定,然后正六律,和五声,弦歌诗颂,此之谓德音,德音之谓乐。《诗》云:'莫其德音,其德克明。克明克类,克长克君。王此大邦,克顺克俾。俾于文王,其德靡悔。既受帝祉,施于孙子。'此之谓也。今君之所好者,其溺音乎!"

文侯曰:"敢问溺音何从出也?"

① [唐]徐坚编:《初学记》,北京:中华书局,2004年,第367页。
② [清]阮元刻:《十三经注疏》,北京:中华书局,1980年,第708页。

子夏对曰:"郑音好滥淫志,宋音燕女溺志,卫音趋数烦志,齐音敖辟乔志。此四者,皆淫于色而害于德,是以祭祀弗用也。"①(《礼记·乐记》)

魏文侯于前424年至前395年在位,受艺于子夏,他遵守信用,重用乐羊、西门豹、李悝、段干木、田子方等人才,魏国日益强大。魏文侯本人也得到诸侯的赞誉。魏文侯的音乐造诣很高。

魏文侯与田子方饮酒而称乐。

文侯曰:"钟声不比乎,左高。"田子方笑。

文侯曰:"奚笑?"

子方曰:"臣闻之,君明则乐官,不明则乐音。今君申于声,臣恐君之聋于官也。"②(《战国策·魏策》)

像魏文侯这样精通音律的人尚且不喜欢听雅乐,从一个侧面说明,当时的雅乐已经脱离了音乐本身。田子方的回答,则将音乐看成政治的对立面,这又说明,礼乐之制在当时已经式微。

晋侯求医于秦。秦伯使医和视之,曰:"疾不可为也。是谓:'近女室(生),疾如蛊。非鬼非食,惑以丧志。良臣将死,天命不佑'"

公曰:"女不可近乎?"

对曰:"节之。先王之乐,所以节百事也。故有五节,迟速本末以相及,中声以降,五降之后,不容弹矣。于是有烦手淫声,慆堙心耳,乃忘平和,君子弗德也。物亦如之,至于烦,乃舍也已,无以生疾。君子之近琴瑟,以仪节也,非以慆心也。天有六气,降生五味,发为五色,征为五声,淫生六疾。六气曰阴、阳、风、雨、晦、明也。分为四时,序为五节,过则为灾。阴淫寒

① [清]阮元刻:《十三经注疏》,北京:中华书局,1980年,第691页。
② [汉]刘向编:《战国策》,上海:上海古籍出版社,1978年,第779页。

疾,阳淫热疾,风淫末疾,雨淫腹疾,晦淫惑疾,明淫心疾。女,阳物而晦时,淫则生内热惑蛊之疾。今君不节不时,能无及此乎?"①(《左传·昭公元年》)

晋平公名彪,前557至前531年在位,与孔子同时。

> 晋平公淫,六卿擅权,东伐诸侯。②(《史记·孔子世家》)

他找秦景公(前576—前536年在位)的御医和看病,医和告诉他,先王之乐是用来节制百事的,宫商角徵羽,有快有慢,有本有末,调和得到中和之声,然后降于无声。五声都降过后,不得再弹。如再弹,就是靡靡过度之淫声,这种音听久了会造成耳塞,所以君子不去听它。五声、五色过度了,就会生出疾病来。晋平公的病源在于不分日夜临幸女色所致。医和的这一诊断,与晋平公25年(前532年)子产的诊断基本相同。

> 若君疾,饮食哀乐女色所生也。③(《史记·郑世家》)

晋平公问疾医和,当在公元前532年前后。此后不久,晋平公病故。医和与子产从医学和政治的角度判断晋平公过度迷恋女色,身体虚弱,导致疾病,这是完全符合常理的。

对晋平公因好新乐而得病一事,《韩非子》将好音作为十过之一,从乐师的角度作了新的阐释。

> 昔者,卫灵公将之晋,至濮水之上,税车而放马,设舍以宿。夜分,而闻

① [清]阮元刻:《十三经注疏》,北京:中华书局,1980年,第708页。
② [汉]司马迁:《史记》,北京:中华书局,1959年,第1910页。
③ 同上书,第1757—1774页。

鼓新声者而说之,使人问左右,尽报弗闻。乃召师涓而告之曰:"有鼓新声者,使人问左右,尽报弗闻。其状似鬼神,子为我听而写之。"

师涓曰:"诺。"因静坐抚琴而写之。师涓明日报曰:"臣得之矣,而未习也,请复一宿习之。"

灵公曰:"诺。"

因复留宿,明日而习之,遂去之晋。晋平公觞之于施夷之台,酒酣,灵公起曰:"有新声,愿请以示。"

平公曰:"善"

乃召师涓,令坐师旷之旁,援琴鼓之。未终,师旷抚止之,曰:"此亡国之声,不可遂也。"

平公曰:"此道奚出?"

师旷曰:"此师延(涓)之所作,与纣为靡靡之乐也。及武王伐纣,师延东走,至于濮水而自投,故闻此声者必于濮水之上。先闻此声者其国必削,不可遂。"

平公曰:"寡人所好者音也,子其使遂之。"师涓鼓究之。

平公问师旷曰:"此所谓何声也?"

师旷曰:"此所谓清商也。"

公曰:"清商固最悲乎?"

师旷曰:"不如清徵。"

公曰:"清徵可得而闻乎?"

师旷曰:"不可。古之听清徵者,皆有德义之君也。今吾君德薄,不足以听。"

平公曰:"寡人之所好者音也,愿试听之。"师旷不得已,援琴而鼓。一奏之,有玄鹤二八道南方来,集于郎门之垝;再奏之,而列;三奏之,延颈而鸣,舒翼而舞,音中宫商之声,声闻于天。平公大说,坐者皆喜。平公提觞而起,为师旷寿。反坐而问曰:"音莫悲于清徵乎?"

师旷曰:"不如清角。"

平公曰:"清角可得而闻乎?"

> 师旷曰："不可。昔者黄帝合鬼神于泰山之上,驾象车而六蛟龙,毕方并辖,蚩尤居前,风伯进扫,雨师洒道,虎狼在前,鬼神在后,腾蛇伏地,凤皇覆上,大合鬼神,作为清角。今主君德薄,不足听之;听之,将恐有败。"
>
> 平公曰:"寡人老矣,所好者音也,愿遂听之。"
>
> 师旷不得已而鼓之。一奏,而有玄云从西北方起;再奏之,大风至,大雨随之,裂帷幕,破俎豆,坠廊瓦,坐者散走。平公恐惧,伏于廊室之间。晋国大旱,赤地三年。平公之身遂癃病。故曰:不务听治而好五音不已,则穷身之事也。①(《韩非子·十过》)

对于这段故事,东汉王充提出质疑:

> 是非卫灵公国且削,则晋平公且病,若国且旱之妖也?师旷曰"先闻此声者国削"。二国先闻之矣。何知新声非师延所鼓也?曰:师延自投濮水,形体腐于水中,精气消于泥涂,安能复鼓琴?屈原自沉于江,屈原善著文,师延善鼓琴。如师延能鼓琴,则屈原能复书矣。扬子云吊屈原,屈原何不报?屈原生时,文无不作;不能报子云者,死为泥涂,手既朽,无用书也。屈原手朽无用书,则师延指败无用鼓琴矣。孔子当泗水而葬,泗水却流,世谓孔子神而能却泗水。孔子好教授,犹师延之好鼓琴也。师延能鼓琴于濮水之中,孔子何为不能教授于泗水之侧乎?②(《论衡·纪妖篇》)

我们把这个故事看成是卫灵公用商纣的靡靡之乐以至亡国一事对晋平公的婉劝。

> (商纣)好酒淫乐,嬖于妇人。爱妲己,妲己之言是从。于是使师涓作

① [清]王先慎撰,钟哲点校:《韩非子集解》,北京:中华书局,1998年,第62—66页。
② [汉]王充:《论衡》,四部丛刊本,第22卷。

新淫声,北里之舞,靡靡之乐。①(《史记·殷本纪》)

惜师延之浮渚兮,赴汨罗之长流。②(《楚辞·九叹》)

王逸章句曰:"师延,殷纣之臣也。为纣作新声《北里之乐》。纣失天下,师延抱其乐器自投濮水而死也。言己复慕师延自投于水,自浮渚涯,冀免于刑诛,故遂赴汨水,长流而去也。"

晋平公所听之新声,即为商纣时师延所奏。

濮水,出东郡濮阳,南入钜野。(《说文解字》)

瓠子河,东北过廪丘县为濮水。濮水又东,迳濮阳县故城南。昔师延为纣作靡靡之乐,武王伐纣,师延东走,自投濮水而死矣。后卫灵公将之晋,而设舍于濮水之上,夜闻新声,召师涓受之于是水也。(《水经注》卷八)

濮阳古昆吾国。师延为纣作靡靡之乐,即而投此水。《晋书·地理志上》

濮州,濮阳郡,置在鄄城县。《禹贡》兖州之域。春秋时卫地。③(《太平御鉴》引《十道志》)

濮水之上,地有桑间者,亡国之音,于此水出。④(《礼记·乐记》郑玄注)

卫灵公此说,旨在暗示晋平公的作风与商纣相似。

其二,据师旷所奏,商纣靡靡之乐之后是清商、清徵、清角等德音、悲音,并随之以玄鹤、玄云等祥瑞。这说明,在师旷看来,商纣的靡靡之乐与黄帝的清角实为同一个乐章,音乐的娱乐性与教育性(德化)合为一体。鲁克莱茨(Lucretius)认为,音乐只提供天下的乐趣,那种偶然发现的、任经验发展的精心

① [汉]司马迁:《史记》,北京:中华书局,1959年,第105页。
② [汉]王逸:《楚辞章句》,文渊阁四库全书本,第22卷。
③ [宋]李昉:《太平御览》,北京:中华书局,1963年,第160卷。
④ [清]阮元刻:《十三经注疏》,北京:中华书局,1980年,第354页。

完成的作品提供消遣、分散苦恼、消费过多的精力。① 卫灵公前534至前492年在位,孔子曾在鲁哀公面前说他善于用人,是个贤君。② 但他私生活十分放纵。

> 闺门之内,姑姐妹无别。
> 襜被以与妇人游。
> 卫灵公与夫人南子同车出,而令宦者雍渠参乘,使孔子为次乘,游过市。孔子耻之。③

卫灵公又被许多人认为是一个无道的君主。他与晋平公会面论乐一事,当于前534到前532年间。

二、古乐的传承

关于"古之乐",较早见诸史料的是《墨子·三辩》。

> 昔者尧舜有茅茨者,且以为礼,且以为乐。汤放桀于大水,环天下自立以为王,事成功立,无大后患,因先王之乐,又自作乐,命曰《护》,又修《九招》。武王胜殷杀纣,环天下自立以为王,事成功立,无大后患,因先王之乐,又自作乐,命曰《象》。周成王因先王之乐,又自作乐,命曰《驺虞》。周成王之治天下也,不若武王。武王之治天下也,不若成汤。成汤之治天下也,不若尧舜。故其乐逾繁者,其治逾寡。自此观之,乐非所以治天下也。(《墨子·三辩》)

① [加]斯巴肖特著,叶琼芳译:《音乐美学——英国1980年版〈新格罗夫音乐与音乐家大辞典〉》,何乾三、叶琼芳等译:《音乐美学——外国音乐辞书中的九个条目》,北京:中国文联出版公司,1984年,第46页。
② [汉]刘向:《说苑》,四部丛刊本。
③ [魏]王肃:《孔子家语》,四部丛刊本,第9卷。

《邓析子·转辞》则认为古之乐比较质朴:"上古之乐,质而不悲;当今之乐,邪而为淫。"《汉书·礼乐志》进一步构建了"先王之乐"的传承史:

> 王者未作乐之时,因先王之乐以教化百姓,说乐其俗,然后改作,以章功德。《易》曰:"先王以作乐崇德,殷荐之上帝,以配祖考。"昔黄帝作《咸池》,颛顼作《六茎》,帝喾作《五英》,尧作《大章》,舜作《招》,禹作《夏》,汤作《濩》,武王作《武》,周公作《勺》。《勺》,言能勺先祖之道也。《武》,言以功定天下也。《濩》,言救民也。《夏》,大承二帝也。《招》,继尧也。《大章》,章之也。《五英》,英茂也。《六茎》,及根茎也。《咸池》,备矣。自夏以往,其流不可闻已,殷《颂》犹有存者。周《诗》既备,而其器用张陈,《周官》具焉。①(《汉书·礼乐志》)

《吕氏春秋·古乐篇》曰:

> 帝喾氏命咸黑作为唐歌,尧命质效山谷之音以作歌,汤命伊尹作为大濩,歌晨露。

杜佑进一步补充了伏羲、神农、少皞时的雅乐,构建出一整套雅乐谱系:

> 伏羲乐名《扶来》,亦曰《立本》。神农乐名《扶持》,亦曰《下谋》。少皞作《大渊》。②(《通典·乐典》)

古乐代代相袭。墨子说:"因先王之乐,又自作乐。"③班固《白虎通义》引《乐元语》曰:"乐先王之乐,明有法也。"

① [汉]班固:《汉书》,北京:中华书局,1962年,第1038页。
② [唐]杜佑:《通典》,北京:中华书局,1988年,第3589页。
③ [清]孙诒让撰,孙启治点校:《墨子闲诂》,北京:中华书局,2001年,第40页。

孟子今古之乐一体说,只是战国时期古今一体学说的延伸。

 王曰:"古今不同俗,何古之法?帝王不相袭,何礼之循?宓戏、神农教而不诛,黄帝、尧、舜诛而不怒。及至三王,观时而制法,因事而制礼,法度制令,各顺其宜;衣服器械,各便其用。故礼世不必一其道,便国不必法古。圣人之兴也,不相袭而王。夏、殷之衰也,不易礼而灭。然则反古未可非,而循礼未足多也。且服奇而志淫,是邹、鲁无奇行也;俗辟而民易,是吴、越无俊民也。是以圣人利身之谓服,便事之谓教,进退之谓节,衣服之制,所以齐常民,非所以论贤者也。故圣与俗流,贤与变俱。谚曰:'以书为御者,不尽于马之情。以古制今者,不达于事之变。'故循法之功,不足以高世;法古之学,不足以制今。子其勿反也。"①(《战国策·赵策》)

三、西方类似争论

 在西方音乐发展的早期,也存在类似于古乐与今乐的争论。毕达哥拉斯站在纯理性思辨的立场,持"数学原则是一切事物的原则"的观点,用形而上的、神秘的数的和谐来解释音乐;智者学派以经验的立场,认为音乐不过是"使耳朵感到快乐"、"音乐的功能是提供愉悦"。这两种对立的看法的根本区别在于:音乐到底是属于理性还是感性,是属于心还是属于耳。直到中世纪,大量具体音乐实践活动在当时并没有被认作是真正的音乐,音乐具有着孤高的地位。② 而古希腊人将各种美德都归之于音乐——一种感召心动的神奇威力。他们的哲学家已经非常细致地确定了每个调式的表情意义或者精神特征:某种音乐令人勇敢、积极,另一种则使人谦和、持重,有一些则令人舒松而愉快。柏拉图和亚里士多德曾深入地发展了关于音乐对于情感和道德的影响之理论。他们把那些

① [汉]刘向编:《战国策》,上海:上海古籍出版社,1978年,第663页。
② 姚亚平:《西方音乐的观念:西方音乐历史发展中的二元冲突研究》,北京:中国人民大学出版社,1999年,第37—40页。

伤风败俗的音乐与那些使个人心灵高尚和振兴城邦的音乐仔细地区分开来。他们把音乐看作真正的国家大事。① 西方对音乐存在古老的二分法，低级的、感官的、器乐的、世俗的音乐与崇高的、理智的、声乐的、神圣的音乐形成对比。②

四、孟子之时务

孟子似乎无视乐的古今之分野，率然提出"古之乐犹今之乐"，被朱熹评之为识时务。当时的时务是什么呢？

从政治发展的态势上说，此时的齐宣王正面临着难得的机遇与挑战。孟子对齐宣王说，齐国实力雄厚，海内之地，方千里者九，齐集有其一。到战国初期，诸国为了谋求在兼并中取得更大胜利，纷纷启用贤才，实行改革。魏文侯用李悝、赵烈侯用公仲连、楚悼王用吴起、韩昭侯用申不害、秦孝公用卫鞅，大都有成效。齐武威起用邹忌，齐国迅速强大。齐宣王在位时，西败梁惠王，杀其长子，北胜燕国，问"齐桓、晋文之事"（《孟子·梁惠王》），意图称霸诸侯。然而，两代齐王都好乐。齐威王时，邹忌曾"以鼓琴见威王"，用"鼓琴"来说明君王与宰相联合执政的原理。他说，君王好比琴上的大弦，弹起来"浊以春温"；宰相好比琴上的小弦，弹起来"廉折以清"；政令弹起来好比"攫之深而舍（释）之愉（舒）"。弹得"大小相益"，"复而不乱"，琴音就协调好听，"治国家而弭（安定）人民"也是如此。③（《史记·孟子荀卿列传》）齐威王很赏识他，三个月后就授给相印，起用他变法，取得重大成效。④ 孟子也想借鉴邹忌用音乐之道说服齐威王的方法，说出了"今之乐犹古之乐"的话，以引导齐宣王实施仁政。朱熹也看到这一点，他在《答潘谦之》中说：

① [法]保罗·朗多尔米著，朱少坤等译：《西方音乐史》，北京：人民音乐出版社，2002年，第7页。
② [加]斯巴肖特著，叶琼芳译：《音乐美学——英国1980年版〈新格罗夫音乐与音乐家大辞典〉》，何乾三、叶琼芳等译：《音乐美学——外国音乐辞书中的九个条目》，北京：中国文联出版公司，1984年，第48页。
③ [汉]司马迁：《史记》，北京：中华书局，1959年，第2344—2345页。
④ 杨宽：《战国史》，上海：上海人民出版社，2003年，第121—231页。

《孟子》首数篇与齐、梁君语,大抵皆为国治民之事,特患学者不能用之耳,即义利之对,而定所趋充易牛之心,以广其善端。闺门之内,妻子臣妾,皆有以察其温饱,均其劳佚而无尊贱之僻焉。亦与民同乐之意,又何往而非切身之事哉。①

从音乐发展的情况上说,齐、魏、晋、卫、郑、宋、赵诸国的新乐都十分兴盛,这一点前面的章节中已经讨论过了。

第三节　与民同乐

与"古之乐犹今之乐"范畴密切联系的,是"与民同乐"论。

(孟子)曰:"独乐乐,与人乐乐,孰乐?"

(梁惠王)曰:"不若与人。"

曰:"与少乐乐,与众乐乐,孰乐?"

曰:"不若与众。"

"臣请为王言乐。今王鼓乐于此,百姓闻王钟鼓之声,管钥之音,举疾首蹙頞而相告曰:'吾王之好鼓乐,夫何使我至于此极也?父子不相见,兄弟妻子离散。'今王田猎于此,百姓闻王车马之音,见羽旄之美,举疾首蹙頞而相告曰:'吾王之好田猎,夫何使我至于此极也?父子不相见,兄弟妻子离散。'此无他,不与民同乐也。今王鼓乐于此,百姓闻王钟鼓之声,管钥之音,举欣欣然有喜色而相告曰:'吾王庶几无疾病与,何以能鼓乐也?'今王田猎于此,百姓闻王车马之音,见羽旄之美,举欣欣然有喜色而相告曰:'吾王庶几无疾病与,何以能田猎也?'此无他,与民同乐也。今王与百姓同乐,

① ［宋］朱熹:《晦庵先生朱文公文集》,四部丛刊本,第55卷。

则王矣。"②(《孟子·梁惠王下》)

梁惠王即魏惠王,他于前369年登基,前312年卒,在位36年。他是好古的魏文侯之孙,在魏文侯死后24年即位。

> 惠王数被于军旅,卑礼厚币以招贤者。邹衍、淳于髡、孟轲皆至梁。①(《史记·魏世家》)

从这段文字看,"与民同乐"就是把老百姓的快乐当成国王自己的快乐。

一、关注民

作为新一代儒家学者,孟子的音乐思想十分灵活务实。孟子把学习孔子作为自己一生的志向。

> 乃所愿,则学孔子也。(《孟子·公孙丑上》)

但孟子的时代与孔子所处的时代明显不同了。孔子的时代,奴隶制的统治还没有完全崩溃,周天子还是名义上的共主,孔子还有可能在某些诸侯国或某些地区(如武城)中践行周代的礼乐体制。孔子自己努力践行"中"。然而,在当时的社会条件下,想要持"中",已经是很难了。

> 孔子岂不欲中道哉?不可必得,故思其次也。(《孟子·尽心下》)

而在孟子的时代,主要的诸侯国都已经实行了封建制,地主阶级已经成为社会的主流。地主阶级有两个来源,一部分是从商人、手工业者转变而来的激

① [汉]司马迁:《史记》,北京:中华书局,1959年,第1847页。

进派,他们主张对社会进行彻底的变革,以法家为代表;一部分是从奴隶主贵族转变而来的保守派,他们主张温和的改良,以孟子为代表。孟子十分重视新兴的社会力量——民。①

> 民为贵,君为轻。是故得乎丘民而为天子,得乎天子为诸侯,得乎诸侯为大夫。(《孟子·尽心下》)

孔子、墨子、庄子等前辈思想家都十分重视士——最低阶层的贵族,他们开讲授徒,都是为社会培养更多的士。至孟子时代,游说养士之风盛行,齐国从田桓公时起,就在国都临淄的稷下设置学宫,"设大夫之号",招待学者(徐干《中论·亡国篇》)。到齐威王、齐宣王时,稷下人才济济,发展到一千多人,著名的有淳于髡、田骈、接子、环渊、宋钘、慎到、邹奭等七十多人,称为"稷下先生"。②(《史记·孟子荀卿列传》)孟子敏锐地观察到,春秋、战国之交各国先后取消了共同耕作的"公田"的"助法",推行按亩征税的制度,从此主要的农业生产者,是耕作"百亩之田"、纳"什一之税"的五口到八口之家的小农。从魏国李悝变法,直到秦国商鞅变法,无非是推行奖励这种小农努力"耕战"的政策,于是小农经济成为主要的生产方式,成为君主政权立国的基础。孟子旗帜鲜明地提出,民与士一样,作为一股重要的政治力量登上历史的舞台。如果说,邹忌试图解决的,是君与臣的关系问题;而孟子所想解决的,则是君与民的关系问题。这才是孟子最大的识时务。

二、重视民生

孟子主张国君应该把精力放在改善民生上,这是一种更加进步的政治观。

① 冯友兰:《中国哲学史新编》,北京:人民出版社,1998年,第284页。
② [汉]司马迁:《史记》,北京:中华书局,1959年,第298页。

> 齐宣王见孟子于雪宫。王曰:"贤者亦有此乐乎?"孟子对曰:"有。人不得,则非其上矣。不得而非其上者,非也;为民上而不与民同乐者,亦非也。乐民之乐者,民亦乐其乐;忧民之忧者,民亦忧其忧。乐以天下,忧以天下,然而不王者,未之有也。"(《孟子·梁惠王下》)

孟子试图为他这种新型的政治观找到历史依据。他举了周文王的事例。

> 孟子见梁惠王。王立于沼上,顾鸿雁麋鹿,曰:"贤者亦乐此乎?"
> 孟子对曰:"贤者而后乐此,不贤者虽有此,不乐也。……文王以民力为台为沼,而民欢乐之,谓其台曰灵台,谓其沼曰灵沼,乐其有麋鹿鱼鳖。古之人与民偕乐,故能乐也。汤誓曰:'时日害丧,予及女皆亡。'民欲与之皆亡,虽有台池鸟兽,岂能独乐哉?"(《孟子·梁惠王上》)

孟子又从反的方面进行了论证。

> 从流下而忘反谓之流,从流上而忘反谓之连,从兽无厌谓之荒,乐酒无厌谓之亡。先王无流连之乐,荒亡之行。(《孟子·梁惠王下》)

三、乐与仁义

孟子对音乐的看法,与孟子仁义思想是一致的。

> 孟子曰:"仁之实,事亲是也;义之实,从兄是也;智之实,知斯二者弗去是也;礼之实,节文斯二者是也;乐之实,乐斯二者,乐则生矣;生则恶可已也,恶可已,则不知足之蹈之手之舞之。"(《孟子·离娄上》)

什么智、礼、乐呢?孟子的回答是:这三个价值都与仁和义相关。所谓乐,就是乐于事亲、乐于从兄。孟子发挥了曾子一派儒家的思想,将音乐与五常之性的

理论联系起来。

孟子并没有构建上古以来一整套"与民同乐"的学源体系。但他的"与民同乐"的思想,却为后代的宫廷音乐表演提供了一个理论基础,使民间音乐在孟子的光环下,进入庙堂,促进了宫廷音乐与民间音乐的交流与融合。这对有严重复古倾向的儒家音乐美学是一个重要的补充。

本章小结

作为儒家音乐美学思想转型的代表,孟子提出了"与民同乐"的音乐美学范畴。孟子并没有纠缠于先前的古乐与新乐之争,而是敏锐地观察到小农体制已经成为各国政治改革的主流,民作为一股重要的政治力量登上历史舞台。这是他最大的识时务。孟子的音乐美学思想与其政治主张密切相关,同时是对有严重复古倾向的儒家音乐美学思想的重要补充。

第十四章 嵇康"声无哀乐"论

嵇康的"声无哀乐"论是魏晋玄学家的思想与人格在音乐上的反映。这个命题表明了玄学家"越名教而任自然",不与世俗社会相调和的政治选择;又说明了玄学家醉心琴啸、借音乐以平和心境的高情远趣,对儒家礼乐理论的论据、论证方法提出了批判。

第十四章 嵇康"声无哀乐"论

声无哀乐论、养生论和言尽意论三个议题都与嵇康(223—262)密切相关。

> 旧云,王丞相过江左,止道"声无哀乐、养生、言尽意"三理而已,然宛转关生,无所不入。①(《世说新语·文学》)

嵇康逝世半个多世纪后,他的理论受到东晋士大夫的热捧。王导(276—339)出身中原著名士族,于大兴元年(318年)联合南北士族,拥立司马睿为帝(晋元帝),建立东晋政权,官居宰辅,总揽元帝、明帝、成帝三朝国政,是东晋朝的创造者和领导者,当时有"王与马,共天下"之说。东晋初立,王导为何倡导这三个议题呢?声无哀乐论与养生论、言尽意论之间有什么关联呢?

第一节 秦客的儒家立场

《声无哀乐论》用了论辩体,秦客与东野主人进行了八个回合的论辩。秦客代表自汉以来,不断发展的以致出现偏颇的儒家音乐思想,东野主人则代表了玄学家对儒家音乐思想进行驳难。②

秦客的论点主要有以下三个。

一、情感与音乐的发生

> 夫声音,气之激者也,心应感而动,声从变而发;心有盛衰,声亦隆杀。同见役于一身,何独于声便当疑耶?夫喜怒章于色诊,哀乐亦宜形于声音,

① [南宋]刘义庆著,[梁]刘孝标注,余嘉锡笺注,周祖谟等整理:《世说新语笺疏》,上海:上海古籍出版社,1993年,第211页。
② 吉联抗:《音乐家嵇康》,《人民音乐》,1963年第12期。又见《嵇康及其音乐思想》,《嵇康声无哀乐论》,北京:人民音乐出版社,1964年,第3—11页。

> 声音自当有哀乐,但闇者不能识之。①

秦客这一理论来自于《乐记》。与《乐记》不同之处在于,秦客提出了"气"。

> 民有好、恶、喜、怒、哀、乐,生于六气。是故审则宜类,以制六志。哀有哭泣,乐有歌舞,喜有施舍,怒有战斗;喜生于好,怒生于恶。是故审行信令,祸福赏罚,以制死生。生,好物也;死,恶物也;好物,乐也;恶物,哀也。哀乐不失,乃能协于天地之性,是以长久。(《左传·昭公二十五年》)

二、情感与音乐的接受

> 故怀欢者值哀因而发,内戚者遇乐声而感也。夫声音自当有一定之哀乐,但声化迟缓,不可仓卒,不能对易,偏重之情触物而作,故令哀乐同时而应耳。虽二情俱见,则何损于声音有定理耶?
>
> 今平和之人,听筝笛琵琶,则形躁而志越;闻琴瑟之音,则听静而心闲。同一器之中,曲用每殊,则情随之变。奏琴声则叹慕而慷慨,理齐楚则情一而思专,肆姣弄则欢放而欲惬。心为声变,若此其众。
>
> 八方异俗,歌哭万殊,然其哀乐之情不得不见也。夫心动于中而声出于心,虽托之于他音,寄之于余声,善听察者要自觉之,不使得过也。

三、陈诗观风

> 夫治乱在政,而音声应之,故哀思之情表于金石,安乐之象形于管弦也。
>
> 盛衰吉凶,莫不存乎声音矣。今若复谓之诬罔,则前言往记,皆为弃

① [晋]嵇康著,戴明扬校注:《嵇康集校注》,北京:人民文学出版社,1962年,第196页。下文所引嵇康著述,如无标注,都出自本书,不注明页码。

物,无用之也。以言通论,未之或安。若能明其所以,显其所由,设二论俱济,愿重闻之。

这三个观点,都是典型的儒家音乐美学思想。《乐记》将乐分为三种:治世之音、乱世之音与亡国之音,三种乐各有其特点,对应不同的音乐与不同的民众情绪。儒家认为,可以通过声音来调节民众的情绪,这就是所谓的"移风易俗,莫善于乐"。

气质初分,声形立矣。圣者因天然之有,为入用之物;缘喜怒之心,设哀乐之器。(《魏书·乐志》)

四、嵇康与儒学

嵇康是三国魏末重要的文学家、音乐家和玄学家,魏沛穆王曹林子曹纬的女婿,①出身于儒学世家。

家世儒学,少有俊才,旷迈不群,高亮任性,不修名誉,宽简有大量。学不师授,博洽多闻。②(嵇喜《嵇康传》)

从嵇康的诗文中,还能看到他早年习过儒学的影子。

临觞奏《九韶》,雅歌何邕邕。③(《游仙诗》)
惟上古尧舜,二人功德齐均。不以天下私亲,高尚简朴慈顺。宁济四

① 《三国志·魏书》卷二十裴注:"案《嵇氏谱》,嵇康妻,林子之女也。"[晋]陈寿著,[宋]裴松之注:《三国志》,北京:中华书局,1971年,第582页。
② [清]严可均辑:《全上古三代秦汉三国六朝文》,北京:中华书局,1958年,第1828页。
③ 逯钦立:《先秦汉魏南北朝诗》,北京:中华书局,1983年,第488页。

海蒸民。①（《六言诗》）

嵇康写过一篇《家诫》，教导其子嵇绍要保持忠臣烈士之节。② 嵇绍后来受山涛的推荐，遂历显位。

有忠正之情。以侍中从惠帝北伐成都王，王师败绩，百官皆走，惟绍独以身扞卫，遂死于帝侧。故累见褒崇，追赠太尉，谥曰忠穆公。（《三国志·魏书》裴注）

嵇康著有《春秋左传音》三篇、《周易言不尽意论》一篇。③ 由此可以看出，嵇康对儒家的音乐美学有很深的了解。

嵇康习儒学，当受其兄嵇喜之影响。嵇喜，字公穆，举秀才，为魏军司马。入晋，为扬州刺史，迁太仆、宗正。他在诗中劝说嵇康道：

都邑可优游，何必栖山泉……出处因时资，潜跃无常端。④（嵇喜《答嵇康诗》）

当时士大夫崇尚玄风，嵇喜与嵇康兄弟俩不同的学术取向，成了当时士人学术选择的分水岭。嵇喜经常受到玄学一派的讥讽。《世说新语·简傲》记载，嵇康的好友吕安善前来探访，正好嵇康不在，嵇喜出去接待，吕安善拒不进门，只在门上题了一个"凤"字。嵇喜不知道其中的真意，反而很高兴。"凤"其实是凡鸟的意思。

① 逯钦立：《先秦汉魏南北朝诗》，北京：中华书局，1983年，第490页。
② [清]严可均辑：《全上古三代秦汉三国六朝文》，北京：中华书局，1958年，第1341—1343页。
③ 王志平：《中国学术史·魏晋南北朝卷》，南昌：江西教育出版社，2001年，第259页。
④ 逯钦立：《先秦汉魏南北朝诗》，北京：中华书局，1983年，第550页。

第二节　东野主人的道家论辩

嵇康首先提出两种论辩思路：

> 夫推类辨物，当先求之自然之理；理已定，然后借古义以明之耳。今未得之于心，而多恃前言以为谈证，自此以往，恐巧历不能纪。①

嵇康认为，自然之理与借古义以明义是两种不同的论证方法。难方所引，都是古义。

一、以音响史实立论

> 昔伯牙理琴而钟子知其所志，隶人击磬而子产（期）识其心哀，鲁人晨哭而颜渊察其生离。夫数子者，岂复假智于常者，借验于曲度哉？

秦客引用的这三个典故，层层递进。伯牙理琴一典，《吕氏春秋·孝行览》有记载。

> 伯牙鼓琴，钟子期听之。方鼓琴而志在太山，钟子期曰："善哉乎鼓琴！巍巍乎若太山。"少选之间，而志在流水，钟子期又曰："善哉乎鼓琴！汤汤乎若流水。"钟子期死，伯牙破琴绝弦，终身不复鼓琴，以为世无足复为鼓琴者。非独琴若此也，贤者亦然。虽有贤者，而无礼以接之，贤奚由尽忠？犹御之不善，骥不自千里也。（《吕氏春秋·孝行览》）

① ［清］严可均辑：《全上古三代秦汉三国六朝文》，北京：中华书局，1958年，第1330页。

这则故事说明音乐接受者能领会表演者蕴藏在音乐中的情感。隶人击磬一典，刘向《新序·杂事》有记载。

> 钟子期夜闻击磬者而悲，且召问之曰："何哉！子之击磬若此之悲也。"对曰："臣之父杀人而不得生，臣之母得生而为公家隶，臣得生而为公家击磬。臣不睹臣之母三年于此矣，昨日为舍市而睹之，意欲赎之而无财，身又公家之有也，是以悲也。"钟子期曰："悲在心也，非在手也，非木非石也，悲于心而木石应之，以至诚故也。"（《新序·杂事》）

这则故事说明感情与音乐能形成特定的对应关系。鲁人晨哭一事，《说苑·辨物》有记载。

> 孔子晨立堂上，闻哭者声音甚悲。孔子援琴而鼓之，其音同也。孔子出，而弟子有吒者。问："谁也？"曰："回也。"孔子曰："回何为而吒？"回曰："今者有哭者，其音甚悲，非独哭死，又哭生离者。"孔子曰："何以知之？"回曰："似完山之鸟。"孔子曰："何如？"回曰："完山之鸟生四子，羽翼已成，乃离四海，哀鸣送之，为是往而不复返也。"孔子使人问哭者。哭者曰："父死家贫，卖子以葬之，将与其别也。"孔子曰："善哉，圣人也！"（《说苑·辨物》）

这一则典故说明，堂上的哭者、山中的飞鸟和孔子的琴声三种声音相通，都能被感知和解读。声音构成了一个完美自足的符号体系，通过声音，可以表达整个世界，这正是儒家音乐美学的核心。

秦客还有一些论据，如若葛卢闻牛鸣，知其三子为牺；师旷吹律，知南风不竞，楚师必败；羊舌母听闻儿啼而知其丧家。

二、以圣人之言立论

> 仲尼有言:"移风易俗,莫善于乐。"即如所论,凡百哀乐,皆不在声,则移风易俗果以何物耶?又古人慎靡靡之风,抑滔耳之声,故曰"放郑声,远佞人"。然则郑魏之音,击鸣球以协神入,敢问郑雅之体,隆弊所极,风俗移易,奚由而济?愿重闻之,以悟所疑。

他从事理角度进行的驳斥:

> 音声之作,其犹臭味在于天地之间,其善与不善,虽遭遇浊乱,其体自若而无变也,岂以爱憎易操,哀乐改度哉!……夫殊方异俗,歌哭不同。使错而用之,或闻哭而欢,或听歌而戚。然其哀乐之怀均也。今用均同之情而发万殊之声,斯非音声之无常哉!……夫味以甘苦为称,今以甲贤而心爱,以乙愚而情憎,则爱憎宜属我而贤愚宜属彼也,可以我爱而谓之爱人,我憎则谓之憎人,所喜则谓之喜味,所怒则谓之怒味哉?

嵇康用了几个很浅显的比喻,说明音声性质。他说,音声与气味一样,是一个客观的存在,音声的性质不会因人的主观态度如爱憎与哀乐而改变。他又说,音声与味道一样,是一个客观的存在,同一种味道不会因为人高兴时就叫喜味,人悲伤时就叫悲味。于是,嵇康得出了他的核心论点:

> 声音自当以善恶为主,则无关于哀乐;哀乐自当以情感而后发,则无系于声音。

从名学上说,声音可以作价值评断,却不能进行情感定性。《礼记·礼运》曰:"何谓人情?喜怒哀惧爱恶欲,七者,弗学而能。"但音乐绝非情感本身。这一点,连儒家学者也不得不做出界定。

> 先王闻五声,播八音,非苟欲愉心满耳,听其铿锵而已。将顺天地之体,成万物之性,协律吕之情,和阴阳之气,调八风之韵,通九歌之分。奏之圆丘,则神明降;用之方泽,则幽祇升。击拊球石,即百兽率舞;乐终九成,则瑞禽翔。上能感动天地;下则移风易俗。此德音之音,雅乐之情,盛德之乐也。① (《刘子·辩乐》)

这说明,儒家音乐美学思想本身有牵强之处。嵇康并不反对音乐与情感之间的联系。他说之所以要将声音与哀乐作如此明晰地区分,是因为他要坚持"外内殊用,彼我异名"的哲学方法。

> 此为心哀者虽谈笑鼓舞,情欢者虽拊膺咨嗟,犹不能御外形以自匿,诳察者于疑似也,以为就令声音之无常,犹谓当有哀乐耳。
>
> 心戚者则形为之动,情悲者则声为之哀,此自然相应,不可得逃,唯神明者能精之耳。夫能者不以声众为难,不能者不以声寡为易,今不可以为遇善听而谓之声无可察之理,见方俗之多变而谓声无哀乐也。又云,贤不宜言爱,愚不宜言憎,然则有贤然后爱生,有愚然后憎起,但不当共其名耳。哀乐之作,亦有由而然,此为声使我哀,音使我乐也。苟哀乐由声,更为有实,何得名实俱去耶?又云,季子采诗观礼以别风雅,仲尼叹《韶》音之一致,是以咨嗟,是何言欤?且师襄奏《操》而仲尼睹文王之容,师涓进曲而子野识亡国之音,宁复讲诗而后下言,习礼然后立评哉?斯皆神妙独见,不待留闻积日,而已综其吉凶矣,是以前史以为美谈。今子以区区之近知,齐所见而为限,无乃诬前贤之识微,负夫子之妙察耶?

《礼记·乐记》曰:"故圣人作乐以应天,制礼以配地。礼乐明备,天地官矣。"根据儒家的理论,乐是由圣人所作。那么,圣人与普通百姓之间又有什么区别呢?《孟子·公孙丑》引用有若的话说:"圣人之于民,亦类也。出于其类,拔乎其萃,

① [北齐]刘昼著,傅亚庶校释:《刘子校释》,北京:中华书局,1998年,第7卷。

自生民以来，未有盛于孔子也。"孟子认为，圣人与民众是同类的，具有普通民众的感情，只不过更加突出一点。《荀子·性恶》说："圣人积思虑，习伪故，以生礼义而起法度，然则礼义法度者，是生于圣人之伪，非故生于人之性也。若夫目好色，耳好声，口好味，心好利，骨体肤理好愉佚，是皆生于人之情性者也，感而自然，不待事而后生之者也。夫感而不能然，必且待事而后然者，谓之生于伪。是性、伪之所生，其不同之徵也。故圣人化性而起伪，伪起而生礼义，礼义生而制法度。然则礼义法度者，是圣人之所生也。故圣人之所以同于众，其不异于众者，性也；所以异而过众者，伪也。"

而何晏却提出"圣人无喜怒哀乐论"。原论现已不存，王弼有《难何晏圣人无喜怒哀乐论》，说："圣人茂于人者神明也，同于人者五情也。神明茂故能体冲和以通无，五情同故不能无哀乐以应物。然则圣人之情，应物而无累于物者也。今以其无累，便谓不复应物，失之多矣。"可见，何晏认为圣人超脱物外，自然不会对外物产生感应，因而感情上也不会有起伏。何晏认为"道"或"无"能够创造一切，"无"是最根本的，"有"靠"无"才能存在，由此建立起"以无为本"，"贵无"而"贱有"的唯心主义本体论学说。这一观点来自于庄子。庄子提出物化的理论，主张主体与客体合而为一，消除物我之界，做到心斋与坐忘，最终实现"至乐无乐"的状态。庄子说："乐未毕也，哀又继之。哀乐之来，吾不能御，其去弗能止。悲夫，世人直为物逆旅耳！夫知遇而不知所不遇，知能能而不能所不能。无知无能者，固人之所不免也。夫务免乎人之所不免者，岂不亦悲哉！至言去言，至为去为。齐知之所知，则浅矣。"（《庄子·知北游》）而嵇康认为，人乐也能养成人冲淡平和心态。他在《难养生论》中说："有主于中，以内乐外，虽无钟鼓，乐已具矣。故得志者，非轩冕也；有至乐者，非充屈也；得失无以累之耳。且父母有疾，在困而瘳，则忧喜并用矣。由此言之，不若无喜可知也。然则乐岂非至乐邪？故顺天和以自然，以道德为师友，玩阴阳之变化，得长生之永久，任自然以托身，并天地而不朽者，孰享之哉？"谢万《七贤嵇中散赞》曰："邈矣先生，英标秀上。希巢洗心，拟庄托相。乃放乃逸，迈兹俗网。钟期不存，奇音谁赏。"（《全晋文》卷八十三）

后来，嵇康由儒家转向道家。嵇喜《嵇康传》曰："长而好老庄之业，恬静无

欲。"(《全晋文》卷五十三)对于由儒学而转向庄老的原因,嵇康在《与山巨源绝交书》中说道:"少加孤露,母兄见骄,不涉经学。"

在狱中写的《幽愤诗》曰:"嗟余薄祜,少遭不造。哀茕靡识,越在襁褓。母兄鞠育,有慈无威。恃爱肆姐,不训不师。爰及冠带,凭宠自放。抗心希古,任其所尚。托好老庄,贱物贵身。志在守朴,养素全真。"①嵇康的父亲很早就过世了,由母亲与哥哥养大,对他们有着深厚的感情。他在《思亲诗》追恋其母说:"慈母没兮谁与骄,顾自怜兮心忉忉。诉苍天兮天不闻,泪如雨兮叹成云。"②其兄嵇喜从军,他作《五言赠秀才诗》曰:"单雄翩独逝,哀吟伤生离。徘徊恋俦侣,慷慨高山陂。"表达了与兄长依依不舍之情。说是母兄的溺爱,导致他决意弃儒学道,决非事实。他在《述志诗》中道出了自己的心迹:"何为人事间,自令心不夷。慷慨思古人,梦想见容辉。愿与知己遇,舒愤启幽微。"③人世间的事,让他心里无法平静,连个倾诉的人都没有:"郢人审匠石,钟子识伯牙。真人不屡存,高唱谁当和?"④(《五言诗三首》(其一))于是,他和俗世作了彻底的决裂。《世说新语·简傲》记载说,钟会邀集在他身旁的时下名士去结识嵇康,嵇康正在大树底下打铁,向秀在一旁替他拉鼓风箱。嵇康拿着铁锤不停地敲,旁若无人,不搭一句言。钟会自感没趣,起身要走,嵇康问道:"你们听了什么而来,见了什么而去?"钟会回答说:"听到了我们所听到的而来,看到了我们所看到的而去。"这是他被杀的原因之一。

他决定"绝智弃学,游心玄默"。他的《与山巨源绝交书》,就是一份弃儒归道,与俗世决裂的宣言:

> 又人伦有礼,朝廷有法,自惟至熟,有必不堪者七,甚不可者二。卧喜晚起,而当关呼之不置,一不堪也;抱琴行吟,弋钓草野,而吏卒守之,不得妄动,二不堪也;危坐一时,痹不得摇,性复多虱,把搔无已,而当裹以章服,

① 逯钦立:《先秦汉魏南北朝诗》,北京:中华书局,1983年,第481页。
② 同上书,第491页。
③ 同上书,第189页。
④ 同上书,第489页。

揖拜上官,三不堪也;素不便书,不喜作书,而人间多事,堆案盈几,不相酬答,则犯教伤义,欲自勉强,则不能及,四不堪也;不喜吊丧,而人道以此为重,己为未见恕者所怨,至欲见中伤者,虽惧然自责,然不可化,终不能获无咎无誉如此,五不堪也;不喜俗人,而当与之共事,或宾客盈坐,鸣声聒耳,嚣尘臭处,千变百伎,在人目前,六不堪也;心不耐烦,而官事鞅掌,机务缠其心,世故繁其虑,七不堪也。又每非汤武而薄周孔,人间不止此事,会显世教所不容,此甚不可一也;刚肠疾恶,轻肆直言,遇事便发,此甚不可二也。以促中心之性,统此九患,不有外难,当有内病,宁可久处人间邪。

朝廷礼法与放纵性情抵触有九处之多,竟然到了危及性命的程度。景元二年(261年),朋友山涛推荐嵇康顶替自己做吏部郎中,嵇康毅然宣布与山涛绝交。山涛曾经对其妻说:他当年交情最好的,是嵇康和阮籍。(《艺文类聚》卷二十一)其实,嵇康对山涛一直有着极深的信任。临刑前,他对自己的儿子嵇绍说:"巨源在,汝不孤矣。"①(《晋书·山涛传》)这与其说是个人之间的决裂,不如说是与司马昭当局的决裂,嵇康借此昭示自己的政治立场。这件事使他得罪了司马氏,是他被杀的原因之二。

嵇康"撰录上古以来圣贤、隐逸、遁心、遗名者,集为传赞,自混沌至于管宁,凡百一十有九人,盖求之于宇宙之内,而发之乎千载之外者矣。故世人莫得而名焉"(《全晋文》卷五十三)。《隋书·经籍志》著录为《圣贤高士传》三卷,《全三国文》仅存五十八人:广成子、襄城小童、巢父、许由、壤父、子州支父、善卷、石户之农、伯成子高、卞随、务光、庚市子、小臣稷、涓子、齐子、商容、老子、关令尹喜、亥唐、项橐、楚狂接舆、荣启期、长沮、桀溺、荷蓧丈人、太公任、汉阴丈人、被裘公、延陵季子、原宪、范蠡、屠羊说、市南宜僚、周丰、颜阖、段干木、庄周、闾丘先生、颜歜、鲁连、田生、河上公、安丘生、司马季玉、司马相如、韩福、班嗣、蒋翊、尚长、禽庆、逄贞、李劭公、薛方、龚胜、逄萌、徐房、李云、王尊、井丹、郑仲虞等。刘知几说:"又嵇康《高士传》,其所载者广矣,而颜回、蘧瑗,独不见书。盖以二子

① [唐]房玄龄:《晋书》,北京:中华书局,1974年,第1223页。

虽乐道遗荣,安贫守志,而拘忌名教,未免流俗也。"(《史通·品藻》)刘知几的目光是敏锐的。蘧瑗名伯玉,卫相,孔子曾住于其家。孔子说:"君子哉,蘧伯玉!邦有道则仕,邦无道则可卷而怀之。"(《论语·卫灵公》)孔子曾说颜回:"贤哉回也!一箪食,一瓢饮,在陋巷,人不堪其忧,回也不改其乐。贤哉回也!"(《论语·雍也》)孔子认为:"知之者,不如好之者;好之者,不如乐之者。"(《论语·雍也》)颜回的志向:"愿得小国而相之。主以道制,臣以德化。君臣同心,外内相应。列国诸侯莫不从义响风。壮者趋而进,老者扶而至,教行乎百姓,德施乎四蛮,莫不释兵,辐辏乎四门,天下咸获永宁,蝡飞蠕动,各乐其性。进贤使能,各任其事。于是君绥于上,臣和于下,垂拱无为,动作中道,从容得礼。言仁义者赏,言战斗者死。"(《韩诗外传》卷七)所谓各乐其性,这个性,不是"生之所以然者"的性,而是"积虑焉"、"能习焉"的伪。(《荀子·正名》)儒家所追求的,是"无性则伪之无所加,无伪则性不能自美。性伪合,然后圣人之名一,天下之功于是就也。"(《荀子·礼论》)

所以将名教视同自然的言行,自然受到嵇康的排斥。嵇康的理想生活,是与当时的一帮同道,优游自在。这些人包括阮籍、山涛、刘伶、阮咸、向秀、王戎、郭遐周、郭遐叔、阮侃、阮德如、阮种、张邈、孙登、吕安等人。郭遐叔在《赠嵇康诗》中深情的描述他们一起清谈的情景:"每念遘会,惟曰不足。昕往宵归,常苦其速。欢接无厌,如川赴谷。"①嵇康在其《养生论》中说:

> 夫称君子者,心不措乎是非,而行不违乎道者也。何以言之?夫气静神虚者,心不存于矜尚;体亮心达者,情不系于所欲。矜尚不存乎心,故能越名教而任自然;情不系于所欲,故能审贵贱而通物情。物情顺通,故大道无违;越名任心,故是非无措也。是故言君子则以无措为主,以通物为美;言小人则以匿情为非,以违道为阙。

有文章认为,嵇康提出"声无哀乐"论是在玄学大兴的背景下,嵇康以道家

① 逯钦立:《先秦汉魏南北朝诗》,北京:中华书局,1983年,第476页。

音乐论为基础,改造了《乐记》以"乐"为核心的儒家音乐论,初步建立了一个以"声"为核心的新的音乐美学,实现了音乐美学的独立。①"声无哀乐"与"乐从和"、"乐者乐也"一样,都是以一定的理论为基础对音乐的哲学探讨,并没有真正触及到音乐实践、音乐发展本身。中国音乐美学一直没有从特定的思想理论中获得独立的地位。较之西方音乐美学,从13世纪之后,音乐学界对于沉迷于中世纪早期哲学家们的音乐理论的注意力日渐减弱,音乐哲学和宇宙学解释逐渐消弱,十分强调随着复调音乐产生的实践问题,真正的音乐美学开始出现。②

第三节 越名教而任自然

公元262年,嵇康即将押赴刑场处决,三千太学生请求拜嵇康为老师,没有得到当局允许。嵇康回头看了看太阳的影子,让人取来自己的古琴,对众人说:"昔袁孝尼尝从吾学《广陵散》,吾每靳固之,《广陵散》于今绝矣!"③(《晋书·嵇康传》)

一、嵇康与琴

嵇康在受刑前为什么要弹《广陵散》呢?理学家认为,嵇康是借弹琴来表达对晋篡魏的不满。朱熹说:"嵇康作《广陵散》操,当魏末晋初,其怒晋欲夺魏,慢了商弦,令与宫弦相似。宫为君,商为臣,是臣陵君之象。其声愤怒躁急,如人

① 吴根平:《从〈乐记〉到〈声无哀乐论〉——中国音乐美学的独立之旅》,《太原师范学院学报》,2007年第3期。
② [美]恩里科·福比尼著,修子建译:《西方音乐美学史》,长沙:湖南文艺出版社,2005年,第73—74页。
③ [唐]房玄龄:《晋书》,北京:中华书局,1974年,第1374页。

闹相似,便可见音节也。"①

中国诸子百家的音乐美学思想,到了汉代,汇成一个完整的意识形态系统,并凝固为一整套礼乐体制。然而,东汉末年,知识分子被边缘化,佛教东来,道教崛起,玄学兴盛。② 西晋时期的何晏、阮籍、嵇康、向秀等人,崇尚老、庄,大畅玄风,建立了玄学理论,他们的人生理想、人生情趣、审美趣味、生活方式都受到玄风的深刻影响。较之汉以来的经学,玄学的思潮从重实证向重义理、重思辨的方向发展,表现了当时士人阶层重个性、重感情、重欲望的风气。以阮籍、嵇康为中心的正始名士,所讨论的玄学议题有圣人有情无情、本末有无、声无哀乐、公私、养生、言意关系等。③

> 康善谈理,又能属文,其高情远趣,率然玄远。④(《晋书·嵇康传》)

清谈、文学有所成之外,音乐是当时士大夫表现高情远趣的重要方式。嵇康十分喜好音乐,他说:"余少好音声,长而习之,以为物有盛衰,而此无变,滋味有厌,而此不倦。"⑤

在众多乐器中,嵇康独钟于古琴。他作《琴赞》曰:"懿吾雅器,载朴灵山。体具德贞,情和自然。澡以春雪,澹若洞泉。温乎其仁,玉润外鲜。昔在黄农,神物以臻。穆穆重华,纪以五弦。闲邪纳正,亹亹其迁。宣和养气,介乃遐年。"嵇康在《琴赋》中提到的琴歌就有《东武》、《太山》(《泰山梁甫吟》)、《飞龙》、《鹿鸣》、《鵾鸡》、《别鹤操》、《千里吟》等。⑥ 他还作有《风入松》、《长清》、《短清》、《长侧》、《短侧》等琴曲。向秀《思旧赋·序》曰:"嵇博综技艺,于丝竹特妙。"郭遐周在《赠嵇康诗三首》中说:"援筝执鸣琴,携手游空房。栖迟衡门下,何怨于姬姜。"⑦

① [宋]黎靖德:《朱子语类》,文渊阁四库全书本,第25卷。
② 葛兆光:《中国思想史》第一卷,上海:复旦大学出版社,1998年,第300—367页。
③ 罗宗强:《魏晋南北朝文学思想史》,北京:中华书局,1996年,第274页。
④ [唐]房玄龄:《晋书》,北京:中华书局,1974年,第1369—1373页。
⑤ [清]严可均辑:《全上古三代秦汉三国六朝文》,北京:中华书局,1958年,第1319页。
⑥ 刘明澜:《中国古代诗词音乐》,北京:中国科学文化出版社,2003年,第85页。
⑦ 逯钦立:《先秦汉魏南北朝诗》,北京:中华书局,1983年,第475页。

在嵇康的诗作中,琴与道总是联系在一起的,弹琴与体道密不可分。他在《兄秀才公穆入军赠诗》(其十五)中说:"目送归鸿,手挥五弦,俯仰自得,游心太玄。嘉彼钓叟,得鱼忘筌,郢人已逝,谁与尽言。"唐李善注:"太玄,谓道也。"①《酒会诗》曰:"流咏兰池,和声激朗。操缦清商,游心大象。"

嵇康继承了老子、庄子的音乐美学思想,将琴视为玄学的载体。

> 弦起子野,叹过绵驹。流咏太素,俯赞玄虚。(《杂诗》)
> 遗物弃鄙累,消遥游太和。结友集灵岳,弹琴登清歌。(《答二郭三首之二》)

太玄、玄虚、太和都是道的代称。

> 养生有五难,名利不灭,此一难也;喜怒不除,此二难也;声色不去,此三难也;滋味不绝,此四难也;神虑转发,此五难也。五者必存,虽心希难老,口诵至言,咀嚼英华,呼吸太阳,不能不回其操,不夭其年也。五者无于胸中,则信顺日济,玄德日全。不祈喜而有福,不求寿而自延,此养生大理之所效也。(《养生论》)
> 寄欣孤松,取乐竹林。尚想蒙庄,聊与抽簪。味孙飨之浊胶,鸣七弦之清琴。慕义人之元旨,咏千载之徽音。②(李充《吊嵇中散》)

为什么弹琴可以体道呢?嵇康认为,琴声可以使人心态平和。

> 琴诗自乐,远游可珍。含道独往,弃智遗身。寂乎无累,何求于人。长寄灵岳,怡志养神。(《兄秀才公穆入军赠诗》其十八)

① [梁]萧统编,[唐]六臣注:《文选》,四部丛刊本,第24卷。
② [清]严可均辑:《全上古三代秦汉三国六朝文》,北京:中华书局,1958年,第1766—1767页。

嵇康讲述了自己沉迷于琴音,超蹈世外的志向。

抱琴行吟,弋钓草野。……今但愿守陋巷,教养子孙,时与亲旧叙阔,陈说平生,浊酒一杯,弹琴一曲,志愿毕矣。(《与山巨源绝交书》)

善养生者则不然矣。清虚静泰,少私寡欲。知名位之伤德,故忽而不营,非欲而强禁也;识厚味之害性,故弃而弗顾,非贪而后抑也;外物以累心不存,神气以醇白独著;旷然无忧患,寂然无思虑,又守之以一,养之以和,和理日济,同乎大顺。然后蒸以灵芝,润以醴泉,晞以朝阳,绥以五弦,无为自得,体妙心玄,忘欢而后乐足,遗生而后身存,若此以往,庶可与羡门比寿、王乔争年,何为其无有哉!(《养生论》)

与嵇康居二十年,未尝见其喜愠之色。(《世说新语·德行》)

乐者,使人精神平和,衰气不入,天地交泰,百物来集。①(阮籍《乐论》)

道家的平和,正如所述:

夫天地者,阴阳之形魄;变化者,万物之游魂。神籁与无穷并吹,大冶与造运齐根。生资聚气之迹,死寄玄牝之门。视荣辱其犹尘埃,邈高尚而不顾。故能外安恬逸,内体平和。鸣鸟可拊翼而游,猛兽可顿羁而罗。刿乎樵岩之乐,吕梁之波,疾雷破岳,而忧在山河者乎?观夫郭先生之为体也,可谓含真履信,纯朴自然。(庾阐《郭先生神论》,《艺文类聚》卷三十七)

二、嵇康与啸

除琴以外,啸也是嵇康表现高情远趣的重要手段。嵇康在《四言赠兄秀才入军诗》描写了他们兄弟琴啸相娱的情景:"轻车迅迈,息彼长林。春木载荣,布

① [唐]徐坚编:《初学记》,北京:中华书局,2004 年,第 15 卷。

叶垂阴。习习谷风,吹我素琴。交交黄鸟,顾俦弄音。感悟驰情,思我所钦。心之忧矣,永啸长吟。"①《晋阳秋》曰:"嵇康见孙登,登对之啸,时不言。"(《艺文类聚》卷十九)嵇康的好友阮籍也曾与孙登对啸。"孙登,魏末处邝北山中,以石室为宇,编草自覆。阮嗣宗闻登而往造焉,适见苫盖被发,端坐岩下鼓琴,嗣宗自下趍之。既坐,莫得与言,嗣宗乃嘲嘈长啸,与鼓琴音谐会雍雍然。登乃逌尔而笑,因啸和之,妙响动林壑。"(《艺文类聚》卷十九)"籍常箕踞啸歌,酣放自若。时苏门山中,忽有真人在焉,籍亲往寻。其人拥膝岩巅,遂登岭从之。箕坐相对,籍乃商略终古以问之,仡然不应。籍因对之长啸,有间,彼乃断然笑曰:可更作。籍乃为啸,意尽,退还半岭,岭巅嘈然有声,若数部鼓吹,顾瞻乃向人之啸也。"石秀"尝从冲猎,登九井山,徒旅甚盛,观者倾坐,石秀未尝属目,止啸咏而已。"②(《晋书》卷七十四)

嵇康、阮籍和向秀等人都把啸看作一种逍遥自在,傲视名教社会的行为。《世说新语·简傲》曰:"晋文王功德盛大,坐席严敬,拟于王者,唯阮籍在坐,箕踞啸歌,酣放自若。"伏义在《与阮嗣宗书》中说:"而闻吾子乃长啸慷慨,悲涕潺湲,又或拊腹大笑,腾目高视,形性俯张,动与世乖,抗风立侯,蔑若无人。"③周顗又于导坐傲然啸咏,王导云:"卿欲希嵇、阮邪?"顗曰:"何敢近舍明公,远希嵇、阮。"④(《晋书》卷六十九)此后,啸成为士人的一种风尚。谢安"尝与孙绰等泛海,风起浪涌,诸人并惧,安吟啸自若。"⑤(《晋书》卷七十九)史臣说:"始居尘外,高谢人间,啸咏山林,浮泛江海,当此之时,萧然有陵霞之致。"⑥(《晋书·卷七十九》)王徽之也喜欢啸:"时吴中一士大夫家有好竹,欲观之,便出坐舆造竹下,讽啸良久。"⑦(《晋书》卷八十)

① 逯钦立:《先秦汉魏南北朝诗》,北京:中华书局,1983 年,第 482 页。
② [唐]房玄龄:《晋书》,北京:中华书局,1974 年,第 1945 页。
③ [清]严可均辑:《全上古三代秦汉三国六朝文》,北京:中华书局,1958 年,第 1350 页。
④ [唐]房玄龄:《晋书》,北京:中华书局,1974 年,第 1852 页。
⑤ 同上书,第 2072 页。
⑥ 同上书,第 2090 页。
⑦ 同上书,第 2103 页。

本章小结

嵇康的"声无哀乐"论是魏晋玄学家的思想与人格在音乐上的反映。这个命题表明了玄学家"越名教而任自然",不与世俗社会相调和的政治选择,又说明玄学家醉心琴啸、借音乐以平和心境的高情远趣,充分运用辩证的思维,将音乐与情感区分开来,直问音乐的本质,对儒家礼乐理论的论据、论证方法提出了批判。

第十五章　青主"音乐是上界的语言"论

是的,谁懂得音乐,便懂得上界的语言。

——青主

青主在音乐美学上的最大贡献在于他带有推理性质的音乐理论。青主在《乐话》中提出了一个重要的音乐美学范畴,即音乐是上界的语言,[1]试图重新赢得中国音乐美学的话语权。

中国音乐美学自先秦发轫,延绵至清末民初,最后完成由古代到现代的转型。青主是一个明显的标志。青主的音乐美学实践表明,中西音乐美学的对话是必然的,也是可行的。中西音乐美学对话必将在中国音乐美学发展的下一阶段取得实质性进展。

[1] 廖乃雄:《忆青主:诗人作曲家的一生》,北京:中央音乐学院出版社,2008年,第58页;蔡仲德:《青主音乐美学思想述评》,1994年中国音乐美学研讨会论文。《中国音乐学》,1995年第3期;蔡仲德:《音乐之道的探求——论中国音乐美学史及其他》,上海:上海音乐出版社,2003年,第370—400页;冯长春:《青主音乐美学的表现主义实质》,《音乐研究》,2003年第4期。

第十五章 青主"音乐是上界的语言"论

第一节 最初的音乐当推源于上界

青主的音乐美学思想主要体现在《乐话》与《音乐通论》这两本专著中。青主所有的音乐美学研究,都是围绕音乐的本质展开的,它包括三个方面的问题:

什么是神圣的音乐?
音乐在各种艺术当中处在什么地位?
音乐的原素是什么?[①]

青主对这些问题给出的回答,可以用一句话来概括,即:

音乐是上界的语言。

学术界普遍认为,青主提出了一个重要的音乐美学范畴——音乐是上界的语言。蔡仲德在《青主音乐美学思想述评》一文有"青主关于'音乐是上界的语言'的论述",将青主的论点归为三类:艺术的本质论、音乐的特殊论和音乐的功能论。[②] 冯长春说:青主"主要的美学观点即'音乐是上界的语言','音乐是灵魂的语言'",论文揭示了浪漫主义音乐美学思想对青主的影响。[③] 丛晓东说:"音乐是上界的语言"是青主音乐美学思想的核心,是青主最主要、最独特的音乐美学思想,他的全部音乐美学都建立在此基础上。[④]

[①] 青主:《乐话》,上海:商务印书馆,1930年,第73页。
[②] 蔡仲德:《青主音乐美学思想述评》,1994年中国音乐美学研讨会论文。《中国音乐学》,1995年第3期。蔡仲德:《音乐之道的探求——论中国音乐美学史及其他》,上海:上海音乐出版社,2003年,第370—400页。
[③] 冯长春:《青主音乐美学的表现主义实质》,《音乐研究》,2003年第4期。
[④] 从晓东:《青主音乐美学思想的独特性与矛盾性》,《天津音乐学院学报》,2007年第3期。

一、神学的影响

关于青主音乐美学思想的表现主义渊源,蔡仲德和冯长春已有论述,本文不再重述。但把青主的音乐美学思想完全归于表现主义,却不是很妥当。廖乃雄说:"可是,如果因此就把青主的艺术审判和音乐观点归纳入表现主义的范畴去,那又会犯另样的错误。不,表现主义的艺术仅对青主的艺术观起有局部的影响,而绝不是全部。"①尽管青主一生都是一个无神论者,②但他的学说还是受到马丁·路德等人的神学影响。我们说青主的音乐美学思想受到神学音乐思想的影响,并非说青主是一个有神论者。青主引用马丁·路德的诗说:

> 谁从事音乐,就是有了一份上界的职业,因为上界的天使,个个都是以音乐为职业的,而最初的音乐,是推源于上界的。③

《音乐通论》之后的《人名附注》曰:"路德(Luther 10/11 1843 - 18/2 1546),德意志人,除了创兴新教之外,兼有功于礼拜堂歌乐。"④青主对路德的音乐美学颇有认识:"有了推荐音乐的路德(Luther)。"⑤他引用路德的话说:"音乐的一半就是纪律,使人人都可以革除那种凶野的气象,渐近于和平和理性。"⑥

马丁·路德曾是一个学习刻苦、生气勃勃、和蔼可亲,并且谙熟音乐的"哲学家"、"音乐家",他擅长弹琴、歌唱,且能言善辩。⑦他于15世纪在德国发起了一场声势浩大的宗教改革运动,反对罗马教皇的权威和形式主义严重的宗教礼

① 廖乃雄:《忆青主:诗人作曲家的一生》,北京:中央音乐学院出版社,2008年,第65页。
② 同上书,第2页。
③ 青主:《乐话》,上海:商务印书馆,1930年,第3页。
④ 青主:《音乐通论》,上海:商务印书馆,1935年,第86页。
⑤ 同上书,第8页。
⑥ 同上书,第79页。
⑦ [英]托马斯·马丁·林赛著,孔祥民等译:《宗教改革史》,北京:商务印书馆,1992年,第175页。

仪,促进了宗教、道德和文化领域的独立精神,推动了资本主义的发展,①他受到了人文主义团体的热烈欢迎。②

青主引用奥地利著名剧作家格里尔帕策(Grillparzer,生平不详)的话说:

> 不论我们怎样歌颂诗的艺术,他到底不过人世的语言——你(音乐)的语言是和上界神明的语言一样。③

又引用卡尔·克士特林(Karl Koestlin,1819-1894)的话说:

> 独是音乐能够把那些从外界得来的印象输送到内界的最深处,把它保留勿失,故此音乐是具有一种安慰的,救苦救难的,促进和平的,把骚动的人生重归于和谐的均势的,最伟大的法力,这种最伟大的法力,是别的艺术之所无,只有上界的福音才能够使用出这种伟大的法力,故此我们要把上界的福音,当作是长存的音乐。④

《音乐通论·人名附注》说:"克士特林,德意志神学批评家兼美学家,在他的美学作品里有许多关于音乐的论述。"⑤

与上界对应的,是下界。青主引用德国近代诗人恩斯特·齐特尔·曼(Ernst Zitel Mann,生平不详)的诗说:

> 音乐,你最慈惠的,美丽的,
> 伟大的,庄严的安慰者,

① 张庆熊:《基督教神学范畴——历史的和文化比较的考察》,上海:上海人民出版社,2003年,第77—78页。
② [英]托马斯·马丁·林赛著,孔祥民等译:《宗教改革史》,北京:商务印书馆,1992年,第225页。
③ 青主:《乐话》,上海:商务印书馆,1930年,第4页。
④ 同上书,第29页。
⑤ 青主:《音乐通论》,上海:商务印书馆,1935年,第90页。

> 你传达殷勤以下界来,
> 你,最纯洁的心里的艺术。
>
> 谁仰求你,你不把你的意志,
> 用现成的说话宣扬出来,
> 你只打开神圣的门,
> 说一声:让你们自己寻出一条路来。①

青主甚至还将神学音乐思想的渊源上溯到古希腊的音乐。

> 古代希腊人的音乐见解是有许多走出科学之上的地方,他们要把音乐当作是导源于上界的神明,所以他们相信音乐具有一种无边的法力,无论天堂地狱都受了音乐的支配,音乐足以毁坏人世的城市,亦足以把人世的城市建立起来,因为音乐足以宰制人们的生死,所以他亦足以左右人们的康健和疾病,甚至兽类的传染病,亦足以凭借音乐的法力把他铲除。这种非科学的音乐效验,到了科学倡明的今日,自然是没有人能够相信。但是除了这些像神话一般的传说之外,《希腊的音乐礼教》(Die Lehre vom Ethos in der griechischen Musik)打开来看便足以窥见希腊人对于音乐确实有很深刻的研究。但是音乐是进步的,现在的音乐迥非希腊人当日的音乐可比,所以我们对于古代希腊人的那种很有研究的关于音乐的理论,亦要把他加以一番精确的审查才好。②

《希腊的音乐礼教》(Die Lehre vom Ethos in der griechischen Musik)是德国音乐学家赫尔曼(Hermann Abert,1832-1915)于1899年写的一篇论文。赫尔曼是古希腊音乐史专家。古希腊将各种美德都归之于音乐——一种感召心灵的神

① 青主:《乐话》,上海:商务印书馆,1930年,第24页。
② 青主:《音乐通论》,上海:商务印书馆,1935年,第9—10页。

奇威力。在对于儿童和青年的教育方面，音乐占有头等重要的地位，并被视为陶冶性情所必不可少的手段。古代音乐艺术与巫术和宗教仪式十分接近，它们最初就是紧相结合，甚至融为一体的。① 基督教音乐起源于犹太教音乐，后者受到希腊艺术的影响。在中世纪，音乐在艺术中当推首位。② 当时的许多文本都认为音乐和谐是对天国和谐的一种模仿的观念不断重复出现。③

在人类众多的艺术门类中，音乐又是最接近"上界"的。青主说：音乐艺术是能够把那条直达上界的光明的路告诉我，他是能够满足我的灵魂的要求。形体艺术、诗的艺术都不能达到虚无缥缈的上界去。④ 青主音乐美学思想中主客二分，内界与外界截然对立的观点，贯穿于古希腊到十九世纪的表现派：

> 经过你这样从希腊最初的神明说到十九世纪的印象派，你便可以把现时的表现派说下去，说明表现派的艺人，要怎样新唤出自己的神明来，和既经剥削了的人类的灵魂的自然界，作一个殊死战。⑤

早在原始时代，人们就知道音乐具有强大的力量，只是由于古人的认识水平的低下和受传统宗教迷信思想的约束，致使他们认为这还是音乐的魔术能力。⑥ 进入理性时代，人们已经认识到音乐能作用于人的听觉，进而强烈地影响人的情绪和感情，产生强大的力量，建立了礼乐理论。

二、用音乐改良国民性

青主引入神学的音乐美学，有很强的目的性，他试图运用音乐来改良国

① [法]保罗·朗多尔米著，朱少坤等译：《西方音乐史》，北京：人民音乐出版社，2002年，第7页。
② 同上书，第8页。
③ [美]恩里科·福比尼著，修子建译：《西方音乐美学史》，长沙：湖南文艺出版社，2005年，第69页。
④ 青主：《乐话》，上海：商务印书馆，1930年，第22—24页。
⑤ 同上书，第14页。
⑥ 李纯一：《略论春秋时代的音乐思想》，人民音乐出版社编辑部：《音乐美学问题讨论集》，北京：人民音乐出版社，1987年，第412—415页。

民性。

> 若是单说我们中国人来说,那末,我更见得音乐的效果是不可限量。中国人是最残忍的,最好杀人的,并不知道什么是人生神圣,更不知道什么是爱,要剪除中国人这种兽性,当然需要音乐了。许多人要把音乐当作是新的宗教,就是因为这个缘故。①

> 总之,我们要把音乐作为是新的爱的宗教,最适合用来纠正中国人的那种残忍好杀的野性。至于中国人平日那种浪漫的气习,丝毫的生活秩序都没有,以至于纪律破产,我以为亦只有最严谨的,有一定节拍的音乐,才足以铲除中国人那种浪漫的性根。②

青主之所以把音乐当作是新的宗教,是对蔡元培以美育代宗教观点的回应。蔡元培从欧洲游历回来后,1917年在神州学会发言时提出的观点:

> 惟既承学会诸君子责以讲演,则以无可如何中,择一于我国有研究价值问题为到会诸君一言,即以美育代宗教之说是也。③

青主的音乐是上界的语言,是"五四"新文化运动思想在音乐美学思想上的延伸与体现。青主将音乐视作最高等的艺术,体现了他浓重的启蒙主义情节。

> 我们知道音乐是一种能够直达人们灵魂的语言,那末,要治理人们一切灵魂上的毛病,最好莫如音乐。……我只以为音乐是最适合用来唤醒人们的灵魂,到了人们从新得到了灵魂的认识,然后才可以解除机械的一切压迫,从新得到一种人的生活。④

① 青主:《乐话》,上海:商务印书馆,1930年,第46页。
② 同上书,第48页。
③ 蔡元培:《以美育代宗教》,高平叔编:《蔡元培全集》,第三卷,北京:中华书局,1984年,第30页。
④ 青主:《音乐通论》,上海:商务印书馆,1935年,第9—10页。

在整部《乐话》中,青主以述妹(Madame)①——一个没有出过远门的惠州女子作为谈话对象,这本身就带有启蒙的意味。青主的启蒙主义,背负着沉重的历史使命感,那就是对中国新音乐前途的考量。

一方面,青主十分看重音乐对改造国民性的作用。

> 中国人平常是萎靡不振的,要革除这种死气,自不能不有待于有声有势的活泼泼的音乐;中国人平常那种丑恶的行动体态,亦只有有声有势的活泼泼的音乐,才可以把他根本铲除;只有音乐的和音,才可以消除中国人的内界生活里面种种的矛盾;只有和醇的乐调,才足以使中国人领略人生的美。凡是这些音乐的原素,都是最适合用来革除中国人内界的种种病根,使他因此重新得到人生的真意义。②

另一方面,让青主感到绝望的是,中国的传统音乐没有内界和灵界,因此也达不到上界,他说:

> 中国的音乐,只是用耳朵审听,并不加任何的思想。如果我们要把声音艺术取譬于绘画艺术,那末,就令我们不惜费十二分的心思,和十二分的气力,要把中国音乐改善,极其量到法国的印象派,便要告止步了。这样把它改善到无可再进,依然不可以说是真正的艺术,那末,我们又何必浪费心力呢?③

青主认为中国音乐是向自然音声乞灵的,不是艺术,因而不可能得到根本改造,他完全否认了中国音乐改进的可能性。

① 青主:《乐话》,上海:商务印书馆,1930年,前言。
② 同上书,第48页。
③ 同上书,第38页。

中国音乐是没有把他改善的可能,非把他根本改造,实在是没有希望。我平时曾细心想过:中国音乐是有他一种特殊的长处。他是很近似自然界的声响。模仿自然界的声响,在普通人持来,早则是音乐,但我们之所谓音乐,乃是一种艺术,必要我们同自然界的声响立起法来,使他变成一种由我们创造出来的音韵,然后才当得起艺术这两个字。……这样向自然界的音声乞灵的音乐,我们是不敢表同情的,中国的音乐即是这样一种向自然界的音声乞灵的音乐。①

第二节　上界与内界

作为一位启蒙主义的音乐美学家,青主对音乐的看法当然不会停滞在古希腊和中世纪带有神秘和宗教色彩的层面。

我们顺着希腊人的这个对于音乐的根本理解推想下去,便可以见得音乐是一种灵魂的语言,只在这个意义的范围内,我们亦可以把音乐当作是描写灵魂状态的一种形象的艺术。如果我们把我们的灵界当作是我们的上界,那么我亦可以把音乐当作是上界的语言。②

那么,青主所言的"上界",到底有哪些含义呢?

一、"上界"即"灵界"与"内界"

关于对"灵界"和"内界"的理解,我们可以看青主的一段引文:

① 青主:《乐话》,上海:商务印书馆,1930年,第37—38页。
② 青主:《音乐通论》,上海:商务印书馆,1935年,第11页。

哥德(Goethe)说：只有音乐的天才才能够早早表现出来，摩差尔特自是一个最好的例，因为音乐完全是一种先天的内界的艺术，用不着向外界寻求精神上的养料，亦不需要生活上的种种经验。①

这段引文在朱光潜所译的《歌德谈话录》中说：

音乐才能很可以出现最早，因为音乐完全是天生的，表达内心情感的，用不着从外界吸收多少营养或从生活中吸取多少经验。不过像莫扎特那样一种现象实在永远是个无法解释的奇迹。②

内界，即内心情感。将上界等同于内界与灵界，将神学与表现主义相结合，这种方法与文艺复兴时期的文艺理论十分接近。文艺复兴时期的艺术家致力于表现自然的美，人体的美和人的精神的美，他们信仰上帝本身，但反对陈旧或虚假的上帝，即压抑人性和蔑视人的现世生活中的所谓上帝。他们认识到上帝的伟大和创造的伟大，特别包括上帝创造人的理性力量的伟大。正是在这种认识的鼓舞下，他们从事艺术创作和科学研究，并取得了辉煌的成就。③

青主把音乐看作灵魂的语言，当来自于他作为诗人的深刻体会。青主在《诗琴响了》最后一篇《怎样创作诗的艺术》中写道："我只会做人的诗"、"我只会做我的诗"。④ 青主认为，来自上界与内界的艺术，才是最高的艺术。音乐来自上界和内界，所以是最高的艺术。

我们之所谓音乐，乃是一种的艺术，必要我们同自然界的声响立起法

① 青主：《音乐通论》，上海：商务印书馆，1935年，第65页。
② [德]爱克曼辑录，朱光潜译：《歌德谈话录》，北京：人民文学出版社，1982年，第230页。
③ 张庆熊：《基督教神学范畴——历史的和文化比较的考察》，上海：上海人民出版社，2003年，第77—78页。
④ 青主：《诗琴响了》，上海：商务印书馆，1930年，第170页。

来,使它变成一种由我们创造出来的音韵,然后才当得起艺术这两个字。①

因为音乐的艺术是由人们创造出来的,所以他就是由人们的内界唤出来的,用来抵抗自然界的一种势力。②

凡属于艺术都是由人们的内界唤出来的一种势力,用来抵抗那个压迫着我们的外界。凡属于要把人们这一种的内界势力表现出来的音响就是音乐的艺术。③

青主认为主体与客体,人与自然,"内界"和"灵界"的对立面是"外界"。

人们的视听,是包括两种的动作,一种是外界的,一种是内界的,外界的动作,是自然界向人们进攻的,内界的动作,是人们向自然界反攻的。

人们对于自然界的一切现象,只有三种可取的态度,一种是从自然界逃避到自己的内界去……另一种是离开自己的内界,向自然界投降,最后一种是介乎二者的中间。④

二、音乐是上界的语言

在人类众多的艺术门类中,音乐又是最接近"上界"的。

音乐艺术是能够把那条直达上界的光明的路告诉我,他是能够满足我的灵魂的要求。⑤

形体艺术、诗的艺术都不能达到虚无缥缈的上界去。

① 青主:《乐话》,上海:商务印书馆,1930年,第12页。
② 青主:《音乐通论》,上海:商务印书馆,1935年,第32页。
③ 同上书,第14页。
④ 青主:《乐话》,上海:商务印书馆,1930年,第13页。
⑤ 同上书,第22—23页。

第十五章　青主"音乐是上界的语言"论

就音乐要素而言,和音是上界的音。

我为什么要把乐艺的神当作是众位艺术的神当中最美的那一个呢?因为只有乐艺的神才能够满足我的灵魂的要求,只有乐艺的神才能够引我的灵魂到虚无飘渺的上界去。①

四顾茫茫的我,自不能够不乞灵于音乐的艺术,音乐的艺术是能够把那条直达上界的光明的路告诉我,他是能够满足我灵魂的要求。②

本来和音是构成音乐的主要条件,比方我们在那里思念着上界,我们的思想固然是发出许多甜蜜的音,同时照着我们的太阳,吹着我们的清风,以及媚着我们的鸟语花香,也莫不同时发出许多甜蜜的音,这样好几个同时发出的音,合成一片,然后才成为我们所思念上界的一种完全的音,即是我们所谓上界的音。③

就乐器而言,小提琴是上界的音。

我说 violine 的音就是上界的音,不但是 violine 的音是上界的音,凡一切乐器好好发出来的音,都是上界的音,至于由人们好好唱出来的音,亦是上界的音,更不用说了。这种天上的音,即是我们先刻所谓的上界的语言。除了这种语言之外,我们没有别的方法,可以认识上界。④

青主还认为,吹乐器里面的箫纯洁、清和、没有半点烟火器,与 violin 同样处于领导地位。⑤ 将某种乐器演奏出来的音乐视为最高形态的音乐,这使我们想到嵇

① 青主:《乐话》,上海:商务印书馆,1930 年,第 23 页。
② 同上书,第 24 页。
③ 同上书,第 2 页。
④ 同上书,第 3 页。
⑤ 青主:《论音乐的音乐》,《音》,1930 年 6 月第 5 期。

康《琴赋·序》中说:"众器之中,琴德最优。"①相距一千多年,两人都以某种乐器来表达自己的音乐美学思想。

就效果而言,能打动听众的,也是上界的音。

> 凡人世普通的语言,是不能够打动人们的灵根的,要打动人们的灵根,只有音乐才可以负得起这种任务。我们要把音乐当作是灵魂的语言,就是因为这个道理。②

三、"内界"与"外界"是自然与艺术的分野

青主引入"外界"的概念,"外界"是"内界"的对立面。

> 人们对于自然界的一切现象,只有三种可取的态度,一种是从自然界逃避到自己的内界去……另一种是离开自己的内界,向自然界投降,最后一种是介乎二者的中间。③

> 我们之所谓音乐,乃是一种的艺术,必要我们同自然界的声响立起法来,使它变成一种由我们创造出来的音韵,然后才当得起艺术这两个字。④

> 你们知道乐艺的能事,是在乎能够令人相信他是尽真尽善尽美,那末就令他对于压迫着我们的自然界没有得到实际上的胜利,但是只要他能够令我们相信他是具有一种最伟大的势力,能够保护我们和自然界对抗,把自然界战胜,我们便可以相信它是强过自然界了。因为音乐艺术是由人们创造出来的,所以他就是由人们的内界唤出来的,用来抵抗自然界的一种势力。⑤

① [清]严可均辑:《全上古三代秦汉三国六朝文》,北京:中华书局,1958年,第1319页。
② 青主:《乐话》,上海:商务印书馆,1930年,第45页。
③ 同上书,第13页。
④ 青主:《乐话》,上海:商务印书馆,1930年,第12页。
⑤ 青主:《音乐通论》,上海:商务印书馆,1935年,第32页。

第十五章　青主"音乐是上界的语言"论

凡属于艺术都是由人们的内界唤出来的一种势力,用来抵抗那个压迫着我们的外界,凡属于要把这一种的内界势力表现出来的音响就是音乐的艺术。①

来自内界的艺术,才是最高的艺术。

普通对于创作艺人的要求,总是要他的艺术创作是推源于内界的一种不能自已的创作需要。谁承认这个要求是艺术创作的一个最高原则,那么,一切不是推源于艺人的内界,那种不能自已的创作需要的作品,是否可以说是诚实无伪?②

他在世界里面,另外创造一个世界来,这个新的世界是属于他的,是服从他的指挥的。……这个新的世界,即是我们所说的上界,那些用来替代千变万化的自然界的景象,由人们创造出来的固定的思想的形象,即是我们之所谓艺术。……因为这种声音艺术是从那个被我们叫做上界的,由人们创造出来的新的世界里面产生出来,故此我们把他叫做上界的语言。③

青主对模仿与表现两种不同的艺术手法进行了评论。他极力反对模仿的艺术。

仿作自然不是创作,就音乐的艺术来说,一切仿作的作品,都是没有价值的。④

艺术本来不是用来模仿自然界的。如是艺术的能事不过是用来模仿自然界,那末又何必贵乎有艺术?艺术里面之所谓真,正不必在自然界里

① 青主:《音乐通论》,上海:商务印书馆,1935年,第14页。
② 同上书,第19页。
③ 青主:《乐话》,上海:商务印书馆,1930年,第11—12页。
④ 青主:《音乐通论》,上海:商务印书馆,1935年,第69页。

面真是如此。①

青主在此基础上展开了对虚伪与真实的探讨。他认为艺术本身是虚伪的,并与自然相区别。

> 凡属艺术本来都是建筑在虚伪的根基上面,离开了虚伪的根基,不论什么艺术都是没有成立起来的可能。②
> 艺术本身,本来就是离不开虚伪的,不特乐艺创作是如此,就是乐艺的演唱或演奏亦是如此。……一个唱歌艺人当唱一首充满哀感的歌的时候,虽然可以做出一个悲伤的样子来,但是他的内界决不可以充满了一种的哀感……这岂不是一件最虚伪的事么?③

作为补充,青主将创作与表演区分开来。他认为艺术表演一定是虚伪的,而艺术创作必然是真实的。这种真实即作品的内容。

> 如果你做出来的那篇作品,除了悦耳的音响、悦目的光辉,又或轻浮的情感之外,一些实在的内容都没有,这样没有意义的作品,因为不是从作者的灵魂流露出来,所以亦不能够直达别人的灵魂。我们之所谓音乐是一种灵魂的语言。④

这样才有可能产生共鸣。他将表演与接受区别开来,表演是虚伪的,但应该让接受者相信表演的真实性。

> 创作的世俗和演唱或演奏的艺人是可以虚伪,但是创作成功的作品和

① 青主:《音乐通论》,上海:商务印书馆,1935年,第21—22页。
② 同上书,第21页。
③ 同上书,第19—20页。
④ 同上书,第36页。

表演出去的艺能,无论如何,必要能够令人相信。必要能够令人相信,然后才配着是一种灵魂的语言,然后才能够在听众里面唤起相当的情感。①

第三节　中国音乐美学的现代转型

一、西风东渐

"音乐是上界的语言"是在西风东渐语境中提出来的独特的中国音乐美学范畴。

康有为上《请开学校折》(1898),提倡效法德国、日本学制,开设乐歌。② 1902年,光绪政府颁布"壬寅学制",确定在新兴学堂开设"乐歌",③传统的乐教被抛弃,与西方音乐接轨的中国现代音乐教育走进知识分子阶层。相对而言,音乐美学的引入则稍为迟缓。廉士《乐者古以平心论》(1883)、张德彝《乐可化民说》(1890)、章太炎《辨乐》(1899)、蔡锷《军国民篇》(1902)、匪石《浙风篇》(1903)等,依旧是传统乐教的理论,与新音乐的发展格格不入。就算是黄子绳《教育唱歌·叙言》(1905)、陈懋治《学校唱歌集·序》(1906)、周庆云《雅乐新编·序》(1918)④等一些歌集的序言,也与现代音乐教育的宗旨相去甚远。此外,还有一些乐歌序,则是一些介绍性的文字。1920年,萧友梅将发源于德国的音乐美学引入中国学术界,⑤以之作为音乐实践的最高指示。然而,萧友梅的提倡并没有得到及时的呼应,直到1930年,中国音乐美学并没有取得标志性的

① 青主:《音乐通论》,上海:商务印书馆,1935年,第21页。
② 张静蔚编:《搜索历史——中国近现代音乐文论选编》,上海:上海音乐出版社,2004年,第5页。
③ 钱仁康:《学堂乐歌考源》,上海:上海音乐出版社,2001年。
④ 张静蔚编:《搜索历史——中国近现代音乐文论选编》,上海:上海音乐出版社,2004年,第5—158页。
⑤ 萧友梅:《乐学研究法》,《音乐杂志》,北京大学音乐研究会编,1920年6月30日第1卷第4号。

进展。

二、黄自与青主

中国音乐美学的现代化进程,是由黄自和青主两人共同推动的。我们甚至可以说,中国音乐美学,自先秦发轫,延绵至清末民初,最后完成由古代到现代的转型,黄自和青主是一个标志。

黄自与青主两人都出自文化素养较高的家庭,有较好的中国文化功底,在海外留学多年。[①] 与传统的中国音乐美学理论不同,他们的观点直接建立在西方文艺理论的基础上。如黄自《音乐的欣赏》,从知觉的欣赏、情感的欣赏和理智的欣赏三个方面,既探讨了普通艺术欣赏的规律,又恰当地说明了音乐欣赏的要义,是一篇完整意义上的现代音乐美学论文。与黄自不同,青主的音乐美学不是条分缕析地论述,而是旗帜鲜明地提出新的范畴。

本章小结

在中国音乐美学研究现代化进程中,青主处于"物我、今古、中外"三个交汇与冲突的关口。[②] 他提出了"音乐是上界的语言"这一范畴,来回答"什么是神圣的音乐"、"音乐在各种艺术当中处在什么地位"、"音乐的原素是什么"这三个问题。青主提出这一范畴,既有表现主义的渊源,又深受马丁·路德等人神学音乐美学思想影响。青主从神学与表现主义美学中获得启示,试图通过音乐来改良国民性,这是"五四"新文化运动思想在音乐美学思想上的延伸与体现。青主将音乐视作最高等的艺术,表达了他对中国传统音乐的不满和绝望,体现了他那浓重的启蒙主义情节。青主推崇来自"上界"与"内界"的艺术,反对来自"外

① 常受宗主编:《上海音乐学院大事记·名人录》,上海:上海音乐学院油印本,1997年,第469—473页。廖乃雄:《廖尚果先生的生平业绩》,《音乐艺术》,2005年第2期,第35—44页。
② 廖乃雄:《从物我、今古、中外的交汇与冲突看青主》,青主国际研讨会,北京:中央音乐学院,2001年。廖乃雄:《忆青主:诗人作曲家的一生》,北京:中央音乐学院出版社,2008年,第199页。

界"的艺术,赞同表现的艺术,反对模仿的艺术。他认为艺术本身是虚伪的,并与自然相区别;艺术表演一定是虚伪的,而艺术创作必然是真实的。中国音乐美学自先秦发轫,延绵至清末民初,最后完成由古代到现代的转型。青主是一个明显的标志。但是,青主并不熟悉中国古代的音乐美学,没有很好地将中国音乐美学理论与西方音乐美学进行对话。然而,青主的音乐美学实践却表明,中西音乐美学的对话是必然的,也是可行的。中西音乐美学对话必将在中国音乐美学发展的下一阶段取得实质性进展。对于青主音乐美学思想的研究,是一个十分重要的中国音乐美学课题。它是德国音乐美学思想被引入中国的典型案例。我这里所作的思考,仅仅是青主文本本身,还没有真正触及其理论基础。青主将他所引用的书籍,附录在《音乐通论·人名附注》中,我们能否将这些书中的引文一一从原著中找出,将一些重要的音乐美学著作加以译介。

结语

音乐美学在西方已有二百六十多年的历史,被引入中国也走过了八十多年的历程。中国音乐美学诞生在全球化学术语境中,后又与西方音乐美学渐行渐远,与中国音响史实与音响事实也若即若离,走过了一段时缓时急、或左或右、颠簸起伏的发展之路。我们对中国音乐美学的考察,应该从动态学科发展史出发,既追溯中国音乐美学的来路,又探索中国音乐美学的去路,既重视西方音乐美学的学术传统,又要凸显中国音乐美学的基本特征与使命,实现古与今、中与西的交汇融合,对世界音响史实与音响事实做出回应,彰显更加独立的、更加有效的学科生命力,形成中国音乐美学独特的学术品格。

中国是一个举世瞩目的音乐大国,中国音乐对中国传统、中国社会、中国价值、中国生活、中国文化影响之广、影响之深,再怎么估量也不为过。中国的史前文明,完完全全地浸泡在音乐中。中国漫长深厚的礼乐文明,在发轫之初,乐比礼占据更重要的位置。就算是礼乐发达的阶段,礼也是完全离不开乐的。近现代的国学研究,对乐的关注还远远不够,因而很难对中国传统文化做出合理的解释。这个巨大的学术空间,只能由音乐学来填补。近年来,音乐学整体取得较大发展,高等音乐专业教育日益壮大。音乐创作、音乐表演日益繁荣,音乐美学理应对过往和当下的音乐存在做出合理的回应。

从夹缝中走过近三百年的音乐美学,独立直面了大量的课题,既不可能重归于哲学,也不可能拘囿于一般意义上的音乐学,更不会是哲学与音乐学的交叉,它正在发展成为一门相对独立的学科,尽管还有待成熟,但它一直处在永无终结的进程中。结合H·里曼的"倾听"理论、韩锺恩的"临响"理论以及达尔豪斯等人的相关论述,我们对音乐美学的学科性质做出新的表述:音乐美学是一门建立在历时的、整体的、动态的临响体验基础上的理论性学科。

达尔豪斯曾经用"绝对是音乐的理论"这一概念对音乐美学作了三个限定:

(1)18世纪以来、(2)歌剧和交响乐、(3)从听众的角度。然而,进入21世纪,音乐美学的研究对象正在悄悄发生变化,新的研究领域渐次向音乐美学敞开。音乐美学的第一道风景线是当下的音乐存在,即音响事实与音乐呈现。音乐美学的第二道风景线是音乐的历时存在,即音响史实与音乐传统。音乐美学的第三道风景线是他人的音乐存在,即人类集体的音乐审美经验。音乐美学的第四道风景线是音乐的非音响的音乐存在,即音乐与语言、思维、价值、体制之间的有效关联。

黑格尔在《哲学史演讲录》中说:"既然文化上的区别一般是基于思想范畴的区别,则哲学上的区别更是基于思想范畴的区别。"中国音乐文化之所以不同于西方音乐文化,是因为我们形成了一套非常特别的范畴。中国音乐美学范畴对中国音响事实与音响史实能作出完满自足的回应。今天,我们研究中国音乐美学的范畴,可以揭示中国音乐美学的内在逻辑和中国音乐美学发展的客观规律,有助于我们更深入地观察音乐在中国文化中的作用与地位,有助于我们拿出有特色、有价值的音乐理论与西方音乐学界进行对话与交流。

纵观中国音乐美学范畴发展史,可以分为五个时期。第一个时期为先秦时期,是中国音乐美学范畴的发轫期。诸子百家提出了大量的元范畴,争鸣异常激烈,建立了中国音乐美学的核心架构。第二个时期为两汉时期,是中国音乐美学范畴系统化、定型化的时期。诸子百家提出的大量音乐美学范畴在这个时期进行了整合,形成了一整套礼乐理论体系,并不断被付诸实践。第三个时期为魏晋时期,是中国音乐美学范畴丰富和转变的时期。嵇康、陶渊明等继先秦诸家的另类传统,对礼乐理论范畴体系中的一些基本命题进行了否定。第四个时期为隋唐至明清时期,是中国音乐美学的发展时期,礼乐理论得到进一步的补充。第五个时期为二十世纪以来,中国音乐学界一方面为顺应世界音乐的发展,围绕振兴国乐这一课题而进行的探讨,另一方面,萧友梅引入西方音乐美学,在青主、黄自等人的推动下,中国古代音乐美学进入现代转换与新生时期。

中国音乐美学的理论体系包括"感觉与感知(声)——序化与象征(音)——礼乐制度(乐 yuè)——价值认同(乐 lè)——和"五层结构。在数千年的时间里,无数的理论家前赴后继地参与了这一体系的构建。中国音乐美学试图实现情

感与身体、思想与行为、价值与制度、人道与天道之间的完美统一。

在中国早期音乐美学理论中,情是诗的基础,诗是礼乐的基础。在虞、夏时期的礼乐中,就有诗。《诗经》是周礼乐的基础。在礼崩乐坏过程中,诗与乐分离。乐起源于人们对天神的敬畏、崇拜与感恩。乐是人内在的自觉要求,具有流动性。乐能校正人们的情感和认识,加强族群的认同感和凝聚力。礼与乐的关系有三个层面:以礼合乐,以乐合礼,礼乐结合。礼乐之道,是最基本的社会价值体系和社会制度,是中国社会长期稳定的基础。

中国音乐美学的理论大厦,是一个纵横交错的斗拱式结构,道家、儒家、墨家、玄学家为这个大厦树立了四根坚实的支柱。

儒家提出的核心音乐美学元范畴是"乐由中出"。儒家将"中"的思想,远绍到黄帝、帝喾、殷商时代,周文王将"中"确立为立国之本,周公旦将"中"确立为执政的基本原则。周王朝早期的统治者试图建设一个守"中"的国家,以期得到神灵的保佑。"中"是周王朝礼乐制度的基础。

周公广泛吸收前代礼乐成果,制定周的雅乐,试图将整个社会的意为形态引向清晰、节制和中庸。在周初的雅乐系统中,既有中央音乐,也有地方音乐,既有雅乐,也有俗乐,既有中原音乐,也有夷乐。周雅乐是一个丰富、包容、开放、集大成的音乐体系,与周的制度体系和价值体系紧密相关。西周雅乐是西周王朝合法、合理的体现。西周王朝赖此持续强盛了差不多三百年。随着西周王朝的衰败,西周王朝对诸侯国的政治控制力和文化影响力日益减弱,诸侯国渐次崛起,形成了各自的文化传统。西周晚期,各地各级社会管理和意识形态陷入严重混乱。这就是所谓的礼崩。礼崩主要体现在:周边异族对周王朝军事、政治、文化和社会生活各方面造成冲击,严重威胁周礼乐的基础;周王朝对诸侯国失去制约,原本统一的社会管理体系出现混乱;周属各诸侯国的二级、三级政权也陷入失控状态;周王朝的社会意识形态出现了严重危机;礼的典籍大量遗失。乐坏主要体现在:一部分礼乐遗失,礼乐被渎用,制乐工作停滞,音乐资源流散,乐被僭用,地方音乐兴盛。随着诸侯国势力的扩张,地方音乐传统逐渐向中原地区反向渗透,雅乐越来越世俗化,夷乐和俗乐不断融入礼乐中。到了东周,礼崩乐坏已经不可逆转。

孔子极力主张在东周王朝推行"中"治。孔子、荀子和孟子将带有原始宗教色彩的"中"赋予更多的理性内容，主张国家在各个层次、各个方面的活动，都要谨守一定的度，以维系整个社会的平衡，实现社会的有效治理。在这根立柱上，儒家安排了许多大大小小的斗拱，构建出礼乐思想体系。

孔子将乐教的传统一直追溯到尧、舜、禹等先王，将原本作为外在律令的"中"转化为个体的内在诉求，约束个体的行为与习惯。荀子将"中"、人情、礼制、乐联系在一起。汉代以后的五声理论，是以"中"论为根据的。五声与身体、尊卑、伦理、五行、配器一一对应。

儒家十分重视音乐在社会治理中的首要作用，提出移风易俗，莫善于乐。儒家总结了早期中国先人社会治理的经验。在漫长的史前时期，语言文字尚不发达、信息沟通尚不充分、社会组织尚不庞大、制度规范尚不健全，音乐在社会治理中发挥着无与伦比的作用，占有决定性地位。与礼制、行政和法律比较起来，音乐更能贴近人的情感、思想，更能改善人的品性，引导社会各阶层产生正确的认识和行为，从而实现天下的大治。

老子提出的核心音乐美学元范畴是"大音希声"论。"大音"和"希声"原是两个声音叙词，"大音"指鼓音，如鼙鼓一类的打击乐器，"希声"指在礼乐中，这类打击乐器尽管重要，但用得很少。老子借用这对术语，来表示道是对立双方矛盾的统一体。"五音使人耳聋"说明老子认为对道的体认来自于个体本身，而不是外在的感官。这一范畴反映了老子对儒家礼乐的批判态度。在传播与接受的互动中，"大音希声"逐渐演变为一种音乐美学，同时也涉及礼乐体制、道论、释典、艺术鉴赏、人物评品等方面。

孔子提出"放郑声"论。在儒家看来，淫即过，淫即哀，都是表示音乐的非礼乐性质，违背"中"的用乐，是诸侯国统治阶级野心膨胀的表现，都将最终导致本国的灭亡。孔子认为，如果诸国都能用礼乐，就能维持整个周王朝内部的纵向关系与横向关系，从而实现天下的大治。孔子试图用雅乐来化解春秋末期礼崩乐坏的社会危机。然而，礼崩是西周社会发展的必然结果。西周的音乐文化正是在礼崩的过程中悄然发生了变化。"放郑声"论反映了孔子在政治上、文化上的保守主义倾向。

墨子提出"非乐"论。墨子非乐的两个主要理由，其一是"上考之不中圣王之事"，其二是"下度之不中万民之利"。墨子勾勒出一部原始时期的音乐发展史。最初的音乐，都是为了适应劳动与部落管理的需要。进入奴隶社会后，统治阶级利用音乐加强其神权统治，借音乐来歌颂自己的武功，又利用音乐作为荒淫享乐的工具。这一情况，到了夏代、商代变得十分严重。周代以来，音乐的阶级化和理论化更加明显，建立了完备的礼乐制度，成立了专门的音乐机构。墨子认为，诸王在因袭前代乐的基础上，又增加了新乐。从数量上看，乐是越来越多了，而政绩却并未得到提高，所谓"乐逾繁者，其治逾寡"。所以墨子说乐"上考之不中圣王之事"。墨子又列出了六条理由说明"下度之不中万民之利"，认为制乐、听乐与社会生产生活相矛盾，反映了春秋末年以来，古代奴隶制濒于瓦解并开始向封建制度过渡的时期里的小生产者阶层和人民群众要求保障自己的生命财产和改善自己的社会地位的愿望。墨子表面上是借圣王立言，实质上是替下层百姓说话。他对当时的统治阶级假礼乐之名行腐化之实的生活进行了揭露和批判。墨子的"非乐"论，一来自于儒家非乐一派，二来自于夷族非乐一派，三来自于鲜明的阶级立场。

为应对墨子的"非乐"论，荀子专门作了一篇《乐论》，开篇即旗帜鲜明地亮出儒家的观点："夫乐者，乐也。"荀子认为，完全可以通过乐来调节人的情绪与行为，使人的品性向善的方面转化，实现天下大治。整篇《乐论》都是紧紧围绕这一观点展开。儒家试图利用音乐与性情的密切关系，将礼乐制度变成个体自动、自发的情感选择与行为规范，由社会上层阶级到社会下层阶级，由外在的行为到内在的思想，由情感熏陶到品性养成，最后形成集体意志，从而实现整个天下的大治。

庄子提出"天乐"论，把回归本性、本真作为音乐理论的基础，建构了道家音乐美学的基本体系。庄子站在"守拙保真"的立场上，提出"宾礼乐"，认为儒家所倡导的礼乐理论违背了事物和人的本性，违背了社会自然分工的原则。墨子的非乐、节用违背天下人的志愿，不便于整个社会的治理。庄子提出"坐忘"与"心斋"，其本质是无为，其方法是物化，它是一种与天地大道齐一的人生境界。正是因为消除了物我之间的分隔，主体与客体之间的物感关系与感物关系都不

存在了，人的情感活动归复于平和。

作为儒家音乐美学思想转型的代表，孟子提出了"与民同乐"论。孟子并没有纠缠于先前的古乐与新乐之争，而是敏锐地观察到小农体制已经成为各国的政治改革的主流，民作为一股重要的政治力量登上历史舞台，这才是他最大的识时务。孟子的音乐美学思想与其政治主张密切相关，同时，也是对有严重复古倾向的儒家音乐美学思想的重要补充。

嵇康提出的"声无哀乐"论，是一个十分重要的音乐美学范畴，它是魏晋玄学家的思想与人格在音乐上的反映。这个命题表明了玄学家越名教而任自然，不与世俗社会相调和的政治选择，又说明玄学家醉心琴啸，借音乐以平和心境的高情远趣，充分运用辩证的思维，将音乐与情感区分开来，直问音乐的本质，对儒家礼乐理论的论据、论证方法都提出了批判。

青主提出了"音乐是上界的语言"论，来回答"什么是神圣的音乐"、"音乐在各种艺术当中处在什么地位"、"音乐的原素是什么"诸问题。青主的音乐美学思想，既有表现主义的渊源，又深受马丁·路德等人的神学影响。青主试图运用音乐来改良国民性，这是"五四"新文化运动思想在音乐美学思想上的延伸与体现。青主将音乐视作最高等的艺术，表达了他对传统音乐的不满和绝望，体现了他浓重的启蒙主义情节。青主赞同"上界"、"灵界"、"内界"的艺术，反对外界的艺术，赞同表现的艺术，反对模仿的艺术。他认为艺术本身是虚伪的，并与自然相区别；艺术表演一定是虚伪的，而艺术创作必然是真实的。"音乐是上界的语言"范畴的提出，是中国音乐美学由古代向现代转型的重要标志。

主要参考文献

[周]管仲著,黎翔凤撰,梁运华整理:《管子校注》,中华书局,2004年。
[周]老子著,[汉]河上公章句:《老子注》,文渊阁四库全书本。
[周]尹文著,[魏]仲长统注:《尹文子》,文渊阁四库全书本。
[战国]庄周著,陈鼓应注译:《庄子今注今译》,中华书局,1983年。
[战国]荀况著,[唐]杨倞注:《荀子》,四部丛刊本。
[战国]吕不韦著,陈奇猷校释:《吕氏春秋新校释》,上海古籍出版社,2002年。
[战国]韩非著,[清]王先慎集解,钟哲点校:《韩非子集解》,中华书局,1998年。
[秦]吕不韦等编,[汉]高诱注:《吕氏春秋》,四部丛刊本。
[秦]孔鲋:《孔丛子》,四部丛刊本。
[汉]班固:《白虎通德论》,四部丛刊本。
[汉]班固:《汉书》,中华书局,1962年。
[汉]班固著,[清]陈立疏证,吴则虞点校:《白虎通疏证》,中华书局,1994年。
[汉]戴德:《大戴礼记》,四部丛刊本。
[汉]董仲舒著,[清]苏舆义证,钟哲点校:《春秋繁露义证》,中华书局,1992年。
[汉]韩婴:《韩诗外传》,文渊阁四库全书本。
[汉]桓谭:《新论》,四部丛刊影印本。
[汉]贾谊著,阎振益、钟夏校注:《新书校注》,中华书局,2000年。
[汉]刘安著,[汉]高诱注:《淮南鸿烈解》,四部丛刊影印刘泖生影写北宋本。
[汉]刘熙:《释名》,四部丛刊初编影印江南图书馆藏明嘉靖翻宋本。
[汉]佚名:《关尹子》,文渊阁四库全书本。
[汉]刘向:《说苑》,四部丛刊本。
[汉]刘向:《新序》,四部丛刊本。
[汉]刘向编:《战国策》,上海古籍出版社,1978年。
[汉]毛亨传,郑玄笺,[唐]孔颖达疏:《毛诗正义》,文渊阁四库全书本。
[汉]司马迁:《史记》,中华书局,1959年。
[汉]王充:《论衡》,四部丛刊本。
[汉]王逸:《楚辞章句》,文渊阁四库全书本。
[汉]扬雄:《扬子法言》,四部丛刊本卷。
[汉]应劭撰,王利器校注:《风俗通义校注》,中华书局,1981年。
[魏]王肃:《孔子家语》,四部丛刊本。
[晋]陈寿著,[宋]裴松之注:《三国志》,中华书局,1971年。

[晋]杜预:《春秋经传集解》,四部丛刊本。
[晋]葛洪著,王明校释:《抱朴子内篇校释》,中华书局,1985年。
[晋]郭璞注:《尔雅》,四部丛刊本。
[晋]嵇康著,戴明扬校注:《嵇康集校注》,人民文学出版社,1962年。
[晋]陶渊明著,逯钦立校注:《陶渊明集校注》,中华书局,1979年。
[南朝宋]刘义庆著,[梁]刘孝标注,余嘉锡笺注,周祖谟等整理:《世说新语笺疏》,上海古籍出版社,1993年。
[梁]刘勰著,詹锳笺证:《文心雕龙义证》,上海古籍出版社,1989年。
[梁]僧祐:《弘明集》,文渊阁四库全书本。
[梁]萧统:《文选》,上海古籍出版社,1986年。
[梁]萧统编,[唐]六臣注:《文选》,四部丛刊本。
[梁]萧子显:《南齐书》,中华书局,1972年。
[北齐]刘昼著,傅亚庶校释:《刘子校释》,中华书局,1998年。
[唐]杜佑:《通典》,中华书局,1988年。
[唐]房玄龄:《晋书》,中华书局,1974年。
[唐]孔颖达:《春秋正义》,四部丛刊续编本。
[唐]李白著,[清]王琦注:《李太白全集》,中华书局,1977年。
[唐]柳宗元:《柳河东集》,上海古籍出版,2008年。
[唐]陆德明:《经典释文》,四部丛刊本。
[唐]欧阳询撰,汪绍楹校:《艺文类聚》,上海古籍出版社,1982年。
[唐]魏徵:《隋书》,中华书局,1973年。
[唐]邢昺:《尔雅疏》,四部丛刊续编本。
[唐]徐坚编:《初学记》,中华书局,2004年。
[宋]郭茂倩:《乐府诗集》,四部丛刊本。
[宋]洪迈:《容斋续笔》,四部丛刊续编本。
[宋]黎靖德编,王星贤点校:《朱子语类》,中华书局,2004年。
[宋]李昉:《太平御览》,中华书局,1963年。
[宋]释普济编,苏渊雷点校:《五灯会元》,中华书局,1984年。
[宋]宋祁、欧阳修:《新唐书》,中华书局,1975年。
[宋]张君房编:《云笈七籤》,文渊阁四库全书本。
[宋]郑樵:《通志二十略》,中华书局,1995年。
[宋]朱熹:《晦庵先生朱文公文集》,四部丛刊本。
[元]马端临:《文献通考》,中华书局,1986年。
[元]脱脱:《宋史》,中华书局,1977年。
[元]袁桷:《清容居士集》,四部丛刊本。
[元]张雨:《句曲外史贞居先生诗集》,四部丛刊本。
[明]陈焯:《宋元诗会》,文渊阁四库全书本。
[明]董说:《七国考》,中华书局,1956年。

［明］董说著，缪文远订补：《七国考订补》，上海古籍出版社，1987年。
［明］焦竑：《老子翼》，文渊阁四库全书本。
［明］郎瑛：《七修类稿》，上海书店出版社，2001年。
［明］梅鼎祚编：《释文纪》，文渊阁四库全书本。
［明］宋濂：《宋学士文集》，四部丛刊本。
［明］王夫之：《薑斋诗文集·薑斋诗话集》，四部丛刊本。
［明］朱之冯：《在疚记》，见［清］王世贞：《池北偶谈》，中华书局，1982年。
［清］顾嗣立编：《元诗选·初集》，文渊阁四库全书本。
［清］顾炎武：《日知录》，四部丛刊本。
［清］郭庆藩撰，王孝鱼点校：《庄子集释》，中华书局，1961年。
［清］焦循：《孟子正义》，中华书局，1981年。
［清］李渔：《闲情偶寄》，中国戏曲研究院：《中国古典戏曲论著集成》（第七集），中国戏剧出版社，1959年。
［清］刘宝楠：《论语正义》，中华书局，1990年。
［清］马瑞辰：《毛诗传笺通释》，中华书局，1989年。
［清］彭定求编：《全唐诗》，中华书局，1960年。
［清］阮元刻：《十三经注疏》，中华书局，1980年。
［清］沈德潜编：《清诗别裁集》，中华书局，1984年。
［清］孙希旦：《礼记集解》，中华书局，1989年。
［清］孙诒让撰，孙启治点校：《墨子闲诂》，中华书局，2001年。
［清］王国维：《观堂集林》，河北教育出版社，2003年。
［清］王先谦撰，沈啸寰等点校：《荀子集解》，中华书局，1988年。
［清］王先谦撰：《庄子集解》，中华书局，2006年。
［清］严可均辑：《全上古三代秦汉三国六朝文》，中华书局，1958年。
［清］张惠言：《茗柯文初编》，四部丛刊本。
［清］朱彬撰，饶钦农点校：《礼记训纂》，中华书局，1996年。

［奥］爱德华·汉斯立克著，杨业治译：《论音乐的美——音乐美学的修改刍议》，人民音乐出版社，2003年。
［奥］西格蒙德·弗洛伊德著，赵立玮译：《图腾与禁忌》，上海人民出版社，2005年。
［德］H·里曼著，缪天瑞、冯长春译：《音乐美学要义》，上海音乐出版社，2005年。
［德］阿尔夫雷德·赫特纳著，王兰生译，张翼翼校：《地理学——它的历史、性质和方法》，商务印书馆，1983年。
［德］爱克曼辑录，朱光潜译：《歌德谈话录》，人民文学出版社，1982年。
［德］费利克斯、玛丽亚·伽茨选编，金经言译：《德奥名人论音乐和音乐美——从康德和早期浪漫派时期到20世纪20年代末的德国音乐美学资料集》，人民音乐出版社，2015年。
［德］汉斯·亨利希·埃格布雷特著，刘经树译：《西方音乐》，湖南文艺出版社，2005年。

[德]汉斯·希克曼等著,王昭仁、金经言译:《上古时代的音乐:古埃及、美索不达米亚和古印度的音乐文化》,文化艺术出版社,1989年。

[德]黑格尔:《哲学史讲演录》,第1卷,商务印书馆,1959年。

[德]卡尔·达尔豪斯著,杨燕迪译:《音乐美学观念史引论》,上海音乐学院出版社,2006年。

[德]卡尔·达尔豪斯著,杨燕迪译:《音乐史学原理》,上海音乐学院出版社,2006年。

[德]卡尔·达尔豪斯著,尹耀勤译:《古典和浪漫时期的音乐美学》,湖南文艺出版社,2006年。

[德]卡西尔著,甘阳译:《人论》,上海译文出版社,1985年。

[德]康德著,庞景云译:《任何一种能够作为科学出现的未来形而上学导论》,商务印书馆,1978年。

[德]克奈夫等著,金经言等译:《西方音乐社会学现状——近代音乐的听赏和当代社会的音乐问题》,人民音乐出版社,2002年。

[德]韦伯著,康乐、简惠美译:《中国的宗教·宗教与世界》,广西师范大学出版社,2004年。

[德]利波尔德著,关山译:《音乐美学是一门社会科学》,《国外社会科学》,1980年第11期。

[法]保罗·朗多尔米著,朱少坤等译:《西方音乐史》,人民音乐出版社,2002年。

[法]丹纳著,傅雷译:《艺术哲学》,安徽文艺出版社,1998年。

[法]伏尔泰著,梁守锵译:《风俗论——论各民族的精神与风俗以及自查理曼至路易十三的历史》,商务印书馆,1994年。

[美]柏西·该丘斯著,缪天瑞编译:《音乐的构成》,人民音乐出版社,2001年。

[美]杜维明著,钱文忠、盛勤译:《道·学·政:论儒家知识分子》,上海人民出版社,2000年。

[美]多纳德·霍杰斯主编,刘沛、任恺译:《音乐心理学手册》,湖南文艺出版社,2006年。

[美]恩里科·福比尼著,修子建译:《西方音乐美学史》,湖南文艺出版社,2005年。

[美]卡尔·西萧著,郭长扬译:《音乐美学》,大陆书店,1981年。

[美]乔治·H·米德著,赵月瑟译:《心灵、自我与社会》,上海译文出版社,1992年。

[美]史蒂芬·戴维斯著,宋瑾等译:《音乐的意义与表现》,湖南文艺出版社,2007年。

[美]托马斯·门罗著,石天曙、滕守尧译:《走向科学的美学》,中国文艺联合出版公司,1984年。

[美]伊沃·苏皮契奇著,周耀群译:《社会中的音乐:音乐社会学导论》,湖南文艺出版社,2005年。

[波]符·塔达基维奇著,褚朔维译:《西方美学概念史》,学苑出版社,1990年。

[苏]克林列夫著,吴钧燮译:《音乐美学问题》,艺术出版社,1954年。

[苏]列宁:《哲学笔记》,人民出版社,1965年。

[苏]舍斯塔科夫著,理然译,涂途校:《美学范畴论——系统研究和历史研究尝试》,湖南文艺出版社,1990年。

[意]克罗齐著,朱光潜译:《美学原理》,外国文学出版社,1983年。
[英]托马斯·马丁·林赛著,孔祥民等译:《宗教改革史》,商务印书馆,1992年。
[英]休谟著,曾晓平译:《道德原则研究》,商务印书馆,2001年。
蔡全法、马俊才:《群钟灿烂觅"郑声"——一九二件春秋郑国公室青铜编钟在新郑出土》,《寻根》,1997年第5期。
蔡仲德:《"音心对映论"质疑》,《人民音乐》,1986年第1期。
蔡仲德:《关于中国音乐美学史的若干问题》,《中央音乐学院学报》,1994年第3、4期。
蔡仲德:《青主音乐美学思想述评》,《中国音乐学》,1995年第3期。
蔡仲德:《中国音乐美学史》(修订版),人民音乐出版社,2003年。
蔡仲德:《中国音乐美学史范畴命题的出处、今译及美学意义》,韩锺恩打印本。
蔡仲翔、涂光社、汪涌豪:《范畴研究三人谈》,《文学遗产》,2001年第1期。
蔡仲德:《音乐之道的探求——论中国音乐美学史及其他》,上海音乐出版社,2003年。
曹本冶主编:《大音》第5卷,文化艺术出版社,2012年。
曹本冶主编:《中国民间仪式音乐研究 华东卷上》,上海音乐学院出版社,2007年。
曹本冶主编:《中国民间仪式音乐研究 华南卷》,上海音乐学院出版社,2007年。
常受宗主编:《上海音乐学院大事记·名人录》,上海音乐学院油印本,1997。
陈伯君:《阮籍集校注》,中华书局,1987年。
陈隆文:《古郑国历史地理问题考辨》,《中州学刊》,2005年第6期。
陈戍国:《先秦礼制研究》,湖南教育出版社,1991年。
成复旺主编:《中国美学范畴词典》,中国人民大学出版社,1995年。
褚斌杰、谭家健主编:《先秦文学史》,人民文学出版社,1998年。
从晓东:《青主音乐美学思想的独特性与矛盾性》,《天津音乐学院学报》,2007年第3期。
刁生虎:《庄子"物化"三论及其相互关系》,《学术探索》,2004年第8期。
范晓峰:《移植、萌生、解读——20世纪初至1978年中国音乐美学学科性质研究叙事》,《南京艺术学院学报——音乐与表演版》,2006年第1期,2006年第2期。
方小笛:《"大音希声"与中国传统音乐美学思想》,《音乐天地》,2003年第12期。
费孝通:《乡土中国》,生活·读书·新知三联书店,1985年。
冯长春:《从"大音希声"到"四分三十三秒"——关于"无声之乐"及其存在方式的美学思考》,《黄钟》,1999年第1期。
冯长春:《青主音乐美学的表现主义实质》,《音乐研究》,2003年第4期。
冯友兰:《中国哲学史新编》,人民出版社,1998年。
高明:《帛书老子校注》,中华书局,1996年。
高平叔编:《蔡元培全集》,第三卷,中华书局,1984年。
葛剑雄:《人文社科创新必须立足本土,面向国际》,《中国高等教育》,2006年第11期。
葛兆光:《中国思想史》第一卷,复旦大学出版社,1998年。
顾颉刚编:《古史辨》,上海古籍出版社,1982年。
顾连理等译:《西方文明中的音乐》,贵州人民出版社,2009年。

郭建勋:《先唐辞赋研究》,人民出版社,2004年。
郭沫若:《公孙尼子与其音乐理论》,《〈乐记〉论辩》,人民音乐出版社,1983年。
郭齐勇:《中国传统哲学的特色与研究方法论问题》。郭齐勇:《中国哲学智慧的探索》,中华书局,2008年。
郭锡良:《汉字古音手册》,北京大学出版社,1986年。
韩锺恩:《"人的物化与物的人化"→"人与人相关"——关于"音乐美学"向"音乐文化人类学"的转移》,《艺术论丛》第四辑,福建艺术研究所编辑出版。
韩锺恩:《临响乐品:韩锺恩音乐学研究文集》,山东文艺出版社,2002年。
韩锺恩:《"音乐美学"的"取域/定位"——关于[Aesthetic in music]的[语言/逻辑]解读》,《乐府新声——沈阳音乐学院学报》,1994年第1期。
韩锺恩:《音乐美学专业研究生教学设想以及相关问题讨论》,《星海音乐学院学报》,2006年第1期。
韩锺恩:《音乐意义的形而上显现并及意向存在的可能性研究》,上海音乐学院出版社,2004年。
韩锺恩主编:《二十世纪中国音乐美学问题研究》,上海音乐学院出版社,2008年。
何宁:《淮南子集释》,中华书局,1998年。
何乾三、叶琼芳等译:《音乐美学——外国音乐辞书中的九个条目》,中国文联出版公司,1984年。
胡健:《王弼关于"大音希声"的美学思想》,《中国音乐》,1989年第6期。
吉联抗:《〈老子〉、〈庄子〉中的乐话》,《中国音乐》,1985年第2期。
吉联抗:《音乐家嵇康》,《人民音乐》,1963年第12期。
江文也著,杨儒宾译:《孔子的乐论》,喜马拉雅基金会,2003年。
江怡:《理性与启蒙:后现代经典文选》,东方出版社,2004年。
蒋孔阳:《先秦音乐美学思想论稿》,人民文学出版社,2006年。
蒋一民:《分析美学与音乐美学》,《中国音乐学》,1986年第4期。
蒋一民:《音乐美学》,东方出版社,1991年。
蒋永青:《"大音希声"辨——兼谈先秦时代道家与儒家音乐美学精神的异同》,《云南艺术学院学报》,1995年第1期。
金元浦:《当代文学艺术的边界的移动》,《河北学刊》,2004年第4期。
荆门市博物馆:《郭店楚墓竹简》,文物出版社,1998年。
匡亚明:《孔子评传》,南京大学出版社,1990年。
李纯一:《略论春秋时代的音乐思想》,人民音乐出版社编辑部:《音乐美学问题讨论集》,人民音乐出版社,1987年。
李纯一:《论墨子的"非乐"》,《音乐研究》,1959年第3期。
李纯一:《先秦音乐史》,人民音乐出版社,2005年。
李涤生:《荀子集释》,学生书局,1979年。
李方元:《周代宫廷雅乐与郑声》,《音乐研究》,1991年第1期。
李浩:《〈老子〉音乐美学阐微——兼与墨子"非乐"思想比较》,《艺苑(音乐与表演)》,

2002年第3期。
李久昌:《论虢国社会经济的发展》,《河南科技大学学报》,2004年第3期。
李曙明:《老子与"声无哀乐论"的音乐观新探》,《音乐探索》,1986年第1期。
李曙明:《音心对映论——〈乐记〉"和律论"美学初探》,《人民音乐》,1986年第2期。
李学勤:《上海博物馆藏楚书〈诗论〉分章释文》,《国际简帛研究通讯》,2002年第1期。
李学勤:《周文王遗言》,《光明日报·国学》,2009年4月13日,第12版。
李泽厚、刘纲纪主编:《中国美学史(第一卷)》,中国社会科学出版社,1984年。
李泽厚:《中国思想史论》,安徽文艺出版社,1999年,第4页。
廖乃雄:《从物我、今古、中外的交汇与冲突看青主》,青主国际研讨会,中央音乐学院,2001年。
廖乃雄:《廖尚果先生的生平业绩》,《音乐艺术》,2005年第2期。
廖乃雄:《忆青主:诗人作曲家的一生》,中央音乐学院出版社,2008年。
刘红主编:《中国民间传统仪式音乐研究 华中卷》,文化艺术出版社,2011年。
刘明澜:《中国古代诗词音乐》,中国科学文化出版社,2003年。
刘文典:《淮南鸿烈集解》,中华书局,1989年。
逯钦立:《先秦汉魏南北朝诗》,中华书局,1983年。
罗宗强:《魏晋南北朝文学思想史》,中华书局,1996年。
洛秦:《学无界 知无涯——释论音乐为一种历史和文化的表达》,上海音乐学院出版社,2007年。
马承源主编:《上海博物馆藏战国楚竹书(一)》,上海古籍出版社,2001年。
马世之:《郐国史迹初探》,《史学月刊》,1984年第6期。
马银琴:《两周诗史》,社会科学文献出版社,2006年。
茅原:《未完成音乐美学》,上海人民出版社,1998年。
茅原著,单林整理:《音乐美学的学科性质及其意义》,《艺苑》,1992年第1期。
明言:《论"大音希声"研究中的"远化"及"本文"》,《中国音乐学》,1994年第2期。
钱穆:《孟子研究》,开明书店,1948年。
钱穆:《先秦诸子系年考辨》,上海书店出版社,1992年。
钱仁康:《学堂乐歌考源》,上海音乐出版社,2001年。
钱仁康:《音乐的内容和形式》,人民音乐出版社编辑部:《音乐美学问题讨论集》,人民音乐出版社,1987年。
钱锺书:《管锥编》,中华书局,1979年。
青海省文物管理处考古队:《青海大通县土家塞出土的舞蹈彩纹陶盆》,《文物》,1978年第3期。
青主:《乐话》,商务印书馆,1930年。
青主:《论音乐的音乐》,《音》,1930年6月第5期。
青主:《诗琴响了》,商务印书馆,1930年。
青主:《音乐通论》,商务印书馆,1935年。
上海师范大学古籍整理组校点:《国语》,上海古籍出版社,1978年。

沈文倬:《宗周礼乐文明考论》,浙江大学出版社,1999年。
宋瑾:《约定·命名·定义——音乐美学及其对象》,《福建艺术》,1994年第1期。
宋巍:《老子美学的自然观》,《河北科技师范学院学报》,2007年第2期。
谭其骧:《湖南人由来考》,《长水集》,人民出版社,1987年,第300—301页。
田耀农:《"大音希声"辨析》,《星海音乐学院学报》,1998年第1期。
童书业:《春秋史》,上海古籍出版社,2003年。
汪森:《音乐美学问题史之根与蔓——2004年上海"音乐学科回顾与展望"学术研讨会上的发言》,《音乐探索》,2005年第1期。
汪涌豪:《中国文学批评范畴十五讲》,华东师范大学出版社,2010年。
王博:《〈诗〉学与心性学的开展》,《中国社会科学》,2013年第2期。
王次炤:《音乐美学研究的立足点》,《中国音乐学》,1986年第3期。
王次炤:《音乐美学在新文艺思潮面前的思考》,《人民音乐》,1987年第2期。
王利器:《文子疏义》,中华书局,2000年。
王连瀛译,马奇主编:《西方美学史资料选编》,上海人民出版社,1987年。
王明编:《太平经合校》,中华书局,1960年。
王宁生:《古俗新研》,敦煌文艺出版社,2001年。
王宁一:《概念的漩涡:王宁一音乐学术论文集》,上海音乐学院出版社,2004年。
王世德:《论音乐美学》,《音乐探索》,1994年第3期。
王增范:《大音希声及老子的评价问题——中国古代美学札记》,《郑州大学学报》,1982年第2期。
王振复主编:《中国美学范畴史》,山西教育出版社,2006年。
王志平:《中国学术史·魏晋南北朝卷》,江西教育出版社,2001年。
吴根平:《从〈乐记〉到〈声无哀乐论〉——中国音乐美学的独立之旅》,《太原师范学院学报》,2007年第3期。
吴毓江撰,孙启治点校:《墨子校注》,中华书局,1993年。
伍蠡甫主编:《西方文论选》,上海译文出版社,1979年。
席臻贯:《"大音希声"新译辨》,《中国音乐》1987年第1期。
项阳:《〈诗经〉与两周礼乐之关系》,《中国文化》,2013年第1期。
项阳:《中国音乐史学研究理念拓展的意义》,《音乐研究》,2014年第1期。
项阳:《周公制礼作乐与礼乐、俗乐类分》,《中国音乐学》,2013年第1期。
萧友梅:《乐学研究法》,《音乐杂志》,北京大学音乐研究会编,1920年6月30日第1卷第4号。
修海林、罗小平:《音乐美学理论新构》,《文艺研究》,1996年第5期。
修海林、罗小平:《音乐美学通论》,上海音乐出版社,2006年。
徐梵澄:《老子臆解》,中华书局,1988年。
徐元诰撰,王树民、沈长云点校:《国语集解》,中华书局,2002年。
许永生:《从虢国墓地考古发现谈虢国历史概况》,《华夏考古》,1993年第4期。
羊列荣编:《诗书薪火》,上海古籍出版社,2006年。

杨伯峻:《春秋左传注》,中华书局,1981年。
杨伯峻:《论语译注》,中华书局,1980年。
杨和平:《20世纪音乐美学在中国的传播与研究》,《中国音乐学》,2006年第2期。
杨晖:《"大音希声"释义——读道德经笔记》,《无锡教育学院学报》,1994年第1期。
杨宽:《古史新探》,中华书局,1965年。
杨宽:《战国史》,上海人民出版社,2003年。
杨赛:《乐记的整理与研究》,《南京艺术学院学报》,2014年第3期。
杨赛:《论秦乐》,《音乐艺术——上海音乐学院学报》,2013年第4期。
杨向奎:《宗周社会与礼乐文明》,人民出版社,1992年。
杨燕迪:《为音乐学辩护——再论音乐学的人文学科性质》,《中国音乐学》,1995年第4期。
杨燕迪:《音乐的人文诠释:杨燕迪音乐文集》,上海音乐学院出版社,2008年。
杨荫浏:《中国古代音乐史稿》,人民音乐出版社,1981年。
杨永贤:《庄子的"自然之论"与卢梭的"返于自然"音乐思想之比较》,《音乐探索》,2002年第1期。
姚亚平:《西方音乐的观念:西方音乐历史发展中的二元冲突研究》,中国人民大学出版社,1999年。
叶传汗:《"大音希声"的音乐美学含蕴》,《音乐研究》,1985年第2期。
叶纯之、蒋一民:《音乐美学导论》,北京大学出版社,1988年。
殷克勤:《老子大音希声刍议》,《交响——西安音乐学院学报》,1996年第4期。
于润洋:《关于我国音乐学学科建设的几点想法》,《人民音乐》,2002年第11期。
于润洋:《西方音乐美学问题的文化阐释》,上海音乐学院出版社,2005年。
于润洋:《音乐美学史学论稿》,人民音乐出版社,2004年。
于润洋:《音乐史论新稿》,人民音乐出版社,2003年。
于润洋主编:《音乐美学文选》,中央音乐学院出版社,2005年。
张冰:《道家音乐美学思想——自然乐论》,《山东理工大学学报》(社会科学版),2007年第3期。
张岱年:《张岱年学术文化随笔》,中国青年出版社,1996年。
张静蔚编:《搜索历史——中国近现代音乐文论选编》,上海音乐出版社,2004年。
张前、王次炤:《音乐美学基础》,人民音乐出版社,2004年。
张前:《音乐美学的历史与现状》,张前等著:《音乐学的历史与现状》,人民音乐出版社,2003年。
张前主编:《音乐美学教程》,上海音乐出版社,2002年。
张庆熊:《基督教神学范畴——历史的和文化比较的考察》,上海人民出版社,2003年。
张松如:《老子校读》,吉林人民出版社,1981年。
赵宋光:《关于音乐美学的基础、对象、方法的几点思考》,《中国音乐学》,1991年第4期。
中央音乐学院学报编辑部:《加强并深化音乐美学基础理论研究》,《中央音乐学院学报》,1991第3期。

周谷城:《礼乐新解》,《文汇报》,1962年2月9日。
周海宏:《走出用文学化、美术化方式理解音乐的误区——对普及严肃音乐的理论与实践问题的分析》,《人民音乐》,2000年第3期。
周路平:《浅谈"大音希声"的音乐审美理想》,《前沿理论》,2007年第4期。
周彦武:《揭开"大音希声"之谜》,《音乐探索》,1991年第4期。
朱光潜著,朱立元导读:《诗论》,上海古籍出版社,2007年。
朱立元主编:《西方美学范畴史》,山西教育出版社,2006年。
朱谦之:《老子校释》,北京:中华书局,1984年。
朱谦之:《〈庄子〉书之考证》,《社会科学研究》,2001年第4期,2001年第5期。
庄曜:《从老庄的美学思想看"大音希声"》,《艺苑》(音乐版),1992年第4期。
宗白华:《宗白华全集》,安徽教育出版社,1994年。

后记

本书是在我的第一份博士后工作报告的基础上修订而成的，是我十年来学习中国音乐美学的阶段性汇报。

2006年6月，我从上海师范大学古代文学专业博士研究生毕业，进入上海音乐学院公共基础教学部工作，教授《大学语文》、《古代汉语》、《艺术概论》等课程。为搞好本岗位的教学、创作、表演和研究，我迅速主动地由文学向音乐学靠拢。我冒昧地与韩锺恩教授联系，请求进入上海音乐学院艺术学博士后流动站，跟随他从事音乐美学领域的研究。韩先生问我有什么相关的研究计划。我说自己对中国美学史比较熟悉，可以在中国音乐美学史方面作一些探索。2006年12月，我通过上海音乐学院艺术学博士后流动站专家组的考察，顺利地进站，研究课题为《中国音乐美学原范畴研究》。

中国音乐美学原范畴研究对于我来说，是一片完全陌生的学术领域。我花了四个月的时间，认真地学习韩锺恩先生的《音乐意义的形而上显现并及意向存在的可能性研究》一书，撰写了一篇读后感——《追问音乐意义的存在》，发表于《音乐艺术》2007年第1期。这是我学习中国音乐美学的第一站。

2006年，韩锺恩先生着手主编1996年在山东淄博召开的第五届全国音乐美学会议论文集——《音乐存在方式》。作为韩先生的助手，我有幸拜读了学界诸贤十年前的论述，得以顺着他们的足迹，追溯中国音乐美学的来路，思考中国音乐美学的去路。

2006年12月，我出席在上海音乐学院举行的音乐美学专题笔会，有幸聆听来自全国各地近二十位学者就20世纪音乐美学问题发表的高见。会后，我协助韩先生做论文集的落实与推进工作，与音乐美学界有了更多的接触。我在会上宣读了博士后开题报告——《中国音乐美学范畴研究论纲》，得到与会学者的指导。我对报告进行了修订，发表于《交响——西安音乐学院学报》2007年第1

期,后收入韩锺恩先生主编的《上海音乐学院学术文萃(1927—2007)》音乐理论卷。经反复修订,现作为本书绪论中的一部分。

学习中西音乐美学史,考察中西音乐美学史料,我本想介绍西方音乐美学的基本情况,然后再谈中国音乐美学的学科建设,作为本书的前言。不料写得过细,一发不可收拾,写成了3篇论文:《音乐美学的学科归属问题》,发表于《星海音乐学院学报》2007年第4期;《音乐美学研究的中心与边界》,发表于《内蒙古师范大学艺术学院学报》2008年第1期;《从临响到直觉——论音乐美学的学科性质》,发表于《人民音乐》2008年第6期。后来,我将这些论文进一步丰富和整理,以"全球化语境中的音乐美学学科定位"为题,收入韩锺恩先生主编的《二十世纪中国音乐美学问题研究》一书。经反复修订,现以"全球化语境中的中国音乐美学"为题,作为本书的第二章。

2008年6月,音心对映论争鸣专题笔会在西北民族大学召开。我在会上宣读了论文《乐者,乐也》,引起了很大的争议,得到众多学界前辈的指正。在去敦煌考察的路上,我根据大家的意见,对论文作了修订。后来发表于《黄钟——武汉音乐学院学报》2008年第4期。经反复修订,现以"荀子'乐者,乐也'论"为题,作为本书的第十一章。

2008年11月,我在上海市社会科学界第六届(2008)学术年会复旦大学青年论坛作主旨发言,宣读了《老子"大音希声"疏证》。复旦大学中文系汪涌豪教授、华东师范大学中文系杨扬教授作了评论。我根据评论专家的意见,对论文作了修订,发表于《大音》第1卷。我当面向汪涌豪教授提出到复旦大学中文系随他做第二站博士后的申请。经反复修订,现以"老子'大音希声'论"为题,作为本书的第八章。

2008年11月,我奉上海音乐学院的安排,到中央音乐学院参加廖尚果(青主)诞辰115周年、廖辅叔诞辰100周年学术纪念活动。会上,我宣读了《青主"音乐是上界的语言"论》,得到青主家属的谬奖。后与洪艳合作修改,以"青主与中国音乐美学的现代转型"为题,发表于《人民音乐》2013年第11期。经反复修订,现以"青主'音乐是上界的语言'论"为题,作为本书的第十四章。

2008年12月,第八届全国音乐美学年会在上海音乐学院召开,我宣读了

《庄子"至乐无乐"论》一文。经反复修订，现以"庄子'天乐'论"为题，作为本书的第十二章。

2009年10月，首届汉唐音乐史国际学术研讨会在西安音乐学院召开。我宣读了论文《郑声三问》，后被收入会议论文集出版。经反复修订，现以"孔子'放郑声'论"为题，作为本书的第九章。

2010年，我的论文《孟子"与民同乐"论》被收入《艺术的交响》会议论文集出版。经反复修订，现作为本书的第十三章。

2011年7月，我的论文《乐从和》（与洪艳合作）发表于《人民音乐》2011年第7期。2013年9月，我应杜维明教授之邀，到河南开封参加嵩山论坛——华夏文明与世界文明之"人文精神与生态意识"（学术）论坛，在会上宣读了《乐由中出》。经反复修订，现以"乐由中出"为题，作为本书的第五章。

2011年11月，第九届全国音乐美学学术研讨会在西安音乐学院召开，我在会上宣读了《中国音乐美学研究：从历史到范畴体系的转换》。2012年11月，《中国音乐美学范畴及其理论体系》荣获上海市社会科学界第十届学术年会优秀论文奖。经反复修订，作为本书绪论的一部分。

2014年8月，中国古代文学理论年会在湖北民族学院召开，我在会上宣读了《"礼崩乐坏"论》，上海师范大学人文与传播学院查清华教授作了评论。会后，我根据大家的意见，对论文作了修订和补充，以"'礼崩乐坏'考论"为题，将其发表在《交响——西安音乐学院学报》2014年第3期。经反复修订，现以"礼崩乐坏"为题，作为本书的第七章。

2015年6月，第三届全国艺术学青年学者论坛在南京艺术学院举行，我提交了论文《诗、乐、礼关系蠡测》。现以"诗、乐、礼"为题，作为本书的第四章。

2015年6月，第十届音乐美学学术年会在中央音乐学院举行，我提交了《移风易俗　莫善于乐》，发表于《星海音乐学院学报》2015年第2期。现以"移风易俗，莫善于乐"为题，作为本书的第六章。

作为一名青年学者，我对探索新知识充满渴望，又对创造新知识满怀热情。在读书、教学、交流的过程中，一旦发现问题，立马投入研究。一旦有了心得，就加班加点，日以继夜写成论文。有时，前晚写就的稿子，清晨醒来一看，觉得有

些地方不对,立即修改。放了一段时间,再拿出来看,又会发现不满意的地方,再次修改。有时,杂志编辑部已经通过了审稿,在发表之前,我还要把论文要回来,大刀阔斧地进行修改,再拿去刊登。本书中的大部分内容作为单篇论文,已经在各种学术会议和学术杂志上发表过。自己翻出来看这些发表过的论文,觉得有很多不满意的地方。集结成本书时,我又花了很长的时间进行修订。即便如此,我对本书还是不太满意:绪论部分提出的学术设想,到结论部分仍然没有完全实现;绪论部分提出的学术主张,在本书中并没有得到完全的贯彻;一些该讲的范畴还没有论及,一些该讲透的范畴说得不是很清楚。还有很多学术的空白,没有填补。

茅原先生曾说,任何人的认识活动都要经过一个自己的过程,他把自己的著作命名为《未完成音乐美学》。我这本薄书,顶多只能算是完成中的中国音乐美学原范畴研究。好在路还很长,好在我还在路上,好在还有很多时间和机会对本书进行丰富和完善。

正如韩锺恩先生所言,我们师生的合作十分愉快且富有成效。在韩先生的指导下,我参与了《二十世纪音乐美学问题研究》、《音乐存在方式》、《音乐美学基础理论问题研究》、《音心对映论争鸣与研究》等论文集的编写、撰述工作。韩先生宅心仁厚,谦和宽容,悄然润物,长者风范,我由衷地感谢他。

我的博士研究生导师曹旭先生、硕士研究生导师郭建勋先生,三年为师,终生为父。他们从未中断过对我的关怀与期待,衷心地感谢他们。

复旦大学汪涌豪老师不弃我学识浅薄,欣然同意做我的第二站博士后研究工作的合作导师,复旦大学中文系博士后流动站专家组对我进行了指导。我从人文复旦受益良多,感谢他们。

比利时根特大学艺术哲学学院巴德胜、安海曼两位教授同意担任我的第三站博士后研究工作的合作导师。我第一次走出国门,获得宝贵的国际学术交流与文化交流的经验,感谢他们。

上海音乐学院院党委、院行政、博士后流动站、音研所、科研处、研究生部、组织人事处、公共基础部的领导和同事们一直支持我的教学、研究、创作和社会服务工作,在此表示感谢。

教育部人文社会科学基金、霍英东教育基金会、中国博士后科学基金会、上海市博士后管理委员会、上海市人力资源与社会保障部、上海市教育委员会、上海文化发展基金会、上海音乐学院音乐研究所给予我慷慨的资助,使我这样的青年学子能有较好的条件来从事学术研究,兹表感谢。

上海社会科学联合会、上海市欧美同学会、中国音乐美学学会、中国传统音乐学会、中国音乐史学会、中国古代文学理论学会、江南文化论坛、全国艺术学青年学者论坛为本课题提供了很好的学术交流平台,兹表感谢。

上海音乐学院的博士生、硕士生、本科生学友们前来听我讲授《中国历代乐论选》、《中国音乐史料学》、《中国音乐文学》等课程,教学相长,给我诸多启发与鼓励,感谢他们。

我还聆听了上海音乐学院中国仪式音乐研究中心、上海高校音乐人类学E-研究院主办的多场讲座。如此广阔的学术平台,让我有机会接触到音乐学的前沿。我在各种学术会议上结识的学界同道,给本书提出许多宝贵的意见,感谢他们。

《音乐艺术》、《人民音乐》、《黄钟》、《交响》、《音乐与表演》、《星海音乐学院学报》、《歌海》、《内蒙古艺术学院学报》、高等学校文科学术文摘、中国人民大学书报资料中心的编辑和评审老师,他们不计我学识浅薄,行文笨拙,允许我将一些不成熟、不专业的论文去补白,感谢他们。

华东师范大学出版社王焰社长和责任编辑曹利群老师对青年学者的扶持,对中国学术的关注,让我深怀敬意。

我的家人这些年来一直默默地理解我、支持我,感谢他们。

还要感谢本书的读者花时间读我的书,我乐于倾听大家的意见。我殷切地希望本书能对所有的读者有所裨益。

<div style="text-align:right">

杨 赛

2012 年 9 月 20 日于比利时根特大学艺术哲学学院撰

2015 年 4 月 10 日于上海涵清斋修订

</div>